L'ART DE RECONNAÎTRE LES STYLES

LE STYLE MODERNE

A LA MÊME LIBRAIRIE

OUVRAGES DE L'AUTEUR

L'Art de reconnaître les Styles (57e mille).

Le Style Renaissance (5e mille).

Le Style Louis XIII (18e mille).

Le Style Louis XIV (15e mille).

Les Styles Régence et Louis XV (19e mille).

Le Style Louis XVI (20e mille).

Le Style Empire (25e mille).

L'Art du bon goût (Conseils esthétiques relatifs au mobilier, au costume, au geste, etc.).

Les Grands Maîtres de l'Art.

ÉMILE-BAYARD

INSPECTEUR AU MINISTÈRE DES BEAUX-ARTS
SECRÉTAIRE DE LA COMMISSION DE L'ENSEIGNEMENT DU COMITÉ CENTRAL
TECHNIQUE DES ARTS APPLIQUÉS

L'ART DE RECONNAÎTRE LES STYLES

LE STYLE MODERNE

OUVRAGE ORNÉ DE 170 GRAVURES

Reproduction des modèles interdite.

PARIS
LIBRAIRIE GARNIER FRÈRES
6, RUE DES SAINTS-PÈRES, 6
— 1919 —

En Hommage

à

Monsieur PAUL LÉON

Directeur des Beaux-Arts

E.-B.

Le Penseur, par A. Rodin.

CHAPITRE PREMIER

Considérations générales sur l'art moderne.

Un art moderne est à la mode de son temps, simplement, et si ses hardiesses ne doivent pas, logiquement, nous étonner, il importe qu'en revanche, les audaces des époques précédentes, devenues seulement caduques parce qu'elles ne sont plus à la mode,

soient respectées par le caprice de l'heure qui n'est, souvent, qu'un vent de folie.

Toutes les réactions, comme toutes les expressions à contre-pied, sont aisément originales et non point forcément admirables. La parodie est un genre facile, et il faut pour réaliser une beauté définitive, laisser le temps d'évoluer à l'erreur et au tâtonnement, de la nuit au crépuscule, jusqu'à l'aube éblouissante de la trouvaille. La beauté doit gravir son cycle d'épreuve, depuis le geste initial d'anéantissement du chef-d'œuvre passé jusqu'à la précision du chef-d'œuvre nouveau.

Effectivement, le chef-d'œuvre, dont on ne peut juger que dans le recul des années, consacre seul l'intérêt de sa gestation, et il serait imprudent de s'extasier sur une phase d'expression qui risque de n'être qu'un avortement.

Lorsque la tradition atteint à la perfection, il importe de la briser pour éviter qu'elle n'épuise le génie en s'éloignant sans cesse davantage de sa source, soit! C'est en sapant au pied la tige lasse de fleurir que l'on favorise les jets de la sève nouvelle, certes! Mais il ne faut pas applaudir avant l'épanouissement de la fleur ni trop préjuger de son parfum incomparable. Médire des fleurs du passé qui sont l'expérience des siècles, qui ont fait leur preuve à travers tant de modes et de caprices, dont l'arome a tenu en dépit

des décrets de la vogue démente, serait une hérésie. Si les enfants en savent toujours plus que leurs parents, cela ne signifie pas qu'ils leur sont forcément supérieurs, mais c'est dans l'ordre du chaos des choses, et c'est fort heureusement pour le renouveau de l'esprit, pour la diversité des chefs-d'œuvre, que le passé radote.

Aussi bien tous les chefs-d'œuvre se valent à tous les temps. Ils ne progressent pas, ils sont seulement d'éloquence différente, le reflet sacré de leur époque intellectuelle et morale. Mais insistons sur ce point que les chefs-d'œuvre ne témoignent jamais d'une fantaisie momentanée, qu'ils sont

FIG. 2. — *Étude* pour un des chapiteaux de l'escalier du hall (nouveaux magasins du Printemps), par René Binet.

le résultat d'une mise au point sereine. Ne confondons pas transition avec caprice; la transition est le chevauchement conscient d'une expression sur deux réalisations, une étape savante d'affranchissement, tandis que la conception née de la mode n'est qu'une fantaisie sans conviction comme sans base.

Que le geste intelligent d'un ignorant, que le hasard ait parfois profité à la science, il ne s'ensuit pas que l'élucubration insane induise inéluctablement au génie et, point davantage l'expérience des écoles n'est-elle infaillible.

On peut être uniquement élève de la Nature et valoir tout autant, sinon plus, que nombre de pseudo-artistes essoufflés à la suite d'un glorieux chef de file, mais le métier de l'art offre une garantie aux débutants. Il calme leur suffisance, fortifie leur espoir de génie et leur donne, en attendant, du talent.

En art, on navigue ainsi, entre les deux écueils de l'ignorance prétentieuse — car elle n'a pas l'excuse ni l'aubaine du talent — et du talent sans flamme, parce qu'il n'est pas donné à tout le monde de dépouiller le papillon-génie du métier-chrysalide, si, toutefois, l'exception du papillon sans chrysalide n'achève point de dérouter les meilleures prévisions...

Reste à savoir comment le génie est conféré dans l'instantanéité passionnée de l'heure et, si l'on en juge du moins par l'expérience des époques dont les

critiques d'art représentent l'opinion, il faut avouer que cette distribution des louanges et des ostracismes est déconcertante.

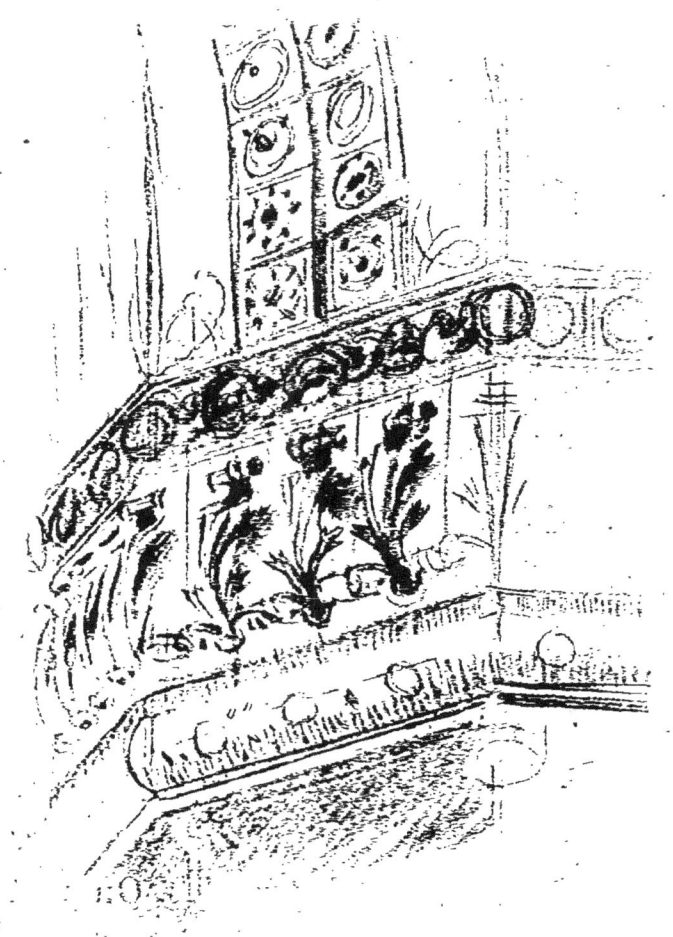

Fig. 3. — *Étude* pour la ceinture à la base du dôme du hall (nouveaux magasins du Printemps), par René Binet.

Que de fallacieuses « gloires » disparues dans la tourmente des caprices et que de méconnus !

Et cette aberration échoue au musée dans l'admira-

tion éperdue ou le dénigrement aveugle : les deux formes de l'ignorance artistique, bien que la dernière, qui est le fait du snobisme, ait l'avantage du contre-pied « distingué » où se retranche prudemment l'avenir... afin de se garder des injustices du passé.

Comme si l'on pouvait les prévoir, ces injustices — et parfois, seulement, ces retours de la mode !

Mais, dans les périodes « modernes » (qui furent toutes modernes à leur heure, pourtant !) la critique « distinguée » se doit d'être en avance sur les idées de son temps, et elle affiche d'abord sa haine de la tradition en prônant souvent n'importe quoi. Voici le tremplin de sa manière : elle combat un art soi-disant officiel. Il faut avouer que si certain parti pris ne s'avérait souvent dans cet anathème, il serait pleinement justifié, car la tradition n'a jamais tracé une voie *ne varietur* et parce qu'il faut logiquement à notre heure l'expression esthétique de son temps.

Aussi bien il importerait de se mettre d'accord sur le beau métier par lequel les chefs-d'œuvre se sont imposés à nous à travers les siècles. On peut différer d'avis sur le sentiment d'un tableau, mais il n'y a guère que le praticien qui ait réellement voix au chapitre sur la technique de la facture ou du « fini » qu'il ne faut pas confondre avec le « poussé » excessif, le « léché » de la peinture, avec le savonnage ou le poli fastidieux de la statuaire.

Degas, Rodin, pour ne citer que ces deux illustres artistes, furent, dans leurs chefs-d'œuvre les plus avérés, pour cet « infini » dont parlait A. Préault, qui est le grand fini du beau métier. Ils sont deux purs classiques, ces maîtres que l'on a, semble-t-il, le tort d'admirer en bloc, comme si l'inégalité n'était point le fait du génie. Nous dirons plus : ce n'est que dans leurs erreurs que d'aucuns saluèrent la personnalité de leurs dieux qu'ils encensèrent ainsi à rebours.

Les maîtres n'ont jamais failli au métier. Ils ont souvent joué avec, mais ils ne se sont jamais arrêtés au point de l'exécution où la difficulté commence. Nous n'en voulons prendre pour exemple — et cela est fréquent — que la langue châtiée en laquelle fulminent tant de nos littérateurs critiques d'art « d'avant-garde » contre la belle exécution.

Que deviendraient pourtant leurs phrases si elles ne reposaient sur les règles d'une grammaire !

L'improvisation ne témoigne que de la facilité, elle est une esquisse et non une réalisation. Elle fait seulement illusion du métier, du savoir.

Et combien est charmante souvent une esquisse par le seul miracle de ce que l'imagination y substitue ! Ce qui ne signifie point, loin de là, qu'une belle exécution se suffit à elle-même, mais il ne s'ensuit pas, non plus, de ce qu'une forme sans âme est un cadavre, pour qu'une éloquente disser-

tation insuffle une âme à une expression informe.

Et voici l'écueil de notre temps, ou sa signification qu'il nous importe seulement d'indiquer sans partialité : on célèbre une intention, une ébauche, pour le sentiment, « la sensation d'art » éprouvée et, la littérature aidant, l'informe parle d'éloquence, l'imprécis se précise dans une beauté qu'on lui prête, cérébralement.

C'est la faillite, en somme, de la tradition classique, et cela ne serait point un mal si la bonne foi de la critique pouvait toujours être invoquée à côté du moindre savoir technique, loin de la suggestion des marchands et de la publicité.

Réconcilions-nous donc devant la beauté véritable où qu'elle soit, en la situant s'il le faut, à son époque, au goût de son heure. Et, le mauvais goût, selon Flaubert, c'est invariablement le goût de l'époque précédente. L'art n'est point fatalement beau parce qu'il est ancien ou antique, certes; mais la moindre excentricité d'art n'est pas séduisante en raison de son seul modernisme. L'originalité ne consiste point à marcher sur la tête, et il existe de nos jours un éclectisme en porte-à-faux qui apparaît des plus réjouissants.

Pour être éclectique, il faut s'y connaître, et c'est là le moindre défaut des modernistes à tort et à travers, dont les concessions à l'antique, à l'académisme, sont d'un accouplement bien singulier dans le pêle-mêle de leurs vagues connaissances.

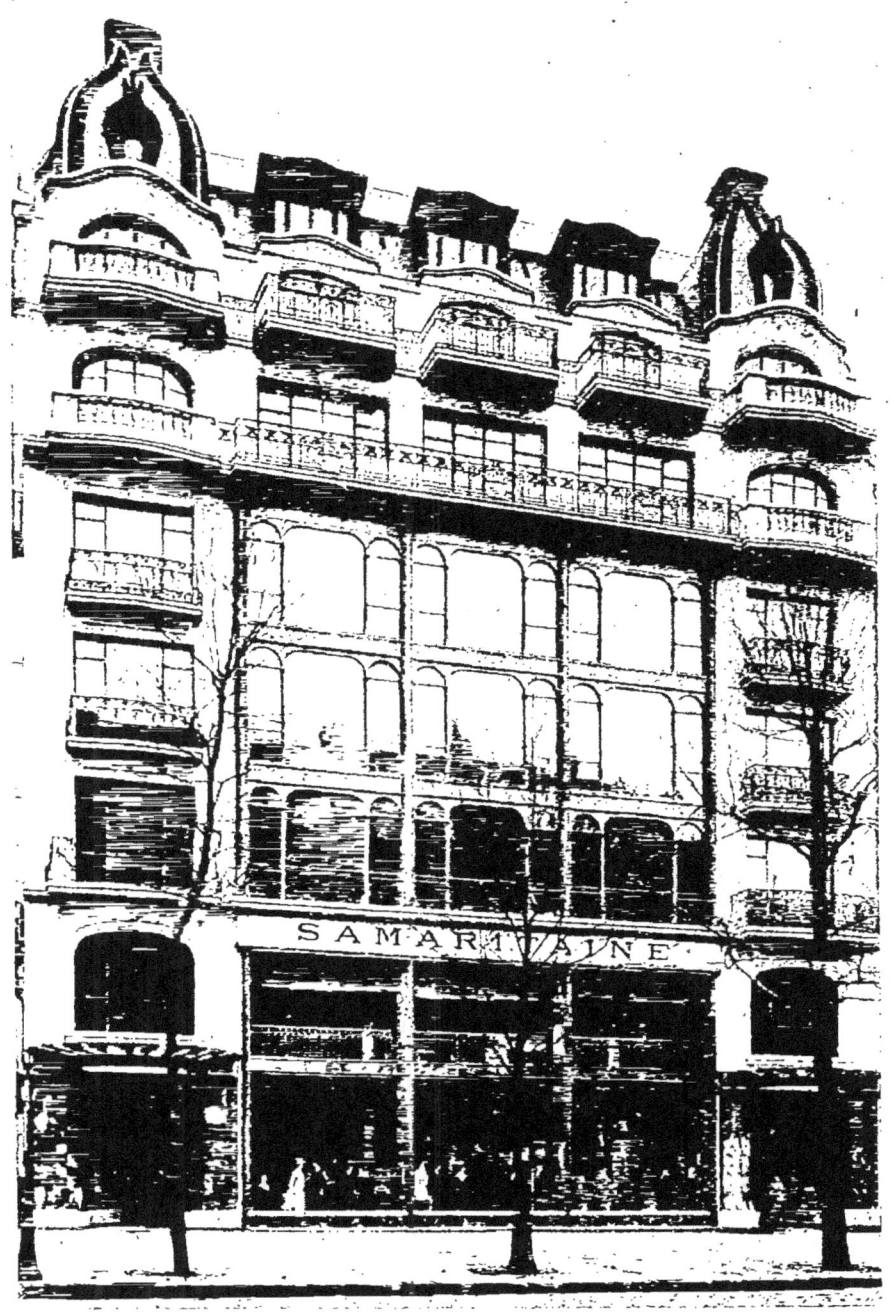

Fig. 4. — *Magasins de la Samaritaine* (annexe, boulevard des Capucines, à Paris), par M. Frantz Jourdain.

La mode ne décrète-t-elle pas soudain des retours admiratifs à Ingres? à David? entre deux pamoisons dédiées à ... Tartempion!

Au résumé, notre art comme notre critique doit être loyal, sincère et sain, sans quoi nos écoles périront dans la facilité au lieu de croître dans l'effort. Il importe avant tout d'apprendre et de savoir son métier, quitte à s'en affranchir avec du génie. Les grands artistes ont tous été d'excellents ouvriers. Seule la sincérité a survécu aux caprices des temps, et les petites chapelles des hommes sont écrasées par la majesté immortelle des cathédrales.

Nous en arrivons aux nécessités de rompre avec l'habitude du passé pour créer l'atmosphère propre à notre époque.

Le snobisme de toujours s'exagère logiquement à notre heure qui n'est point une heure de décadence mais une crise d'évolution. Nous sommes redevables, même, au snobisme actuel, d'un mouvement d'idées fécond. Il a rompu avec la convention bourgeoise. Sa soif de rareté a réveillé la somnolence de l'habitude. Au bout de ce snobisme fatalement excessif, se lève, vraisemblablement, l'aurore de notre style moderne, qui ne pouvait éclore sans tapage dans une société saturée de traditions et de préjugés.

Il faut applaudir sincèrement à cette recherche du nouveau, à cette aspiration de créer l'ambiance adé-

quate à notre personnalité, à notre esprit. Résister au flot serait un aveu de vieillesse sous une poussée de jeunesse, et l'on ne remonte le courant d'aucune source de passion.

Autant se laisser bercer par le flot prometteur et reconnaître que les générations pensent différemment, fatalement et heureusement pour les joies diverses, opposées, contradictoires, qu'elles offrent toutes aussi savoureuses.

Cette profession de foi aux idées nouvelles nous permettra de maintenir nos observations-critiques du début et celles qui viendront, quand cela ne serait que pour l'intérêt ou la curiosité de leur négation, à l'heure qui nous occupe.

Il s'agit de noter ici tout un chavirement et, les axes étant rompus, il importe seulement d'enregistrer la chute en beauté, impartialement.

Pour nous en tenir à l'expression générale de la manifestation moderne avant même que d'en marquer l'évidence, nous tâcherons de discerner ses aspirations et caractéristiques, à travers ses outrances.

En haine du « joli », de la grâce maniérée, de la sensiblerie, du convenu dont l'art classique et académique, il faut l'avouer, nous a lassés ainsi que de la forme canonique et de certain fâcheux « caractère », on a réagi extrêmement.

C'est dans l'ordre des révolutions. On démolit

d'abord. Et, peu importe la brutalité du système si sur les ruines une beauté renaît.

Depuis la fin du xviiie siècle, la chaîne séculaire du génie chez l'artisan, sinon chez l'artiste, s'est brisée. Il faut au plus tôt la remmailler cette chaîne, et déjà que de temps perdu depuis la Révolution (avec un grand R) où se sont enfouies sous des décombres les traditions originales de notre génie français qu'il ne faut point confondre avec celles que la médiocrité à faites siennes au nom d'un classicisme exsangue.

Mais, cette fois, la révolution n'est plus d'essence politique, le mot d'évolution, parce que la transition ne fut ni brusque, ni sanglante, lui conviendrait mieux, si toutefois les idées subversives que nous exposons ne revêtaient un contraste violent.

Chaque expression d'art moderne, d'ailleurs, sera examinée dans notre travail en ses nuances et buts divers, car, malgré leur convergence, ces expressions subirent des impulsions où leur essor naquit et souffrit différemment.

En poursuivant notre exposé général, nous apercevrons en tête de la marche des styles, l'architecture. Et voici qu'il importe, ensuite seulement, de décorer intérieurement le « home », le « studio ». Les mots sont d'importation nouvelle. Ils sont typiques.

L'architecture, répétons-le, mène l'ensemble de l'esthétique artistique. Elle est le cadre dans lequel, sous

l'effort individuel des artistes et des artisans, la sculpture, la peinture, le meuble, se rangeront.

Or, l'architecture, art symphonique par excellence, est plus que tout autre borné en ses lois constructives dont dépend en partie son aspect extérieur. Mais nous verrons au chapitre qui la concerne ses modes de transformation et leur cause et, pour l'instant, nous réclamerons l'apport nécessaire à sa parure, de l'ornementation sculptée (de la sculpture sur sa façade) et de la peinture à l'intérieur pour y déposer harmonieusement les meubles et objets nouveaux.

Lié à l'architecture, le meuble, monument en miniature, partage avec l'architecture à la fois les avantages de l'expérience et la difficulté de se modifier, dans ses grandes lignes, du moins.

Au chapitre du meuble, nous détaillerons ces bénéfices et écueils, mais nous voulons souligner ici la qualité, plus discutable, de l'expression plastique moderne.

La peinture et la sculpture, dépendant exclusivement de la Nature — éternel modèle — sont d'ordre abstrait, parce que leur interprétation ressortit au sentiment individuel, tandis que l'architecture et son diminutif, le meuble, sont d'ordre concret, parce qu'ils sont subordonnés à des lois.

Quant à l'art appliqué, son utilité encore l'assujettit à des règles d'usage. Or, voici que l'art plastique

moderne va s'affranchir de la beauté naturelle en se séparant même, souvent, de la Nature. En contre-pied de la beauté convenue, on procédera par des abstractions de beauté. Toute cette beauté autrefois visuelle, le souci de sa pureté, se transmueront en sensation. Voltaire a écrit que le beau, pour le crapaud, c'est sa crapaude. Cela rentre dans l'ordre sentimental. L'école dite « impressionniste », chez les peintres, a déjà depuis longtemps mené la campagne. Ses idées triomphent dans une lumière et une vie singulières. Elle a même curieusement vieilli, l'école impressionniste, à côté de ses profiteurs !

Sans doute les principes du dessin et de la couleur partagent-ils souvent, dans la tourmente, le plus injuste mépris ; sans doute les novateurs témoignent-ils maintes fois d'un parti pris excessif à l'égard de leurs devanciers, mais nous avons parlé de l'incompétence et de l'absolutisme de certaine critique, et nous ne reviendrons pas sur le danger des louanges fallacieuses, ni sur la facilité séduisante d'un art échappant à toute règle.

Nous sommes ici simplement pour constater un fait, un résultat qui, du côté de la plastique, ne seraient peut-être pas autant au point que l'architecture surtout et que le meuble et les arts dits appliqués.

Nous désirons nous borner à notre rôle de traducteur d'une époque d'harmonie des plus intéressantes.

Nous nous efforcerons d'enregistrer éclectiquement l'effort d'une génération dont le but d'originalité est rationnel autant qu'indispensable, non seulement à la marque de notre temps mais encore à l'essor de notre génie national.

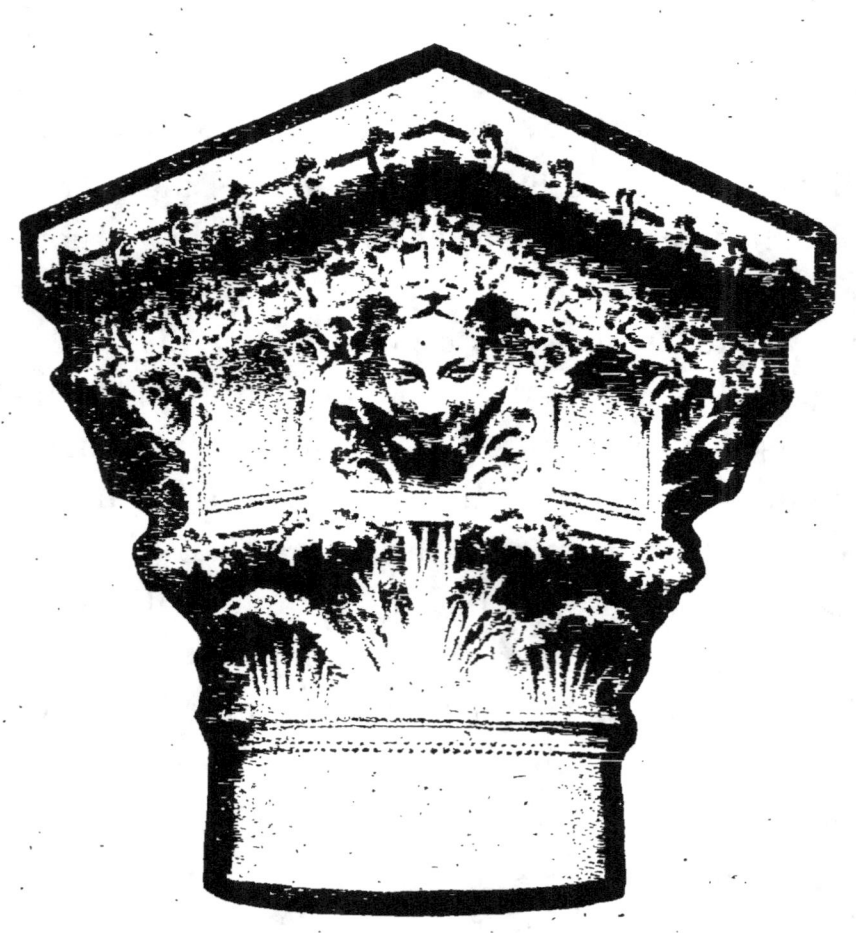

Chapiteau des rotondes
(nouveaux magasins du Printemps), par M. A. Guillot.

Jardinière (étain), par M. Jean Baffier.

CHAPITRE II

Quelques mots sur l'historique des arts appliqués.

Avant d'aborder l'étude de l'art décoratif qui accusera le style de notre temps, un coup d'œil rétrospectif s'impose à la vérification des étapes du goût et de l'ingéniosité, aux divers titres de beauté, en vue de l'utilité ou du luxe, qui ont marqué notre génie d'aujourd'hui à travers l'effort et l'indication somptueuse des précurseurs.

Nous apprécierons aussi, dans le recul des années,

la mesure de la collaboration des artistes et des artisans avec les industriels, en déduisant de leur accord indispensable la qualité d'un résultat auquel l'État, à travers les différents régimes et leurs crises, prit plus ou moins sa part, et qu'il marqua plus ou moins de sa personnalité.

Nous retiendrons davantage encore, dans l'exposé qui va suivre, l'essor individuel encouragé par des personnalités clairvoyantes auxquelles nous devons le tribut de notre reconnaissance. Notre présent a le privilège de juger de la valeur de ces prophètes, qui, comme le comte L. de Laborde, ont pressenti les destinées de l'art cédant au métier sans faillir à la noblesse. Aussi bien cet art généreusement prodigué, popularisé pour la joie du bien-être, tend à s'offrir à tous « pour rien », non plus seulement au connaisseur et sous la forme vaine d'un bibelot.

Et c'est grâce à un de Laborde en France, à un Ruskin en Angleterre, que l'artisan marche depuis hier et moins qu'il ne marchera demain, de pair avec l'industriel, au même rang tous les deux, servant l'utilité dans une voie idéale.

L'histoire des arts appliqués et industries d'art aux expositions a été excellemment résumée par MM. G. Roger Sandoz et Jean Guiffrey dans l'étude qui précède le Rapport général de l'Exposition française d'art décoratif à Copenhague, en 1909.

Les auteurs remontent jusqu'à Assuérus pour nous démontrer que l'art appliqué eut, le premier, les honneurs d'une exposition; et Ptolémée Philométor, un

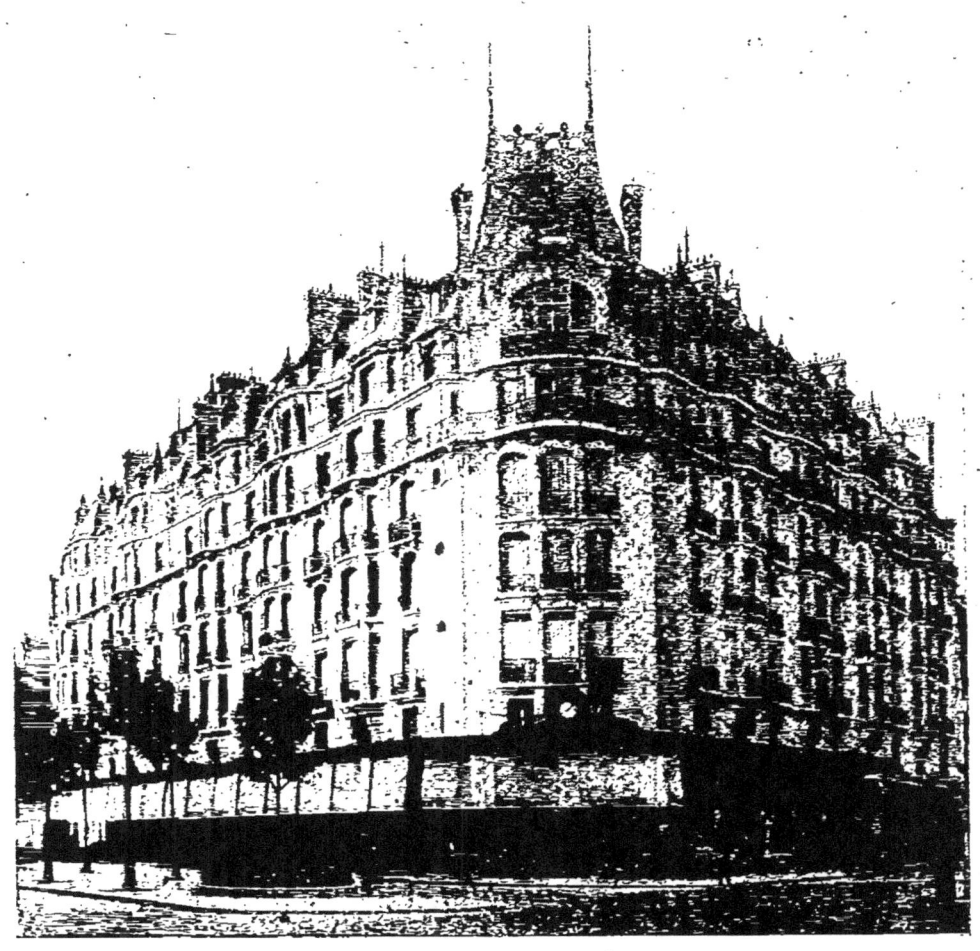

Fig. 8. — *Immeuble*, à Paris (angle du boulevard Raspail et de la rue de Sèvres), par M. L. Sorel (cliché A. Chevojon).

siècle avant Jésus-Christ, réunissant, à l'occasion d'une fête, meubles rares, vases précieux, étoffes magnifiques, peut être considéré encore comme l'un des

protagonistes des « arts utiles » (par opposition aux « arts libéraux »).

Sans nous arrêter aux expositions consacrées exclusivement aux beaux-arts, depuis le début du xviie siècle, à Rome, non plus qu'aux précédents bazars-orientaux, foires locales et spéciales et autres exhibitions réservées au libre échange de la marchandise naturelle et manufacturée, nous citerons le comte de Laborde, à propos de l'antagonisme entre l'artiste, l'artisan et l'industriel, antagonisme qui remonterait déjà aux « Salons » du xviiie siècle, restreints et limités aux seuls peintres et sculpteurs. « Des groupes ennemis se constituent, pleins de leurs prérogatives, créant dans l'art une hiérarchie... La suppression des corporations, jurandes et maîtrises, malgré tous les abus qu'on a pu légitimement leur reprocher, ne fera qu'aggraver ces difficultés. Peu à peu a disparu ce fond d'anciennes familles dans lesquelles se trouvaient les artistes de chaque spécialité... Le créateur est d'un côté, le metteur en œuvre de l'autre, et il s'élève des réclamations également justes des deux parts : les artistes sont mécontents de voir leurs modèles mal exécutés, les fabricants ou leurs ouvriers déclarent ces modèles inexécutables. Cette absence d'entente produisit une scission déplorable et un dédain réciproque. » C'est l'heure où les tapisseries des Gobelins trouvent à

peine grâce auprès des Salons et où le célèbre ciseleur Gouthière n'y est point admis.

Puis, après la Révolution, on estime « que le gouvernement (de la France républicaine) doit couvrir les arts utiles d'une protection particulière » et, à l'Exposition du Champ de Mars, en 1798, les récompenses sont ainsi réservées « à tout ce qui représentait l'art, le goût, la beauté », les artistes et manufacturiers communiant sans distinction au titre d'artiste, dans les « arts associés aux lumières ».

Cette exposition d'art appliqué nous donne notamment les noms du porcelainier Russinger, de l'ébéniste Bruns, du tapissier Roby, d'Aubusson, des fabricants de papiers peints « d'un nouveau goût » Potter, Daguet et Cie, du faïencier Villeroy.

Mais, dans une deuxième exposition (1801), les « arts libéraux » boudèrent les « arts utiles » et, en revanche, tandis que les ébénistes Jacob et Lignereux, le marqueteur Jouvet, l'imprimeur sur étoffes de laine Bonvallet, etc., figuraient au palmarès, le peintre L. David se plaignait amèrement du peu de succès de ses œuvres réunies en même temps et au même lieu, dans une salle particulière.

La troisième *Exposition des produits de l'Industrie française* (1802), qui ne fit « aucune distinction entre artistes et industriels », devait ramener l'harmonie au nom du « génie inventif et fécond des artistes fran-

çais ». Et les orfèvreries d'Odiot et d'Auguste, les nécessaires de Lemaire, les éditions typographiques de Pierre Didot l'Aîné et Firmin Didot, les broderies d'Esnault, les ouvrages en platine de Jeannety, entre autres, obtinrent un immense succès auprès du public.

Non moins brillante fut l'Exposition publique des produits de l'industrie française, inaugurée en septembre 1806 sur l'Esplanade des Invalides. Cette fois, le baron Costaz, rapporteur, met de pair « fabricants et artistes », et les arts utiles sont brillamment représentés par Belloni (mosaïques et incrustations en relief), Schey (bijouterie d'acier poli), Dihl et Guérard (porcelaines), Rémusat (coraux), Burette, Heckel, Bapst, Baudon-Gaubau (meubles), Jacob (ébénisterie), Thomire (bronzes), etc.

Sans compter que les manufactures impériales (manufactures des Gobelins, de la Savonnerie, de Beauvais) présentent luxueusement les groupes, invitées de la sorte à donner l'exemple du beau.

On voit, à cette époque, des peintres comme David, Prud'Hon, Isabey, fournir des modèles, et des architectes comme Percier et Fontaine[1], des modeleurs-

1. Dans sa Notice sur Percier, lue à l'Académie, Raoul Rochette nous montre le premier architecte de l'Empereur s'adjoignant Fontaine (en 1813) : « Et dès ce moment, dit l'auteur, les deux maîtres ne furent plus employés qu'à dessiner des étoffes, esquisser des meubles ; ils travaillent pour les manufactures de

ciseleurs comme Thomire père et Thiévet son élève,

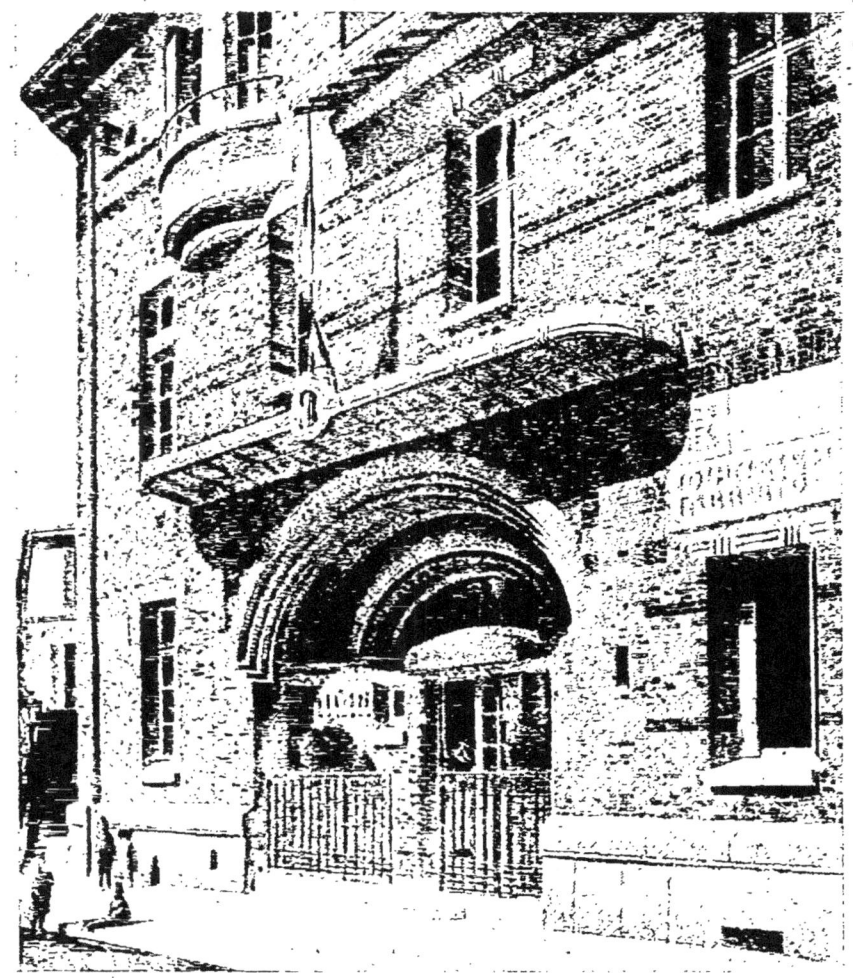

Fig. 9. — *Groupe scolaire* du quartier de Grenelle, à Paris (porte de l'École maternelle), par M. L. Bonnier.

et Pajou et Aubry prêtent avec non moins d'empressement, leur concours à l'industrie.

tapis et de papiers peints ; ils produisent des compositions pour des décorations de théâtre ; ils font des modèles pour les bronzes, les cristaux, l'orfèvrerie, etc. »

C'est l'époque du Directoire, et la cour fait fête au luxe des artistes présenté dans un style nouveau. Et ce style est, en propre, le second à distinguer dans un règne qui n'a point duré plus de quinze ans ! Car le style Directoire, étape caractéristique, diffère singulièrement du style Empire proprement dit; ce style gréco-romain auquel Percier et Fontaine, plus que David, attachèrent leur nom dans l'élan d'une foi héroïque.

Triomphe de l'acajou et du bronze ciselé, le meuble de Napoléon exprime la dernière richesse du dernier style classique. En lui revit Sparte et ses lois austères, on y trône ; sa contrefaçon de l'antique a grand air et, dans son ornementation, Vénus, la pauvre, et ses colombes, durent céder le pas à Minerve, la déesse au hibou ! Toute une renaissance des arabesques de Raphaël, revues et corrigées, s'affirme alors dans l'idéal d'une République romaine reconstituée !

Sous la Restauration, un journal anglais commente de la sorte le triomphe de l'Exposition Nationale de 1819 : « Dans les arts d'agrément, les Français ont toujours occupé le premier rang parmi les nations industrieuses, les voilà pour le moins au second dans les produits de choses usuelles. »

Aussi bien, à travers les expositions qui suivirent, plus ou moins réussies, on constate toujours davantage l'exaltation des créateurs à côté des fabricants,

et les grands progrès, tant du machinisme que de l'industrie d'art, se vérifient sous la Restauration.

MM. G.-Roger Sandoz et J. Guiffrey, dont nous suivons l'intéressant travail, soulignent ainsi la prospérité de la métallurgie, l'extension de l'acier, l'invention du maillechort par Maillot et Chorier (1819), la purification et l'utilisation plus répandue du platine, le perfectionnement des faïences de Sarreguemines et de Creil, ainsi que celui de l'impression mécanique des toiles et des papiers peints.

Pareillement, la rénovation de la soierie de Lyon date-t-elle de cette époque, ainsi que la découverte de nouvelles teintures chimiques et le développement de la lithographie, de l'industrie du papier, etc.

« ... Jamais tous les arts industriels ne s'étaient avancés, en même temps, d'un pas aussi ferme et aussi rapide », et l'on admire alors les soieries, châles et cachemires de Bellanger et Dumas-Descourbes, de Dollfus-Mieg, les tapis de Roze-Cartier, les toiles peintes de Daniel Kœchlin et d'Oberkampf, les faïences d'Utzschneider, les pianos d'Erard et de Pleyel.

A la fin de la Restauration, sous l'influence du romantisme, le fabricant retourne aux aspirations de l'artiste ; la scission entre l'artiste et l'industriel, « l'art tendant à se spécialiser, à se manufacturer » au gré des besoins nouveaux engendrés par « l'accrois-

sement du bien-être public », détermine deux tendances opposées.

L'avènement du faux luxe, de la pacotille, est au bout de la satisfaction à bon marché.

Il n'empêche qu'en 1834 l'art appliqué, bien qu'encore classé dans les « beaux-arts », progresse et se perfectionne, malgré que sa recherche du renouveau n'échappe point à la cacophonie des expressions précédentes plus ou moins défigurées « pour saluer, au dire de Victor Champier, d'une sarabande ironiquement macabre la société bourgeoise à son aurore ».

Néanmoins, les Vechte, les Feuchères, les Cavelier, les Pradier, les David d'Angers, apportent à l'orfèvrerie, à la bijouterie et à la joaillerie leur précieux concours, et Couder donne de riches modèles aux manufactures de châles et de tapis, et Laroche, et Rousseau ne contribuent pas moins à l'embellissement du décor des tapisseries et de la céramique, à la forme du meuble, tandis que Chenavard, directeur artistique de la manufacture de Sèvres en 1830, prenant « ses éléments un peu à tort et à travers dans les styles... » « marquait, suivant le comte de Laborde, dans l'art et l'industrie de la France, d'une manière *déplorable* ».

Mais on retiendra qu'à cette exposition, on accorda pour la première fois des récompenses aux collaborateurs mêmes des exposants.

A la neuvième *Exposition des produits de l'indus-*

trie, en 1839, le nom de l'orfèvre-bijoutier Froment-Meurice fut une révélation. Il personnifie le style

Fig. 10. — *Groupe scolaire* du quartier de Grenelle, à Paris (vestibule de l'école maternelle), par M. L. Bonnier.

romantique, et Ernest Chesneau a écrit du « cher poète en actions et en métaux », comme l'appelait H. de Balzac, que son nom est célèbre à l'égal de ceux d'Eugène Delacroix, Théodore Rousseau, Rude,

Barye, Berlioz, tant il sut faire du bijou « non plus un banal objet de commerce, mais une œuvre parfaite ou délicate, capable de causer les mêmes joies esthétiques qu'une toile de maître ou qu'un groupe imposant de sculpteur »..

Maxime du Camp ne rend pas moins justice à Froment-Meurice dont il fait connaître le désir de réaliser un art « national c'est-à-dire populaire », en forçant « son art si éminemment patricien à servir aux besoins des classes déshéritées »...

La conscience enfin, du « cher maître *aurifaber* », comme l'appelait encore l'auteur d'*Eugénie Grandet*, ressort dans le soin qu'il eut toujours « pour chacune des pièces remarquables de son exposition (celle de 1849, en l'occurrence, rapportée par Wolowski) d'indiquer ceux qui l'avaient secondé ».

A côté de Froment-Meurice, se distinguent dans la même période et dans l'orfèvrerie encore, Fauconnier, Odiot fils dans un genre Louis XVI anglais, Wagner, Christofle; puis, dans la tabletterie : Aucoc, successeur de Lemaire; dans la bijouterie : Frichot et ses objets d'acier; dans la passementerie et la dentelle d'or : Dafrique, créateur du genre; dans les bronzes d'art : Thomire, Denière ; dans la céramique : Lebœuf et Thibault (faïences dures), Geiger (faïences fines), etc.

Mais la République vient d'être proclamée, et il

faut rendre justice avant cette révolution, au « roi

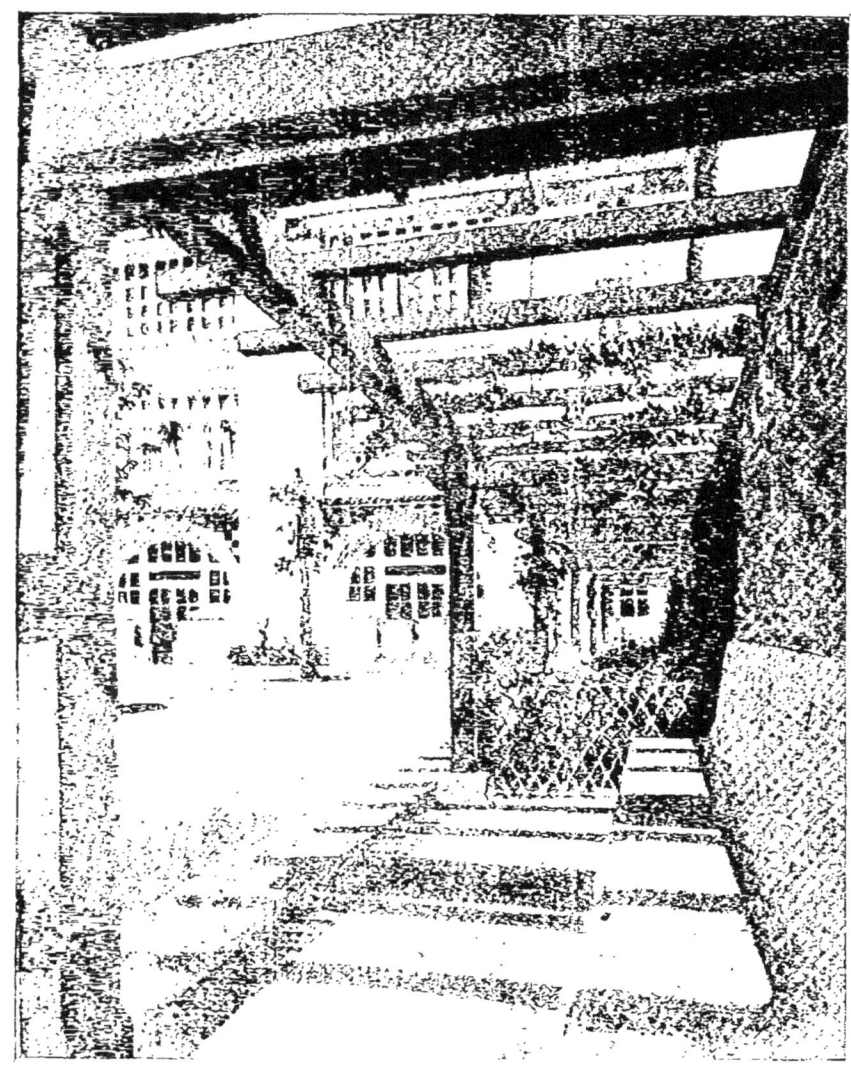

Fig. 11. — *Groupe scolaire* du quartier de Grenelle, à Paris (pergola dans la cour de l'école de garçons), par M. L. Bonnier.

citoyen », à l'ère de la bourgeoisie qui définit exactement son règne, au progrès économique qu'il repré

sente dans le développement de la grande industrie, grâce auquel le consommateur modeste peut trouver, en une société transformée, la somme de luxe qui lui convient.

Il reste à apprécier l'intérêt du style Louis-Philippe qui, sentimentalement parlant, en haine de l'antiquité classique représentée par le style Empire, se rattache au romantisme de la littérature qui exhuma d'enthousiasme le moyen âge.

Le style ogival, le style « cathédrale » ou « troubadour », ont été son genre lorsqu'il ne se complut point à une monotonie de lignes, à une modération décorative, à une tonalité doucereuse qui font penser à un style de Napoléon dégénéré dans la banalité, dénué de grâce, vieillot et d'un luxe restreint.

Il n'empêche qu'en raison de ses défauts mêmes, auxquels il doit sa caractéristique, le style officiel de Louis-Philippe, suite logique de l'Empire, est fort attachant. On ne peut guère méconnaître sa quasi-pureté, dans le recul des années qui seules groupent la physionomie d'un temps.

Pour bien terminer cette période, il convient de ne point passer sous silence l'extension du système d'expositions qu'elle flatta. Et, non seulement dans le plus grand nombre des villes de France il s'ouvrit des exhibitions analogues, mais encore à l'étranger, en Russie, en Suisse, en Angleterre, en Amérique. Nous

noterons enfin, avant d'aborder le Second Empire, que si l'Exposition française de 1849 fut la dernière « nationale », c'est à Londres que revient le mérite d'une exposition internationale et universelle en 1851.

Cette exposition d'Art et Commerce d'où la peinture (hormis son adaptation au vitrail et au décor céramique) fut singulièrement exclue parce que cet art, tout au contraire de l'architecture, de la sculpture et de la gravure, transmettait sur la toile « un ordre d'études, de sujets, de passions étrangers à l'industrie », obtint un vif succès auquel la France eut une grande part. Pour donner à ce concours davantage de dignité, on avait interdit l'indication du prix des produits exposés. Cette innovation, observent très justement MM. Sandoz et Guiffrey, faussa un peu le jugement du jury : « On mettait sur le même plan deux objets dont l'un était dix fois plus cher ; la mention du prix de revient est nécessaire pour une appréciation équitable. On récompensa (de la sorte), parfois plus l'objet exposé et l'ensemble d'une installation que la valeur réelle de l'exposant... »

C'est ainsi que l'Imprimerie Impériale française n'obtint qu'une médaille d'argent.

Parmi les autres lauréats en France, nous relevons la Chambre de Commerce de Lyon (soieries), la manufacture de Sèvres ; André (fontes du Val d'Osne) ; Aubanel (bronze et fonte) ; Barbedienne (bronze et ré-

ductions); Delicourt (papiers peints); Froment-Meurice, Gueyton (objets d'art et galvanoplastie); Pradier (statue de *Phryné*), etc.

Les rapports de classe de cette exposition, dus au duc de Luynes et au comte de Laborde, semblent avoir mûri les fruits que récolte notre art décoratif moderne. Du moins, de Laborde a-t-il donné de sages conseils qui semblent se réaliser aujourd'hui, relativement à l'enseignement de nos artisans, à l'apprentissage des ouvriers, à l'expansion et à la démocratisation de l'art et du beau. Et les idées de de Laborde communient à cet instant, avec celles de l'Anglais John Ruskin, dans un idéal où le peuple est convié.

Quant à de Luynes, dans un parallèle entre les résultats esthétiques obtenus en France et en Angleterre, il relève que notre principal mérite appartient en propre à nos exposants, artistes ou fabricants, tandis que les Anglais sont obligés de faire appel au dehors, à la France, pour relever le goût et l'art de leurs riches et puissantes industries.

Mais l'on se demande si le rapporteur n'a point malicieusement admonesté en passant, la parcimonie de notre capitalisme français à l'égard de nos artistes obligés d'émigrer à l'étranger... les Vechte, les Constant Sevin, les A.-E. Carrier-Belleuse, les Morel, méconnus chez nous. Et de Laborde estime que « Vechte est à Morel ce que Michel-Ange est à Benvenuto Cel-

lini, toutes proportions gardées d'un Michel-Ange orfèvre à un Benvenuto bijoutier... ».

L'Exposition de Paris, en 1855, devait être, dans la réunion des beaux-arts et de l'industrie, un digne

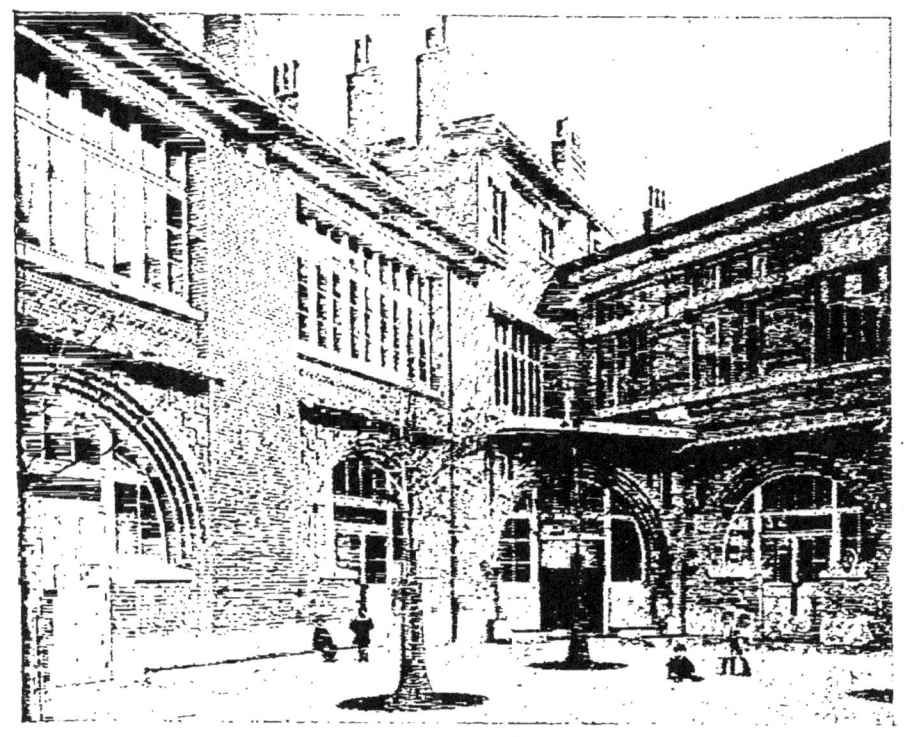

Fig. 12. — *Groupe scolaire* du quartier de Grenelle (cour de l'école maternelle), par M. L. Bonnier.

pendant à celle de Londres. Parmi ses caractéristiques, nous relevons qu'elle fut la première payante et, pour ne parler que de l'art appliqué à l'industrie, nous soulignerons que le jury des récompenses « examina avec soin les mérites des coopérateurs », qu'il

divisa en trois classes : 1° ceux qui avaient un mérite
« d'une notoriété si évidente que le jury put les
désigner lui-même sur cette notoriété »; 2° les artistes et ouvriers recommandés par leurs chefs d'industrie ; 3° ceux signalés par les commissaires et patrons étrangers.

« Pour ces dernières classes, écrivent les auteurs de l'Étude des Arts appliqués et Industries d'art aux Expositions où nous continuons à puiser, la tâche fut difficile : certains patrons refusèrent de désigner leurs bons ouvriers, dans la crainte qu'une maison rivale ne les enlevât ; d'autres firent des propositions excessives. »

D'ailleurs ce regrettable désaccord entre l'artiste et l'industriel, de la conception à la réalisation, subsiste encore de nos jours. Comment les départager équitablement vis-à-vis de l'œuvre dont certains fabricants même se contentent de trafiquer ! Et n'est-ce pas plutôt une question d'amour-propre qu'une crainte de concurrence qui s'oppose à la légitime désignation du collaborateur à côté du fabricant ?

Mais passons ; quelques notables industriels ont adopté de nos jours cette manière de voir, et leur geste de justice s'est souvent honoré de la révélation du choix de leurs auxiliaires.

L'Exposition de 1855 avait compris l'intérêt de l'indication du prix (à condition qu'il fût visé et reconnu

sincère) des objets exposés. Cette indication d'ailleurs facultative ici, manquait malencontreusement à l'Exposition de Londres (1851), ainsi que nous l'avons

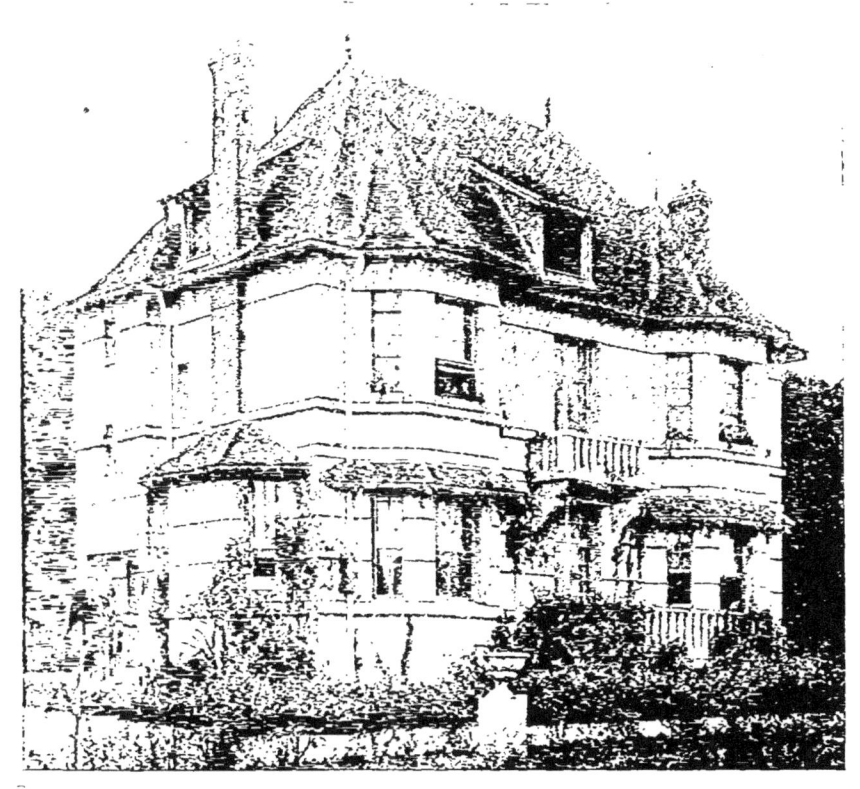

Fig. 13. — *Villa*, au Francport, par M. L. Sorel (cliché Chevojon).

vu. Et il est intéressant de rapprocher la parole suivante, extraite du Rapport général de Michel Chevalier, de celle du duc de Luynes citée précédemment : « Nous avons conduit les Anglais dans la voie du beau; par un échange mutuel et fort heureux, ils nous mènent vers l'utile. »

Et c'est de l'atelier-école d'Amédée Couder que sortiront tous les dessinateurs industriels du xixe siècle : les Poterlet (dessins pour châles et papiers peints); les Louis Laine (bijoutiers); les Chebeaux, les F. Henry, les Chabal Dussurgey; et c'est Cavelier, « le modeste auteur du berceau du prince impérial » qui collaborera avec les Odiot, les Thomire, les Feuchères...

Remarquable par l'extension du machinisme dont nos époques de progrès doivent savoir profiter au lieu d'en inutilement médire, l'Exposition de 1855 a donné l'exemple de l'équité en récompensant au même titre les collaborateurs et coopérateurs, les artistes et les ouvriers. Et nous sommes pleinement d'accord avec MM. Sandoz et Guiffrey lorsqu'ils concluent que « ce juste hommage, trop souvent négligé depuis, pourrait devenir pour l'industrie française la source d'un plus grand développement ».

Les auteurs complètent judicieusement leur pensée en souhaitant que notre gouvernement, à l'exemple de l'Angleterre qui a créé l'École de dessin du South Kensington Museum, encourage l'union de l'art avec toutes les branches de l'industrie.

Nous en arrivons, à travers notre succincte énumération des expositions où le nom de P. Mérimée encore saillira parmi les rapporteurs d'élite, à celle de 1863, organisée par l'*Union centrale des Beaux-*

Arts appliqués à l'Industrie dont les fondateurs, onze industriels parisiens (Ph. Mourey, Lerolle, Ernest Léfébure fils, etc.) sur l'initiative de l'architecte-dé-

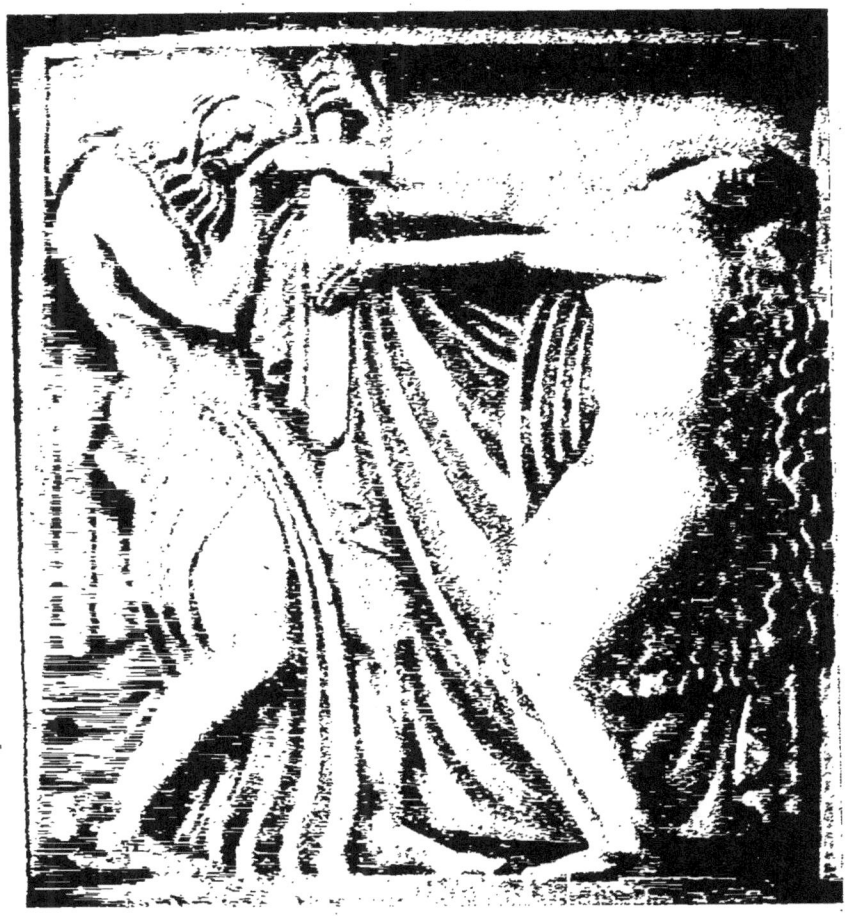

Fig. 14. — *La Tragédie*, haut-relief (Théâtre des Champs-Élysées, à Paris), par M. E.-A. Bourdelle (cliché J. Roseman).

corateur Guichard, se proposent, « d'entretenir en France la culture des arts qui poursuivent la réalisation du beau dans l'utile, d'aider aux efforts des

hommes qui se préoccupent des progrès du travail national, depuis l'école et l'apprentissage jusqu'à la maîtrise... d'exciter l'émulation des artistes dans les travaux, tout en vulgarisant le sentiment du beau et en améliorant le goût public, tendant à conserver à nos industries d'art, dans le monde entier, leur vieille et juste prééminence aujourd'hui menacée. »

Cet admirable programme devait grouper des personnalités comme Barye, Klagmann, Davioud, Galland, Chapu, Paul Sédille, du Sommerard, Deck, Louvrier de Lajolais, Eugène Muntz, etc.

En 1864, 1865 et 1869, d'autres expositions dues aux mêmes instigateurs, amenèrent à une conférence sur la réforme de l'enseignement du dessin et de ses applications à l'industrie, et enfin, à un congrès où les théories et programmes de l'Union furent envisagés. On arrêta nettement aussi un plan de réforme de l'enseignement du dessin.

Mais nous apprécierons plus loin les bienfaits de cette grande association si étroitement liée au principe de l'unité de l'art, dont l'œuvre, en son évolution féconde, a abouti à la création du Musée des Arts décoratifs.

Ce n'est point l'instant encore de parler de l'institution du *Comité consultatif central technique des Arts appliqués* et des *Groupes parisien et régionaux des Arts appliqués*, où sont venues aujourd'hui se cristal-

Fig. 15. — *Crédence*, étains, etc., par M. Jean Baffier (cliché Kuipers).

liser et tentent de se développer dans la pratique les nobles idées précédentes.

Touchons rapidement maintenant aux caractéristiques des exhibitions qui suivirent, non sans noter l'adjonction d'une exposition *rétrospective* d'art oriental à celle de 1869.

La conception d'une « rétrospective » dont nos époques ont usé depuis, si généreusement, témoigne, dans l'originalité, d'une juste gratitude à l'égard du passé et d'un louable devoir envers l'inspiration de demain.

Nous pourrions borner ici notre étude du mouvement d'art industriel dans le passé. Car l'idée semble dès maintenant reposer sur une base solide, à travers les efforts et l'expérience précédents. Toutefois, il nous faut pousser jusqu'à l'Exposition universelle et internationale de Paris, en 1889, pour voir éclore, plus caractéristiquement, la force nouvelle dont nous voulons condenser le parfum en un style.

D'ailleurs, depuis la Restauration qui nous donna le style Louis-Philippe, assez savoureux, et en tout cas reconnaissable, notre personnalité ne s'est en rien affirmée jusqu'à la fin du xixe siècle. Notre génie enclos dans un talent subordonné à la copie, au démarcage, à l'amalgame déconcertant des façons du passé, devait fatalement trahir la matière pour se démocratiser.

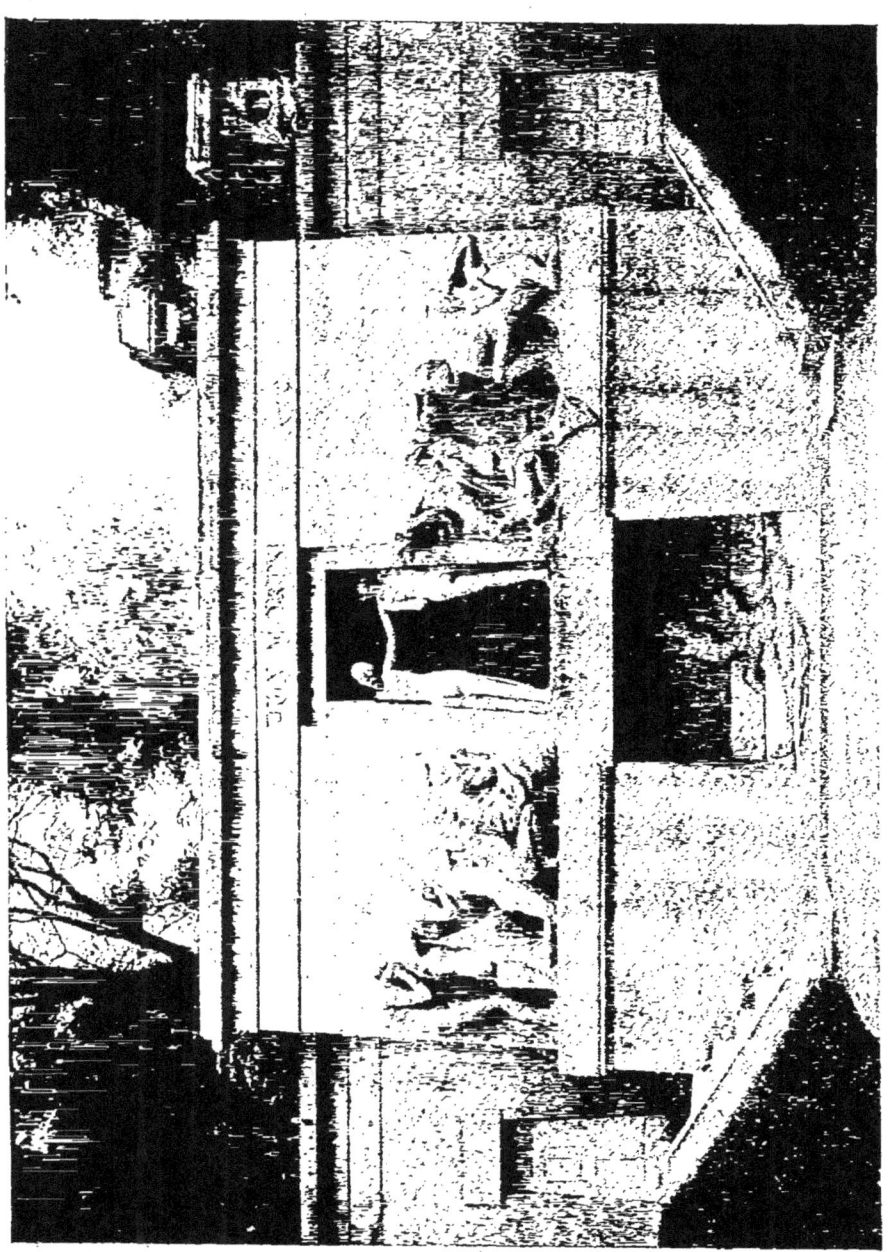

Fig. 16. — *Monument aux Morts* (cimetière du Père-Lachaise), par M. A. Bartholomé (cliché Vizzovona).

La lourdeur, le mauvais goût en vue de l'effet seul, le faux éclat et le tapage d'un « cossu bourgeois », détermineraient plutôt la manière du second Empire que son style.

Et la tradition s'en fût de la belle exécution d'après un modèle auquel on rêvait avant que d'entamer le métal, la pierre, d'où il devait jaillir.

Avant donc de nous reposer en l'oasis fraîche que l'Exposition de 1889 nous prépare, nous franchirons rapidement les temps amorphes qui nous séparent d'une féconde aurore.

Nous voici à l'Exposition universelle de 1867, qui réunit les noms de Michel Chevalier et de Le Play, rapporteurs distingués d'une organisation remarquable où Christofle et Duponchel, pour l'orfèvrerie; Sallandrouze de Lamornaix pour les tapis; Mame et Firmin Didot pour la librairie; Fourdinois pour l'ébénisterie, notamment, se distinguent aux côtés de Froment-Meurice, auteur du buste de Napoléon III, sculpté dans une aigue-marine, et du berceau du prince impérial.

Rien de très original ne saillit des rapports de classes. Après les mêmes éloges, les critiques relatives aux industries d'art demeurent sensiblement pareilles, elles insistent sur la création d'écoles professionnelles, sur l'extension de l'enseignement des beaux-arts, etc.

En revanche, M. E. Guichard, au chapitre du meuble de luxe, conclut lumineusement à la « nécessité de reconstituer une élite nombreuse de connaisseurs ».

Former le goût du public, tout est là ! Il ne suffit point, hélas ! que les artistes créent de la beauté, pour que cette beauté s'impose ! L'industrie marche logiquement à la remorque du goût public. « Ce n'est pas elle (l'industrie), qui achète, a dit le comte de Laborde, c'est elle qui vend ; ce n'est pas elle qui peut faire la loi, car elle sollicite la faveur de tout le monde ; c'est elle qui obéit à la loi imposée par tous. »

« Le véritable promoteur des progrès industriels, surenchérit Jules Simon, le meilleur juge c'est le consommateur. La clientèle est la récompense de tout progrès accompli. On dit que la popularité ne suit pas toujours le mérite. Cela est vrai, et cela tient presque toujours au défaut de publicité. Le grand service que rendent les expositions, c'est précisément de donner de la publicité à tous les produits et de rendre les comparaisons faciles. Aller plus loin et prétendre dicter son choix au consommateur, c'est entreprendre une tâche dont le premier défaut est d'être inutile, et le second d'être impossible. »

Certes, mais la publicité revendiquée par les bons artistes n'émane que du connaisseur qui constitue l'élite et par conséquent la rareté. Le choix, conseillé par des comparaisons incompétentes, ne favorise fa-

talement que des œuvres banales ou celles encensées par la réclame. Et l'on passe encore ainsi devant la beauté vraie en souriant dédaigneusement à sa recherche inédite.

Insistons donc, avec M. E. Guichard, sur la nécessité de faire le goût du public par le seul truchement du véritable connaisseur.

Il est à retenir dans l'Exposition de 1867, que Barbedienne, l'illustre fondeur, y créa le contrat d'édition si favorable au développement de la sculpture autant qu'à la sauvegarde des droits de l'artiste.

Non moins séduisant à notre mémoire s'impose l'intérêt des récompenses spéciales décernées aux personnes, organisateurs, ou établissements, ou localités susceptibles d'avoir « développé la bonne harmonie entre tous ceux qui coopèrent aux mêmes travaux et assuré aux ouvriers le bien-être matériel, moral et intellectuel ».

Cette attention de réserver « dans cette fête du travail, une place à la moralisation de l'ouvrier, à son instruction et à son bien-être », avait reçu la vive approbation de Jules Simon, et nous partageons cet enthousiasme avec ses réticences relatives à la puérilité de l'application d'un principe aussi généreux. L'importance donnée aux délégations ouvrières désignées par leurs pairs, pour l'étude de la fabrication des objets exposés, en vue des rapports critiques à four-

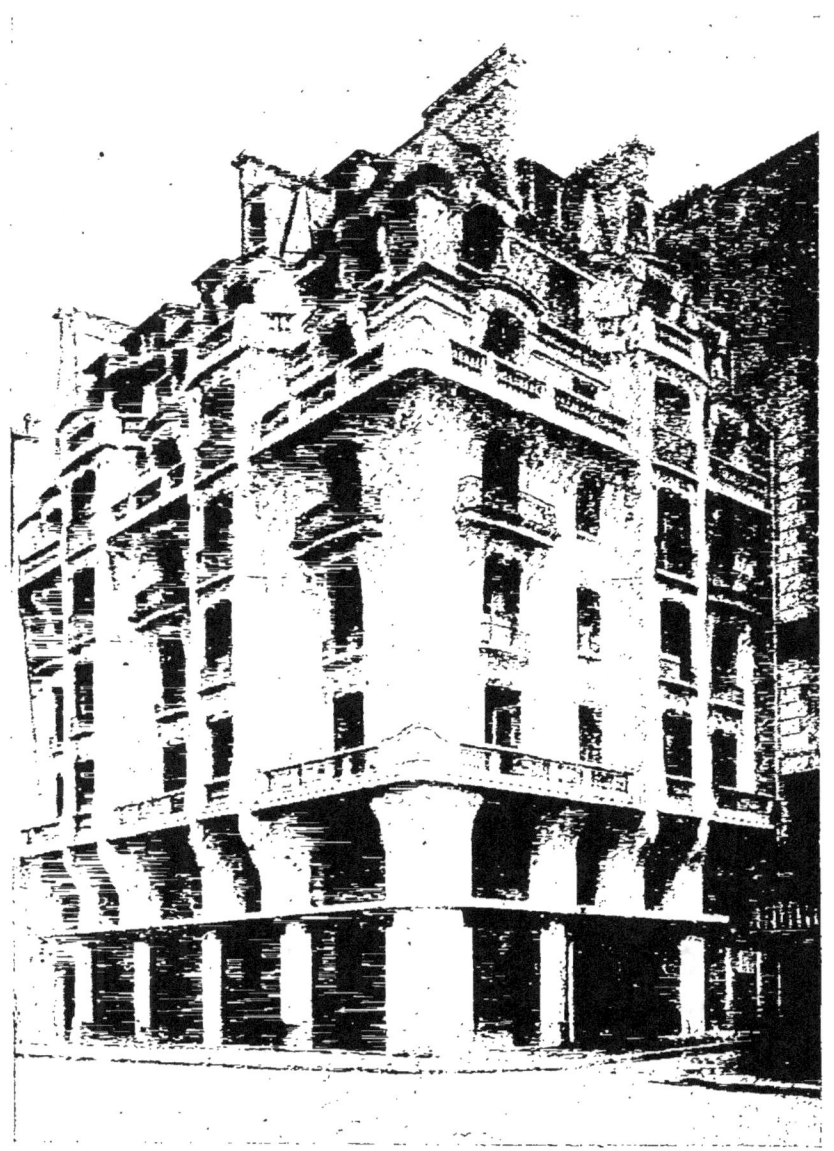

Fig. 17. — *Immeuble à Paris* (rue du Louvre),
par M. Frantz-Jourdain (cliché Trosley).

nir, complète l'agrément de la sollicitude précédente. Elle resserre encore les liens de la collaboration artistique et ouvrière, idéale et pratique, au pied du chef-d'œuvre commun.

Travail, instruction, liberté, telle est l'utile conclusion que dégagent de ces Rapports illustrés MM. G.-R. Sandoz et J. Guiffrey.

Puis, c'est la guerre de 1870... et Londres, en 1871, invite la France meurtrie et redevenue pour la troisième fois républicaine, à l'inauguration d'une série d'Expositions annuelles, internationales, plus spécialement réservées aux beaux-arts et à l'enseignement.

Comme initiative nouvelle, celle de du Sommerard est à signaler; elle consista en la création d'un bureau qui servait d'intermédiaire gratuit pour la vente entre l'artiste ou l'industriel et le public.

Mais, faute de persévérance dans le succès, la série des exhibitions du South Kensington prit fin en 1873 et nous passerons à l'Exposition de Vienne, au Prater, la même année.

Nous y verrons pour la première fois le groupement ingénieux des arts graphiques et du dessin industriel; de l'habitation bourgeoise avec ses intérieurs, sa décoration et son ameublement; de l'habitation rurale avec ses ustensiles et son mobilier, etc. Sans oublier l'attrait de la représentation de « l'influence des musées des beaux-arts appliqués à l'industrie » et sur-

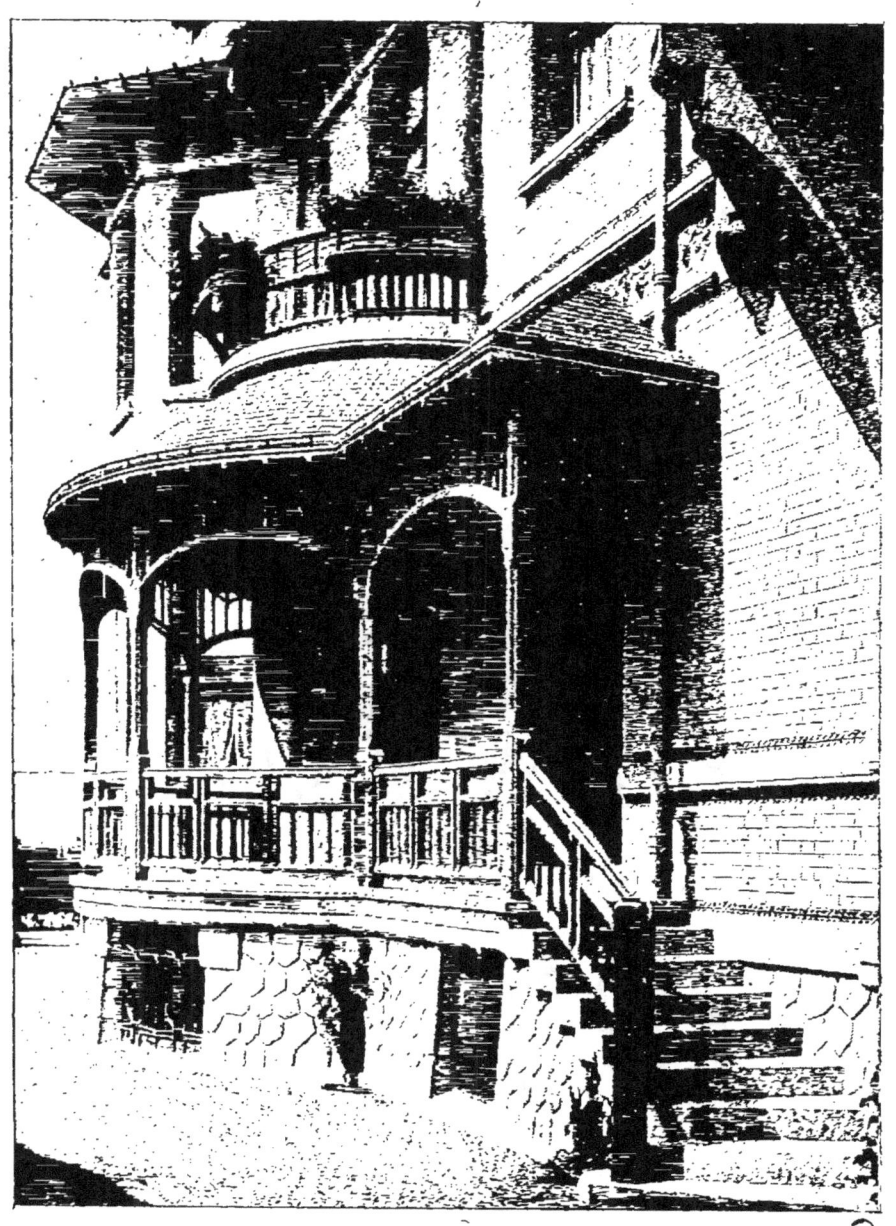

Fig. 18. — *Entrée d'une villa*, à Reims, par M. L. Sorel (cliché Chevojon).

tout celui d'un congrès de la protection industrielle des objets exposés.

Puis, après l'Exposition de Philadelphie (1876), Paris convia le monde entier à son Exposition de 1878, où notre génie triompha entre tous, grâce au relèvement de notre technique industrielle et à la qualité d'instruction supérieure de nos ouvriers d'art, doués d'un goût et d'une sensibilité inégalables.

Nos succès dans l'art appliqué s'étant stabilisés dès lors, jusqu'à la révélation de 1889, nous ferons étape ici, de crainte que notre matière ne déborde son cadre.

Chocolatière en argent, par M. L.-H. Bonvallet
(Cardeilhac, orfèvre).

Salle à manger, par M. F. M. Gallerey (cliché L. Lémery).

CHAPITRE III

Du style moderne.

L'individualisme seul, l'anarchie même, devaient se charger de secouer le joug. Dans le désordre des idées mal commandées par une réaction où des artistes, décidés à en finir coûte que coûte avec la routine, prirent la tête, on vit bientôt le meuble naître entre les mains du statuaire et du peintre qui, en compa-

gnie de l'architecte, s'attachèrent bientôt à embellir, suivant leur seule fantaisie, l'ensemble du foyer.

Ces efforts révolutionnaires ont tracé la voie de notre style moderne, rentré aujourd'hui dans la logique du métier, dans la discipline, dans la tradition, sans rien sacrifier à l'idéal sensible qui diversifia les expressions d'art, à chaque temps.

Mais d'abord, existe-t-il, à proprement dire, un style moderne? Nous répondrons par l'affirmative. Insensiblement jusqu'à nos jours, depuis la seconde moitié du xixe siècle, on constate en France et à l'étranger, dans toutes les expressions esthétiques, la préoccupation d'un essor intime en rébellion contre l'art dit officiel et la formule académique.

La littérature aidant, dont la quintessence inclina souvent au maladif, à travers les subtilités de l'analyse et de l'inquisition du « soi », l'art tout entier fut sensitif et troublé. Son charme désordonné s'affirmait néanmoins volontaire comme son orientation d'une originalité séduisante; nos mœurs ne tardèrent point à modeler la forme, à dessiner la ligne que l'esthétique nouvelle réclamait des passivités précédentes.

L'ère bourgeoise avait pris fin, condamnée par une recherche distinguée et lasse de la banalité. Aussi bien les métiers ayant failli à la noblesse de l'invention, de l'exécution et de la matière d'où étaient sortis les chefs-d'œuvre précurseurs, ce furent des

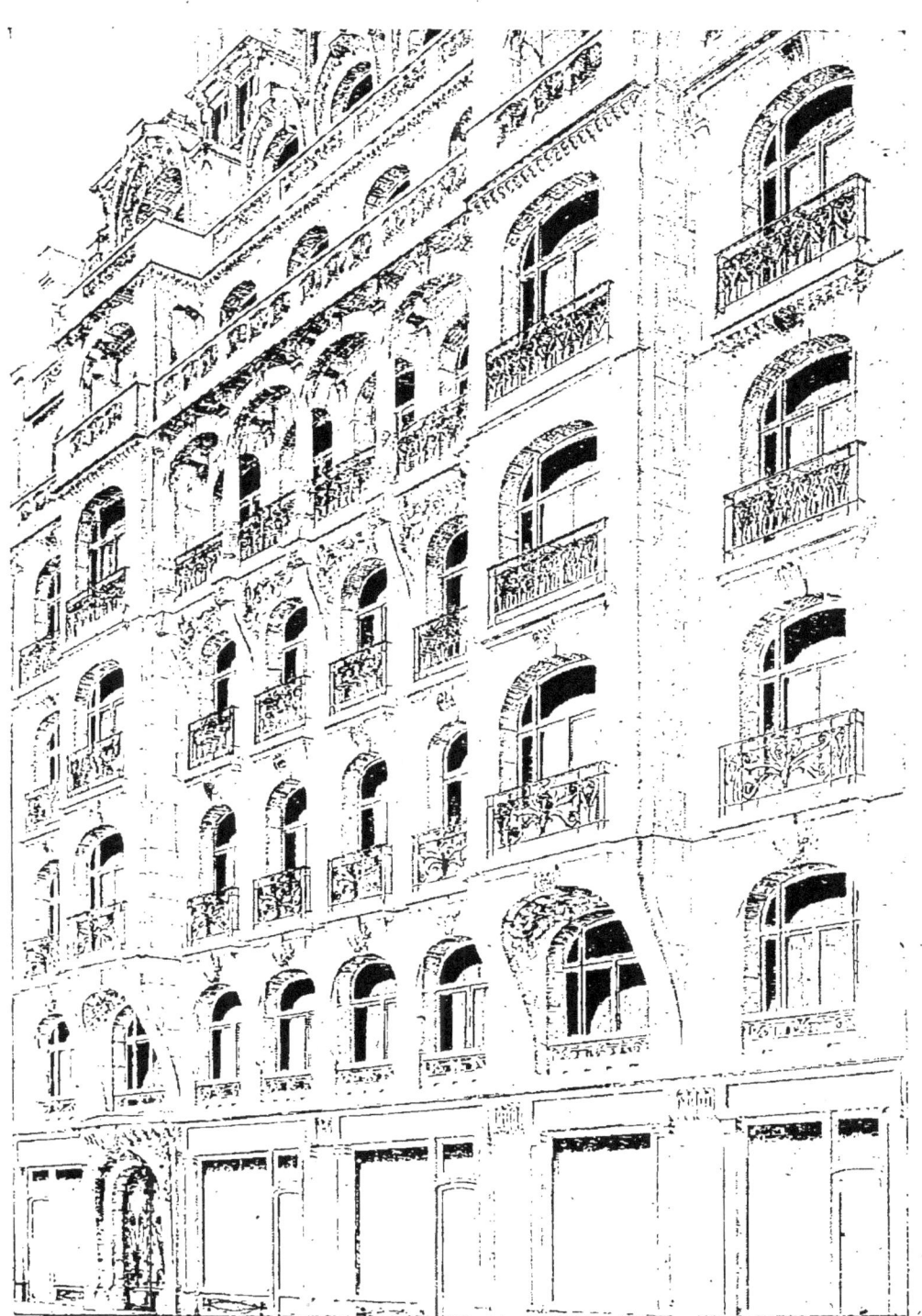

Fig. 21 — *Immeuble*, avenue Victor-Hugo, Paris, par M. Ch. Plumet.

peintres, des statuaires, des architectes, ainsi que nous l'avons indiqué plus haut, qui brusquèrent les techniques récalcitrantes.

Et depuis, le meuble est revenu à l'ébéniste, le fer à la forge : l'ordre rétabli, mais dans l'esprit nouveau, a mis chaque œuvre à sa place, dans sa traduction compétente.

Nous avons vu le snobisme brandir aussi le drapeau de la révolte. Nous rendrons justice à sa courageuse folie, eu égard à la fragilité des armes dont il disposait au début, et il est certain que, de tout temps, la nouveauté, prônée fatalement par l'excentricité, fit scandale. Que d'aviateurs se sont abîmés sur le sol pour avoir voulu voler trop tôt ! Que de tentatives décoratives échouèrent depuis la Restauration, parce qu'elles s'étaient affirmées prématurément, au point de vue artistique et économique, avec l'étiquette d'un style décrété sur l'heure !

Notre geste « avancé » eût pu succomber sous le ridicule, on différa seulement son indication en en profitant. Il est bien évident qu'un style ne s'improvise pas et que Louis XIV, en prenant place dans le fauteuil de son époque, ne le baptisa point *illico* à son nom.

Il faut certes, aux créations, le recul des années pour apprécier d'ensemble leur esprit, leur volonté, leur caractéristique, mais il importe aussi que l'on

rentre un jour ou l'autre dans la voie de l'innovation, et les premiers chemins offerts aux novateurs sont des plus tortueux comme des plus glorieux.

Voici pourquoi le *modern style* ou *art nouveau* préliminaire, ne saurait être bafoué au chevet du style moderne, non plus que ceux qui s'y employèrent avec hâte, mais résolument. Il brava l'honnêteté académique.

Quels étaient les caractères de cette improvisation réactionnaire? Tout d'abord, naturellement, la recherche de l'originalité — quelquefois aux dépens du confort, ce qui est grave — et la profusion d'ornements empruntés à une flore ou à une faune fantaisistes.

Mais nous remonterons à la source de ce renouveau artistique, non sans avoir préalablement souligné son retour à la nature pour l'inspiration de la forme comme du décor. Le principe qui consiste à boire à la sève même où tous les styles ont puisé, était le plus sûr moyen de stimuler le génie et de le renouveler. Tous les essors partent de la base comme toute base aboutit à un sommet. Et l'ingénuité confond l'expérience, rempart de la routine, en lui fourbissant des armes neuves.

On retourna ainsi à la candide imagerie d'Épinal, — jamais les poupées, il en est d'ailleurs de charmantes dues à M. A. Willette, à M. Poulbot, n'ont été

goûtées des grandes personnes comme de nos jours — aux tissus « rococos », à l'enluminure grossière, pour reprendre terre. Les dessins d'enfants, en raison de leur naïveté, connurent la louange sans doute excessive qu'ils partagèrent avec l'ignorance du dessin — évidemment savoureuse — de littérateurs de talent encouragés ainsi à illustrer eux-mêmes leurs œuvres...

Ce fut aussi l'avènement « neuf » à côté de notre typographie perfectionnée, de l'antique xylographie...

C'est, partant encore de cette idée, que la gravure agonisante revint, de nos jours, au canif primitif sous couleur d'originalité. Aussi bien des musiciens modernes retournèrent singulièrement à l'épinette en vue de sensations inédites, et les théâtres de la Nature ne furent pas moins rétroactivement à l'ordre du jour de la nouveauté !

Nil novi sub sole, évidemment, mais n'y a-t-il pas quelque puérilité à revenir à l'outil rudimentaire, à l'arène antique, au siècle de la télégraphie sans fil ?

Peut-on dire que l'Arcadie de M. Raymond Duncan, ressuscitée en plein Paris moderne, avec le costume même de ses pasteurs et leur art ingénu de formule grecque, soit sincèrement et utilement original ?

Mais Alcibiade, un jour, coupa la queue de son chien...

L'évolution du goût, sous l'empire des mœurs différentes, engendre des styles nouveaux. Tous les

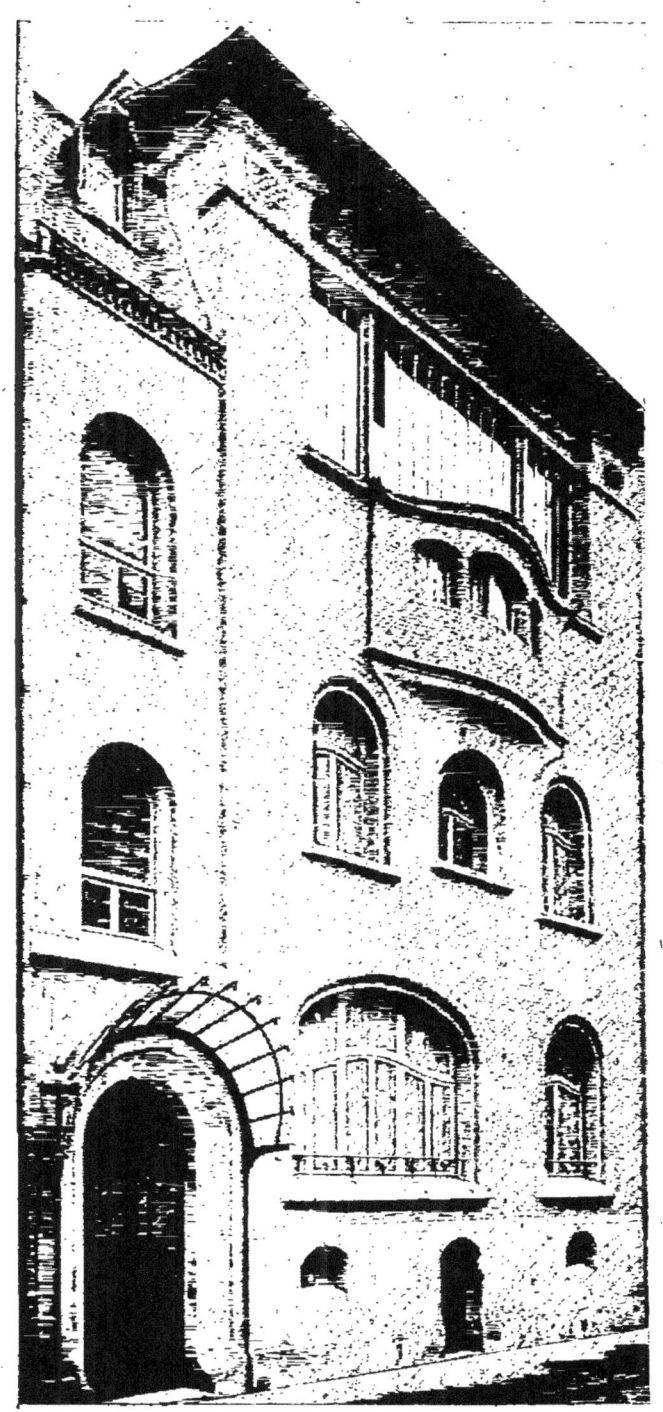

Fig. 22. — *Hôtel*, rue Octave-Feuillet, à Paris, par M. Ch. Plumet.

styles classiques démontrent cette évidence. La mode, les images, l'esprit, se modifient au gré des époques la littérature aidant, qui flatte, exalte des sentiments divers à travers les alternatives singulières du revenez-y associé à la primeur pour changer le masque.

« Récemment, conférencia M. L. Bonnier, à Versailles, derrière l'ancien escalier des ambassadeurs, on découvrait toute une somptueuse décoration de Lebrun que, en 1749, sans vergogne, Mme de Pompadour avait démolie à cinquante ans de distance, noyant dans une maçonnerie, sans même la déposer, une belle grille en fer forgé. Le sentiment, c'est que c'était démodé ; la raison, c'est que, naturellement, on espérait faire mieux en faisant autre chose, du nouveau.

« Reconnaissons ici le mépris fécond qu'ont toujours professé les siècles de production artistique pour leurs prédécesseurs.

« Louis XV s'apparentait au futur M. Marinetti, le futuriste. Il démolissait l'archéologie pour faire du moderne.

« C'est l'évolution de l'art, c'est même la tradition. »

L'expression réaliste d'un David Téniers arrachera à Louis XIV cette bourrade : « Qu'on éloigne de moi ces magots ! » si choquants dans son art officiel ; elle s'harmonise avec cette opinion du même monarque

sur les œuvres de l'art ogival qu'il attribuait au goût « sauvage » de nos « grossiers aïeux ». Pareillement, la Révolution traitera de monuments « d'esclavage » ceux qui avaient précédé ses élucubrations...

C'est Louis David contre François Boucher; c'est Delacroix contre Ingres; c'est X... contre X... aujourd'hui et demain. Éternelle histoire!

Ces variations ne sont point déconcertantes, elles renforcent notre éclectisme et édifient, par comparaison, notre jugement. Nous y goûtons le plaisir de beautés diverses et toujours, pour les apprécier équitablement, nous devrons nous reporter à l'époque où ces beautés furent conçues, car il faut à l'œuvre comme à la personnalité, le cadre de son temps, son atmosphère.

Voici pourquoi l'anachronisme décoratif d'une « salamandre », d'un radiateur renaissance! est stupide, non moins qu'un ascenseur Louis XV, qu'un cadre Louis XIII à un tableau moderne et autant que la vision d'un de nos mondains actuels assis dans un fauteuil... assyrien!

« ... Comprenez-vous, s'écrie le comte de Laborde dans son remarquable rapport sur l'*Application des arts à l'industrie* (1851), comment l'art n'a pas été tué sous deux générations de fossoyeurs qui se succèdent lugubrement depuis soixante ans, occupés exclusivement à fouiller les tombeaux des générations passées,

à les copier aveuglément, servilement, sans choix, et comme poussés par un fétichisme fanatique ?...

« Quelle atmosphère sépulcrale plane sur ces hommes et combien est grande la nécessité d'aérer et de parfumer les caves de l'art moderne; combien il est urgent de constituer des hommes pratiques d'une génération saine, vigoureuse, et qui sachent faire une distinction radicale entre l'art créateur et les monuments du passé, comme on distingue la vie réelle de l'histoire ! »

Le fanatisme du passé s'affirme donc une hérésie, tant au point de vue de la logique que de la réalité. Son snobisme conservateur n'a point le mérite fécond de l'autre dont l'audace opère dans la brume de l'aube, plutôt que de scruter les ténèbres du passé. L'antiquaire est l'ennemi du progrès à la façon du directeur de théâtre qui « reprend » fructueusement des pièces dont les droits d'auteurs sont périmés. Se borner à la tradition, c'est léser l'art moderne qui, lui, s'est appuyé sur la tradition, mais pour prendre son vol vers l'inédit.

Brisons les moules grecs et romains ! Les éternels modèles ne doivent point être le modèle éternel. Le document, en principe, anéantit notre originalité comme le musée endort l'effort de notre intellect. Mais document et musée doivent être respectueusement consultés et médités. On ne peut dignement

s'affranchir de leur exemple comme il serait déplorable d'en être l'esclave.

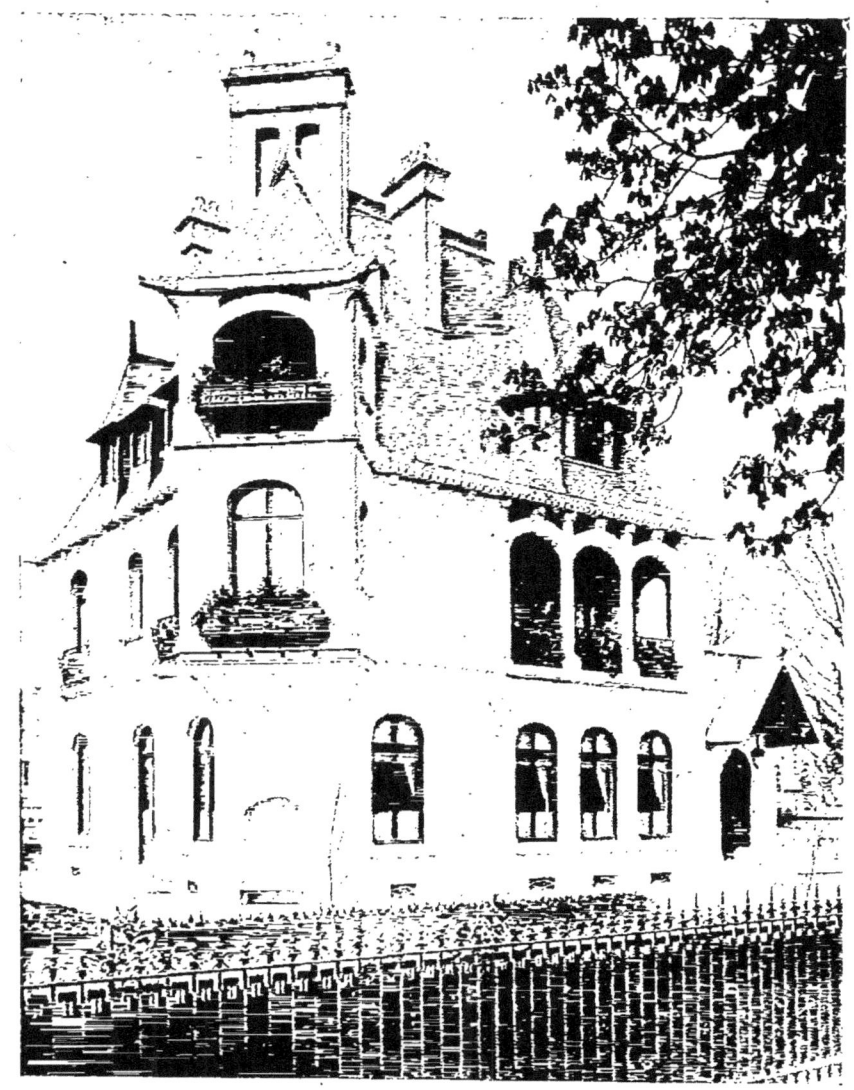

Fig. 24. — *Hôtel*, à Neuilly-sur-Seine, par M. Ch. Plumet (cliché A. Chevojon).

Écoutons à ce sujet M. Ch. Plumet : « ... Le sens

de l'invention et le sens artistique ne bénéficient de l'examen des ouvrages anciens que si la technique du métier et l'habileté manuelle sont déjà possédées de façon certaine.

« Si l'apprenti, si l'élève est mis trop tôt et sans être intelligemment averti en présence d'œuvres de devanciers de toutes les époques ou de tous les pays, il risque de perdre son initiative et sa personnalité, et de s'abandonner paresseusement à la copie de l'ancien ou de l'exotique. »

Nous reviendrons maintenant à l'origine du style moderne.

C'est l'art décoratif qui semble avoir été le plus important facteur du grand mouvement en question, situé, historiquement, vers la seconde partie du XIXe siècle, dans toute l'Europe occidentale. Pourtant, l'architecture contribua notamment, par les progrès de l'hygiène et du confort, à l'esthétique nouvelle, et, tandis que nous nous bornerons ici à des généralités, nous renvoyons le lecteur, pour le détail, au chapitre consacré à chaque art.

L'art moderne est d'essence bien française, en dépit d'un pseudo-style venu d'Autriche sous le nom de *Secession* (Société des Artistes de Munich), précédé d'un « new style » vers 1895, qui n'était guère français, suivi d'un « art nouveau » et d'un « modern style » dont l'expression jusqu'en 1912 fut seulement

indicatrice d'une réaction salutaire contre le dispa-

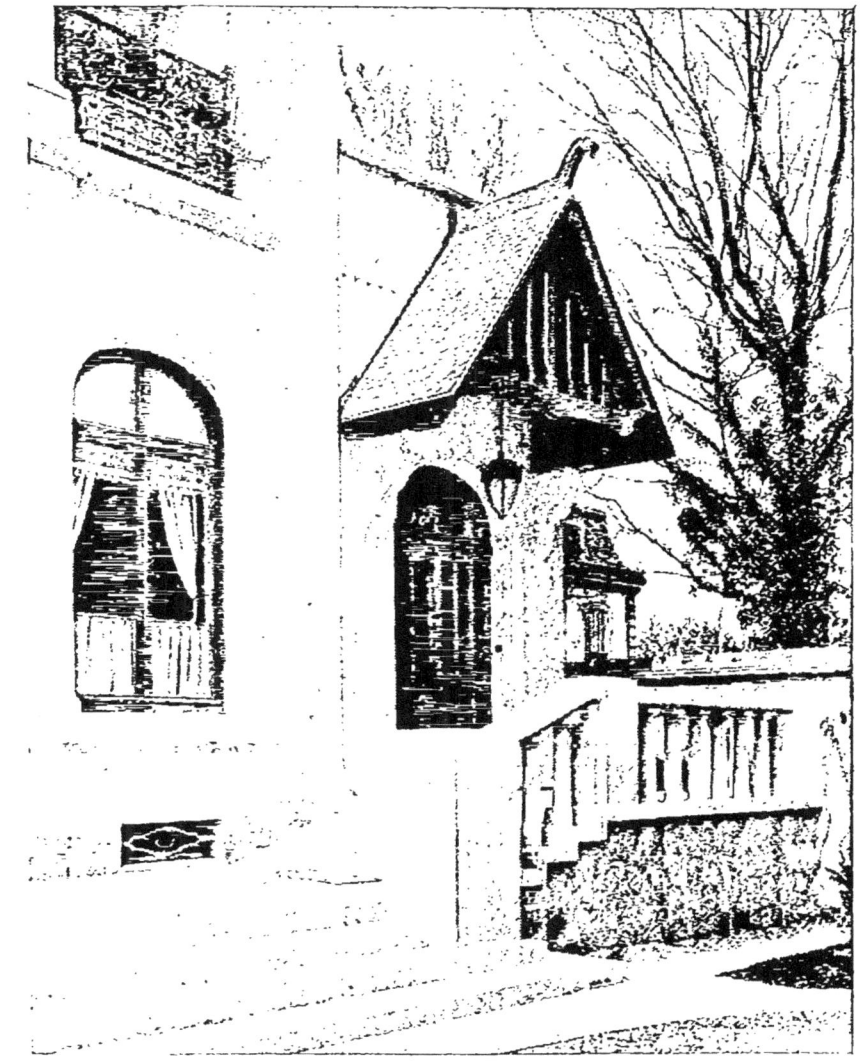

Fig. 23. — *Hôtel,* à Neuilly-sur-Seine, par M. Ch. Plumet.
Détail de la gravure précédente.

rate dans la recherche d'une harmonie, au mépris d'abord des modèles du passé.

Il importe de se pénétrer de cette priorité que notre

tradition comme la renommée de notre goût devaient imposer à travers les apports d'une antiquité bien assimilée, d'un moyen âge fortement infusé et d'un romantisme d'art dont Viollet-le-Duc en tête, de toute la force de son érudition, avait montré l'exemple.

Les bégaiements de l'expression nouvelle eurent le mérite de ne point succomber au sarcasme. Et il faut savoir gré à ceux qui, par la valeur et la volonté de leur personnalité, convertirent l'étonnement en admiration, malgré qu'ils connurent l'injustice, l'injure persévérante même, de l'épithète « munichoise » décernée à l'originalité de leurs œuvres.

Pour le public non averti, tout ce qui choque son habitude de voir est « munichois »! Le style de Munich hante fatalement la nouveauté. Et ce sont des Français qui propagent cette calomnie!

L'exposition munichoise au Salon d'Automne de 1912, fut néanmoins bienfaisante. Elle démontra l'existence d'un art allemand. Un art allemand avec tous ses défauts, mais originalement allemand, sur lequel nous ne prîmes point exemple esthétique, mais conseil d'émancipation.

« Nous exhibâmes aux badauds éberlués, écrit M. Louis Vauxcelles, des meubles de cuisine peinturlurés en violet, sous prétexte de continuer Boulle et Crescent au xxe siècle. Et l'on vit des fresques en lesquelles Michel-Ange n'eût pas reconnu « l'art des

hommes ». Mais c'était là l'exception, et le progrès, surtout dans un pays de tact et de logique, s'achète au prix des outrances nécessaires. »

Certes, notre art décoratif moderne n'est point d'inspiration germaine. Le style en faveur en Allemagne est invariablement, depuis le romantisme, le style gothique. « Depuis cinquante ans, a-t-on justement écrit, les Allemands n'ont rien créé en art, de même qu'ils n'ont rien créé en littérature et que, depuis Wagner, ils n'ont rien créé en musique. Ce qu'on appelle le style « munichois » est un affreux pot-pourri de style grec, de style XVIIIe, de style Louis-Philippe et de style Second Empire... »

Alors que les Allemands déjà n'avaient éprouvé que des échecs aux Expositions de Vienne en 1873 et de Philadelphie en 1876, à côté de nos succès, nous ne verrons point leurs industries d'art figurer davantage à l'Exposition universelle de Paris, en 1878, « moins à cause de trop récents souvenirs » qu'en raison de leurs précédents déboires. Il est vrai que l'organisation puissante des Teutons et leur méthode têtue ont depuis réagi. Pourtant les Allemands n'ont jamais vécu en art que de la tradition des autres. Ils tâchent simplement, de nos jours, de se renouveler par raison économique et pour rompre aussi avec notre classicisme français. Et c'est le pot-pourri précité qui, sous une forme hybride, « kolossale », où, dans l'ar-

chitecture le style Assyrien pèse de tout son poids, triomphe sans goût et avec une lourdeur *sui generis*.

Il n'empêche que « la France du XIXe siècle, rompant avec les traditions qui avaient fait son rayonnement sur le monde pendant près de mille ans, se contente du métier, honorable mais indigne d'elle, de copiste dans les musées ». Et, poursuit M. Louis Bonnier, à qui nous avons recours encore, « pendant ce temps, l'Angleterre, l'Espagne, les pays scandinaves travaillent. L'Allemagne surtout ouvre des écoles d'art appliqué, les dote sérieusement, les assemble par le puissant lien du *Werkbund*, improvisant un art lourd, c'est entendu, mais bien allemand, ce qui, vous le reconnaîtrez, est une qualité, en Allemagne ».

Pourquoi ne point être de son temps, tout comme les artistes des XVIe, XVIIe et XVIIIe siècles furent du leur ? Mais cela concerne le meuble et l'art appliqué et, en matière de priorité, nous développerons plus tard, non moins incontestablement, notre préexistence originale en architecture comme en peinture et sculpture. Peu importent maintenant les étiquettes d'*art nouveau*, de *modern style* trop tôt apposées !

(Et que vaut encore la persistante dénomination d'impressionnisme qui, pour se distinguer, communie dans l'impression avec tout bon tableau quelle qu'en soit la classification !)

Il ne faut retenir de ces mots que la foi d'innovation

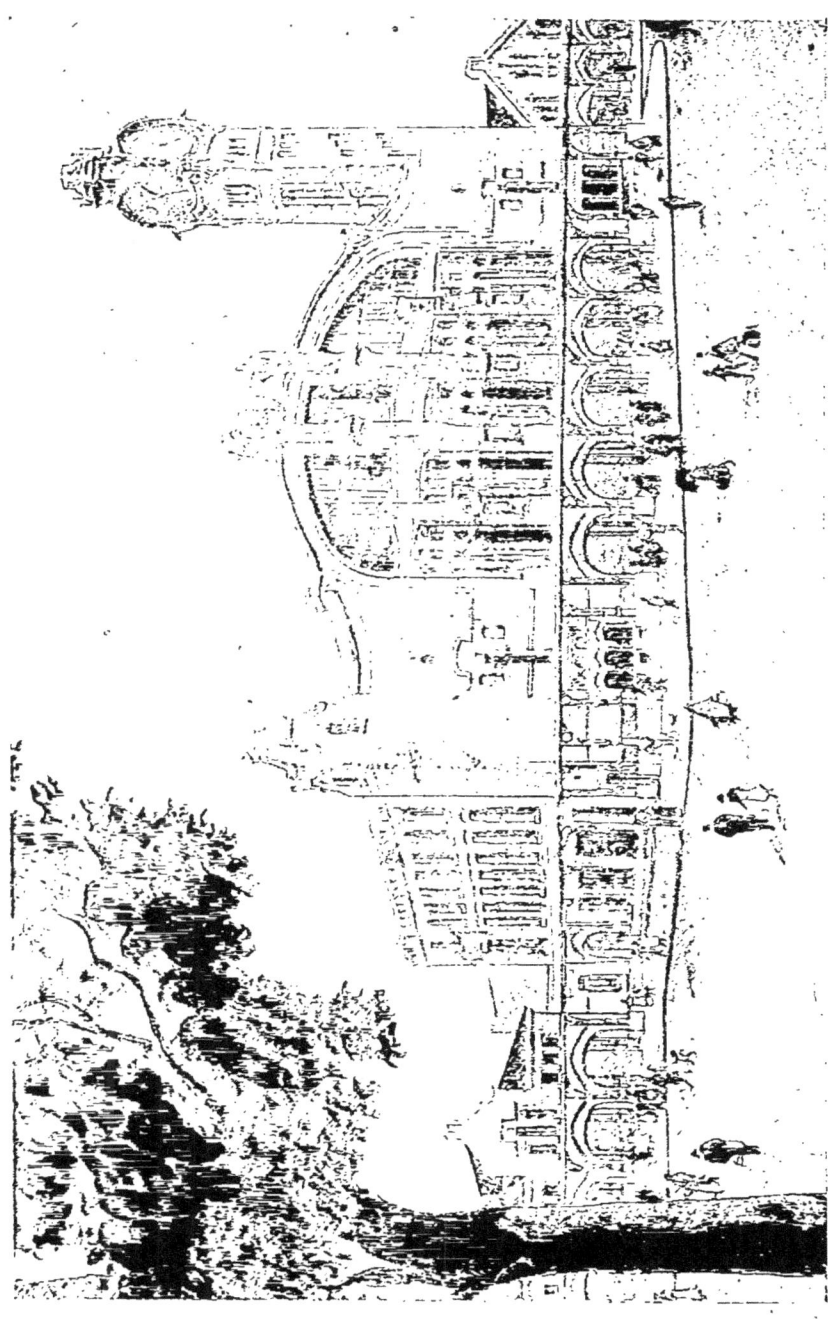

Fig. 25. — Gare d'Rouen, par M. A. Dervaux.

et fatalement, ce fut à travers des erreurs — celles des styles « coup de fouet », « tænia », « os de mouton », « salamandre », entre autres tarabiscotages réacteurs, que la lumière se fit jour. Point d'omelette sans casser des œufs. Maintenant que les erreurs se sont classées dans une mise au point déjà sensible, on assiste à des flottements qui sont autant de nuances où s'accroche différemment le goût.

Ainsi l'art décoratif moderne a subi, dans ces dernières années, les influences russe et persane. On renoua, avec notre xviiie siècle, la tradition de la grâce et du caprice des lignes, au chant des couleurs de l'Orient, selon la manière de MM. Poiret et Iribe. L'évolution du style de notre temps, d'ailleurs, nous réserve certainement encore des surprises.

Mais nous reviendrons aux sources du mouvement esthétique en question.

Après la disparition du pur style français, avec la Révolution qui supprima les privilèges des corporations, après Napoléon Ier, après la Restauration et Louis-Philippe dont les arrangements gardent encore leur saveur, dans leur « pauvreté », nous ne méconnaîtrons point, malgré la décadence, l'intérêt des altérations qui suivirent, sinon dans une richesse artistique sans profit ou malencontreuse, du moins dans sa négation même.

Instinctivement et plus ou moins sensiblement, les

époques renouvellent leur cadre et, de fait, la physionomie de nos rues, de nos intérieurs, s'est modifiée, mais sans grand caractère, il est vrai, jusqu'à nos jours.

Et ces transformations s'accomplirent dans l'architecture en cédant d'abord à la sollicitation des matériaux, sinon nouveaux, du moins nouvellement employés. Et puis, les perfectionnements du confort, le souci de l'hygiène, répétons-le, impressionnèrent jusqu'aux façades dont le décor dut renoncer aussi aux ornements communs.

En dehors de la volonté de s'affranchir du passé, il y a les nécessités de répondre aux exigences de l'heure et, peu à peu, la nature fut conviée à embellir une forme différente, celle-ci demeurant nettement appropriée au but et étroitement assujettie à la matière.

Les lois de conception actuelles pour l'ornementation, rationnelle et raisonnée pour la forme et la matière, en vue de la destination, résument en somme le code de l'art moderne, l'originalité de son expression unanime.

Voici donc les artistes fatalement entraînés vers un idéal autre que celui de leurs devanciers, et c'est l'Exposition universelle de 1889 qui devait nous révéler pour ainsi dire l'art décoratif nouveau.

Cependant, M. R. Kœchlin, dans l'*Art français mo-*

derne, constate que notre expression décorative moderne fut devancée par l'initiative étrangère : « La renaissance des arts décoratifs marche de pair avec la peinture ; mais ce n'est pas en France, malgré les avertissements géniaux du comte de Laborde, qu'aboutirent les premières recherches ; l'Allemagne d'ailleurs n'y fut pour rien et l'Angleterre de William Morris en eut l'honneur.

« On peut dire pourtant que ce premier mouvement, quelque intéressant qu'il fût, demeura purement insulaire et n'eut pas d'action sur le continent, sauf peut-être en Hollande ; il procédait de l'inspiration gothique et orientale, or, la décoration moderne dérive de l'étude plus directe de la nature, et c'est à elle que demandèrent conseil tous les artistes sur l'effort desquels nous vivons aujourd'hui... » En revanche, l'auteur exalte l'activité de nos recherches nationales dans les accessoires du mobilier.

C'est dans l'audace de l'objet — non dans la conception du bibelot inutile — qu'éclot principalement, en France, l'esprit décoratif moderne après l'érudition à bout de souffle.

Mais avant le rayonnement de l'Exposition universelle de 1889, l'éclat de celle de 1878 doit retenir notre attention, d'autant qu'Émile Gallé, de Nancy, y fera ses premières armes.

A cette occasion, les architectes Paul Sédille et

DU STYLE MODERNE 69

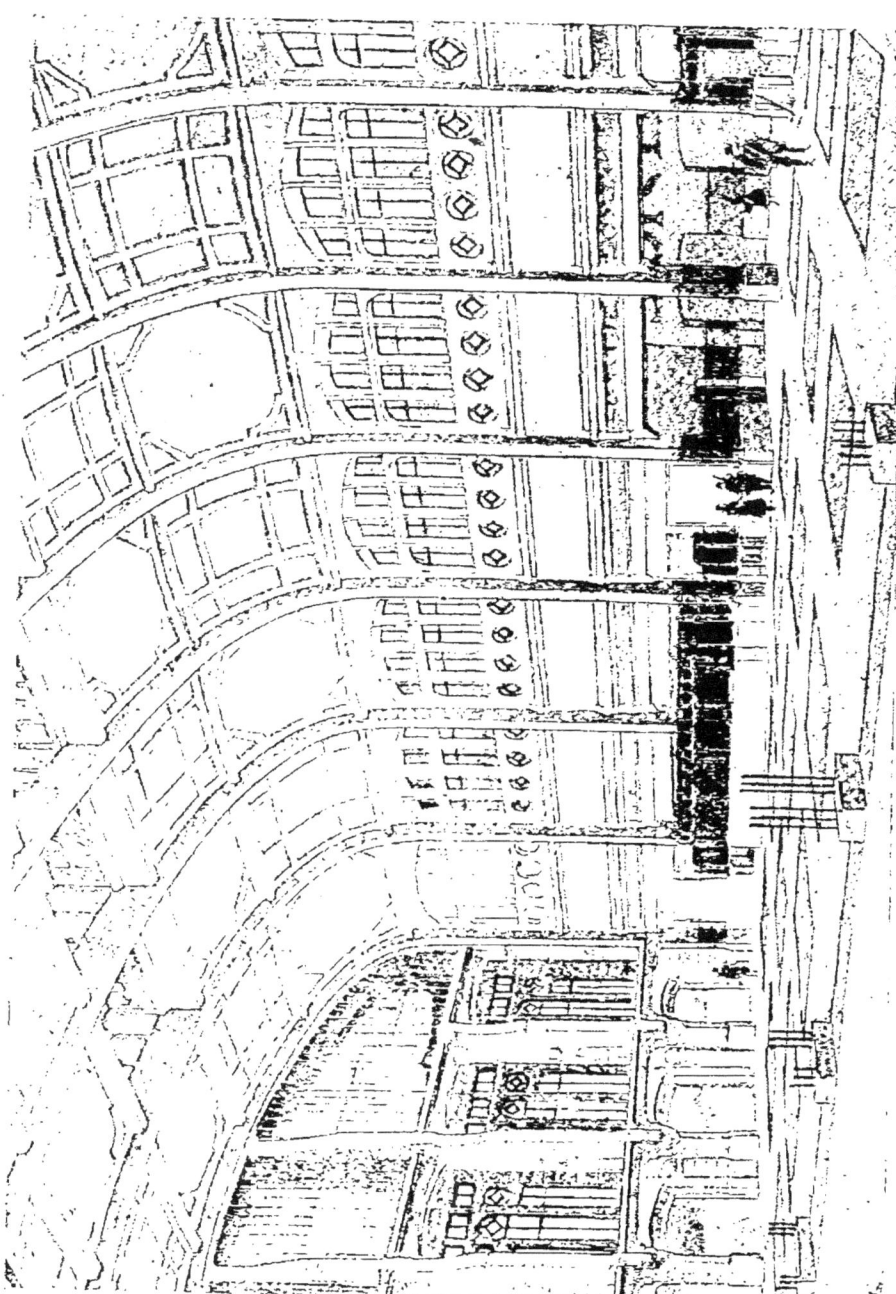

FIG. 26. — *Gare de Rouen*, salle des Pas-Perdus, par M. A. Dervaux.

Formigé useront d'une décoration polychrome inédite, et les architectes Davioud et Bourdais étonneront avec leur palais du Trocadéro. Jules Simon poursuivra sa critique philosophique, si clairvoyante, sur les devoirs d'un art plié au service des idées et des mœurs diverses, sur l'orientation directrice et non passive du goût. « On ne garde pas la royauté de la mode avec des imitations, même parfaites. Il faut inventer pour diriger. On peut, sans originalité, marcher à la tête de sa profession, mais on ne la mène pas. »

Et Ed. Didron dira son fait à l'art appliqué à l'industrie entraîné par le faux luxe dans le déguisement de la matière noble, dans l'oubli de la réelle beauté. « C'est ainsi qu'on préfère par vanité un meuble en bois précieux incrusté de nacre et de métal, mais laid, banal et fragile, à un meuble de bois vulgaire, sans décoration, mais pratique, solide et de belle forme, meuble qui, d'ailleurs, reste à créer... »

Pour Didron, l'ouvrier est devenu une « machine animée », et il en revient à l'éducation rétrospective des masses. Autant d'idées fortes et limpides sur lesquelles s'appuient les théories de l'art d'aujourd'hui qui a la prétention de créer sans artifice une beauté sobre à laquelle l'élite comme la masse serait conviée par le goût averti, dirigé, édifié, converti.

Mais voici poindre Emile Gallé, A. Dammouse... à côté des sempiternelles céramiques de la manufacture

de Sèvres. Si M. Dammouse est salué par les rapporteurs « virtuose des grands feux du four », Gallé reçoit les éloges curieusement mitigés qui suivent. « Ses modèles ont la saveur des châteaux de la vieille Allemagne, ils sont quelquefois d'un goût un peu brutal, mais singulièrement décoratifs, de formes bizarrement contournées, de couleurs violentes et curieusement opposées. N'importe, tout cela a l'aspect attrayant, la saveur piquante, le parfum mordant de la femme laide que l'on aime. »

Bref, on n'était point fait à cette beauté, de la séduction de laquelle on ne pouvait se défendre...

En revanche, les Armand Calliat, les Froment-Meurice, les Poussielgue-Rusand, orfèvres, recevaient les éloges accoutumés, qu'ils partageaient avec les Massin, Boucheron, Christofle, bijoutiers-joailliers.

Christofle et Boucheron de même que le ciseleur Rault — témoignaient cependant d'un particulier intérêt. Les deux premiers, dans la présentation de plusieurs objets d'art très japonais.

Et, quant à Barbedienne, il lançait son « frotté d'or » si attrayant pour les figures, et de nouvelles patines.

Mais passons, le bon grain est jeté. On commence à se lasser des redites ; l'architecture frémit sous le joug ; les éducateurs, les gens de goût, l'art et l'industrie fraternisent dans un même idéal de nouveauté

instinctive. Les expositions se pressent — celles organisées en France par l'*Union centrale des Beaux-Arts appliqués à l'Industrie* sous le titre d' « Exposition des Beaux-Arts appliqués à l'Industrie » faisant suite à celles de 1874 et 1875, d' « Expositions technologiques » (Arts du Bois et du Fer), etc., etc. — et celles de Sydney, Melbourne, Barcelone...

Puis, le mouvement rénovateur s'accuse à l'Exposition Universelle et Internationale de Paris en 1889. Cette fois, réellement, nos techniques d'art sont émues — point toutes — mais le plus grand nombre prennent une décision qui nous vaudra leur résurrection au bout de l'opiniâtreté d'artistes de foi et de talent.

On a appelé le xixe siècle « le siècle du fer » ! à cause de la Tour d'Eiffel et de la Galerie des Machines de Dutert. Ces deux audaces métallurgiques ont en effet leur valeur et leur signification.

Ainsi « le fer, selon E. de Voguë, détrônait le bois et la pierre ; le fer devenait artistique parce qu'il cherchait ses moyens d'expression dans sa propre nature, dans sa force, sa légèreté, son élasticité. La beauté n'étant qu'une harmonie entre la forme et la destination ».

La remise en honneur de la ferronnerie en 1889 fut donc une révélation d'adaptation féconde en dehors même du monument exclusivement métallique. Sous

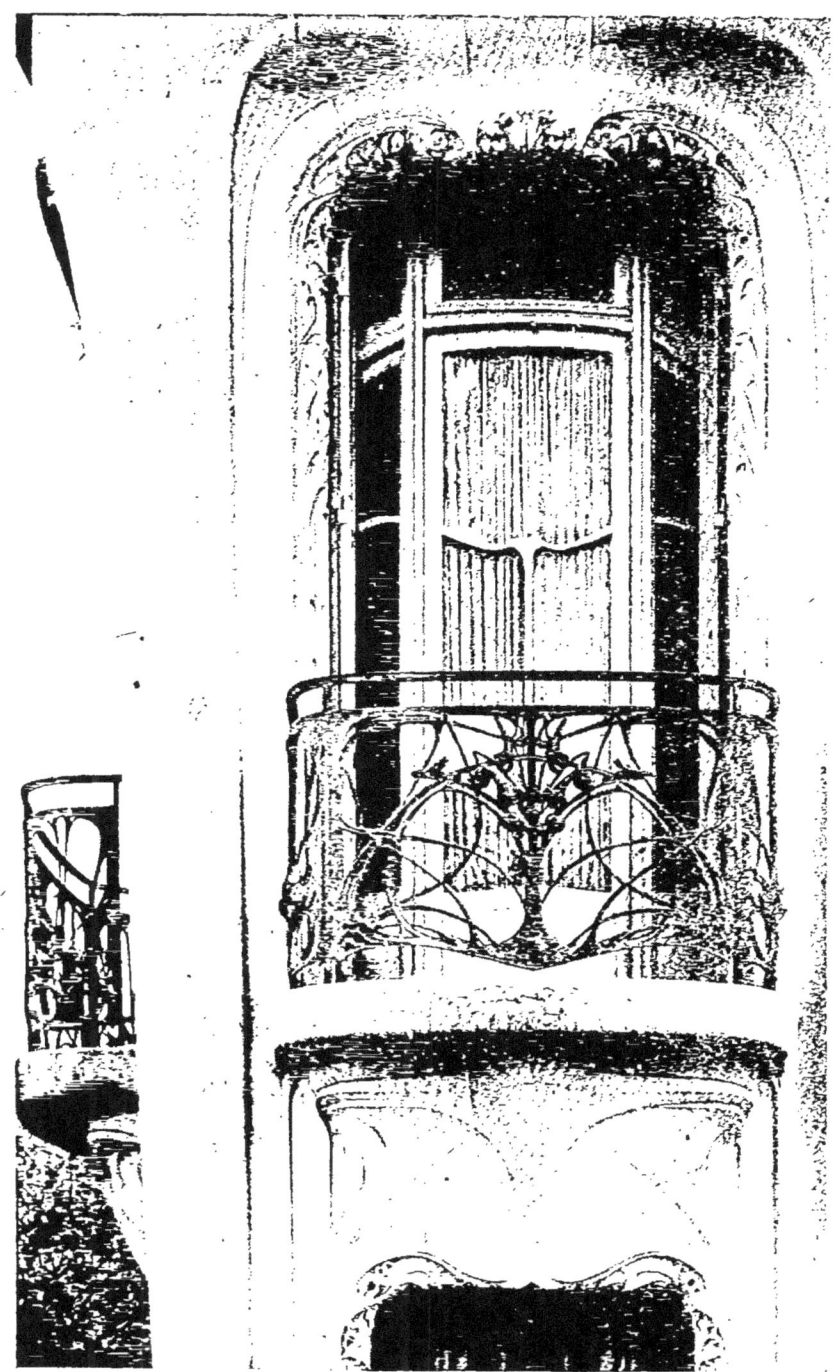

Fig. 27. — *Hôtel*, rue Mozart, à Paris (fragment d'une façade), par M. Hector Guimard.

le marteau et l'enclume, le fer retrouva sa grâce robuste, tout l'élan de sa matière aux divers prétextes ; chenets, grilles, rampes, lustres, etc. Tour à tour, forme inflexible ou cadre ajouré, sertissant la terre cuite ou des bas-reliefs polychromés, selon la volonté d'un Formigé, par exemple ; se prêtant à tout avec force.

Chennevières, d'autre part, estampait le zinc, et Gayet et Monduit repoussaient des cuivres ; autant de caprices métalliques séduisants pour le décor ou l'objet.

« Si nous suivions à l'Exposition de 1889, écrivent MM. G.-R. Sandoz et J. Guiffrey, toutes les transformations de nos industries d'art, du bois, des tissus, du métal, de la terre et du verre, nous serions obligés de révéler, une fois de plus, que la plupart de nos artisans et de nos industriels sont surtout des archéologues : dans ce genre, on n'y rencontre pas une défaillance. »

Certes, mais la tradition se ressaisit à travers cette science du passé fatalement condamnée à mourir de vieillesse et, en architecture, à côté d'Eiffel, de Dutert et de Formigé, on compte des décorateurs comme Paul Sédille, Frantz-Jourdain, qui font appel avec succès aux riantes ressources du grès auxquelles Lœbnitz, Muller, Parvillée les convient.

Dans le meuble, on copie et démarque encore. Ce-

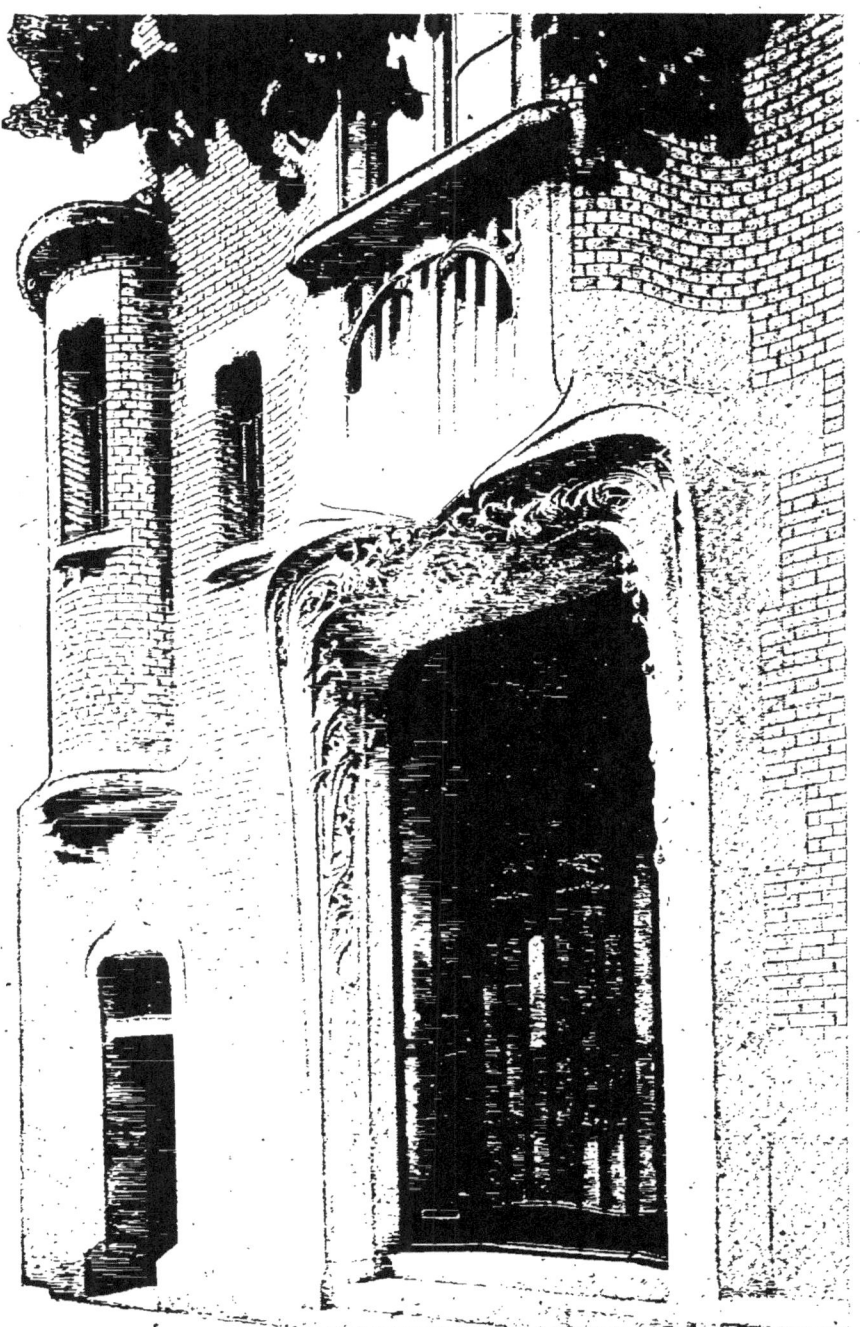

Fig. 28. — *Hôtel*, rue Mozart, à Paris (fragment d'une façade), par M. Hector Guimard.

pendant le « plaqué » semble moins séduire, c'est une indication non indifférente du retour au plein bois en dédain de l'artifice, et les tapissiers Damon et Jansen harmonisent leurs tissus au ton des meubles avec un goût rare, tandis que les passementeries du dentellier Warée doivent leur attrait à des frises d'émaux joliment imprévues.

Mais voici à nouveau Emile Gallé, de Nancy. Il forcera cette fois davantage l'attention, originalement divers et novateur forcené, tour à tour ébéniste, potier, céramiste ou verrier.

Emile Gallé (1846-1904) est à la fois le symbole et tout le programme de notre art moderne, malgré qu'il ne soit encore qu'une exception, et le mystère est ainsi commenté : « Il demande aux motifs d'ornementation de devenir les emblèmes de la matière ou d'annoncer la destination de l'ouvrage. Sur les flancs et les dessus de ses tables, de ses commodes, ce ne sont que fleurs, plantes, herbes, oiseaux ou papillons figurés dans le vrai de leur allure, de leurs couleurs et jetés en toute liberté le plus simplement du monde. »

A côté de Gallé, il faut célébrer Brateau et ses étains, le peintre J.-C. Cazin (1841-1901) et ses cuirs mosaïqués, Duvelleroy et ses montures d'éventail, Marrou et ses ferronneries, Gruel, Marius Michel et leurs reliures, les frères Vever, Lucien Falize, Diomède et leurs orfèvreries, Armand Calliat et son

orfèvrerie religieuse si curieusement renouvelée...

Cependant des artistes comme Falguière, Roty, Mercié, Barrias, collaborent avec l'art appliqué sous la firme des Christofle, des Boucheron, des Lucien Falize, un peu écrasés, semble-t-il, sous le poids de la matière rare, ivoire, émail, or, argent...

« Parfois l'art se heurte à l'art appliqué et la vieille lutte reparaît... »

Pourtant Gustave Sandoz demande à Massin le modèle d'un superbe devant de corsage en joaillerie et Emile Froment-Meurice s'adresse à Paul Sédille pour la composition d'un beau vase : — ainsi la collaboration flatte-t-elle sans détours et la conception et la réalisation. Orfèvres et joailliers affirment leur intention de ne demander qu'à la flore leur inspiration et, a-t-on dit, l'évolution décorative, son objectif naturel, étaient si nettement indiqués, que Falize proposa de repousser dans le métal des herbes potagères pour la décoration d'un typique service d'orfèvrerie.

Parmi les apôtres de ce réalisme vivifiant on compte encore les céramistes Deck, Chaplet, Salvetat, Delaherche, Dammouse, Clément Massier, le verrier Rousseau-Léveillé, sans oublier le peintre-graveur Bracquemond (1823-1915), rénovateur du décor naturel, chez Haviland, et Jean Carriès (1856-1894), le sculpteur-céramiste, et la manufacture royale de Copen-

hague aux belles porcelaines dont la nouveauté n'impressionna guère notre traditionnelle manufacture de Sèvres.

Il ne faudrait point, en somme, exagérer cette chronologie des œuvres. Dans l'enchevêtrement des pensées évolutives et leur chevauchement, une imprécision se dessine au profit d'une ambiance, d'une ère de temps qui a raison des dates.

Et nous voici encore arrêté dans notre exposé par un désir d'accuser certains points avant de retomber dans la généralité.

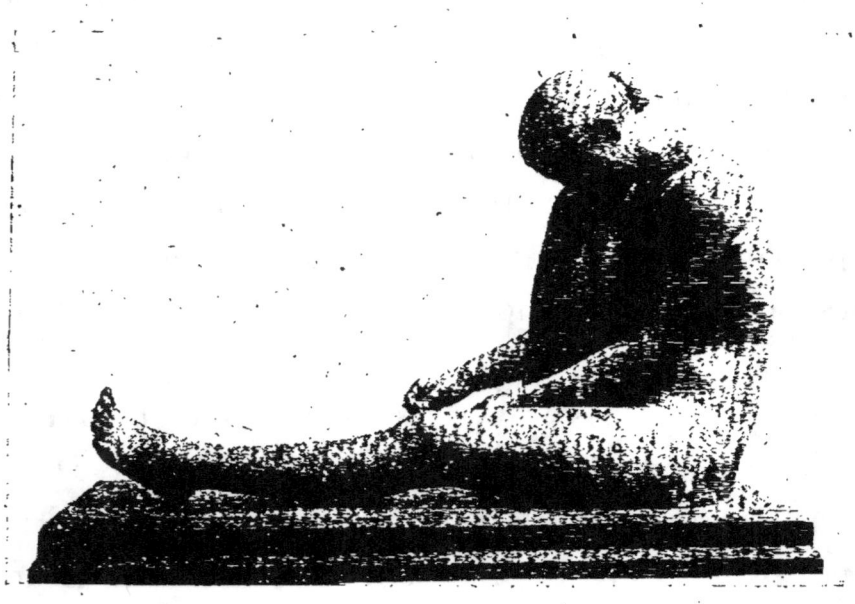

Femme à sa toilette, par M^{lle} J. Poupelet.

Vases en pâte de verre, par M. René Lalique.

CHAPITRE IV

Du style moderne (suite). Ses promoteurs en France et à l'étranger.

Il nous tarde avant que de poursuivre l'esquisse de l'art moderne, de juxtaposer à Émile Gallé, Eugène Grasset et M. René Lalique, trois grands noms sous la même idée, à qui doit aller notre gratitude d'un idéal nouveau logiquement adapté à une société nouvelle.

Mais, pour être juste, il faudrait remonter plus avant, à la composition sculpturale indiquée par Ruprich-Robert, dans sa *Flore ornementale* (1865-1869). Cette interprétation de la fleur, bien que moyen-

âgeuse, s'oppose, curieusement novatrice, à la stylisation d'ordre plutôt graphique, de Grasset.

Aussi bien, E. Grasset, très pénétré lui-même de l'iconographie du moyen âge dont il poursuivit, en l'adaptant, la synthèse, n'en réalisa pas moins un effet de nouveauté considérable.

Érudit du document, l'artiste s'en évada avec d'autant de compétence, dans un graphique soutenu, d'une lourdeur caractéristique, d'une expression décorative sobre et d'une mâle beauté.

En ce qui concerne M. René Lalique, Roger Marx a noté qu'un style datait vraiment de cet artiste, amoureux de matière rare, doué d'un goût fin, spirituel et léger, essentiellement français. Le décor réalisé, vivant et neuf, de M. R. Lalique, mérite le discernement harmonieux d'un genre. Il ne saurait en effet être dissocié de la marque d'un Gallé, d'un Grasset, d'un Bracquemond. Il s'apparente au même décor de nature où les insectes et les oiseaux crissent et piaillent à travers les fleurs, ivres de liberté, dans l'air et la lumière.

Il n'était rien sorti, du moins dans l'art appliqué, de l'influence italienne. De Raphaël à Ingres, de Raphaël à Paul Baudry qui modernisa avec tant d'esprit la beauté florentine. Avec M. L.-O. Merson notamment, à sa suite, on ne peut guère retenir que certain style décoratif pictural où P.-V. Galland, encore

s'appliqua (car l'aimable style d'un Louis-Maurice

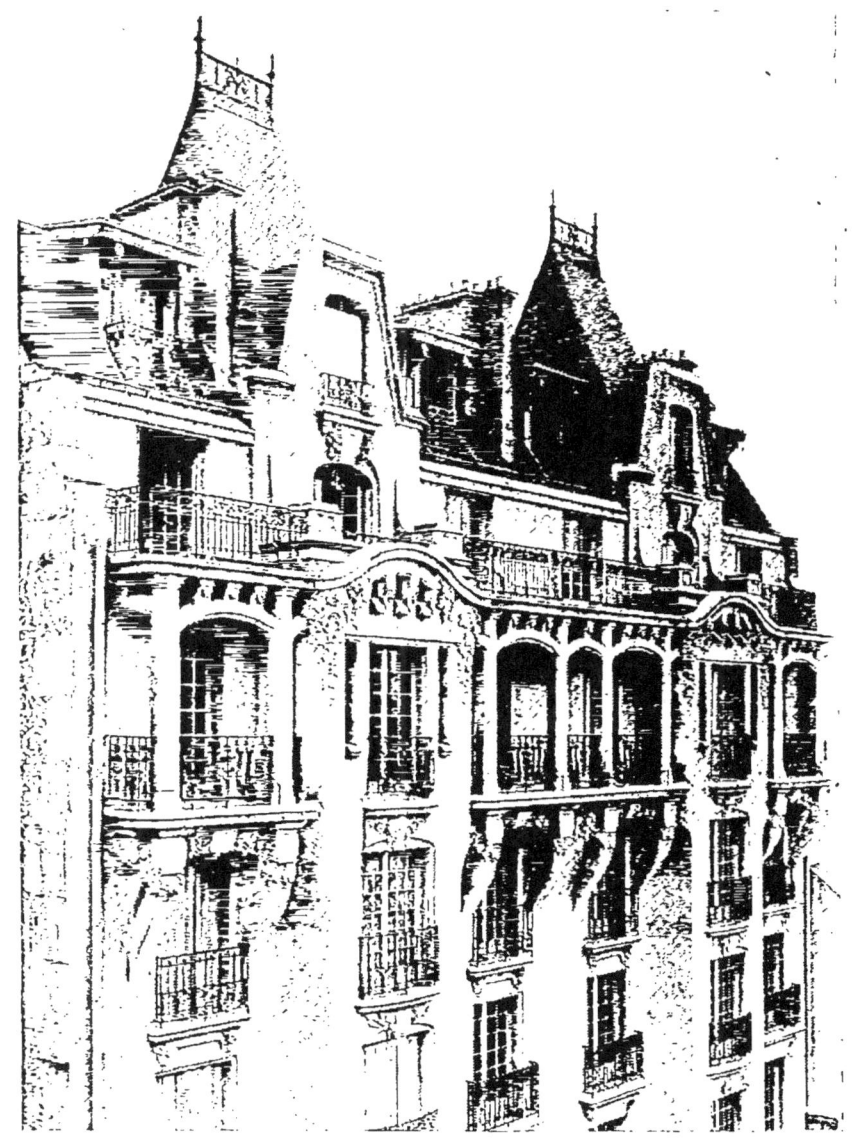

Fig. 31. — *Immeuble*, rue de Charenton, à Paris (partie supérieure), par M. R. Brandon.

Boutet de Monvel, issu de celui de Kate Greenaway.

ne porta guère que dans l'illustration enfantine et fut plutôt du domaine de l'enluminure que du tableau). P.-V. Galland, plus essentiellement décorateur, mérite d'être rangé parmi les novateurs, et les encouragements modernistes de l'École nationale des Arts décoratifs, où il serait injuste de méconnaître les apports d'un Lechevallier-Chevignard, ne sont pas non plus à oublier, avec ceux de l'Union centrale des Arts décoratifs. Et il nous faudrait enfin payer notre tribut de reconnaissance aux visionnaires comme de Laborde, de Luynes, Michel Chevalier, Jules Simon, de Vogüé, Victor Champier, en France, Ruskin en Angleterre et tant d'autres précurseurs de l'expression esthétique de notre temps.

Nous essaierons maintenant de définir la formule graphique de cette expression. Elle se résume en un mot qui est tout un programme : *la stylisation*.

La stylisation ou mode d'interprétation synthétique sinon schématique de la Nature, est issue hardiment des essais décoratifs rénovateurs sus-indiqués.

On ramène à la simplicité de la ligne, au caractère strict de la forme cernée d'un trait, l'élément naturel inspirateur. On en scrute les volumes, on en dose les couleurs dans le ton rare. Et le décor, de la sorte inspiré, est à la fois saisissant, charmant et d'une sobriété rationnelle.

La flore et la faune, les paysages, les ciels, la figure

DU STYLE MODERNE 83

FIG. 32. — *Olympia*, par E. Manet (musée du Louvre), cliché Bodmer.

humaine, accusent dans la stylisation leur aspect, leur vie extérieure, leur signification décorative. Par le choix du graphique davantage que par sa simplification, plan par plan, tache par tache, l'harmonie se réalise de la ligne et de la couleur, mettant en valeur l'esprit d'un détail, le brio d'un ton, la caractéristique d'un mouvement.

Ce sont, par exemple, des académies adornées de racines, de rameaux, à leurs extrémités, aux mains, aux pieds, à qui des fleurs monstrueuses, point à l'échelle, des répétitions géométriques, des nuages, constituent des fonds patiemment rendus. Tout est prétexte à effet décoratif, l'envol d'une draperie, d'une chevelure. On décompose les éléments naturels, on les stérilise avec soin, pour aboutir à des compositions disposées asymétriquement dans leur cadre, touffues, d'un schéma curieux, troublantes de fantaisie, d'une naïveté, enfin, qui n'est qu'apparente.

Quelque rigidité résulte de cette abréviation, quelque sécheresse aussi naît de ce symbolisme de l'expression qui constitue en propre le charme décoratif, sinon très neuf, du moins fort bien rénové des modèles naturellement naïfs du moyen âge.

Les styles classiques résultaient d'une sélection séculaire, la stylisation, comme le mot lui-même, improvisé, va au plus court du style. Sa volonté est immédiate. Peu importent les moyens employés, le rendu

seul importe et, la manière moderne, pour être spontanée, n'en vaut pas moins que l'autre vis-à-vis de la beauté obtenue. Mais il y a des règles à cette beauté.

« Deux lois, selon Eugène Grasset, commandent l'art ornemental. La première, c'est que la forme d'ensemble des objets ornés doit être adaptée à l'*usage* de ces objets, et que cette forme *ne doit pas* être altérée par ces ornements. La deuxième est que la matière oppose une *limite* à la représentation exacte des objets naturels, et que cette limite ne doit être franchie par aucun tour de force. »

M. George Auriol ne caractérise pas moins fortement l'art décoratif, lorsqu'il écrit : « Durant ces dernières années, nous avons usé à tort et à travers des mots : Art — art décoratif — industries d'art — ouvriers d'art... en nous éloignant du souci qui seul eût dû nous animer, d'embellir ou de modifier avec tact jusqu'aux moindres ustensiles, tout en respectant et en améliorant même, si c'est possible, leur valeur pratique.

« Cet abus nous a poussés à produire trop souvent des objets uniques, exceptionnels, des pièces de vitrine ou d'amateurs.

« C'est une erreur ! On ne crée pas une pièce de vitrine. C'est par sélection qu'une salière peut devenir l'hôtesse d'un musée. Mais premièrement elle doit contenir du sel.

« Pénétrons-nous de ceci : il n'y a pas d'arts spécialement décoratifs. Tous le sont, puisque tous s'efforcent de contribuer à l'agrément de la vie par leurs formes ou leurs décors, ou par les deux choses réunies... »

Et ces opinions autorisées se renforcent de cette observation de M. Louis Bonnier : « ... Avez-vous remarqué que s'il y a des objets d'*art ancien*, il n'y a jamais eu d'*objets d'art anciens* ? Les fouilles, en Égypte comme en Grèce, en Italie comme en France, ne donnent jamais un objet d'art. Tout ce qu'on en retire a servi et pourrait servir encore... »

M. Delaherche pose enfin cette question — pour la résoudre — au cours d'une diatribe contre la manufacture de Sèvres : « Les vases sans fond répondraient-ils par hasard à leur destination ?

« La fragile porcelaine convient-elle bien à la gourde d'un généralissime ? » (En l'occurrence celle offerte au maréchal Joffre.)

Nous emprunterons ensuite à M. Raymond Escholier (*le Nouveau Paris*) ces lignes sur les prémices de notre style moderne. L'auteur, après avoir fait allusion aux lois fondamentales de l'art décoratif d'aujourd'hui, à leur « essence toute gothique » parce qu' « il n'est pas contestable que, pour plaire au souverain, les styles classiques durent souvent les méconnaître et les transgresser », écrit : « C'est sans doute

Fig. 33. — *Les Bords du Loing*, par M. Claude Monet.

pour avoir ignoré ces principes fondamentaux que les tentations de rénovation ornementale qui se manifestèrent de 1895 à 1902, sous le nom d'*Art nouveau*, échouèrent si fâcheusement, entraînant dans leur ruine tant d'efforts remarquables, tant d'études passionnées. De cette période où bataillèrent un de Feure, un Benouville, un Belville, un Colonna, datent les formes maigres, nerveuses, agressives, du *modern style*... Pendant plusieurs années, l'échec parut irrémédiable... Une violente réaction détermina le snobisme, un moment hésitant, à proclamer l'immuabilité du décor monarchique. L'antiquaire triompha décidément ; les fabriques de vieux meubles et de trumeaux anciens se multiplièrent ; pour orner ses salons, notre société libre penseuse acheva de dépouiller les chapelles. Lutrins, chasubles, lampes de sanctuaire, colonnes de retable, flambeaux d'autel, encensoirs, tabernacles voisinèrent, chez nos dames israélites et nos écrivains anarchistes, avec le téléphone, le radiateur et l'électricité ! Ayant rejeté l'Art nouveau comme trop primaire, ces gens de goût se créèrent — si l'on peut dire — un style à leur image : le style *rat d'église*.

« Et pourtant, sans se décourager, nos artisans et nos artistes poursuivaient leurs laborieuses études.

« A l'usage, les formes s'assagissaient, les colorations fades, anémiques, du début, devenaient plus franches,

Fig. 34. — *Le Moulin de la Galette*, par M. P.-A. Renoir (musée du Luxembourg) (cliché Bodmer).

les ensembles apparaissaient sans doute moins imprévus, mais aussi plus harmonieux et, en quelque sorte, traditionnels. »

Il n'empêche que l'on fit des gorges chaudes de cette époque de gestation où, dans les premières ténèbres, s'élabora la recherche qui devait aboutir excellemment. Les esthètes reçurent le baptême dans le manoir à l'envers...

Et ceux-là dont le rêve se poursuivit béat dans le décor de quelque Louis-Philippe, se chargèrent sans générosité de meubler le manoir à l'envers au goût de leur mépris.

Sur une table... originalement bombée pour que l'on n'y pût rien poser, dans un vase instable, mais en revanche d'une forme et d'une matière indéfinissables, une rose malodorante ou... un lis noir, agonisait à l'exemple du ton des tissus d'alentour. Des chaises où l'on ne peut s'asseoir, des armoires où l'on ne peut rien enfermer, échangeaient avec des étagères où l'on ne pouvait rien placer, leur inconfort. « C'est original ! » raillaient nos conservateurs ; et, de fait, l'effort de nouveauté eût pu succomber au sarcasme s'il n'avait progressé dans la recherche rationnelle.

La critique, d'ailleurs, est fatalement à la base de toute nouveauté, et, nos modernes persifleurs n'innovaient rien eux-mêmes, le comte Rœderer les avait

Fig. 35. — *L'inondation à Port-Marly*, par A. Sisley.

précédés lorsqu'il dénigrait les meubles charmants des Georges Jacob, des François Jacob-Desmalter, sous le premier Empire. « On n'est pas assis, jugeait-il plaisamment, on n'est plus reposé. Pas un siège chaud, fauteuil ou canapé, dont le bois ne soit à découvert ou à vive arête. Si je m'appuie, je presse un dos de bois ; si je veux m'accouder, je presse deux bras de bois ; si je me remue, je rencontre des angles qui me coupent les bras et les hanches. Il faut mille précautions pour ne pas être meurtri par le plus tranquille usage de ces meubles. Dieu préserve aujourd'hui de la tentation de se jeter dans un fauteuil : on risquerait de s'y briser... »

Mais ce n'est point l'instant des controverses. Nous n'en sommes encore qu'à un exposé général, et nous terminerons les origines de notre art moderne après en avoir souligné le caractère à travers la critique même.

Retenons donc, avant de poursuivre, à côté de Grasset, parmi les premiers apôtres de la stylisation, les noms de MM. de Feure, Belville, M.-P. Verneuil, G. Auriol, A. Giraldon, Benouville, Colonna, Carloz Schwabe, Mucha... et ne négligeons point l'action moderne à l'étranger à qui nous devons tant s'il nous est de beaucoup redevable.

Le mouvement est dans l'air : l'apport individuel des peuples à l'esthétique nouvelle importe peu en

dehors de sa curiosité spéciale. Il se fondra dans une beauté unanime qui correspondra à un besoin auquel le monde entier participera[1]. La part du goût de chaque pays reste seule à juger et, sur ce point, nous n'avons point failli à notre réputation; nos céramiques, meubles, etc., au chapitre qui leur est consacré, en fourniront la preuve éclatante.

Ceci établi, il reste à insister sur la réhabilitation des arts « mineurs ». Il n'y a plus, il n'y a point d'art mineur. C'est tout un programme que cet acte de justice. L'artiste et l'artisan se réconcilient maintenant devant le chef-d'œuvre, et nous avons vu F. Bracquemond, peintre-graveur émérite, J.-C. Cazin, non moins excellent peintre, et J. Carriés, savoureux sculpteur, s'adonner aux arts « mineurs » sans déroger.

Avant eux, d'autres maîtres sculpteurs et peintres furent traduits par l'orfèvrerie auxquels ils fournirent des modèles, mais la collaboration artistique et industrielle s'accuse; elle domine la matière et s'im-

1. A propos d'une récente exposition du mobilier au Musée des Arts décoratifs, M. Hollebecque s'exprime en ces termes : « ... Elle (cette exposition) nous prouve avec force que l'art n'est pas un divertissement individuel sans lien avec les idées, les aspirations, les besoins du milieu où il se développe, mais qu'il est chose sociale, qu'il puise son aspiration dans les conditions de vie des hommes qui s'en nourrissent et qu'il trouve son équilibre en s'adaptant à des buts logiques et définis. Le véritable artiste est alors celui qui, voulant servir son époque, se fait l'ouvrier probe et inspiré d'une cause idéale visant à des réalisations pratiques. »

pose à la fabrication dans la contribution personnelle et inséparable.

Et, puisque les créateurs de beauté sont tous égaux, les Salons, la Société nationale en tête, et après, le Salon d'automne particulièrement, ouvriront leurs vitrines à l'art appliqué parmi les tableaux et les statues exposés[1].

C'est alors qu'il nous sera donné d'admirer (à la Société nationale, en 1892) les étains de M. J. Desbois, d'Alexandre Charpentier, de M. Jean Baffier.

Entre temps, les orfèvres américains Graham et Ch. L. Tiffany (créateur d'un style éphémère dit « saracénique », où les décors japonais et indien tentaient de s'accorder aux goûts français et anglais...) inauguraient des décors neufs, tandis que Louis-C. Tiffany, fils du précédent, révolutionnait l'art du vitrail, et nous dîmes tout l'intérêt des productions céramiques de la Manufacture de porcelaines de Copenhague sous l'inspiration de Arnold Krog.

En Angleterre, William Morris dirige les ateliers de Merton-Abbey et de Kelmscott-Press, alimentés par des modèles d'ingéniosité neuve dus à Burne Jones et Walter Crane. Toujours en Angleterre, les magasins Liberty lancent leurs tissus rares, les ma-

[1]. On n'est point éloigné, aujourd'hui, de convier aux Salons l'art du couturier et de la modiste.

nufactures de papier peint d'Essex sortent des rouleaux inédits et le grand bazar Maple, de Londres.

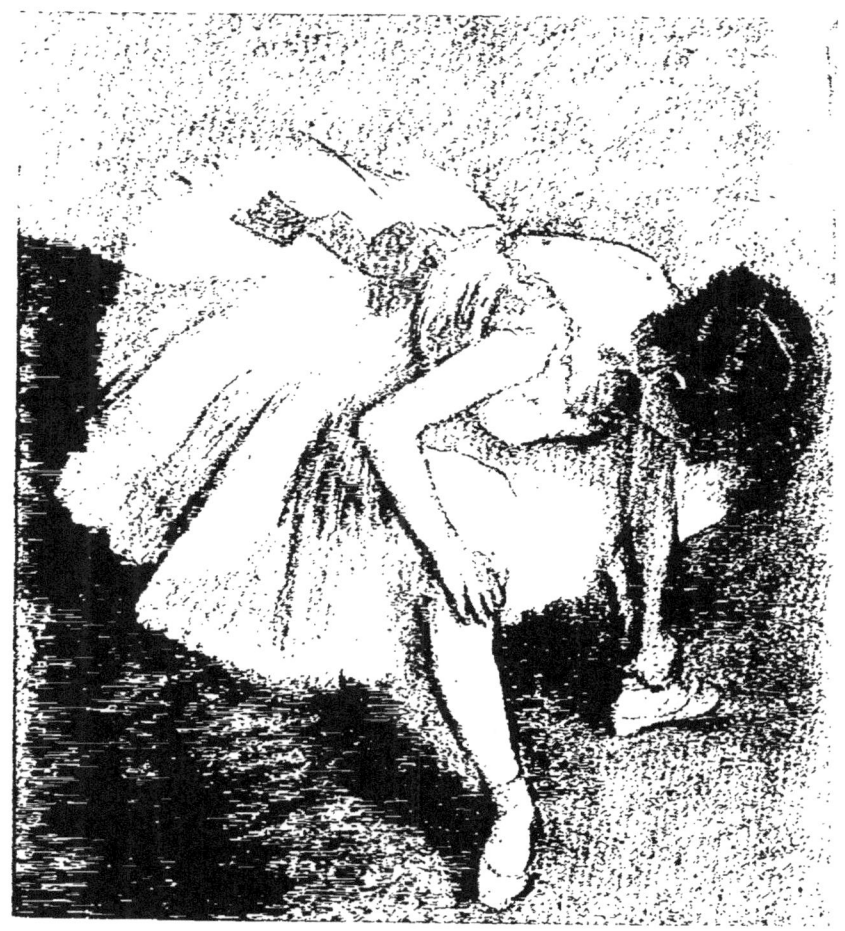

Fig. 36. — *Danseuse*, par E. Degas (musée du Luxembourg) cliché Bodmer.

sourit aussi au renouveau. Aux encouragements officiels s'ajoute ainsi l'élan de l'initiative privée et, S. Bing crée à Paris, en 1895, un magasin au goût du jour, intitulé l'*Art nouveau*, sur les plans de M. L. Bon-

nier; et le célèbre avocat Edmond Picard ouvrit à Bruxelles sa *Maison d'art* quelques mois après l'exposition de la *Libre esthétique* qui avait eu lieu dans la même ville, en 1894.

C'est l'essor printanier de tout un génie frais et ardent, et tous les pays simultanément sacrifient à l'idéal naissant, le Danemark, l'Allemagne, l'Autriche, la Hollande...

L'effort unanime des artistes contribue — sans souci d'antériorité ni de postériorité, en somme — à l'avènement d'une beauté plus ou moins bien célébrée, mais singulièrement séduisante. Nous renverrons le lecteur à chacune des expressions de cet art nouveau au chapitre qui leur est consacré en France, et, quant au développement qu'elles prirent à l'étranger, nous l'indiquerons dans notre fin.

Pour clore ces généralités, il importe de souligner la qualité essentiellement distinguée de la matière que nous allons développer. Ses tendances alambiquées, sa sensibilité et sa quintessence, son besoin de lumière et de vérité, son but de rareté très significatif, d'une éloquence fragile si l'on veut, maladive à la rigueur, relèvent d'un charme émouvant — bien original.

Tour à tour nerveux ou calme, agressif ou caressant, virulent ou pâmé, notre art moderne communie au moral et au physique avec l'harmonie musicale

d'un Claude Debussy aux dissonances savoureuses dont notre présent se berce en corps et en pensée.

Fig. 37. — *L'Autopsie*, par P. Cézanne (cliché E. Druet).

Notre art moderne est avide de sensations et volontiers abstrait.

La vérité photographique, avec sa crudité machi-

nale, succédant à la satiété académique, n'a pas, néanmoins, précipité dans l'autre ornière les satisfactions esthétiques recherchées. Il importe seulement d'apprécier la beauté nouvelle et celle-ci, répétons-le, est aussi éloquente que curieuse, aussi impérieuse que logique.

Plat en étain, par M. J. Desbois.

Gare de Biarritz, par M. A. Dervaux.

CHAPITRE V

L'Architecture moderne.

Nous avons vu en France, après l'indication de Ruprich-Robert, E. Grasset prendre la tête du mouvement de stylisation florale [1].

C'est l'Union centrale des Arts décoratifs, grâce à ses encouragements, à ses récompenses et expositions, qui, avec l'École nationale des Arts décoratifs dont

[1]. Il ne faut point oublier, non plus, la curieuse tentative de l'application de la flore de nos pays à la décoration, par Percier et Fontaine, sous Napoléon I er.

l'enseignement était basé sur l'interprétation de la fleur, au temps de Louvrier de Lajolais et sous l'heureuse influence artistique de M. C. Genuys, orienta l'art ornemental et l'architecture vers des destinées nouvelles.

En Belgique, en Angleterre, en Écosse, ce goût pour la stylisation florale se répandit au point que l'on put croire un moment que la flore allait édicter une interprétation internationale, une impersonnalité de la forme bornée au décor floral.

Pourtant, la maison Tassel, à Bruxelles, œuvre de M. Victor Horta, construite en 1899, semble avoir marqué le point de départ d'un art vraiment nouveau, dans l'ensemble de ses manifestations : architecture, meuble, décoration. Tout y était inédit.

M. Horta, parlant de son mode d'inspiration florale, s'exprimait ainsi : « Je laisse la fleur et la feuille, et je prends la tige. »

C'était revenir, en somme, aux principes de l'art ogival qui, pour la construction de ses voûtes, de ses piliers, « prit la tige ». C'était être moderne, non par le détail graphique et l'agrément de la couleur à plat ou plaquée, mais par des éléments créés. C'était remonter à l'exemple des formes que l'Egypte, que l'Inde, que la Grèce nous ont laissées, dont la suggestion évidemment empruntée à la fleur, à l'animal, est néanmoins originale.

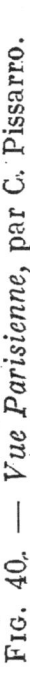

Fig. 40. — *Vue Parisienne*, par C. Pissarro.

Or, il faut reconnaître que l'inspiration décorative de la fleur s'adressait alors, en France, à toutes les matières à la fois, alors qu'il est bien logique que chaque matière ait une forme propre. Et cependant les tissus, le fer, le bois, s'ornementaient de même manière, contredisant ainsi à l'individualité qui doit naître du mouvement général, dans l'impersonnalité presque du modèle inspirateur.

... « Puisque, dans la nature, a dit M. Hector Guimard, l'un des protagonistes les plus fougueux de l'art français moderne, un objet quelconque a toujours une forme adéquate à sa destination, c'est dans la matière même qu'il nous faut chercher la forme décorative. C'est ainsi que nous devenons des créateurs — et non en calquant la nature, ce qui est un non-sens — et que nous en tirons tout un monde nouveau. Faisons surgir cette floraison de la matière qui ne prend pas la contre-partie de la nature, mais en cherche, au contraire, la loi cachée, et l'applique dans l'infinie variété des développements qu'elle suscite... »

Viollet-le-Duc, au reste, avait fixé d'une manière lapidaire cette base que « l'art doit être soumis dans son principe et libre dans son expression ».

Bref, alors que William Morris, en Angleterre, avec Burne-Jones, D. G. Rossetti et Walter Crane, sous l'empire des prédications de Ruskin, semblent poursuivre les données françaises de l'École natio-

Fig. 41. — *Adam et Ève*, Tahiti, par P. Gauguin.

nale des Arts décoratifs où la flore est stylisée plutôt graphiquement que sculpturalement, avec E. Grasset pour guide, les constructions de MM. Victor Horta et Hankar, en Belgique, étonnent d'un modernisme désordonné que l'enseignement de M. Genuys, après l'œuvre précurseur des Train et des Vaudremer, notamment, devait ordonner dans la hardiesse.

L'art de l'architecte Horta, si l'on se résume, recherche l'individualité dans le mouvement général. Il respecte les principes du moyen âge au point de vue constructif et touche au système décoratif du xviiie siècle, tandis que Train et M. Genuys, notamment, modernisèrent par le détail la conception moyenageuse, et non par des éléments créés.

Nous ne critiquons pas, nous tentons de dégager de ces nobles recherches, leurs tendances vers une beauté nouvelle par des voies différentes. Point davantage ne suivons-nous une progression chronologique: nous procédons par types d'expression.

C'est ainsi que nous en arrivons au *Castel Béranger*, œuvre de M. Hector Guimard (1886-87) qui inaugura l'art *du fil de fer*. Le coup de pied dans l'édifice est violent, l'opinion lui sera cruelle et, néanmoins, M. H. Guimard a innové ce style « coup de fouet », « nouille », « os de mouton », qu'on lui reproche et qu'on lui pille.

Il n'empêche que les accès du Métropolitain de

Fig. 42. Dessin, par H.-M.-R. de Toulouse-Lautrec.

Paris, peut-être davantage que ses gares, doivent ini-

tialement à M. Hector Guimard une séduction hallucinante et curieuse qui restera.

A côté de cette audace où le talent est aussi incontestable que le courage, se place l'art du Belge Vandevelde, sans aucun rapport avec les créations de MM. Horta et Guimard, dans une curiosité et une excentricité dont l'Allemagne a plutôt fait son profit.

Puis, c'est l'avènement d'un L. Bonnier, d'un Ch. Plumet, d'un Sorel. L'ordre revenu dans la construction, affirme une beauté assagie, nouvelle. Le style de l'architecture semble au point dans la logique et l'harmonie de la forme et de la décoration.

Mais ce ne fut qu'après le Castel Béranger de M. Guimard que Bing inaugura son magasin voué à l'*Art nouveau* où M. L. Bonnier, architecte, triompha avec M. Colonna et surtout avec MM. de Feure et Gaillard. La *Maison moderne*, enfin, ouverte à l'architecte-décorateur Abel Landry et à sa pléiade, achève de résumer, en France, l'essor souvent intempestif, mais toujours intéressant et si fécond dans la sobriété résolue aujourd'hui, de l'art moderne.

Nous reviendrons maintenant en arrière, avant de poursuivre plus avant le détail des réalisations du style architectural de notre époque. Car il serait injuste d'oublier les précurseurs, d'un classique mitigé, soit, mais qui eurent le courage de renouveler l'aspect du bâtiment, en dépit des règles de Vignole et en

profitant des enseignements de Viollet-le Duc, soit en adaptant leurs plans plus logiquement aux besoins, soit en variant la forme constructive et son effet décoratif, par l'emploi de matériaux différemment associés, où la souplesse et la couleur découvrirent un champ nouveau.

Sans revenir sur la curiosité d'un Palais du Trocadéro, de Davioud et Bourdais, qui n'est « d'aucun style » — presque une qualité aujourd'hui, — sans insister sur les pavillons de M. Formigé à l'Exposition de 1889, aux céramiques polychromes si heureusement harmonisées au fer, c'est, après les Halles Centrales de Baltard, construites en fer ainsi que la salle de Lecture de la Bibliothèque Nationale, due à Labrouste l'éminent architecte de la Bibliothèque Sainte-Geneviève, la Galerie des machines de Dutert, à cette même Exposition de 1889. Et, bien auparavant, en 1851, le Palais de Cristal à Londres, tout en fer et en verre, avait tracé la voie rénovatrice.

Après Train, auteur du Collège Chaptal, à Paris, voici E.-G. Coquart édifiant originalement les monuments du peintre H. Regnault et des généraux Clément Thomas et Lecomte au Père-Lachaise, 1872, et puis Paul Sédille, dont le *Printemps* 1875 est d'une ingéniosité nouvelle; c'est le Muséum de Dutert, déjà nommé, c'est le Crédit Lyonnais de M. Bouwens, c'est le Lycée Buffon de J. A. E. Vaudremer.

Sans oublier l'Opéra de Ch. Garnier dont le grand escalier d'honneur est un chef-d'œuvre et, dans son ensemble d'architecture romaine, un noble exemple de composition et d'art qui confine presque à un style original.

L'Opéra dont, entre parenthèses, les principaux matériaux proviennent de tous les pays. De Suède les verts de Jonkoping, d'Écosse le granit d'Aberdeen, d'Italie la brèche violette, le bleu turquin, le jaune de Sienne, le vert de Gênes, etc.

Autant de créations qui, sans être d'aucun rapport avec le style moderne, valent néanmoins par l'émancipation du dogme architectural, par l'intelligence d'expression et d'adaptation converties à la logique de l'évolution, « tandis qu'en Allemagne, constate M. R. Koechlin, le progrès consistait surtout à remplacer par l'*alt deutsch* les dernières transformations du Louis XVI dénommées style Bidermeyer et qu'on s'en tenait, en fait de renouvellement, aux pastiches de l'architecture nationale... »

Après l'âge du fer, nos temps, avec M. de Baudot en tête, inclinent à marquer l'âge du ciment armé. Et comme la matière commande, on voit quelle originalité constructive doit naître de cette révélation !

Les lois de l'hygiène et du confort ne sont pas moins impérieuses et, aujourd'hui, ces lois ont fortement contribué à l'originalité de notre archi-

tecture moderne dont la façade reflète logiquement

Fig. 43. — La « Berceuse », par Van Gogh (Cliché E. Druet).

les nécessités intérieures. En vertu du moins de ce principe de l'architecture moderne qui prétend que

les besoins, l'utilité, qualifiant la forme, l'esthétique et la pratique doivent se rencontrer toujours et ne se combattre jamais.

Nous relevons, dans un discours prononcé à un congrès d'architectes par un Sous-secrétaire d'État des Beaux-Arts, ces lignes qui s'adressent judicieusement à la construction moderne... : « Des progrès prodigieux de la métallurgie vous avez tiré l'emploi des poutres à longue portée, permettant les baies immenses auxquelles n'auraient pu suffire ni les frontons ni les voûtes. Vous avez incorporé le fin tissu du métal et donné à la matière pesante une âme indestructible et légère. En réduisant les points d'appui, vous avez ajouré les masses, évidé les façades, ouvert la maison moderne à la lumière et à la vie, créé des destinations nouvelles aux recherches ornementales de la céramique et de la verrerie... »

Ces constatations s'éclairent et se complètent des suivantes... « Le rapport du vide au plein, dans la construction monumentale, a toujours été en augmentant, de l'origine des siècles jusqu'à la fin du moyen âge.

Depuis cette époque, une réaction faite, d'abord au nom de l'antiquité et poussée ensuite jusqu'à ses conséquences extrêmes par d'imprudents imitateurs que ne soutenait plus l'inspiration de la Renaissance, avait fini par nous ramener exclusivement aux formes

que la Grèce et l'Italie employèrent autrefois, sous un

Fig. 44. — Portrait de M^me H... (très réduit), extrait de la *Scène*, pour M. Durec, par M. Henri Matisse.

ciel différent, avec des mœurs entièrement différentes des nôtres.

« Mais une connaissance plus approfondie de la nature, de la fabrication et de la résistance des matériaux a conduit les nations modernes, comme à leur insu, à un nouveau genre de construction.

« Après le mélange du bois, de la pierre et des métaux aux effets inattendus, les combles aux hourdis en fonte et en fer, qui, soutenant de légères feuilles métalliques, recouvraient d'abord les grands édifices, donnèrent le modèle d'arches immenses en fer. Les cordages, à la force desquels l'Indien se confie pour traverser des torrents à bords escarpés, inspirèrent les ponts suspendus. Une combinaison de fer, de fonte et de verre permit d'établir de magnifiques et claires galeries. On remplaça les portes cochères massives de nos maisons par d'élégants panneaux de fonte à jour. Aux lourds piliers sous lesquels étaient établis autrefois nos marchands, ont succédé les cages transparentes de glaces maintenues par d'élégantes baguettes métalliques, et même les glaces se maintiennent d'elles-mêmes... »

Maintenant, de larges baies, des bow-window[1] transforment les façades. On tente d'audacieux décrochements à l'extérieur qui correspondent à des angles hardiment arrondis à l'intérieur. De chaque impul-

1. Le bow-window, primitive cage de fer vitrée, inesthétique, trouva il y a une vingtaine d'années, dans la pierre où il s'incorpora, grâce à M. Charles Girault, sa formule harmonieuse.

sion des nécessités résulte une originalité. C'est l'aération, c'est le chauffage, c'est l'éclairage qui varient

Fig. 45. — *Aquarelle*, par M. G. Lepape
(couverture pour « Vogue »), magazine de New-York.

leur mode. C'est l'esthétique elle-même, modifiée par la matière. Point d'architecture nouvelle sans ma-

tériaux nouveaux, a parfaitement dit M. A. de Baudot. Écoutons sur ce point M. L. Bonnier : « Le marbre a fait toute l'architecture grecque, comme la pierre a créé toute celle de Rome, nous habituant à des formes et à des sections d'appui qui ont fixé, pendant des siècles, les habitudes de notre œil. Hier, l'apparition du fer et de la fonte, aux Halles, à la bibliothèque Sainte-Geneviève, à la galerie des Machines, ont causé des malaises qui ont mis cinquante ans à se guérir par l'accoutumance. Aujourd'hui, c'est le ciment armé qui nous donne des portées et des encorbellements invraisemblables quoique logiques et solides. Demain le verre, qui naît à peine, nous révélera d'autres formes que nos petits-neveux trouveront normales et plaisantes. »

Ainsi donc, la rectitude consacrée, sous l'ingéniosité de l'art moderne, sous l'empire de ces divers facteurs, chavire. La sempiternelle palmette rejoint les moulures grecques et leurs ornements démodés dans la logique répudiation que partagent les ordres antiques aux adaptations fatiguées.

La colonne de nos jours connaîtra le chapiteau de son temps, qui ne sera naturellement ni dorique, ni ionique, ni corinthien, ni roman, ni ogival ! Quoi de plus rationnel ?

En revenant à la Nature qui fut le modèle éternel, on reprend l'inspiration dès le bégaiement frais et

charmant qui induisit au chef-d'œuvre normal de

Fig. 16. — *Gouache* en couleurs, par M. G. Lepape.

toutes les époques, modelé sur les mœurs, guidé par le progrès. La fleur, la plante, dépouillées de la

stylisation qui les avait stérilisées dans une acceptation convenue renaissent à la vie, dictent des modèles différents.

La feuille d'acanthe affranchie du chapiteau corinthien s'offre à toute autre interprétation. Et pourquoi se borner à l'acanthe? Toutes les plantes sont conviées avec les fleurs à provoquer les matières et les formes diverses. C'est un printemps nouveau, une floraison de motifs décoratifs, de moulures, toute une présentation dans un équilibre inédit qui sera à la marque de notre temps, à l'image de notre pensée comme de notre geste.

Combien la conception du foyer autour du bien-être s'est modifiée jusqu'à nos jours! Et comment résisterait-on à son intimité, à son attrait dans nos demeures d'où l'apparat de jadis a disparu pour faire place au calme et au goût individuel! Et, c'est ce foyer nouveau où l'on accède au moyen d'un ascenseur, d'où l'on communique avec le téléphone, qui dicte ces creux et ces bosses sur la façade, qui régit la silhouette de la maison aux encorbellements, aux terrasses suspendues, aux loggias, aux balcons de pierre et de fer, aux faîtages si pittoresques en leur variété, que la rue, en dépit des ordonnances rigides de l'alignement, s'en trouve toute transfigurée, du sol au ciel.

Sans compter que la devanture de nos boutiques se

Fig. 47. — *Peinture décorative et cadre*, par Drésa (cliché E. Druet).

profile différemment dans la rue nouvelle, et que les combinaisons de leur matière ornementale associée à une couleur maîtresse, concourent sinon toujours à un symbolisme approprié, du moins à un agrément d'harmonie inédit.

Sans compter que plus on touche au ciel — combien est loin la mansarde de jadis! — plus la vue y gagne et la qualité de la lumière et de l'air, dans l'agrément d'un comble ingénieusement disposé.

Qu'est devenue la morne caserne d'antan, l'immeuble à loyers uniforme? Et pouvait-on plus longtemps confondre l'unité, la sobriété avec la platitude? Goûtez aujourd'hui, plutôt dans l'immeuble à loyers que dans l'hôtel particulier où la fantaisie s'affirme plus individuelle (moins classiquement moderne, si l'on peut dire), la simplicité de la ligne aux arêtes adoucies, au décor strictement mesuré et fondu dans la pierre, enveloppant dans la masse, presque à fleur, ses détails naturels. Point de consoles pour ne supporter rien — plus de consoles gigantesques pour soutenir, comme autrefois, des balcons minuscules — point d'inutilités décoratives, et, la coquille monarchique avec les cariatides grecques, ont déserté la façade de la maison moderne, de même que les balustres aux renflements consacrés. Du moins ces accessoires ont-ils des équivalences qui sont au-

Fig. 18. — *Affiche*, par M. G. Barbier.

tant de sourires nouveaux. Souvent, l'architecture moderne supprime le chapiteau que deux arcatures mourantes remplacent sur la colonne. C'est un art d'ensemble où la lumière caresse des profils et moulures doux, où la sculpture consent souvent à n'être que de la peinture pour mieux séduire dans la pierre, en communion avec la ligne sinueuse et tendre de l'architecture.

Voici pourquoi les noms d'un J. Rispal, d'un Pierre Seguin, d'un Guillot (cul-de-lampe du chap. Ier), sculpteurs ornemanistes, sont inséparables d'un G. Pradelle, d'un Eug. Chifflot, architectes.

Voici pourquoi, en dehors de la pierre nue que préfère M. C. Plumet, les revêtements de grès d'un Bigot, d'un Klein, d'un E. Muller (M. Lavirotte utilisa pour la première fois les grès flammés en manière de revêtement, et MM. Gentil, Bourdet, Guérineau, Janin sont aussi à citer pour la beauté de leurs émaux brillants et mats) n'interviennent point comme un hors-d'œuvre sur le bâtiment. Ils s'y incorporent dans la pensée de l'architecture. Et ce n'est pas uniquement pour amuser l'œil qu'un Vaudremer fait appel à la brique pour habiller ses œuvres, où l'art roman méridional hante dans une harmonie et une logique inséparables, que Lucien Magne, encore, emploie la terre émaillée pour la décoration de frises et de tympans, et la terre cuite pour les appuis de fenêtre.

Et auparavant M. J. C. Formigé avait pour la première fois marié artistiquement le fer à la brique sans l'exclusif souci esthétique.

Si les statuaires Camille Lefèvre, Henry Bouchard, Émile Derré, interviennent avec leur ciseau, ils n'ont pas moins la volonté de s'effacer dans la matière pour y briller modestement, à leur plan. La symétrie jugée inutile par l'architecture moderne, si son prétexte ne

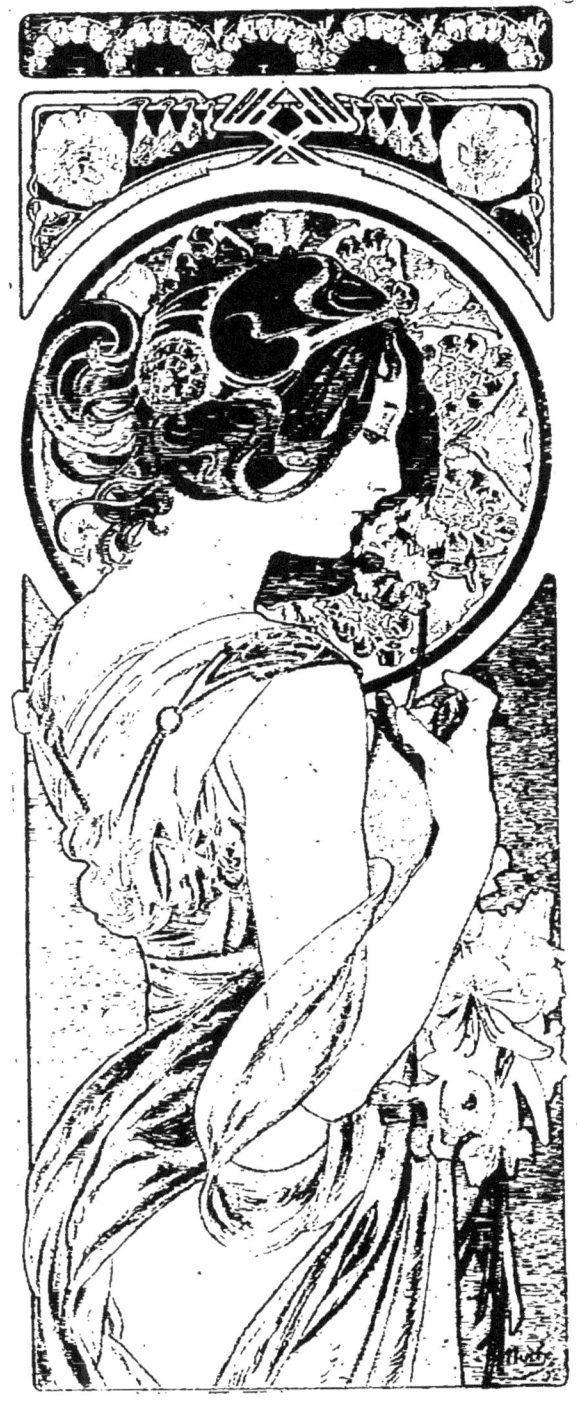

Fig. 49. — *Estampe en couleurs,* par M. Mucha (Champenois, éditeur).

s'accorde pas avec la destination, se sépare encore, sur ce point, avec la tradition dont la préoccupation de régner sur la façade, comme au Louvre, par exemple, où il existe des chambres éclairées par en bas, témoigne d'une hérésie constructive.

Et les architectes d'aujourd'hui ne condamnent pas moins l'erreur d'un ciseau traitant la pierre comme un marbre de la Grèce, témoin les chapiteaux de l'église Saint-Sulpice, à Paris, qui protestent d'ailleurs, en s'effritant. La matière commande [1] et inspire différemment. Voici pourquoi tant de minutieux décors sculptés de la Renaissance nous choquent à fleur de pierre qui nous ravissent à fleur de bois, et cela n'est point une originalité, mais une sottise que de reproduire, par exemple, l'effet d'un grès flammé en porcelaine ou bien de dissimuler l'expression propre à chaques matériaux sous d'inutiles revêtements, ou bien encore de sculpter des moulures dans la masse.

L'architecture moderne recherche donc ses balancements dans des volumes équilibrés et non dans le parallélisme et la régularité, du moins pour ses conceptions en dehors de l'immeuble à loyers.

Nous avons vu le revêtement céramique — en par-

1. Michel-Ange estimait qu'une statue de marbre devait pouvoir rouler, sans se briser, du haut d'une montagne.

tie ou tout entier — participer à l'agrément de la façade, égayant le ciment armé ou rompant la monotonie de la brique; voici également que MM. Klein et Muller emploient la brique émaillée claire sur laquelle çà et là, par points, chante une note sombre. La sobriété recherchée accompagne logiquement la forme épannelée des apports architecturaux coutumiers.

Pour rompre avec le galbe

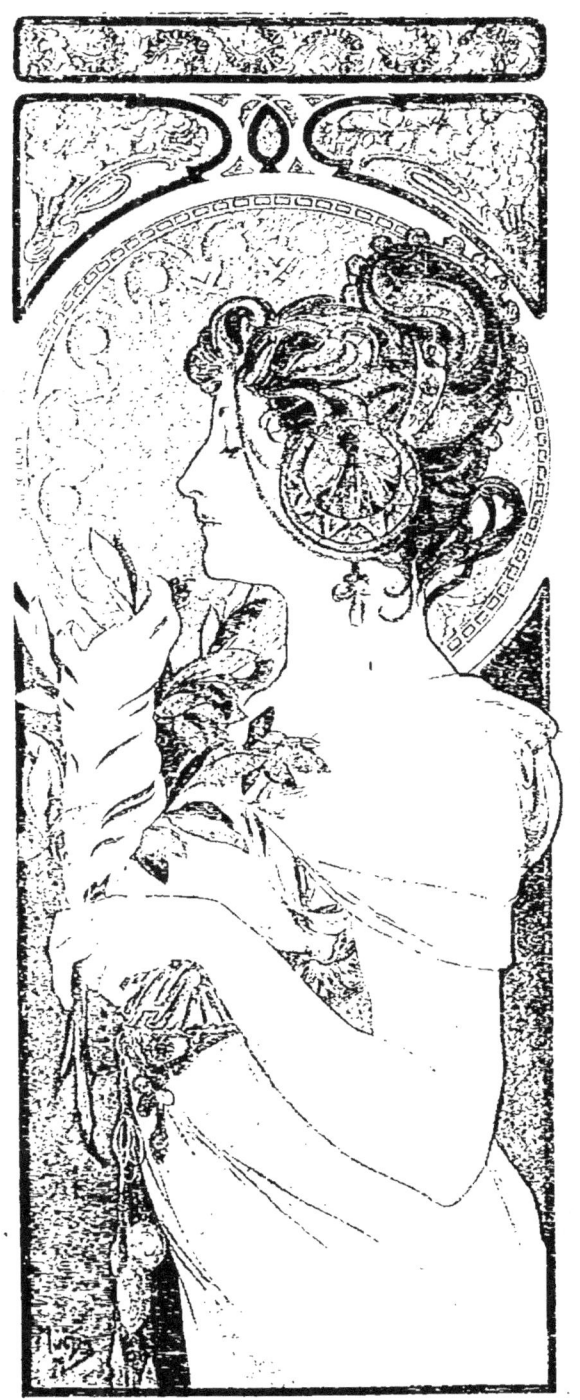

Fig. 50. — *Estampe en couleurs* par M. Mucha (Champenois, éditeur).

accoutumé des consoles et autres supports, pour ne point retomber dans la moulure ou les retours, retraits ou saillies ressassés, on laisse fréquemment la masse évoquer ce passé conventionnel que l'œil restitue, mais que l'architecte s'est spirituellement et originalement gardé d'exprimer.

Ce désir de simplicité qui, dans la pierre se borne, parfois, ornementalement, à une simple jonchée de fleurs ou de plantes dégringolantes à l'entour des consoles et des balcons, en bordure des fenêtres et des portes, va jusqu'à supprimer, parfois, les conduites d'eau que d'ingénieux effacements de la pierre ou des sinuosités canalisatrices rendent, à la rigueur, inutiles.

Pourtant il ne faudrait rien exagérer et l'écoulement des eaux a singulièrement sali bien des façades, faute d'avoir été simplement régi par la tuyauterie de nos aïeux qui même, sous la Renaissance, trouvèrent dans la nécessité de cette canalisation un prétexte à de la beauté.

L'originalité constructive ne peut point logiquement procéder par la négation, et si les architectes précurseurs ont adopté la formule de certains évidements, de certains creux, il serait ridicule de substituer à ces creux, des bosses. La preuve en est que tant d'édifices modernes sont maculés pour avoir voulu lutter avec des reliefs malencon-

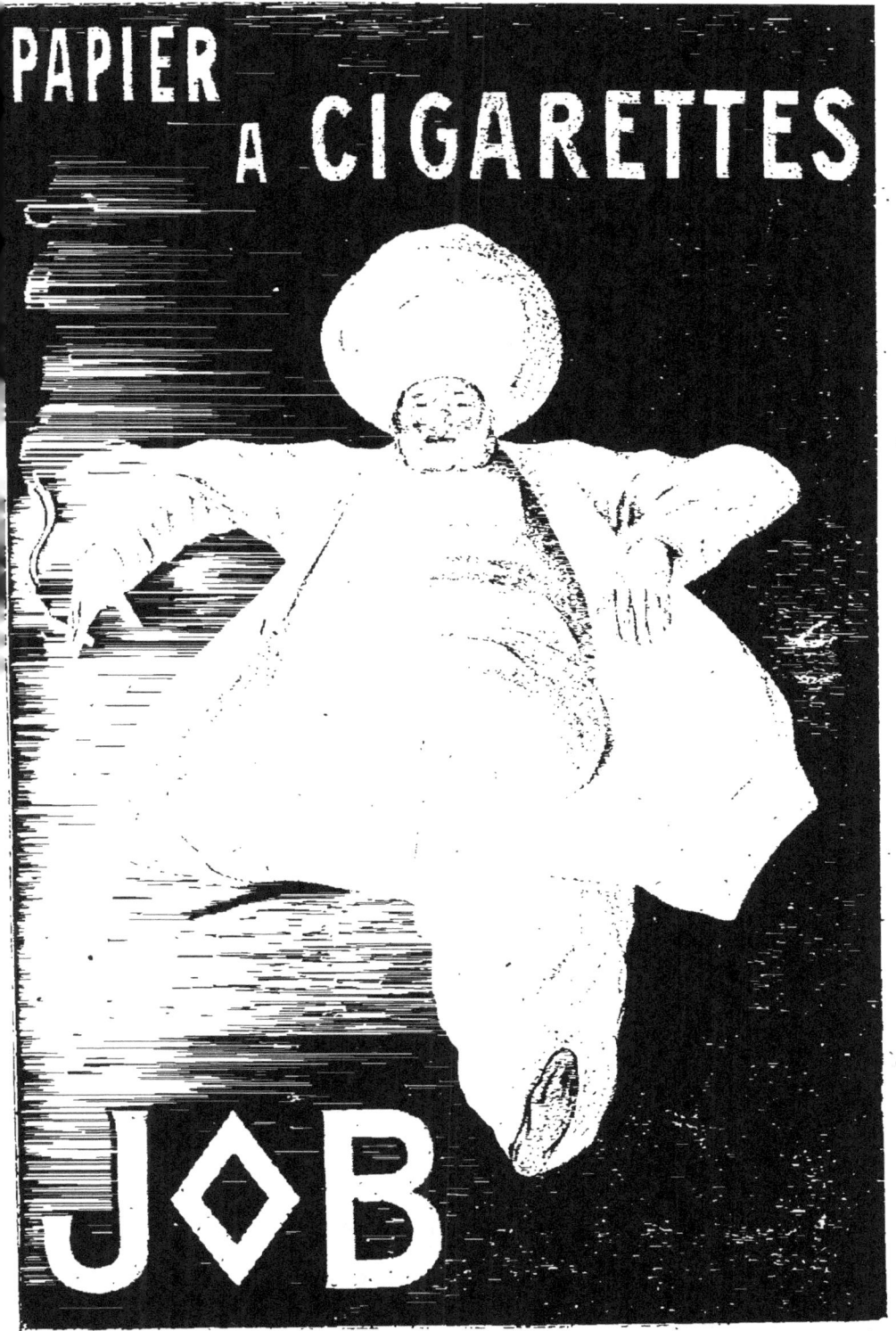

Fig. 51. — *Affiche* de M. L. Cappiello (Établissements Vercasson).

treux contre les intempéries au lieu de s'y dérober.

Le souci de la sobriété dans la couleur même qui, par la contradiction des creux et des bosses, ensoleille ou ombre la forme et la décore ainsi, est d'un autre aloi. L'architecture ne peut qu'être rationnelle et ses innovations sont d'autant limitées. Le grès cérame uni ou flammé, participe par sa solidité, en dehors de sa beauté, de ce principe, il laisse loin derrière lui la terre cuite, chère à la Renaissance, dont les gracieux médaillons n'ont pu résister aux intempéries.

Au résumé, et d'une manière générale, l'aspect extérieur de la maison moderne répond à ce besoin d'air et de lumière manifesté par une société parvenue à un maximum de bien-être et servi par les applications nouvelles du ciment armé aux portées démesurées, du grès cérame et autres revêtements prodigués, concurremment avec la pierre et la brique.

MM. Sauvage et Sarazin innovent des terrasses échelonnées à chaque étage, dans leur immeuble de la rue Vavin, à Paris. De ces terrasses ingénieuses, des végétations s'épandent, égayant de leurs décors divers une façade toute en briques émaillées blanches tachées çà et là d'une note bleu foncé. Ces jardins suspendus révèlent la fraîche ornementation naturelle. A côté de cette sobriété décorative, indirecte, voici celle qui se subordonne à une ponctuation discrète : quelque cabochon jouant dans la masse ou servant

d'axe, ou bien empruntant à la plante vivante, à des branchages, leur parure légèrement sculptée, lorsque des têtes humaines, des scènes de la vie, des attributs réalistes ne sont pas mis à contribution.

Sobriété décorative, souvent même encore plus rigoureuse, représentée par la seule souplesse des lignes. Des arcs en plein cintre, en anse de panier, couvrant les baies, les angles s'émoussant, les plans s'alanguissant à leur point de rencontre, les encadrements des portes et des fenêtres étant supprimés.

Autant de savantes subtilités d'un charme, d'une originalité et d'un goût purement français, qui rompt définitivement avec le pastiche où notre école académique s'éternisait.

Pénétrons maintenant dans la maison moderne, non sans avoir remarqué la parenté légère (en raison sans doute de la simplicité visée) du style de nos jours avec celui de Louis XVI (mais encore cet « air de famille » sera-t-il plus frappant dans le meuble).

Au seuil de la maison moderne, nous devons souligner la personnalité de l'architecte redevenu le « maître de l'œuvre », c'est-à-dire le chef de la conception générale de la construction telle que l'entendaient les anciennes maîtrises. A l'architecte maintenant obéiront tous les corps de métiers, en vue d'une harmonie; aussi bien le ferronnier que le menuisier, le potier que le sculpteur, le mosaïste que le peintre.

Car l'ameublement rentre encore dans l'effet rêvé par le cadre.

Toutefois, cet ensemble moderniste idéal se bute fatalement contre le locataire dont le goût ne saurait être commandé et, pour l'instant, nous traiterons de l'immeuble à loyers moderne.

Si la façade d'une maison n'a aucune action sur l'intérieur, au delà de la satisfaction des besoins qui, en principe, sont une réfraction esthétique, l'immeuble à loyers, à l'intérieur, s'impose le sacrifice de la neutralité.

Du moins l'immeuble pour locataires doit-il servir à la banalité expectante des goûts bourgeois et conservateur. Un décor moderne dépayserait le mobilier de style ancien, à moins qu'il ne l'irrite. L'architecte est ainsi désagréablement partagé entre son rêve d'unité et la conception du nouvel emménagé dont on est contraint de supputer les erreurs mobilières et de les respecter même !

Dans l'hôtel particulier, tout change. On y peut, si le « client » consent à un modernisme complet (oh ! combien préférable à cet anachronisme absurde de l'hôtel « gothique » ou « renaissance » érigé tout neuf en plein Paris !), réaliser l'accord de la beauté nouvelle. De l'architecture au meuble, depuis le tapis jusqu'au bouton de porte. D'où l'entraînement à la fois logique et fatal vers un ensemble réalisé au début par

des « touche-à-tout », peintres s'improvisant ferronniers, céramistes, fabricants de meubles, etc., avec cette noble frénésie de créer neuf par le dessin et la couleur, sans connaître, le plus souvent, la technique de chacune de ces réalisations.

Cependant, des peintres comme Bellery-Desfontaines et M. Victor Prouvé, des sculpteurs comme MM. J. Dampt, Alexandre Charpentier, Rupert-Carabin, Lucien

Fig. 52. — *Le Bleuet* (réduction), par M. Bernard Naudin (Copyright by R. Helleu, 1916).

Schnegg, un maître verrier comme Gallé, donneront des modèles d'art moderne en tous genres, et leurs meubles valent tout autant que ceux conçus par nombre d'architectes plus préparés, vraisemblablement, à édifier ces petits monuments de leur art.

Aussi bien les sculpteurs semblent amenés naturellement par leur ciseau, à tailler la matière, à distribuer harmonieusement les volumes, à élever le monument.

Mais, nous l'avons vu, l'impulsion moderne avait jailli de toutes parts, et aujourd'hui les artisans professionnels ont mis au point, dans la technique, chacune de ces impétuosités préliminaires. Nous possédons en propre maintenant — nous en fournirons la preuve aux chapitres des meubles et des arts appliqués — un style qui semble se dégager de l'œuvre de tous, un style véritable, c'est-à-dire non cantonné dans la formule individuelle.

Une discipline est née entre les « ensembliers » modernes, qui humilie déjà le capharnaüm représenté par un intérieur où généralement tous les styles du passé se heurtent parmi l'entassement disparate des bibelots anciens.

Entre l'immeuble de rapport amorphe, de par sa destination banale, et la maison particulière construite pour le « client » docilement ouvert au style nouveau, il y a le grand magasin qui a procuré le

Fig. 53. — *Le Lever de la Lune* (estampe en couleurs), par M. H. Rivière (H. Chachoin, éditeur).

champ le plus vaste à l'expression constructive moderne. Et, lorsque nous serons délivrés de l'hallucination du passé, combien l'hôtel de ville, combien l'église de nos jours fourniront l'aubaine précieuse d'une révélation esthétique à tant d'excellents architectes de maintenant !

Mais le grand magasin, le grand bazar, sont d'ordre moins canonique. Point d'exemple éternel devant eux, et le temple du commerce impressionne moins que celui de la foi. Plus souple aussi, il a l'avantage de correspondre à la fièvre du jour ; il est essentiellement « parisien » ; il déborde de luxe ; il éclabousse de vrai et de faux ; il doit avant tout séduire.

On voit d'ici l'avantage du thème à développer ! Et comment oserait-on encore s'inspirer du grec et du romain lorsqu'il s'agit de célébrer aussi précisément l'heure qui passe ! La physionomie elle-même de la foule, sa silhouette, son costume, si logiquement modernes, ne doivent-ils pas imposer un regard spécial du bas de la terrasse du café, du haut du balcon de l'hôtel de voyageurs ?

M. Jacques Hermant, qui a sacrifié avec le plus heureux éclectisme aux aspirations et besoins nouveaux, a écrit : « L'architecture moderne craint moins la fantaisie, et cultive volontiers l'illusion en même temps qu'elle se démocratise et cherche à mettre les jouissances artistiques à la portée du plus grand

nombre. Mais plus elle s'adresse à la foule, plus elle se trouve contrainte à se mettre à sa portée; elle veut

Fig. 54. — *Gravure originale* de M. J.-E. Laboureur extraite des « Images de l'Arrière », François Bernouard, éditeur).

être gaie, pimpante, amusante, pittoresque. Il lui faut renoncer aux grandes idées, aux symboles, et chercher dans la vie courante des sujets à la portée de tous.

« Alors elle s'adresse aux peintres et aux sculpteurs, les place dans des conditions aussi réelles que possible et leur demande des tranches de vie, des anecdotes, des idées amusantes, et, pourvu qu'ils ne détonnent pas trop, leur laisse la liberté la plus complète.

« Il va de soi que, dans ces conditions, la conception de l'ensemble ne peut plus être la même et qu'il faut que l'architecture modifie ses formules pour les adapter au système nouveau. Il ne peut plus être question du mur derrière lequel il ne doit plus rien se passer ; il faut au contraire ouvrir la fenêtre toute grande et regarder ce sur quoi elle s'ouvre, faire franchement le trou et laisser l'artiste passer au travers. »

Et M. J. Hermant conclut en commentant l'accord d'une de ses œuvres modernes avec ses idées : « J'ai voulu que le public installé dans cette salle (la *Taverne de Paris*) eût l'illusion d'être dans une sorte de vaste kiosque, sous un riche vélum soutenu par un dais que supportent de solides angles en bois sculpté, de l'intérieur duquel il voit tout autour de lui défiler dans des paysages familiers, la femme de Paris sous tous ses aspects, à toutes les heures du jour et de la nuit. »

La même compréhension a guidé René Binet (*fig.* 2 et 3) dans le plan et le décor des agrandissements du *Printemps*.

Cette conception tient de la féerie avec la torsion

Fig. 55. — *Saint Jean-Baptiste*, par A. Rodin (musée du Luxembourg).

majestueuse des escaliers, des balcons, des galeries où des fleurs ondulent légères, dorées, au gré d'une fantaisie, d'une diversité, qui n'ont d'égales que celles des chapiteaux, des colonnes et colonnettes de fer, toutes en fer !

Quel esprit dans cette ornementation où la nature frissonne de tous ses modèles épars dans la lumière et l'air, tantôt incarcérés vivants dans la matière, ou bien enveloppés dans une géométrie palpitante, d'un échevellement voulu, d'un caprice harmonieusement volontaire. Et c'est ainsi que René Binet, l'auteur de l'étonnante porte de l'Exposition universelle de 1900, ornée de grès dus à MM. Muller et Bigot, poursuivit avec la logique de son temps l'œuvre de Paul Sédille, un autre novateur à son époque.

Quant au problème des servitudes, il a été résolu avec autant de succès par René Binet, qui tira même, des progrès de la commodité souvent déconcertants, des effets esthétiques fort ingénieux dont la répercussion pratique s'affirme notamment dans ses bureaux de poste de l'Opéra, d'une sobriété décorative devenue quasi-définitive tant elle fut depuis imitée.

Mais si M. Frantz-Jourdain se recommande par l'attrait du détail et la curiosité tant de la forme que des matériaux associés, avec sa *Samaritaine* (voir *fig.* 4, l'agrément de son annexe), à René Binet, semble-t-il, revient la palme de la fixation la plus harmonieuse,

la plus caractéristique du grand magasin moderne parisien.

De même que M. Chedanne dont l'*Hôtel Mercédès* s'impose (tout autant que le palais de l'Ambassade de France à Vienne, du même artiste, aussi injustement calomnié en sa teneur moderne), MM. H. Tauzin et L. Boileau servirent heureusement la convenance et l'agrément avec leur *Hôtel Lutetia* (*fig.* 5).

L'hôtel des

Fig. 56. — *Balzac*, par A. Rodin
(cliché E. Druet).

voyageurs devait tenter l'architecte au seuil de la cité moderne, et l'objectif des comestibles et primeurs offerts en belle présentation, ne pouvait point davantage lui échapper.

Dans cet ordre d'idée complémentaire, les anciens établissements *Sadla* dus à M. L. Sorel (*fig.* 8), qui font vis-à-vis à l'Hôtel Lutetia, et constituent avec lui, d'une manière caractéristique, la vision du boulevard moderne, n'ont pas moins flatté artistiquement et pratiquement, le grand magasin d'alimentation d'aujourd'hui.

Sans insister sur l'édifice de la maison Potin, rue de Rennes, à Paris, celui qu'éleva M. Lemaresquier pour la même firme, boulevard Sébastopol, sourit davantage à sa destination, avec une audace souvent fort réussie.

Tout est mieux, en principe, que la banalité, et notre œil se fera à cette nouveauté rationnelle née sur les ruines d'une anarchie bienfaisante, tant esthétiquement qu'hygiéniquement et socialement. Car il faut en finir avec le cauchemar de l'école et de la caserne d'antan où, sous prétexte d'austérité pédagogique ou de discipline militaire, l'architecture s'érigea en prison, au mépris de la jeunesse, de la lumière et de la vie !

Aux détestables conventions qui empoisonnent notre souvenir, des architectes comme M. Louis

Bonnier ont répondu par un groupe scolaire comme

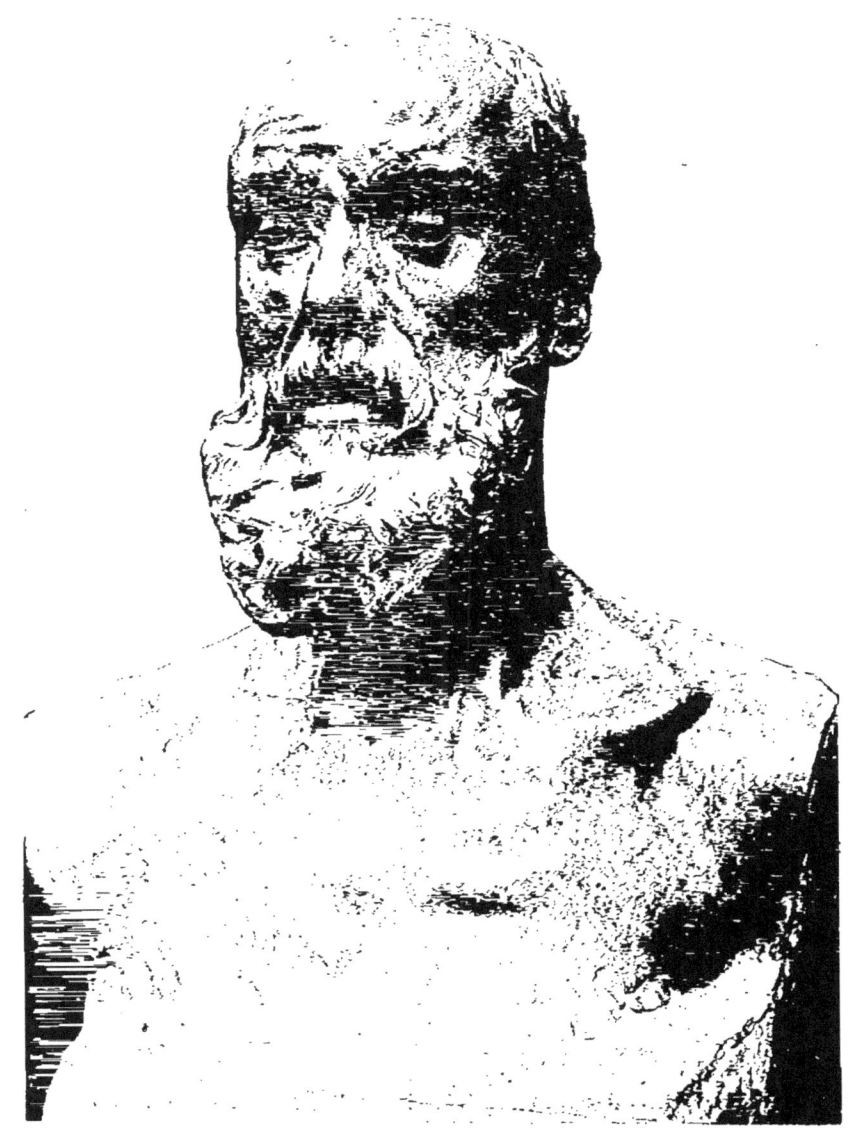

Fig. 57. — *Buste* de M. Jean-Paul Laurens,
par A. Rodin (musée du Luxembourg).

celui du XV^e arrondissement à Paris (*fig.* 9, 10, 11 et 12),

où la gaîté du mur ne borne plus l'idéal de liberté, d'où l'air et le soleil ne sont point bannis. Et c'est encore M. L. Bonnier qui, dans son dispensaire Jouy-Rouve, à Belleville, donnera à l'indigence affligée, l'illusion de la beauté réconfortante.

A quoi bon la caserne-prison, puisque la prison elle-même — voir plutôt celle de Fresnes — a dépouillé de nos jours son caractère maussade? Et pourquoi, si « partir c'est mourir un peu », le spectacle d'une gare où l'attente est « mortelle », n'endormirait-il pas le mal, artistiquement?

Quel rapport existe-t-il entre la convenance et la laideur? L'art n'est-il donc noble que lorsqu'il est classique ou ennuyeux? Et saisit-on le caractère moralisateur d'une prison dont le séjour pourrait être rédempteur au lieu d'être expiatoire? L'église pare merveilleusement la foi pour l'exalter, et c'est faire aimer l'école et la caserne que d'embellir ces lieux du devoir.

L'art moderne tout entier s'enclôt en cet objectif. Il doit la curiosité de ses lignes et l'originalité de sa silhouette à sa compréhension nouvelle des aspirations, des besoins. Sa haine du convenu lui fournit la mine inépuisable de son ingéniosité.

Que ce soit l'uniformité administrative imposant au paysage breton la même gare, la même école qu'au pays basque, que ce soit l'hôtel de ville *ne varietur*

impitoyablement dressé en Normandie ou en Savoie,

Fig. 58. — *Débardeur*, par Constantin Meunier (musée du Luxembourg).

au mépris du caractère divers, autant de réactions logiques, tremplin de notre architecture moderne qui

se refuse à apporter le sentiment propre à un temple, à l'édification d'un théâtre, et répudie nettement le monument type.

« L'habitation, a parfaitement dit M. Paul Léon dans les Arts français (*les Constructions rurales après la guerre*) est, comme la flore ou la faune, un élément géographique ; elle est étroitement liée à la nature du terrain, aux conditions climatiques, au mode de division et d'exploitation du sol, à la nature de ses productions... »

De même que chaque expression esthétique doit répondre essentiellement à son but, elle se doit au goût, au parfum de sa terre. Et M. Jean Baffier a joliment développé cette idée dans les quelques lignes qui accompagnaient l'envoi de la reproduction de son intéressant meuble (*fig.* 15) : « Telle quelle, la modeste crédence garnie a une valeur de racinement appréciable dans un moment où, à force de tout élargir, rien ne tient plus dans rien.

« Il n'y a jamais eu, il n'y aura jamais d'art cosmopolite. Toutes expressions d'art véritable portent l'empreinte d'un terroir, parce que l'harmonie n'est pas dans l'uniformité, mais dans la diversité. Si l'art n'a pas de patrie, à coup sûr la patrie a un art qui porte l'empreinte d'une zone territoriale. Le luxe frivole qui déprime la morale des peuples peut être cosmopolite, mais l'art noble qui élève l'âme d'une

nation doit être conçu par des artisans du loyal travail,

Fig. 59. — *Pêcheurs*, par M. H. Bouchard
(cliché Thiébaut).

raciné au sein d'un ordre social harmonique, c'est-à-dire en accord avec un devoir noble exaltant la morale

sociale, le sentiment de l'honneur et la foi native dans la nation, famille agrandie. »

La demeure de l'employé, la cité ouvrière n'ont pas moins captivé l'intérêt de nos architectes. La simplicité que ces constructions ordonnent, la grandeur démocratique dont elles s'imprègnent, créent le noble souci fraternel de l'homme de l'art et lui dictent des lignes calmes, des volumes d'air et de lumière, une beauté sobre, symbolique.

La physionomie de nos plages ne pouvait non plus résister au mouvement nouveau. L'éternel chalet normand, le château fort prétentieux ont fait leur temps. Il faut à la mer, à la campagne, des silhouettes pittoresques, des matières rudes et franches, des décrochements « amusants », des taches claires, toute une rusticité de bon goût qui change de la ville. MM. L. Sorel (*fig.* 13), L. Bonnier, H. Guimard (cul-de-lampe du chap. v), V. Eichmuller, Sézille, Bénezech, Bical, notamment, ont réussi à renouveler dans ce sens la dentelle des sites, la couleur des masses.

L'ère de l'automobile a rapproché les distances et l'auberge se doit d'être rurale au goût de son sol, pour mieux « déraciner » le voyageur trompé par la vitesse. Il ne faut pas que nos arrière-petits-neveux aillent prier pour nous dans des églises construites par eux selon les rites roman ou ogival.

Dans cet effort de réaction moderne, il importe de

ne pas oublier l'église Saint-Jean de Montmartre, due
à M. A. de Baudot, le père du ciment armé, auquel nos
conceptions affranchies d'aujourd'hui doivent tant !

Fig. 60. — *Hymne à l'Aurore*, par M. P.-M. Landowski
(cliché J. Ro-eman).

Et puis il nous souvient de la grâce nouvelle d'un
autel en grès de M. Emile Muller et bronze de
M. Poussielgue-Rusand et de M. Genuys pour l'architecture, dont M. Camille Lefèvre avait sculpté la

Vierge [1] à qui il était consacré. Qu'est devenu ce *morceau* intéressant ?

Passons sur l'erreur d'un théâtre aux airs de nécropole — de marbre nu sur la façade — dont MM. Roger Bouvard, A. et G. Perret ont donné le plan. Le *Théâtre des Champs-Elysées*, auquel nous faisons allusion, étonne notre goût. Il éloigne contradictoirement par son abord, tandis que son affiche allèche. Et, pourtant, que de talent déployé, si préférable à la morne réédition classique, dans cette construction hardie où les sculptures de M. E. Bourdelle (*fig.* 14), à l'extérieur, et notamment les peintures de M. Maurice Denis, à l'intérieur, jettent une note bien française et si moderne !

Mais MM. Bouvard et Perret ont, dans leur œuvre, confortablement servi les besoins les plus perfectionnés du théâtre — qu'ils subordonnèrent sans doute excessivement à l'agrément extérieur, — tandis que l'Opéra-Comique s'est reconstruit sur des bases connues qui indiffèrent, avec l'aberration capi-

1. Comment n'a-t-on pas remédié encore à la fadeur puérile de cette statuaire religieuse où triomphe le commerce du quartier Saint-Sulpice ? Ces christs, vierges et saints sans caractère, trop roses ou trop bleus, surdorés, qui blessent autant notre idéal que l'harmonie séculaire de nos églises et dont M. Maurice Denis a condamné « l'académisme solennel et froid », « l'expression sentimentale et vide de sincérité », ainsi que « le mensonge des accessoires en simili » qui les accompagnent « dont on ne voudrait pas pour décorer son chez soi et qu'on souffre pieusement dans la maison de Dieu ».

tale d'une salle de spectacle et d'une scène sacrifiées !

On a vu des influences germaines dans le Théâtre des Champs-Elysées et pareillement dans le *Bureau central téléphonique*, faubourg Poissonnière, de M. François Le Cœur, mais ne condamne-t-on pas trop gratuitement ainsi l'effort original, la présentation nouvelle qui arrache invariablement à l'étonnement bourgeois l'insulte « boche » ?

Peut-on dénier à nos monuments modernes, en tout cas, leur parure ornementale toujours bien française ? Et, puisque de la fonction naît l'organe, quel essor a valu l'originalité constructive de nos jours à toutes es ressources du décor si chaleureusement conviées !

Sculpteurs, mosaïstes, céramistes, ferronniers, etc., dont le métier doit retourner aux sources de l'inspiration pour s'y rafraîchir, dont la pratique fut remise en faveur ou invitée à de nouvelles beautés d'expression ! Peintres et statuaires provoqués par la matière au bâtiment ; la lumière mystérieusement captée aussi, tour à tour brutale et douce, pour varier l'effet des formes et reliefs. Autant de savoureuses recherches ennemies des formules et de la fausse tradition qui guette la décadence au coin du poncif essoufflé.

La maison de Dieu, par exemple, ne répond plus aujourd'hui à la foi d'hier. Son rite demeure, mais elle a perdu en mysticisme, et nos chapiteaux, en éternisant le monstre roman, le chou frisé gothique.

erreraient. La forme canonique elle-même demanderait donc à être brusquée en sa torpeur séculaire ; mais quel artifice dorera la cathédrale moderne du prestigieux mirage des ans [1]?

Quel génie résisterait à cette prévention? Voici pourquoi, malgré l'illogisme d'un type consacré à travers les âges, les architectes modernes ne peuvent guère renouveler le temple religieux que par le détail décoratif, que par les matériaux originalement associés. Car, en somme, l'église *Saint-Pierre de Montrouge,* due à M. Vaudremer, est bien romane, la chapelle de *la Charité* de M. Guilbert, bien Louis XVI, comme le *Sacré-Cœur* (dans l'œuvre de L. Magne) bien byzantin ; mais il faut distinguer, en ces monuments, l'apport original de leur couleur, de leur technique individuelle, à laquelle nos artistes et artisans modernes s'employèrent, à l'encontre du machinisme et de l'archéologie des Lassus et Viollet-le-Duc, savants conservateurs.

Lucien Magne a d'autre part apporté à l'art moderne religieux une contribution très intéressante

1. Voulez-vous qu'une tour, voulez-vous qu'une église,
 Soient de ces monuments dont l'œil idéalise
 La forme et la hauteur ?
 Attendez que de mousse elles soient revêtues ;
 Et laissez travailler à toutes les statues
 Le Temps, ce grand sculpteur.
 (Victor Hugo.)

dans ses maîtres-autels des églises de Nantilly, à Saumur, et de Bougival.

Avant de quitter l'édifice public vers lequel nous bifurquâmes pour démontrer la construction plus féconde en initiative moderne générale — harmonie libre du bâtiment et de son ameublement — sous l'empire de l'architecte « maître de l'œuvre », nous signalerons la conception originale du monument funéraire de nos jours, sinon dans sa structure, du moins encore dans son vêtement décoratif, dans son sentiment.

C'est le beau *Mo-*

Fig. 61. — *Étude pour un Faune*, par M. C. Despiau.

nument aux Morts (*fig.* 16) de M. P.-A. Bartholomé (au Père-Lachaise); c'est le tombeau de Pasteur, par M. Charles Girault, au Panthéon. Le premier dont la statuaire n'emprunte rien à l'antique, le second où module l'art de Ravenne sur un thème inédit, tout comme le Pavillon de la Grèce, par Lucien Magne, à l'Exposition universelle de 1900, évoquait une expression byzantine rafraîchie.

Il n'est pas jusqu'au four crématoire qui n'ait procuré à M. Formigé l'occasion de répondre à un mode d'inhumation nouveau par une construction nouvelle...

Mais, pour nous borner à un exposé où nous nous efforçâmes de comprimer la matière pour la mieux dégager, nous retournerons à la maison particulière, à l'immeuble moderne, d'occasion courante.

Si la logique ressort de l'ingénieur, le sentiment est tâche d'architecte. S'il importe que ces qualités cumulent, il ne faut point que l'ingénieur absorbe l'architecte : ce serait l'art tué par la science. Ceci établi, nous reviendrons à l'expression du sentiment qui domine actuellement l'architecture pour la renouveler.

Notre art moderne se doit tout naturellement d'en finir une bonne fois avec les formules. Voici pourquoi les fontes : balcons, grilles, etc., fabriqués en série, recourreront à des modèles nouveaux. Voici pourquoi

Fig. 62. — *Etude pour un portrait*, par M. C. Despiau.

les moulures « classiques » et autres motifs « vénérables » rejoindront les clichés, matrices et gabarits aujourd'hui condamnés. Il faut un digne accompagnement à l'inspiration de nos jours, et l'aubaine est loisible du grand ferronnier, de la matière noble en place de son imitation. Si l'artiste, en un mot, peut être substitué à l'artifice économique, le rêve du maître de l'œuvre n'en sera que mieux servi.

Mais nous parlerons du concours des artistes et artisans apporté à l'architecture moderne, au chapitre des arts appliqués.

Il importe maintenant que le lecteur discerne, parmi les architectes, ceux qui s'exprimèrent en modernes de ceux qui créèrent l'art moderne architectural.

Aux premiers ressortissent M. Vaudremer, par exemple, aux seconds M. Hector Guimard dont le « coup de fouet » fut en somme symbolique.

Puis se détermine une autre catégorie d'architectes, parmi lesquels MM. Louis Bonnier, Charles Plumet, Louis Sorel, qui, dans une mise au point magistrale, imprimèrent à la construction moderne sa réelle portée esthétique et pratique.

Mais, pour éviter une classification trop subtile, il nous suffira de distinguer les architectes modernes comme, par exemple, MM. R. Binet (*fig.* 2 et 3), L. Bonnier (*fig.* 9, 10, 11 et 12), Frantz-Jourdain (*fig.* 4 et 17)

(courageux apôtre de l'art de notre temps), Genuys (surtout dans son enseignement), Bouwens, Chedanne,

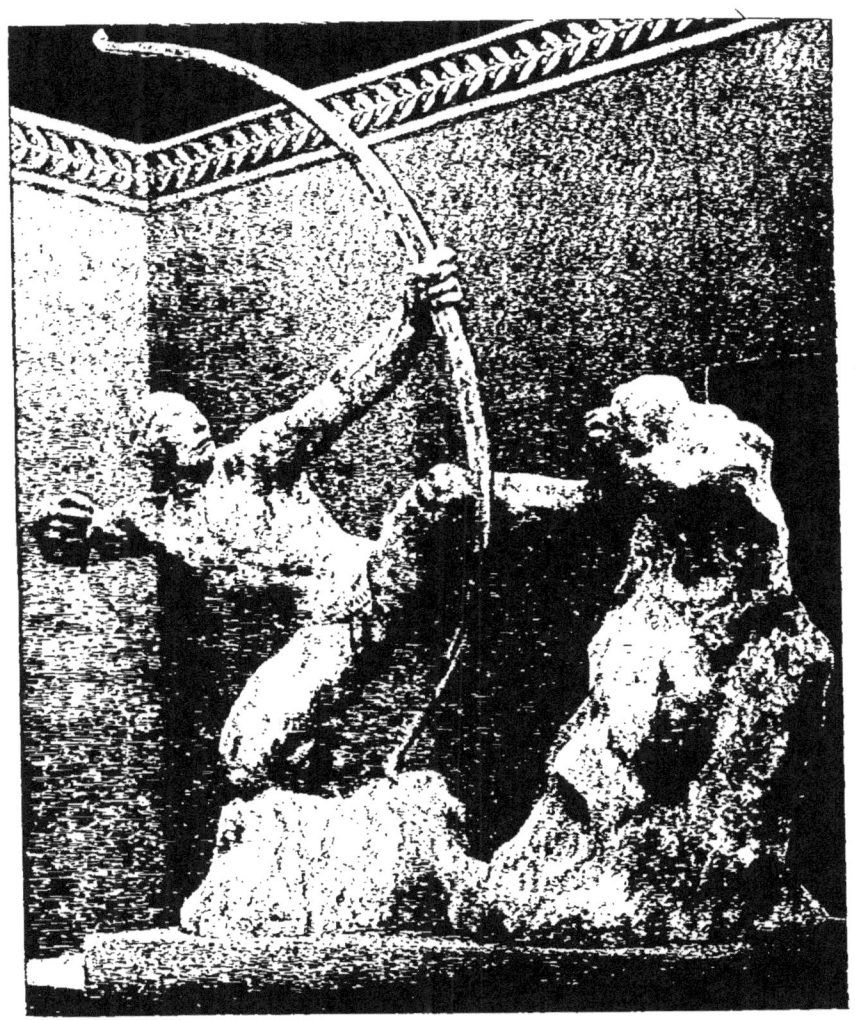

Fig. 63. — *Héraclès*, par M. E.-A. Bourdelle
(cliché J. Roseman).

L. Sorel (*fig.* 8, 13 et 18), Ch. Plumet (*fig.* 21, 22, 23 et 24), Selmersheim, Benouville, A. Dervaux (*fig.* 25 et 26,

en-tête du chap. v), des architectes « modernisants » comme MM. J. Hermant, E. Chifflot, Pradelle, Pontremoli, etc. Et, parmi les modernes, il nous faudrait citer encore, à côté d'un H. Guimard (*fig.* 27 et 28), assagi, MM. Tauzin, Louis-H. Boileau (*fig.* 5), Tony Garnier, André Colin, Sauvage, Louis Sue, Lemaresquier, A. et G. Perret, Bluysen, R. Brandon (*fig.* 31), Herscher, G. Tronchet, Schœlkoff, F. Le Cœur (dont le père édifia le très original Établissement thermal de Vichy), etc. Sans compter tant d'autres modernisants et d'excellents classiques...

Nos gravures parleront éloquemment de la plupart de ces artistes, intéressants à divers degrés, d'audace ou d'expression plus ou moins heureuse, et le nom de plusieurs d'entre eux reviendra sous notre plume lorsque nous examinerons l'art appliqué, le meuble notamment, dont d'aucuns rêvèrent l'harmonie conforme aux dispositions intérieures de leurs constructions.

Pour terminer cet exposé, nous dirons quelques mots de l'architecture hors de France. Il ne nous déplaît pas de donner à l'Allemagne un tour de faveur, puisque les détracteurs de l'art moderne français s'obstinent à attacher son inspiration à la remorque de Munich, alors qu'il serait au moins plus judicieux de remonter, pour la rupture avec la formule architecturale classique, aux libertés des Belges Horta et Vande-

velde, malgré qu'il ne faille pas oublier, d'autre part, l'action tumultueuse et suggestive de M. H. Guimard, en France.

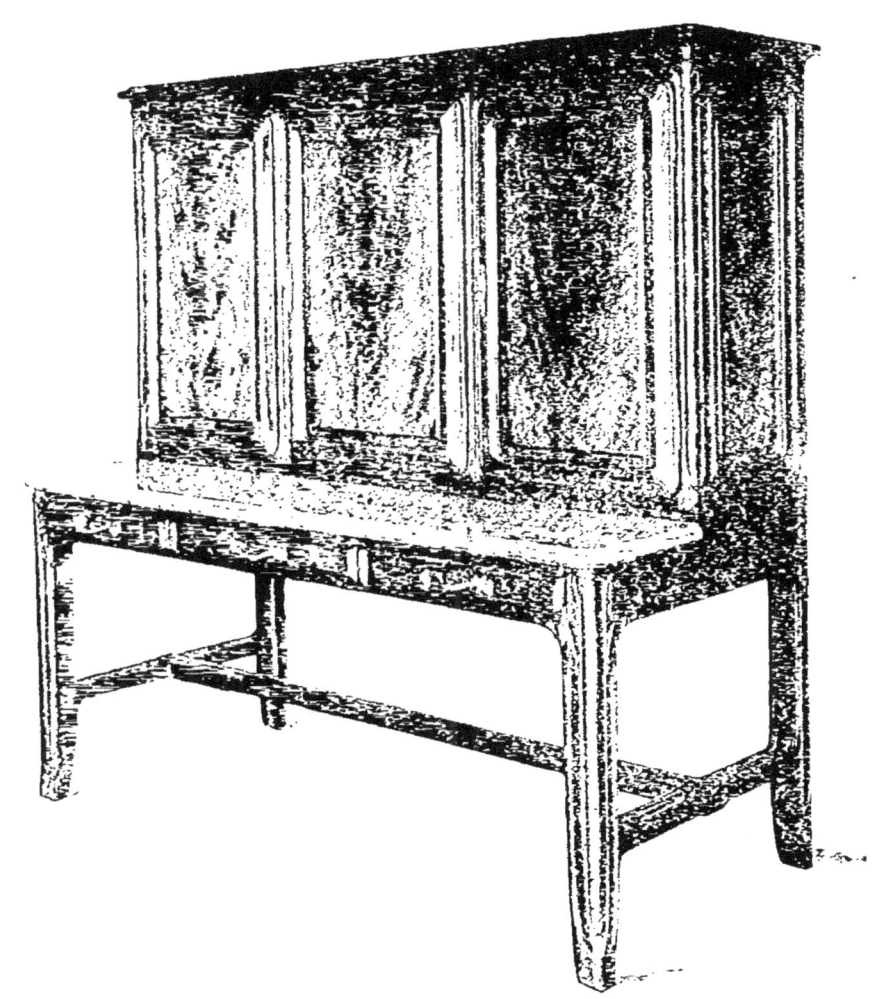

Fig. 64. — *Médaillier*. par M. Gallerey
(appartient à l'Hôtel des Monnaies) (cliché L. Léniery).

Bref, l'architecte belge Vandevelde surtout avait orienté la construction allemande vers des décora-

tions graphiques abusives où la stylisation des plantes confinait à l'extrême. Il s'ensuivit un désordre esthétique, pour le plaisir de la curiosité seule, la lourdeur des matériaux ne pouvant consentir à de la légèreté malgré le désir du décor; le confort se sacrifiant enfin à l'esprit d'originalité.

M. Émile Hinzelin, dans un article sur l'*Art populaire en France*, publié dans les « Arts Français », a résumé excellemment l'esprit architectural allemand. « Au lendemain de l'annexion, écrit-il, les Allemands ont rêvé d'appliquer à l'Alsace et à la Lorraine les procédés qu'employaient les Pharaons et les Césars. Partout ils construisirent d'énormes édifices qui n'ont, hélas! ni la majesté des pyramides ou des arènes, ni la beauté des sphinx ou des colonnades. Résidences impériales, hôtels des postes, universités, sous-préfectures, palais de justice, gares, casernes, sont choses colossales, mais sans grandeur. Il y a toujours en elles force côtés bouffons.

« D'abord le style officiel a misérablement imité le roman et le gothique. En usurpant des allures féodales, il voulait servir les ambitions de l'Empire. Comme jadis, les maisons des serfs se pressaient autour des châteaux forts, pullulèrent, autour des bâtiments gigantesques, les villas des fonctionnaires dont la bizarrerie contraste si rudement avec la finesse du vieux temps français. »

Ce style « kolossal », donc, ne s'apparente en rien à notre expression nationale, et nous nous sépa-

Fig. 65. — *Salon*, par M. Paul Follot.

rons encore de l'Allemagne par « son goût de l'archaïsme joint à l'extravagance », par « sa passion

pour les œuvres où se combinent le style vieil-allemand et le style ultra-moderne, *alt deutsch* et *modern-schwob* ». Alors que l'architecture néo-germanique n'a cure de la distinction, nous ne sommes jamais tombés dans cette erreur initiale, et voici encore que le fossé se creuse, insondable, entre notre délicatesse ornementale et celle de nos ennemis. Écoutons cette description du palais de l'empereur bâti par M. Eggert. Comme l'extérieur de ce monument « souverain symbole du mauvais goût », est en harmonie avec son intérieur, nous nous contenterons de son évocation interne : « Fatuité et boursouflure, écrit M. Hinzelin, triomphent en ce lieu, avec une sorte d'implacable férocité ; certaines colonnes de marbre s'encombrent, à leur base, de groupes métalliques ; d'autres colonnes marient le cuivre et la peluche (*sic*) dans leur chapiteau ; çà et là, des aigles inclinent une tête de plâtre, des fontaines sans eau se creusent dans les escaliers ; de fausses cheminées s'ouvrent dans des salons chauffés par un calorifère... »

Et l'auteur nous renseigne non moins savoureusement sur la couleur « artistique » des villas chères aux Allemands. Il en est de peintes en bleu de ciel à côté d'autres « canari mâle », « saumon fumé ». « Sur la plupart de ces villas tranchent de gentilles poutres sang de bœuf ou plutôt sang de dragon. Les formes (d'ailleurs), sont du même goût que le badigeon.

Voici un dôme, c'est un pigeonnier. Voilà des belvédères mauresques et des huttes hottentotes. Voilà des chalets. Voilà des chapelles à ogives. Voilà des kiosques chinois…. »

Fig. 66. — *Chambre à coucher de dame*, par M. Paul Follot.

M. Hinzelin nous parle aussi de vases décoratifs placés sur certaines maisons « dans le style du xviiie siècle » qui font penser à Munich, « d'abord parce qu'ils rappellent le casque à chenille des Bavarois ! »

Il serait cruel d'insister. Mais, si le goût du colos-

sal nous vaut cet... « étrange lieu de plaisir, par exemple, qu'est à Berlin le gigantesque catafalque du restaurant Rheingold », nous sommes avec M. R. Koechlin pour rendre justice au talent des Olbrich, des Messel, des Peter Behrens. « Les villas que le premier a construites dans le parc de Darmstadt sont d'un art ingénieux et solide ; le musée de la même ville, ainsi que le célèbre magasin de nouveautés Wertheim, à Berlin, qui sont l'œuvre du second, marquent une rare conscience à subordonner aux besoins non seulement le plan et l'ensemble, mais jusqu'aux moindres détails, et quant au troisième, son mérite singulier consista, en tant que directeur des travaux de l'*Allgemeine Elektricität Gesellschaft*, à introduire le souci de l'art dans des bâtiments d'usines, abandonnés d'ordinaire aux seuls calculs des ingénieurs, et à prouver que les installations les plus pratiques peuvent s'accommoder des lignes harmonieuses. »

D'où il faut conclure, impartialement, à l'existence, à côté d'un style *colossal* où la prétention à un « style nouveau et proprement germanique » se stérilise dans l'aridité décorative et la pesanteur, d'un art « humanisé » que M. Koechlin découvre judicieusement à la ville, dans les traditions du commencement du XIXe siècle allemand, sans servilité d'ailleurs, et dans la transformation, à la campagne, du type du cottage anglais.

Néanmoins, après avoir émis un doute sur l'originalité absolue de ce style moderne allemand et de

Fig. 67. — Ch ff nnier, de la chambre à coucher précédente, par M. Paul Follot.

même de ces placages d'antique dont le Palais des Expositions de Leipzig donne le plus récent modèle, le vice-président de l'Union centrale des Arts décoratifs se rencontre avec nous dans sa conclusion : « En

tout cas, pas plus que les constructions moroses, ces dernières recherches n'ont rien de commun avec notre architecture moderne ».

En Hollande, en Autriche, en Danemark, l'inspiration, allemande plutôt, se discerne dans les productions architecturales ; mais cette influence est fortement contrebalancée par le caractère propre à chacun de ces pays qui, de la sorte, conservent leur étiquette originale sous des dehors inédits.

La Suisse, cependant, ne résiste guère au goût allemand et, en Angleterre, si la tradition demeure assez fidèle au style Tudor, elle obéit davantage aux directions esthétiques de Ruskin que mirent en œuvre les William Morris, le D. G. Rossetti, les Walter Crane. Toutefois ces grands artistes agirent plutôt sur le meuble et l'art appliqué, en général, que sur l'architecture.

Soudées au bâtiment, les pratiques de la fonte et celles de la ferronnerie ne trouveraient point, semble-t-il, une place plus favorable que dans cette fin du chapitre de l'architecture. Nous leur consacrerons donc ici quelques lignes et, pour ce qui concerne la petite ferronnerie et la dinanderie, nous renverrons le lecteur à l'étude des arts appliqués.

Si l'économie de notre époque nous condamne, avec le progrès du machinisme, à la fonte (comme à la dentelle mécanique, à la toile imprimée au rouleau, etc.),

il faudrait encore, pour ne point trop faillir à l'art,

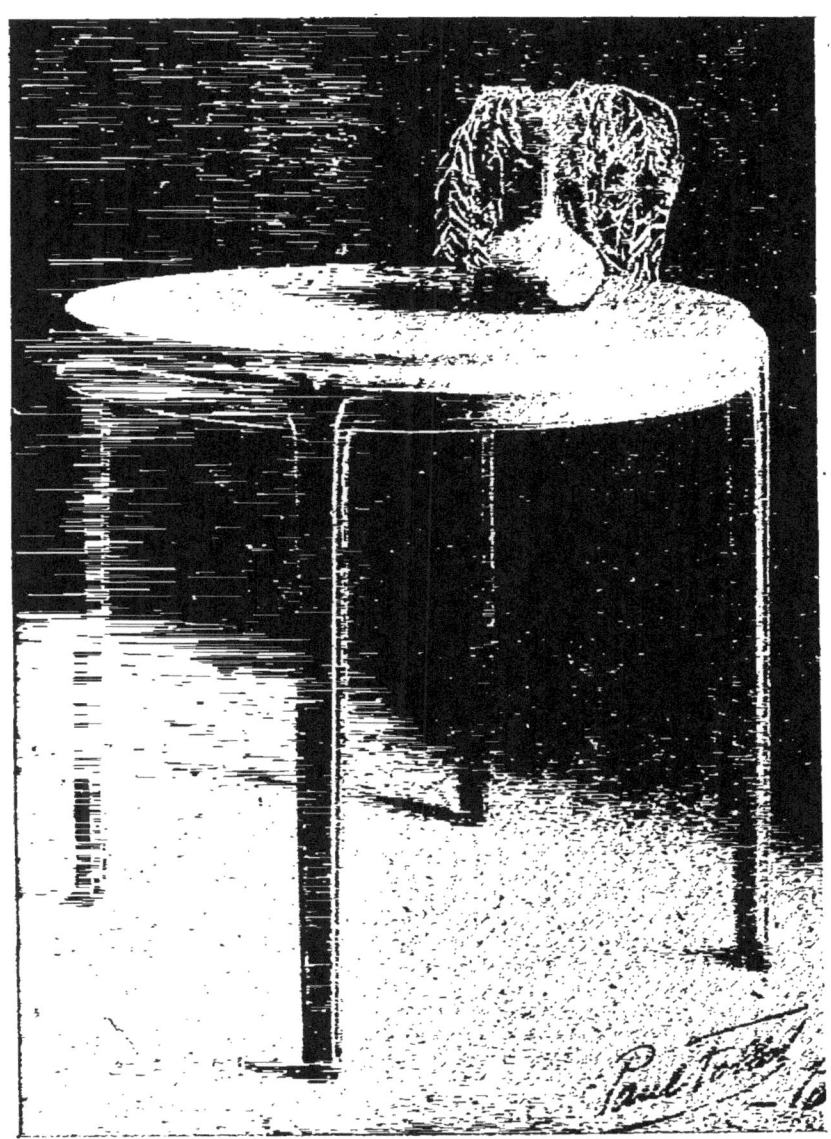

FIG. 68. — *Guéridon*, par M. Paul Follot.

user judicieusement de ce moyen. Nous remonterons

d'abord aux sources de cette altération afin de la déplorer plus exactement avant d'examiner les consolantes applications de la fonte au bon décor moderne.

Autrefois les balcons, rampes d'escaliers, impostes, marteaux et grilles de portes, enseignes, etc., constituaient de véritables chefs-d'œuvre de ferronnerie, témoin la grille de Maisons-Laffitte, au Louvre, celles de la place Stanislas, à Nancy, dues à Jacques Lamour, celles du château de Versailles, du Palais de Justice, à Paris, les balcons de tant de vieux hôtels, etc. Aujourd'hui, depuis les premières années du XIXe siècle où un industriel nommé André remit en faveur la pratique de la fonte de fer que la Renaissance avait inaugurée avec tant de charme dans nombre de ses chenets et plaques de contre-cœurs de cheminées ; c'est cette pratique qui a dominé dans le bâtiment pour l'usage courant. A tort et à travers, au mépris du style et de la convenance, les plus barbares moulages ont ainsi sévi d'après la matière noble assouplie au marteau.

« Il ne faudrait pas conclure de tout ceci (les innovations en fonte de la Renaissance), s'écrie M. Adolphe Dervaux dans les *Arts français*, qu'on a le droit, au XXe siècle, de dessiner pour la fonte de fer, un lampadaire électrique de *style Louis XIII*, une salamandre Louis XV, un balustre (en silhouette seulement et à jour) de la période Henri IV, une tribune pour champ

de courses Louis XII, un entourage de tombeau go-

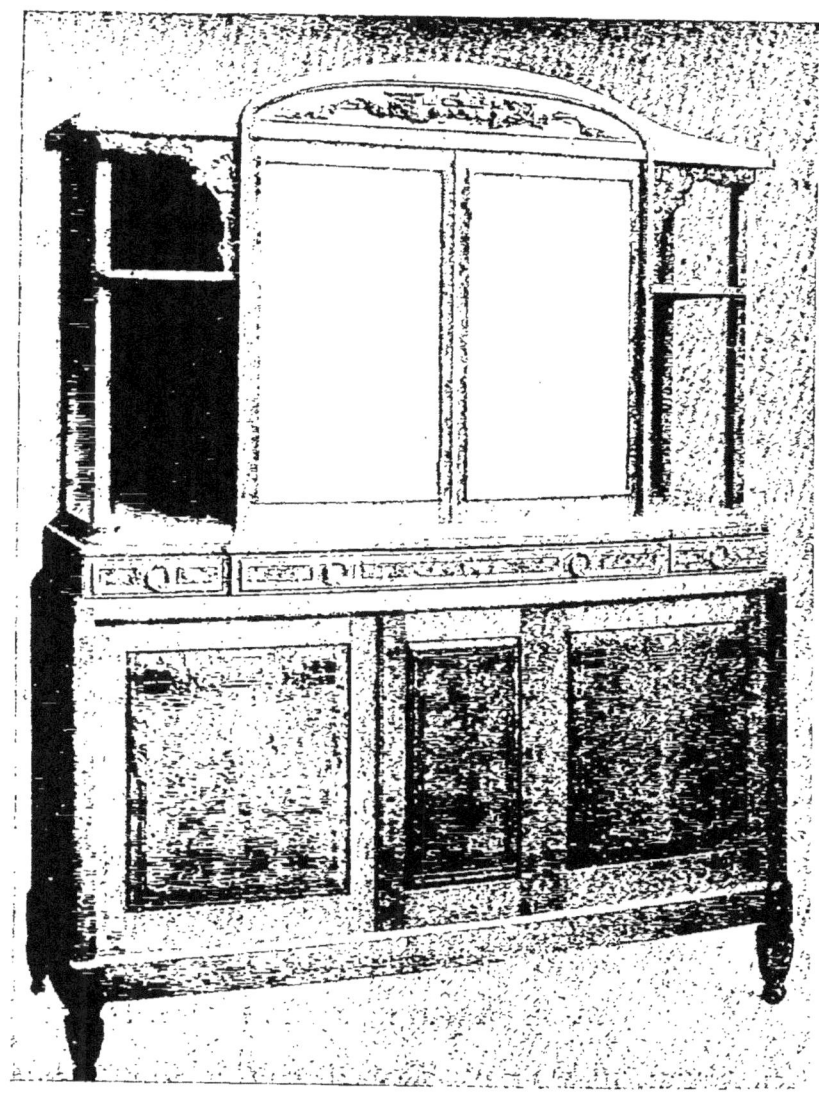

Fig. 69. — *Buffet*, par M. P. Croix-Marie.

thique, un chemin de croix roman, un lit pompéien, un porte-parapluies égyptien ; une table de jardin

cypriote, une fontaine Wallace thébaine... De nos jours, la fonte moulée remplace volontiers le bronze. C'est de la dinanderie pour pauvre. »

Toutefois l'auteur rend hommage aux services que la fonte de fer est amenée à rendre, pourvu qu'on ne lui octroie, en aucun cas, les allures anachroniques ci-dessus énoncées, car elle ne supporte pas les apparences conventionnelles connues, dites classiques.

Aussi bien MM. H. Guimard, A. Dervaux, après Baltard, Labrouste, Magne et Vaudremer, ont réussi à faire admettre au public des dispositions et formes auxquelles il n'était pas accoutumé, car « l'œil doit s'habituer aux formes de fonte comme il s'est habitué aux formes de briques et de pierre, lorsque, jadis, le marbre antique fut remplacé, dans la construction et le décor, par ces « nouveautés... ».

Toutefois, à côté de cette matière économique dont il ne faudrait pas nier l'intérêt et qu'il importe de traiter en beauté sans mépriser son apport utilitaire, voici renaître le beau fer forgé de jadis.

Tandis que les radiateurs de chauffage, les poêles, nos ustensiles familiers, les quincailleries, demanderont à la fonte à la fois des formes et un décor modernes, nous examinerons les résultats obtenus à la forge, sous le marteau.

C'est M. Émile Robert, ce sont MM. Brandt, Brin-

deau, Szabo. F. Marrou, qui officient dans la manière décorative nouvelle.

Ces ferronniers ont retrouvé la tradition des grands maîtres. Ils ont puissamment aidé l'architecte moderne dans le renouvellement de l'effet de la façade et de l'intérieur. Ici, la caresse aux yeux d'un balcon robuste concédant à la grâce d'un décor de feuillage, là, la douceur d'un bouton de porte fait de la torsion d'une fleur.

Sous l'enclume de nos artisans, le rêve de nos architectes prit corps ; la ferronnerie tout entière communia dans la décoration du bâtiment, tandis qu'auparavant — même dans la maison particulière — les albums du fondeur étaient consultés en vue d'y découvrir le *modèle* (quelque mauvaise copie d'après l'ancien) se rapprochant le plus près de la conception de l'architecte. La fonte, comme la ferronnerie, constituait un hors-d'œuvre au lieu de jouer le rôle harmonieux que notre époque a restauré, et, en matière de fer forgé, on était inféodé aux styles du passé.

Pareillement, le cuivre forgé que des maîtres artisans comme MM. Schenck, Scheidecker, Bonvallet, Bourgouin (ces deux derniers dans la dinanderie) ont restitué, nous apporte le charme de sa couleur rutilante pour varier le jeu de deux éléments robustes au service d'une pensée comme de besoins différents.

Nous bornerons ici notre étude d'ensemble sur

l'expression du monument et de la maison modernes. Notre travail, à la suite, précisera et accusera cet essai physionomique où nos artistes français l'emportent avec les qualités purement nationales de goût et d'élégance qui leur sont propres. C'est ce que nous croyons démontrer par nos images appuyées de la conviction d'un texte.

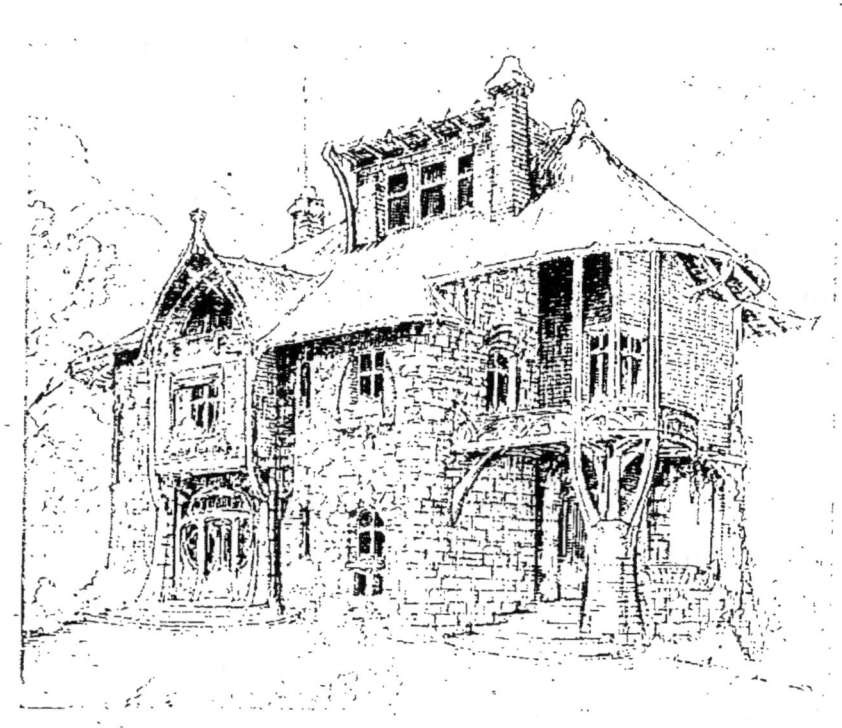

Cottage, par M. Hector Guimard.

Sur la plage, par M. Maurice Denis
(cliché E. Druet).

CHAPITRE VI

La Peinture moderne.

L'art de l'architecte n'est point une abstraction, une pure question de sentiment [1], c'est une réalité essentielle dont la solidité constructive donne la preuve. Car une maison, en dehors de sa beauté, est suscep-

1. Et, l'art appliqué, non plus solidaire de l'architecture, dans l'utilité et la durée. Le souci de la destination implique une technique où un art d'ordre sentimental serait condamné (la sculpture, de quelque époque dont elle se réclame, obéit à des lois

tible de s'écrouler, et son architecte est jugé, *d'abord* en raison de cette solidité dont il doit même, au cas échéant, raison à la justice.

Mais en art plastique, peinture, sculpture (en dehors des nécessités matérielles d'équilibre et de solidité), il n'en va point de même : la question de sentiment domine et la qualité du métier reste purement professionnelle, bien qu'elle demeure discutable, puisqu'elle n'est point appelée, comme l'architecture, à fournir la preuve de sa technique, base de son esthétique.

C'est ainsi que la littérature et la musique demeurent esclaves, l'une de la grammaire, l'autre de l'harmonie; cette dernière loi si souple lorsqu'il s'agit d'un tableau, d'une statue, parce que l'harmonie en matière plastique n'est qu'un mot sur lequel l'accord est loin d'être parfait.

Il s'ensuit que compétence et incompétence se trouvent désarçonnées vis-à-vis d'un critérium et qu'ainsi les arts plastiques vont à vau-l'eau du goût et de la mode, au gré de la chance ou de la réclame,

statiques inéluctables ; il n'en est pas de même pour la peinture moderne régie par la sensation et le goût du pittoresque plutôt que par le métier). Un vase doit d'abord tenir sur sa base ; une porte, si originale soit-elle, doit avant tout fermer, et une clé serait faussement originale si elle ne tournait point dans la serrure. D'où l'intérêt d'un enseignement conservateur ramenant l'art appliqué à la réalité de certaine perfection qui est la beauté durable.

parce que tout le monde et personne ne s'y connaît. Et nous avons vu que la mode favorise du même

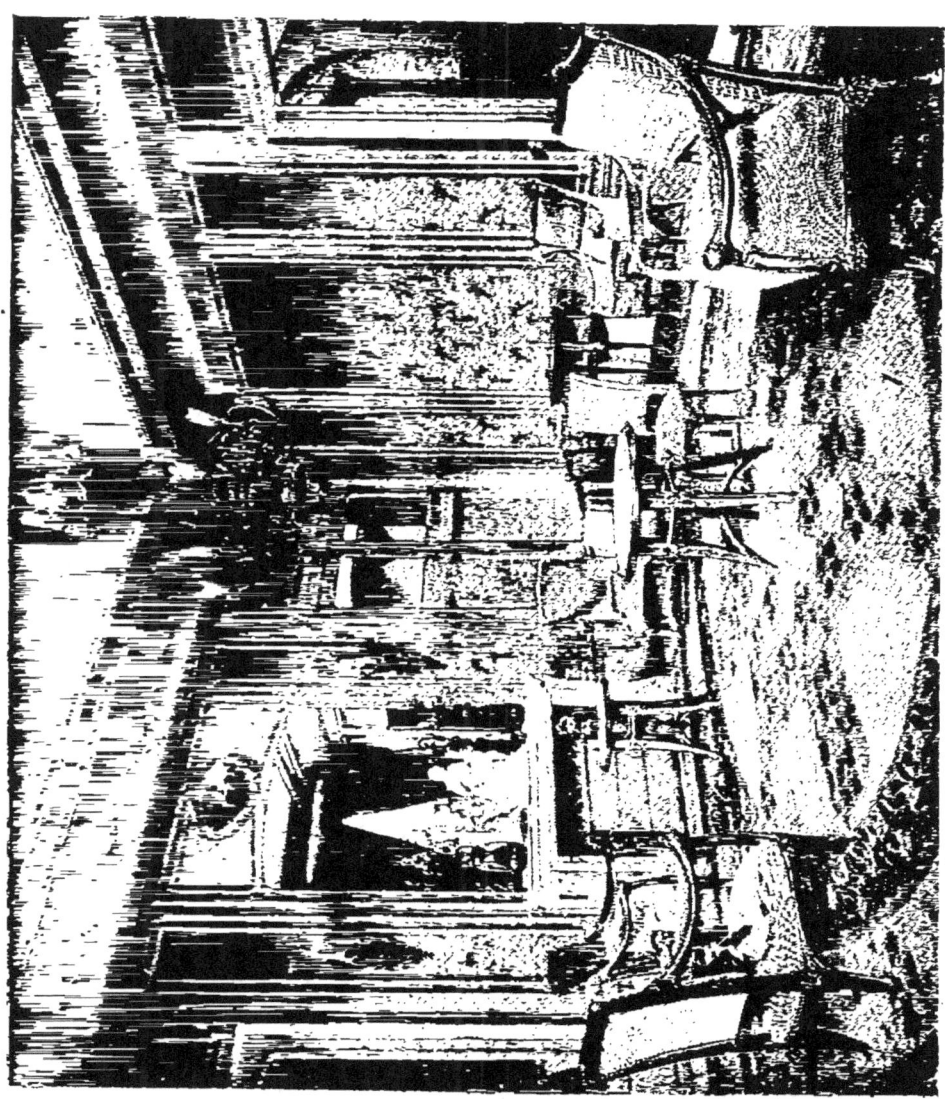

Fig. 72. — *Ensemble*, par MM. L. Sorel, Aubert et Tony Selmersheim (cliché Chevojon).

caprice aussi volontiers les morts, sous le nom d'éclectisme, à notre époque où les expositions rétrospec-

tives encensent volontiers, par périodes, l'académisme.

Certes on pourrait s'incliner en principe devant l'opinion du technicien — mais les techniciens sont susceptibles de partialité, car souvent, en dehors de leur genre ou manière, point de salut — et pourtant la technique offre une base ; elle a des lois d'expression.

Mais le métier confère du talent et point de génie, souvent... Et le talent, c'est le triomphe du métier. Reste le génie sans talent à qui la littérature prête le miracle des mots, tout son métier prestigieux...

A vrai dire, si l'on désire s'en référer au sentiment propre, c'est déjà là une manière de jugement, et il semble que c'est à cette solution que l'on s'en tient de nos jours, en présence d'un art plastique où l'impression apparaît initiale.

La référence de la Nature a été jugée secondaire après la vérité photographique. C'est justice. Le rêve se fût borné à l'exactitude du cliché. Déjà des artistes minutieux comme Meissonier avaient précédé Daguerre et puis, l'audace, souvent plus facile, mais aussi plus attractive, favorisa la curiosité qui est une manière de distinction. Il faut en art rompre toujours avec hier. Et cela émane de la logique même au mépris de quoi la beauté ne se renouvellerait pas.

En dehors du sentiment, de la sensation éveillée

Fig. 73. — *Architecture et meubles*, par M. H. Guimard.

par l'œuvre d'art, réflexes insondables autant qu'indiscutables en principe, la comparaison d'exactitude avec la nature — tout souci photographique mis à part — la ressemblance avec la vie, pourraient peut-être bien, conformément à certaine raison, offrir les bases d'un jugement, d'essence moins nerveuse, plus tangible.

Puget, Rude, Carpeaux ont représenté des êtres tels que nous les côtoyons, non point embellis à la faveur d'une retouche confinant à la réalisation d'un idéal convenu, mais choisis, noblement fixés dans un rendu vrai.

Or, cette vérité saisissante, cette identité magnifiée par le choix et non par la convention classique ou académique, dont se prévalait le chef-d'œuvre d'hier, ont cessé d'être en faveur. Le style n'est plus exclusivement recherché aujourd'hui dans la pureté, il émane d'une enveloppe.

La vérité naturelle, actuellement, est rien moins que probante ; c'est l'extériorité qui séduit et, dessin, couleur, ligne ont changé d'acception visuelle et sentimentale. L'effet, l'émotion enfin, accusent la beauté davantage que le rendu matériel si l'on peut dire.

La forme n'est rien en dehors de l'idée qu'elle exprime. C'est la revanche de l'expression sur le « morceau » ; du caractère sur le « joli ».

Fig. 74. — *Bibliothèque d'atelier*, par M. Jean Dampt (cliché Moreau).

Malgré que le but logique du tableau soit d'être agréable à regarder, on se complaît au charme singulier de la laideur. L'artiste magnifie tout, peu importe son choix.

La beauté existe jusque dans l'horreur ; les extrêmes se touchent. Pourtant, cette différence d'idéal que nous notons simplement, arrache à M. Maurice de Waleffe, au lendemain de l'exposition publique des œuvres de Degas à l'Hôtel Drouot, cette plaisante constatation : « ... Degas, qui avait tant d'esprit et tant de talent, eut un malheur dans sa vie : il n'a jamais connu que des femmes affreusement laides.

« Aussi ne m'étonnai-je pas de voir une demi-douzaine de prêtres dans l'assistance. Ses nudités ne sont certainement pas de celles qui nous induisent au péché, et le peintre du *Lavement des pieds* est un peintre édifiant à sa manière. Mais nous, qui ne sommes pas prêtres, il nous sera permis de regretter que toute cette science si neuve du mouvement et ce papillotage si raffiné de la couleur n'aient pas servi à immortaliser plus de grâce et de jeunesse ! Tout de même, Fragonard choisissait mieux. »

La Beau, a dit Victor Hugo, n'a qu'un type ; le laid en a mille...

L'art plastique moderne joue avec les déchets de l'académisme condamné. En réaction de la pureté, des éliminations hautaines, il prétend faire de la

Fig. 75. — *Façade d'un meuble à tiroirs,*
par M. J. Dampt.

beauté avec n'importe quoi. Et de fait, A. Rodin, dans sa série des « vieilles », a atteint parfois au chef-d'œuvre avec des académies décharnées et piteuses de septuagénaires.

Houdhon eût frémi de colère et de honte devant de tels modèles ! Mais Rodin osa. Cette audace fut nouvelle ; les jolis corps de « baigneuses », de « dianes » étaient si banaux !

Aussi bien nos Apollons modernes ignorent la beauté canonique des Grecs, et Rodin, encore, a voulu montrer, dans son *Balzac*, que la représentation humaine pouvait s'effacer devant la signification symbolique.

Ces originalités, sans doute faciles, seraient discutables si l'on s'entendait sur la valeur des mots, mais on confond le vrai avec la photographie, la beauté et l'agréable avec le joli — qui l'est toujours trop — le caractère avec la laideur, l'exécution avec le fignolage et l'art de la composition avec les arrangements surannés.

D'où un parti pris curieux qui ramène la conception du tableau à une recherche, à une impression, à une étude, contredisant presque à la scène et condamnant nettement l'expression « de genre ».

La vérité s'accuse ainsi, malgré qu'elle ne soit point toujours bonne à dire, dans un réalisme intéressant qui part avec une idée mais ne la formule qu'incomplètement.

M. Thiébault-Sisson a noté les raisons de cet état d'âme et de vision : « ... Il a soufflé depuis vingt ans sur les arts, écrit le critique du *Temps*, comme

Fig. 76. — *Coiffuse*, par M. Maurice Dufrène.

sur toutes les consciences françaises, un vent d'anarchie et de folie qui a courbé impérieusement toutes les têtes, même celles qui auraient dû le moins plier. Des mains qui portaient le feu sacré — c'est-à-dire tout l'ensemble des traditions, des méthodes, des habitudes de discipline, d'ordre et de goût

qui sont l'essentiel d'une civilisation et d'une race — ne l'ont pas entretenu. Les yeux qui auraient dû voir n'ont point vu. Ils ont confondu avec la flamme vivifiante et claire du génie national le feu follet de conventions putréfiées que nos maîtres d'autrefois eussent reniées avec un insurmontable dégoût. Entêtés dans la stricte observance des préceptes scolaires inventés, sous le nom de règles, par des pions qui se prenaient pour des pythonisses, les guides de la jeunesse ont trop souvent perdu de vue que le premier devoir de l'artiste est de se soumettre à la vie et de s'humilier devant la nature. Ils les ont mises aux fers l'une et l'autre ; ils leur ont substitué un superficiel et artificiel idéal de correction nauséabonde et fade — et la jeunesse révoltée s'est retirée d'eux.

« Elle s'est livrée, cette jeunesse, à toutes ses fantaisies. Dans sa réaction justifiée contre les règles fausses auxquelles on avait la prétention de la contraindre, elle a répudié toute discipline et tout ordre, et elle a fait sa loi de l'inachevé. Or l'inachevé est le contraire de l'art. « La sculpture est l'art de finir, » disait Rodin à ses familiers... »

Mais cet inachevé affirme tout un programme, puisqu'il contraignit volontairement à une somme d'intérêt dégagée de la tradition altérée. Les pontifes essoufflés nous valent cette réaction, cet art moderne, et, n'était la question de l'enseignement qui réclame des

bases, un alphabet, la qualité de satisfaction re-

Fig. 77. — *Commode*, par M. Maurice Dufrène.

cherchée répondrait indifféremment au but atteint.
Aux méfaits possibles d'un enseignement officiel

qui, fatalement se doit de conserver la doctrine sans conjecturer le génie auquel il ne s'adresse point, en principe, on pourrait sans doute trouver l'excuse de l'évolutionnisme impérieux, évolutionnisme dont d'aucuns, il est vrai, et non irraisonnablement, célèbrent le bienfait. Il s'agirait seulement de s'accorder sur la valeur de ce bienfait, prématurée ou non, autant que sur la sincérité — non plus la compétence — de l'admiration qui lui est dévolue.

Toujours est-il qu'un art moderne se doit d'être réactionnaire, comme tout bon critique, pour suivre le mouvement de rajeunissement, se doit de prôner le mouvement nouveau.

Nous en arrivons à la précision de l'art moderne.

L'art moderne, en matière de peinture et de sculpture, comprend plusieurs phases. Il est difficilement déterminable, parce qu'il chevauche à la fois un déclin et une aurore d'expression : des réalisations qui ont fait leur temps, des essais intéressants et des aberrations.

A côté de l'école moderne, l'école ultra-moderne; puis, du côté de la palette, les « fauves » et les « cubistes » ! De la sincérité, plus ou moins réelle, à la sottise, du talent moins que du génie, de la folie pure, mais aussi, souvent, des œuvres très intéressantes de couleur et de pénétration sentimentale. Voilà le bilan. Sans compter qu'à côté de l'expression réelle-

ment moderne en raison de l'âge de leurs auteurs, il y

Fig. 78. — *Cabinet*, par M. Maurice Dufrène.

a des artistes toujours jeunes et des œuvres d'une beauté qui ne vieillira sans doute jamais.

Avant de poursuivre plus avant l'examen de ces nuances, de l'« intentionnisme » à la réalisation, nous accuserons les différences entre le tableau tel qu'on le comprenait hier et celui qui nous est aujourd'hui présenté.

Autrefois, le tableau était l'étape finale de toute une élaboration. On « cherchait » des esquisses, après quoi l'esquisse choisie se précisait en un « carton » ou grand dessin sévèrement châtié. On peignait ensuite. Le tableau représentait donc un sujet à la fois mûri et soigneusement exécuté dont l'effet devait émouvoir agréablement ou noblement. Et le public n'était point convié à connaître les études qui avaient prélüdé au résultat seul : le tableau.

Point de naïveté donc dans cette conception, ni d'imprévu.

Aujourd'hui, le tableau est une grande esquisse. Il procède spontanément de la vision et du sentiment, gagnant à cette énonciation directe une intensité de vie, une fraîcheur inséparable du premier jet.

C'est dans la lumière, que les vieux *jus* d'antan expient leurs modelés savants mais figés. Le jour de l'atelier s'illumine du plein air. Des taches expriment des vibrations qu'ignorait le « morceau ». Le dessin, naguère nettement arrêté, s'efface devant la pensée d'un geste. Il prétend ne viser qu'à des « volumes ». C'est le spectateur, souvent, qui finit le tableau.

Point de fatigue dans cette technique nouvelle ; son éloquence est brève et persuasive. L'idée de temps

Fig. 79. — Meubles de Salle à manger, par M. L. Jallot.

passé n'existe pas pour elle. Son génie n'est point fait de science et de patience. La facture « lâchée »

correspond à la fixation fugitive d'une sensation.

Sans doute l'artiste s'arrête-t-il là où la difficulté commence. Mais, en somme, le résultat vaut seul. Sans doute, théoriquement, la profondeur d'une exécution savante où l'on découvre chaque jour des beautés nouvelles, risque-t-elle d'être moins décevante que l'artifice d'une improvisation aussitôt aperçu.

Sans doute la belle matière des maîtres anciens nous apparaît-elle plus précieuse parce que plus amoureusement traitée.

Sans doute le mépris du sujet, en réaction du tableau d'histoire « pompier », et surtout du tableau de genre larmoyant ou stupide, éloigne-t-il le tableau de son but commémoratif ou d'agrément le plus topique.

Mais les principes de la composition du sujet, altérés dans une convention, dans des balancements théoriques, ont favorisé les arrangements naturels, de même que les « études » dispensent du titre mythologique sempiternellement donné à des nudités quelconques.

Sans doute ces « études », dissimulent-elles parfois, sous la vertu d'un mot, quelque prétention, mais il est de mode d'initier le public à la facture, aux mystères du laboratoire-atelier que les peintres d'autrefois, répétons-le, se fussent modestement refusés à dévoiler. Et l'artiste d'aujourd'hui « cherche » toujours

pour donner davantage d'impression en renouvelant sa technique.

Fig. 80. — *Armoire à linge*, par M. L. Jallot.

N'a-t-on pas même un peu exagéré l'initiation bourgeoise? N'est-ce point au laboratoire-atelier trop volontiers accessible, que l'on doit cette kyrielle de disséqueurs-techniciens en chambre pour qui la cu-

riosité de la facture est tout ? Et Delacroix n'avait-il pas indiqué la méthode vibratoire de nos modernes « pointillistes » dont le « moyen » constitue souvent l'unique intérêt ?

Auparavant, la science guidait l'art sans déplaire au génie ; de nos jours, justement dégoûté d'un art stérilisé dans une science illusoire, on a opté pour la naïveté afin de réagir contre le métier qui semblait à la longue devoir tenir lieu de génie ou y contredire.

Nobles raisons devant lesquelles le génie d'hier proteste, il est vrai, au nom de tous ses chefs-d'œuvre, mais devant lesquelles il doit s'incliner aussi, puisque la tradition, déclarée en faillite par les novateurs, ne peut logiquement résister aux impulsions capricieuses des époques.

« ...Il est vraiment puéril, écrit M. A. Tabarant, de se représenter l'art de notre temps — celui qui déconcerte, effraie, scandalise ou fait rigoler le profane — comme une mystification de rapins ou une « combine » de mercantis. La peinture moderne pouvait-elle continuer de vivre sur les postulats de l'esthétique ancienne, alors que les grandes découvertes scientifiques et industrielles modifiaient profondément les concepts de la vie, multipliaient à l'infini les sources de l'émotion humaine ? Un Rembrandt, un Velasquez, s'ils revenaient parmi nous, ne verraient pas les êtres et les choses avec leurs yeux d'autrefois. Ils éprou-

Fig. 81. — *Ensemble de mobilier pour salle à manger*, par M. L. Majorelle.

veraient des sensations nouvelles qui les porteraient à créer un langage pictural nouveau. A coup sûr, tout n'est pas que conscience, volonté, sincérité, dans les milieux où l'art d'à présent s'élabore. Il s'y rencontre des nigauds prétentieux, des suiveurs impuissants, voire de joyeux fumistes. Et après ? Il n'en est pas moins certain qu'aucune époque d'art ne fut plus féconde que celle-ci, qui va de l'impressionnisme à ses successeurs, dont les explorations divergentes nous ont valu d'heureuses découvertes... »

Demain appréciera cette réaction artistique dont les arrêts, point davantage que les précédents, ne seront irrévocables. L'avenir jugera seulement l'aboutissement de ces tendances et, sans doute y découvrira-t-il des chefs-d'œuvre dignes de tous les autres temps.

Toujours est-il que le talent est subordonné maintenant au génie ou... à ses apparences, aux libertés si séduisantes, et admettons que le tableau a quitté le chevalet pour des destinées plus spirituelles. M. G. de Pawlowski, au sortir d'une exposition des œuvres de M. Van Dongen, s'exprime ainsi, d'une façon toute moderne : « ... Peu importe le sujet d'un tableau pourvu que les rapports de couleurs soient harmonieux et même lorsqu'il s'agit de la *Ronde de nuit* de Rembrandt, le titre exact de la toile ne nous intéresse pas davantage que de savoir si la scène se passe de jour ou de nuit. Un tableau ne doit pas être de l'imagerie

d'actualité, mais simplement une féerie de couleurs, Quelles fleurs sont dans cette toile de Van Dongen? Que fait cette jeune fille noyée dans le ciel bleu des cimes? Nous ne tenons pas à le savoir; l'ivresse de la couleur nous suffit... ». Et c'est l'instant de regretter peut-être, dans la disparition des principes d'ordre et de discipline classiques, condamnés au nom de l'enseignement officiel, les grandes toiles où se perpétuent l'héroïsme civil ou militaire, les faits mémorables, dans une maîtrise, dans une convention même, dont on ne saurait nier la science, une science plus facile à dénigrer, somme toute, qu'à égaler. Mais, nous direz-vous, les pontifes sont là pour quelque chose... Le portrait ressemblant, c'est encore de la photographie, et vous prêchez en faveur de l'imagerie d'actualité! Pourtant L. David a peint le *Sacre*...

En laissant de côté l'émotion objective, n'oublions pas que nous voici revenus à l'ingénuité qui est le contraire de la science. Nous retournons boire au pied de la tige, à même la sève. C'est la théorie générale de l'art moderne. La tradition est exsangue, la candeur rénovera nos forces créatrices. Et voici que l'on se pâme sur les dessins d'enfants parce qu'ils sont naturellement naïfs. Pour un peu, cette énonciation ignorante, informe, en ce qu'elle a de touchant et d'imprévu, par ce qu'on lui fait dire, en ce qu'elle sert l'aversion contre l'enseignement « officiel »

tiendrait du chef-d'œuvre! L'innocence n'a plus rien à apprendre ... même point l'orthographe dont ne s'embarrassent pas les partisans du dessin spontané. C'est la théorie parallèle qui peut se défendre : que l'on devrait détruire les musées, dont l'exemple séculaire enchaîne en l'obsédant l'essor imaginatif, afin que quelque chose de réellement neuf naisse sur leurs ruines.

Il ne faut rien exagérer. Et, si l'on doit à A. Rodin d'admirables dessins, tous les dessins du maître ne méritent point que l'on s'agenouille.

Le sentiment qui se dégage du désert, les formes éloquentes dans la nuit, exaltent à vide l'intellect. Point d'art sans formule, hors quoi nous avons tous connu des bavards intelligents qui eussent été des génies... s'ils avaient été capables de produire quelque chose...

Mais c'est la curiosité de notre heure. En haine du métier altéré, de la facture ressassée, on n'exécute plus et l'imagination doit suppléer. Les écoles avaient entravé la personnalité, les « académies » risquaient de perpétuer la manière du « patron », l'enseignement est devenu individuel. La Nature est le seul maître. Du tout au tout les institutions officielles sont combattues au nom de la rareté d'expression, car si le prix de Rome mène à la Ville Eternelle... il faut pouvoir, a-t-on dit, en revenir! Et si, au bout du pont des Arts

on aperçoit l'Institut, cela ne signifie pas que l'Institut soit le comble de l'art...

Fig. 82. — *Bibliothèque*, par M. L. Majorelle.

L'opinion conservatrice n'a point tort en revanche,

lorsqu'elle distingue à l'Académie des Beaux-Arts de purs artistes et, de même, des prix de Rome... revenus de Rome.

Noble bataille où les commandes « officielles » tombent comme des obus sur les « petites chapelles »; l'État défendant logiquement ses institutions, les cénacles combattant non moins logiquement en faveur de leurs libertés.

Les deux camps ont raison : ils se trompent loyalement et triomphent de même, la postérité reconnaîtra les siens. Il n'est point de chef-d'œuvre type et toutes les beautés se valent.

Point de lois impérieuses donc, pour l'émanation individuelle, pour l'abstraction sentimentale. Mais il n'en va pas de même pour l'enseignement utilitaire où l'expérience régit formellement l'originalité.

Au surplus, nous répéterons que l'architecture (seule, avec les arts appliqués) relève d'une responsabilité technique qui la juge ou la déjuge esthétiquement de prime abord.

Il nous a semblé que cet exposé général s'imposait, avant de donner des noms et des œuvres qu'il s'agit de mettre en lumière dans leur rayonnement le plus éclectique.

Les chefs-d'œuvre, d'ailleurs, parlent d'eux-mêmes, et nous regretterons seulement que nos gravures n'expriment qu'en noir une couleur, si claire depuis

Fig. 83. — *Ensemble de Studio*, par M. L. Majorelle.

E. Manet, dont le charme constitue la révélation capitale peut-être, de la peinture moderne.

Nous nous sommes précédemment expliqué sur les subtilités périlleuses d'une classification moderne. Et, pour prendre un parti, nous ne parlerons qu'incidemment des peintres à tendance classique, et nous ne nous occuperons que de ceux qui se réclament du style *moderne*. Ce qui ne signifie pas que nombre de ces peintres traditionalistes que nous tairons n'ont point aussi notre estime, si toutefois nous jugeons qu'ils seraient ici déplacés.

Nous répéterons, enfin, que si l'architecture et les arts appliqués ont nettement déterminé de nos jours une manifestation typique, quasi au point, la peinture, de même que la sculpture, n'apparaissent point actuellement d'énonciation aussi catégorique, n'était, du moins en ce qui concerne la peinture, la clarté de sa lumière en harmonie avec le meuble et le décor intérieur modernes.

Pour en revenir aux peintres exactement « modernes » au sens aigu du mot, un moyen de les classifier se présente encore : la désignation de leurs Salons de prédilection, en l'occurrence le *Salon d'automne* et celui des *Indépendants*, malgré que certaines fois nos modernes, et non des moindres, tel M. Maurice Denis, exposent au Salon terme de la *Société nationale*, même chez les « poncifs » au

Salon des Artistes français où cependant figure M. Henri Martin.

Et puis on pourrait aussi citer les « galeries » de leurs marchands, le nom de leurs panégyristes, les titres

Fig. 84. — *Bahut*, par M. L. Majorelle.

de leurs ardentes « revues », mais nous désirons résister à toute passion.

Si l'on remonte aux premières réactions de la peinture, les noms de Puvis de Chavannes, de MM. Albert Besnard et Henri Martin, qui soulevèrent tant d'émoi

où l'étonnement se mêlait à la colère et aux vivats — bien davantage à ces derniers — on est frappé aujourd'hui du caractère classique de ces maîtres ! Le temps a marché devant eux, si vite, que tôt ils sont devenus « pompiers » à côté des *modernes*...

M. Albert Besnard est académicien et aussi M. H. Martin comme Puvis de Chavannes l'eût été.

Il faut dire que ces peintres célèbres se réclament des grandes vertus techniques du passé, à travers des audaces tellement consacrées aujourd'hui, il est vrai, qu'elles sont à la fois incorporées à notre vision et à notre acception.

Le procédé du « pointillisme » innové par M. Signac, sous le pinceau de M. H. Martin a développé sa signification, et M. Ernest Laurent ne manqua pas aussi d'adapter excellemment ce moyen à son œuvre émancipé de l'École où il obtint, de même que M. Albert Besnard, le grand prix de Rome [1].

A ces noms honorés, les « modernes » ajoutent non moins curieusement celui de E. Carrière dont l'expression classique, en somme, ne le cède en rien aux précédents, malgré la brume d'une facture où s'enclôt un sentiment nouveau.

E. Degas s'avère comme le chef de file le plus

1. M. E. Laurent a été élu, récemment, à l'Académie des Beaux-Arts.

direct de l'école « moderne », et pourtant l'auteur de l'admirable *Portrait de famille*, de par ses qualités

Fig. 85. — *Petit salon d'attente*, par M. Th. Lambert.

magistrales de dessin, de peinture et de composition, ne saurait être séparé des plus grands classiques.

Il est vrai que ce Degas-là, non plus que le P.-A. Renoir du beau portrait de M^{me} *Charpentier*, ne relève pas caractéristiquement de la peinture moderne.

Mais il ne s'agit point de ces artistes (E. Degas et P.-A. Renoir à part), non plus que de tant d'autres à leur suite, demeurés fidèles à la tradition.

L'École dite « impressionniste » est, à vrai dire, l'inspiratrice de la peinture moderne qui nous occupe présentement. E. Manet (*fig.* 32), C. Monet (*fig.* 33), P.-A. Renoir (*fig.* 34), A. Sisley (*fig.* 35), Edgar Degas (*fig.* 36) et puis Cézanne (*fig.* 37), Pissaro (*fig.* 40) et Gauguin (*fig.* 41) (ces trois derniers artistes, particulièrement audacieux), sont les plus réels artisans de l'expression nouvelle.

Et combien l'étiquette d' « impressionniste » accuse son insignifiance en cette énumération où un E. Degas notamment figure.

Sous ce pavillon improprement dénommé, sont venus, au début, se ranger les dissidents dont la plupart ont triomphé sinon en personne, du moins en leurs procédés ou doctrines. Les plus farouches classiques leur doivent beaucoup et, grâce à des œuvres plus ou moins heureuses, que l'on aime plus ou moins, les « impressionnistes » ont certainement eu une influence favorable sur la torpeur académique, sur l'orgueil intransigeant de toute une théorie de pontifes cantonnés dans un métier exclusif et conservateur.

Si l'on ne peut dire que ces novateurs spéculèrent parfois sur l'ostracisme peu clairvoyant dont 'un

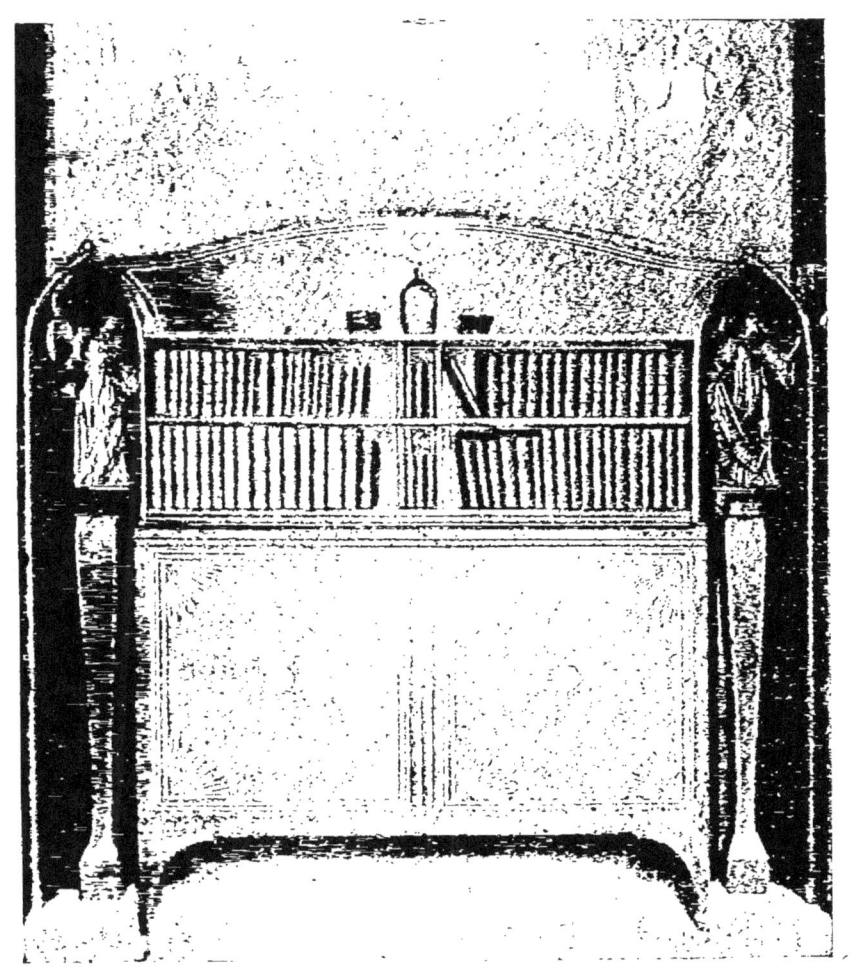

FIG. 86. — *Commode-bibliothèque*, par M. Th. Lambert.

Courbet, un Millet, un Corot, un E. Delacroix avaient été victimes de la part de leurs pairs, la postérité qui adora souvent ce que des contemporains

avaient brûlé, suspend le jugement et l'incite à la prudence. La logique accompagne favorablement ceux qui, courageusement, sortent de l'ornière, pourvu que leur sincérité ne soit pas mise en doute, et nous ne reviendrons pas sur le devoir d'une génération nouvelle, qui est normalement d'entrer en lutte avec la précédente pour la marquer à son temps.

L'efficacité d'une réaction ressort seulement à la longue lorsque s'apaisent les querelles, et il faut savoir gré à ceux qui motivèrent ces querelles, plus fécondes toujours que la morne satisfaction des « arrivés ».

En art, rien n'est définitif, et, pour cette raison, nous devons résister au convenu et nous éveiller à la sensation nouvelle. Le caractère de la peinture moderne, répétons-le, réside en son émotion. Cette émotion dépasse le rendu ; elle accuse une pensée, un geste. Un trait, une tache, suffisent souvent à son expression où la vérité, la couleur, la luminosité, ont une part de charme qui désoriente parfois l'analyse, mais dont l'âpreté, la saveur inédite, doivent satisfaire.

Prétentions plus ou moins réalisées en une facture brève, rude, d'une synthèse plus ou moins voulue, avec une pâte, non plus fluide aux glacis mystérieux, mais lourde et crayeuse, employée telle qu'elle sort du tube, ou presque. Cela enthousiasme ou désen-

chante suivant le talent déployé. Cela sert un caprice, une disposition ou bien la dessert. Il y a dans ces notes de vie, brutales ou languissantes, des recherches

Fig. 87. — *Salle de réception et de documents de M. R... décorateur, par M. Th. Lambert.*

d'harmonie, des heurts de tons qui, s'ils ne sont point toujours sympathiques, éclairent du moins, le plus souvent, sur une intention noble.

La « cuisine » du métier moderne ne saurait délecter tous les palais. Elle ne recherche ni la grâce ni le plaisant. Peu de portraits de jolies femmes à son actif — vous n'eussiez pas toléré qu'un Toulouse-Lautrec (*fig.* 42) ressuscitât M. Bouguereau...

Des études, des indications, des images fugitives, des effets subjectifs à tendance plutôt décorative.

Peu de portraits de femmes, avons-nous dit, des impressions féminines plutôt que des expressions. L'art moderne abandonne le charme et la grâce aux continuateurs de l'agréable. Son souci est autre que celui de la ressemblance recherchée par la clientèle ; les méchantes langues vous diront que tout le monde ne peut être un La Tour... ou un A. de La Gandara, un « classique » d'ailleurs, égaré parmi des quintessences déjà bien marquées...

En laissant de côté la niaiserie que tant de subtilités, de facilité, d'intentions, peuvent faire surgir au bout du seul plaisir de se singulariser, il est bien évident que M. Maurice Denis (en tête du chap. vi) est un pur artiste, que MM. Manguin, A. Marquet, Charles Guérin, Piot, Vuillard, H. Lebasque, X. Roussel, Bonnard notamment, sont de dignes représentants de l'art nouveau.

Et Van Gogh (*fig.* 43) et M. Henri Matisse (*fig.* 44) ont leurs partisans tout comme M. Van Dongen.

Nous devons nous borner et nous nous garderions de forcer doctement l'opinion du lecteur. Cette ex-

Fig. 88. — *Meubles et faïences*, par M. H. Rapin (cliché G.-L. Arlaud).

pression ne peut être jugée sur l'heure. Nous avons simplement tâché de noter des aspirations, des résultats de tendance. Mais il appert que toute incohérence

choquante à l'œil, très claire et très discordante de couleur, encadrée de blanc et recouverte précieusement d'une vitre, ne saurait représenter l'art moderne, pas davantage qu'une académie sombre, sagement dessinée et correctement modelée, sertie dans un cadre doré, ne se recommande fatalement de l'art classique.

Entre ces extrêmes s'inscrirait peut-être une peinture représentant une image agréable à voir (Poussin jugeait que la peinture a pour but la « délectation ») — répondant ainsi à l'objectif logique du tableau — qui, avec un rendu moins abstrait, profiterait du génie nouveau, de ses apports de couleur, de vie et de sensibilité. Il est vrai que Th. Chassériau, pour avoir voulu concilier, dans son œuvre, le dessin de Ingres et la couleur de Delacroix, ne fut que Chassériau. En revanche, pourrait-on soutenir que M. Signac, révélateur d'une facture, s'en servit mieux que M. H. Martin, que M. Ernest Laurent ?

Mais l'art moderne est l'art moderne, parfait ou imparfait, suivant les goûts, qui sont tous respectables.

Deux mots, pour terminer, sur l'illustration et la gravure modernes.

L'illustration moderne s'est tournée vers le document, vers le tableau. La photographie a figé l'image dans la vérité et les peintres se sont improvisés illus-

trateurs. Les Gustave Doré, les Émile Bayard, les Da-

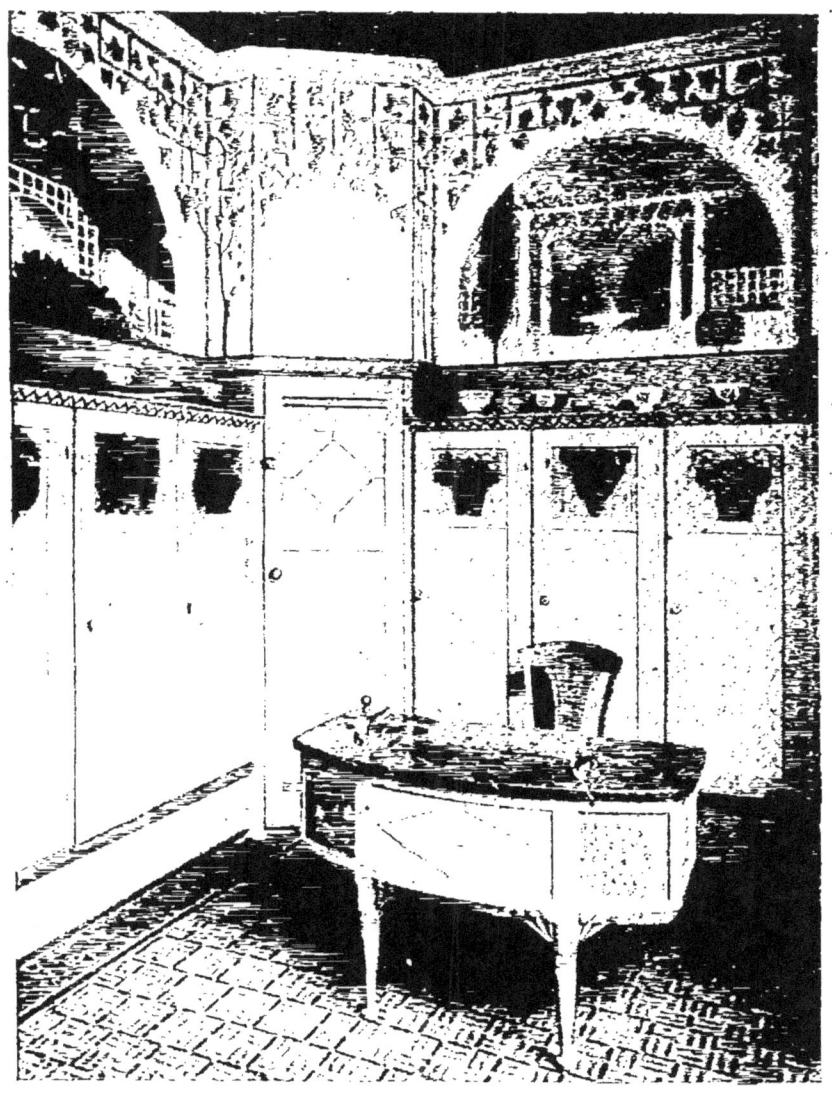

Fig. 89. — *Salle de vente d'une confiturerie*, rue Royale, à Paris par MM. Le Bourgeois et Rapin.

niel Vierge étaient nés illustrateurs; ils embellirent le

livre avec grâce et fantaisie, suivant le texte dont ils devenaient, par la concrétion de l'idée, les collaborateurs inséparables.

Le livre, le journal ont pris, depuis, un caractère décoratif plus sévère, plus savant, mais peut-être moins spirituel.

L'illustration des *Quatre fils Aymon*, par E Grasset, marque brillamment une étape du livre nouveau. La documentation archéologique, l'exécution pittoresque à visée ornementale de ce beau livre, rompent avec la liberté du passé dont la qualité bien française de fraîcheur et de spontanéité n'est pas diminuée.

Il faut noter de nos jours, tout près de nous, la singularité captivante d'un Georges Lepape (*fig.* 45 et 46), d'un Drésa (*fig.* 47), d'un Martin, d'un George Barbier, aux réministences assyriennes (*fig.* 48 et cul-de-lampe du chap. vi), d'un André Marty, dont le parti pris décoratif a suscité tant de disciples. Et, auparavant, M. Paul Iribe avait indiqué la voie d'un japonisme curieux. Tout un art « ballets russes » s'était introduit chez nous avant la guerre de 1914. Il avait mis en vedette M. Léon Bakst. L'influence de cette importation slave sur le goût et la mode modernes auxquels M. Poiret présida, mériterait une longue dissertation. Mais nous retrouverons le nom de M. Poiret associé au mobilier et, de la sorte, nous n'excéderons pas

Fig. 90. — *Lampas*, par M. A. Karbowsky
(MM. Tassinari et Chatel, fabricants).

notre cadre. Nous nous contenterons d'indiquer que MM. Lepape, Bakst, Paul Iribe, Poiret, représentent curieusement la physionomie d'un style décoratif où communient l'influence russe et persane singulièrement « parisianisée ». « En rénovant avec notre xviiie siècle la tradition de la grâce et du caprice des lignes, a-t-on dit justement, les artistes que M. Poiret fit travailler, ont pris aux Orientaux leurs couleurs chantantes. » Ce fut là, répétons-le, la tournure incontestable de notre esprit ornemental aux dernières années qui précédèrent le conflit mondial antiallemand.

A l'étranger, notre art pictural et graphique moderne, qui, non plus que notre architecture, ne doit rien à l'Allemagne, est fort prisé. Il répond à une soif unanime de beauté nouvelle que nos résultats propres tendent à étancher. L'accord sur cette beauté, certes, ne peut être complet, et de précieux illustrateurs comme MM. Arthur Rackham et E. Dulac, en Angleterre, ont résisté par le miracle de l'exécution mûrie à la séduction rapide offerte par les novateurs.

La photographie adaptée ou simplement retouchée, suffit, il est vrai, à l'information réclamée d'un certain public qui a fait fête à quelques artistes du genre. Après l'Anglais Abbey, inspirateur en France de tant de dessinateurs à la plume, c'est l'Américain Gibbson; mais ces maîtres ne nous ont révélé qu'une formule

que nous avons originalement assimilée, tandis que

Fig. 91. — *Porte*, par M. Jean Dampt.

MM. Carlègle et Roubille se réclament en propre de notre génie.

Restent les imperturbables continuateurs de la manière d'hier, qui semblent bien dépaysés, en

dépit de leur habileté, de leur métier excessif au détriment de la sensibilité, parmi l'aspect nouveau, particulièrement du prospectus ou du journal que la couleur, tant en faveur aujourd'hui, a métamorphosés.

Nous renverrons le lecteur, pour l'appréciation de la typographie moderne, source d'un aspect différent, au chapitre des arts appliqués, et nous parlerons de l'affiche.

Ennoblie par l'art d'un Jules Chéret, l'affiche, en trois tons virulents, illumina la rue. A cette note si française, si capiteuse, si « parisienne », E. Grasset, Mucha (*fig.* 49 et 50), répondirent par de précieuses compositions stylisées, moins spontanées, moins légères, plus modernes au sens décoratif du mot.

Et, de nos jours, l'acidité des affiches de M. Cappiello (*fig.* 51) apporte sa saveur étrange.

Du côté de la caricature, le dessin comique s'est retranché dans l'humour. Où sont les grosses têtes sur de petits corps d'un A. Gill ! Le rire devenu fin ou amer, affectionne la synthèse. Il trouve son éloquence et son caractère en deux traits incisifs, en deux taches corrosives. La forme se singularise, souvent ingénue, mais toujours alambiquée, curieuse et spirituelle. Elle s'attache à parler bref, décorativement. La laideur ne l'effraie pas, pourvu qu'elle présente l'attrait malicieux de la naïveté ou de la perversité résumé dans

une bonne formule. C'est frais, « amusant », très original.

Fig. 92. — *Cheminée*, par M. Jean Baffier (cliché E. Fiorillo).

Les albums de MM. Sem et André Rouveyre, cruellement véridiques, les « images » ascétiques de M. Mar-

cel-Lenoir, ont la faveur des modernes ainsi que les spirituelles silhouettes de MM. Cappiello, Iribe, Valloton, Roubille, Carlègle.

Puis l'imagerie populaire, avec les faux airs naïfs de celle de la Révolution, nous revient grâce à MM. Guy Arnoux, Leprince et leurs émules.

Quant à MM. J.-L. Forain, Steinlen et davantage MM. A. Willette, A. Faivre, L. Morin, ne prennent-ils pas place, à l'instant, parmi les classiques ? Et M. Poulbot lui-même dont les « gosses » connaissent pourtant la vogue actuelle, peut-il être classé réellement parmi les « modernes » ?

Mais voici, en revanche, un grand dessinateur-graveur qui se réclame — avec de belles qualités classiques cependant et plutôt par la formule — de l'art de nos jours immédiats... et de demain, sans doute : M. Bernard Naudin (*fig.* 52). Et les noms de vétérans comme MM. George Auriol et Adolphe Giraldon reviennent sous notre plume à propos de la décoration du livre où l'un « japonisa » spirituellement, tandis que l'autre poursuivait la tradition de la Renaissance française à la suite de M. Luc-Olivier Merson. M. George Auriol aura sa place encore, plus loin, aux côtés de E. Grasset, avec M. Giraldon, dans la rénovation du caractère typographique, tandis que M. Mathurin Méheut sera l'une des plus fortes révélations décoratives modernes, solidement modernes.

Fig. 93. — *Cheminée*, par M. J. Dampt
(hôtel de la comtesse de Béarn).

Du côté théâtre, des artistes comme MM. Maxime Dethomas, Piot, Drésa, d'Espagnat, Francis Jourdain, sont sortis de l'ornière.

Sans dédaigner les décors synthétiques des Craig, des Meyerhold, des Fritz Etler, ils ont réalisé une vision personnelle, d'illusion fraîche et ingénieuse où l'éclat tient de l'enchantement dans une fantaisie raisonnée que les étonnantes féeries des ballets russes d'avant la guerre avaient gaspillée.

Ils rêvèrent autrement qu'un Lavastre, qu'un Jusseaume qu'ils rénovent sans les éclipser.

Si l'on examine, enfin, les moyens de reproduction artistique usités de nos jours, on conclut à l'avantage de leur fidélité : les artistes n'ont plus guère à maudire les interprètes de leur œuvre. Autrefois, la gravure sur bois exécutée en atelier, le plus souvent avait trahi les illustrateurs, et les procédés mécaniques n'ont pas au moins desservi les modernes, au delà de la monotonie machinale.

La gravure, en général, pour ne point mourir complètement, s'est tournée, chez les artistes, vers l'expression originale, en opposition avec celle de l'interprète rarement à la hauteur de son métier respectueusement servile, que la bonne reproduction photographique a d'ailleurs, dans nombre de cas, largement supplanté.

La gravure originale sur cuivre d'un F. Bracque-

mond, celle d'un L.-A. Lepère, d'un Henri Rivière (*fig.* 53), sur bois, non moins originale au burin que

Fig. 94. — *Lit*, par Bellery-Desfontaines.

ne l'est celle d'un Emile Colin, d'un P.-E. Vibert, d'un J.-E. Laboureur (*fig.* 54) sur la même matière et souvent au canif — ces trois derniers artistes si « modernes » à côté des précédents — suffisent à leur

beauté, et c'est aussi ce qui résulte des gravures en couleurs originales dues à tant de peintres de talent affranchis de l'intermédiaire, plus ou moins habile, interposé entre leur œuvre et sa présentation, dont ils demeurent désormais seuls responsables.

Dans la lithographie, même énonciation directe de l'artiste qui se souvient que Raffet n'était point un lithographe, pas davantage que Dürer un graveur sur bois et non plus que Rembrandt un graveur sur cuivre — sans que pour cela leur gloire ait à en souffrir !

La tyrannie de l'interprétation par des spécialistes a pris fin, cela est une caractéristique bien moderne qui servirait presque d'excuse aux méfaits de la photographie. On a trop médit du machinisme à notre heure de progrès, il serait plus logique de s'adapter à ses avantages que de dénigrer ses désagréments. Encore une fois, il faut être de son temps, et il importe de reconnaître, par exemple, que l'impression typographique de luxe en couleurs — toute machinale qu'elle soit — est de nos jours, déjà, en tous points admirable. Il serait seulement fâcheux, pour son métier précieux, que le modèle ne réponde point toujours à la richesse de l'exécution.

Fronton d'un tombeau, par M. Pierre Roche

CHAPITRE VII

La Sculpture moderne.

Les exigences de la forme en relief, autour de laquelle on tourne, restreignent la liberté d'expression. La représentation statuaire, dépourvue des avantages de la couleur du peintre, doit, pour réaliser la couleur qui lui est propre, captiver la lumière. Et les modelés s'y emploient plus positivement qu'en peinture, les ressources d'illusion étant moindres.

En un mot, la forme statuaire frappe par des moyens plus directement solidaires de la vérité naturelle que la peinture. Elle chante la nudité, le « morceau » plutôt que la composition, et c'est de ce morceau que doit jaillir l'idée. D'où une éloquence plus difficultueuse en sa concision davantage subordonnée, soit au métier, soit à l'au-delà du métier qui serait le génie, un génie issu du métier supérieur, de la traduction d'une vie intense, d'une expression plastique au service d'une idée.

Or, de nos jours, la sculpture moderne qui pourrait se résumer en un seul nom, celui d'Auguste Rodin (1840-1917), a singulièrement subordonné la forme, l'expression plastique, à l'idée.

C'est tout un bouleversement de la conception des grands statuaires précédents dont les chefs-d'œuvre ne séparent jamais la forme de la pensée dans une représentation conforme à une vérité choisie.

Les Grecs avaient des canons, les Barye, les Rude, les Carpeaux s'étaient davantage rapprochés du frémissement de la vie, Auguste Rodin montra le chemin d'une beauté plus réaliste, plus libre, toujours plus sensible et parlante.

A vrai dire, si A. Rodin côtoie l'antique, s'il apparente son marbre à celui d'une *Victoire* de Samothrace, par l'accent hautain et le frisson de la chair, son métier puissant fait penser davantage à Michel-

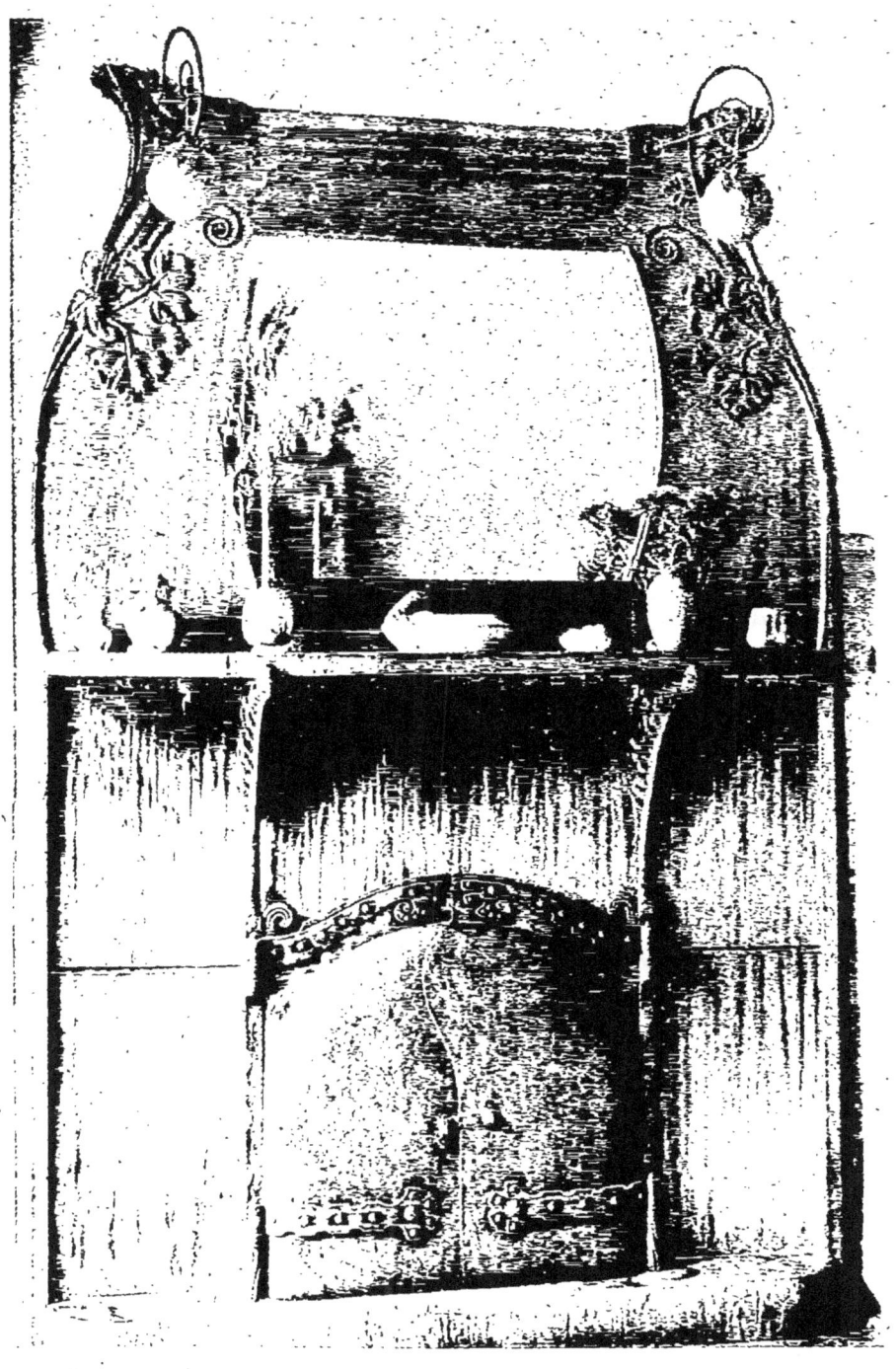

Fig. 96. — *Cheminée*, par Bellery-Desfontaines.

Ange (avec ses *Ombres*, par exemple), et aussi à Donatello (avec l'*Age d'airain*).

A. Rodin, cependant, n'a point suivi aveuglément la ligne glorieuse des précurseurs. Il a fait de la forme à lui, qui est superbe, parfois surprenante, jamais indifférente.

Sans doute pourrait-on reprocher à cette forme sa distinction excentrique, la subordination, souvent, de sa facture à une pensée, mais on sent que le maître possède son métier supérieurement et que, chez lui, les abstractions sont volontaires.

Point de doute ici, jamais A. Rodin ne pèche par ignorance, jamais il n'étonne par les tristes moyens de la nullité, jamais il ne triche. Il a trop de talent pour que son génie soit suspect. Mais son métier ne domine jamais la signification de son œuvre. De même que E. Degas, A. Rodin est sorti triomphant, par le chef-d'œuvre, du sillon classique. Il a eu raison, il eut le droit de se manifester hors cadre. Son originalité est du génie véritable.

« Ce maître, écrit M. Anatole France, a, jusqu'à l'excès, le sens du mouvement, et jamais l'art, avant lui, n'avait à ce point agité, fomenté l'inerte matière. Son intelligence extraordinaire du mouvement va des torsions violentes de tout le corps à ces imperceptibles frissons du visage qui révèlent l'état intérieur et la pensée... »

« C'est lui, a dit Georges Rodenbach, novateur, inventeur décisif, qui *modernisa* la sculpture. Aupara-

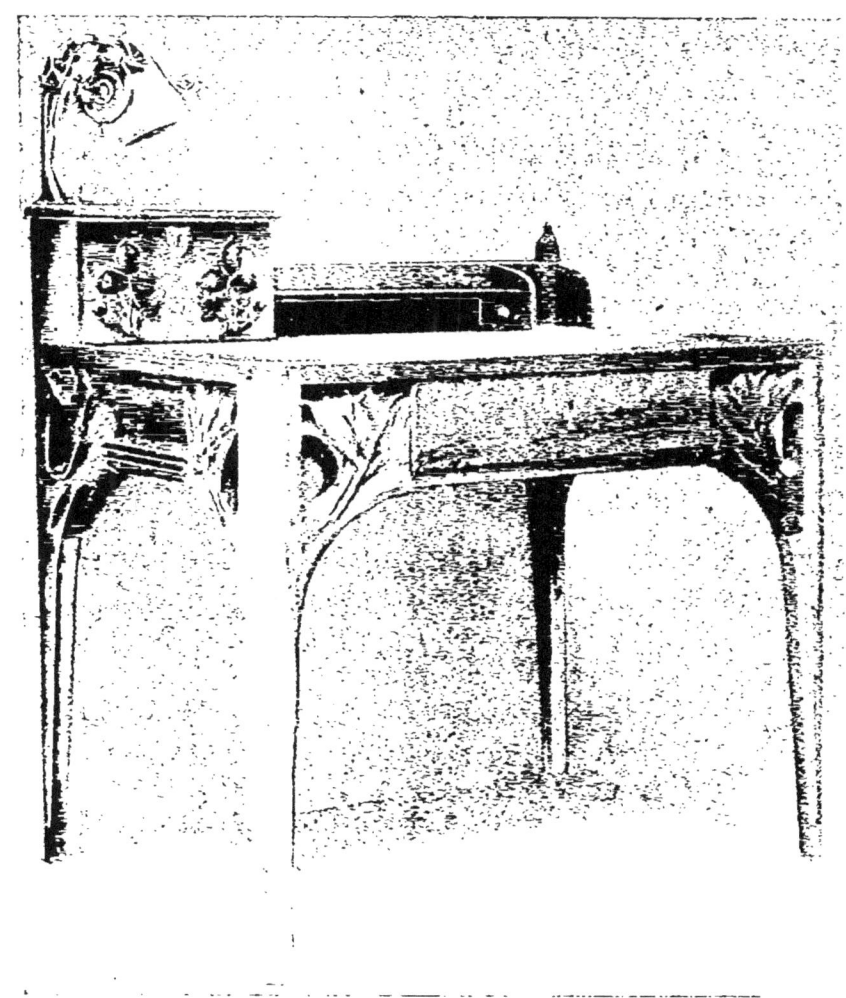

Fig. 97. — *Table-bureau*, par Bellery-Desfontaines.

vant la sculpture était la tragédie. Art d'hypogée. Elle s'en tenait aux plis nobles, aux attitudes conventionnelles. M. Rodin trouva de nouvelles inflexions

du corps, des gestes inédits. Il introduit la *passion* dans la sculpture. Elle est désormais le drame... »

« Ce « révolutionnaire armé de la force classique », suivant l'expression heureuse de M. Gustave Geffroy, a été, pense M. Camille Mauclair, le plus grand artiste français et européen de son temps, et l'un des plus complexes et des plus puissants motifs de pensée de l'art moderne. Il ne fonde pas une école, mais il influe sur l'âme d'une génération. Il reste isolé, non susceptible d'imitation, mais s'il n'était pas, la statuaire serait privée de son premier régénérateur. En inscrivant les passions dans des symboles, il touche à toutes les sensibilités, et il est le maître des poètes autant que des sculpteurs, parce que ses sujets sont moraux, émotifs, jamais commandés par l'anecdote, baignés de lyrisme universel... »

Il faut voir, en effet, à quelle stérilité en était réduite la statuaire avant cet éclair!

A quel métier pauvre succombaient nos modeleurs de « rotules », assujettis au mouvement convenu, condamnés à une majesté officielle, à une représentation banale et artificielle, sans signification en dehors de son titre!

Si des Dalou, des Falguière, des Frémiet, avaient émergé des grandes expressions sculpturales issues de l'académisme, que dire de tant de leurs tristes successeurs!

LA SCULPTURE MODERNE 225

La révélation d'un Rodin orienta du coup la forme statuaire vers la signification de la vie. La démons-

Fig. 98. — *Cabinet du Président du Conseil municipal de Paris, par M. Tony Selmersheim.*

tration d'un fort en thème s'évadant de l'exclusif métier, était triomphale. Il est dommage seulement que

tant de suiveurs du maître se soient égarés parmi les méandres troublants de sa sûre technique. Ah ! la facilité apparente, si séductrice, d'un métier malicieusement affranchi ! Quel scepticisme impose le génie supputé au lieu et place du moindre talent...

Carolus Duran disait : « L'art se fait à coups de sensations... avec beaucoup de science autour, » et je ne sais à quel autre peintre on doit cette boutade : « Ce qu'on ne peut dire on le chante ; ce qu'on ne peut dessiner on le colore. »

Mais n'insistons pas sur l'impuissance de la formule en art et sur la louange à laquelle elle donne le change. On n'a, somme toute, que la joie de beauté dont on est digne.

Pour en revenir à Rodin, son audace fit merveille avec un *Age d'airain* retentissant. C'était de la vérité, de la forme nouvelle que le *Saint Jean-Baptiste prêchant* (*fig.* 55), que le *Baiser* devaient consacrer parmi tant d'autres énonciations libres et savantes.

Cette forme nouvelle révélée par l'*Age d'airain* connut même, tant elle était vivante, l'injurieux soupçon du moulage sur nature. Le moulage sur nature est à la statuaire ce que la photographie est à la peinture ; une représentation machinale et, l'œil manquant d'habitude, fut choqué de cette chair palpitante tout comme les chevaux à l'allure du galop, dus au peintre Aimé Morot, eussent offensé la rétine des

spectateurs faits à la vérité fallacieuse des « coursiers » représentés par Horace Vernet. Cet homme *vrai* inti-

Fig. 99. — *Cabinet du Président du Conseil municipal de Paris, par M. Tony Selmersheim (autre aspect).*

tulé *l'Age d'airain*, changeait des Apollons voués aux précédentes béatifications masculines et, avec ses *Èves*, aussi « femmes », A. Rodin se vengea d'une

fausse compréhension de la nature dont on lui avait fait grief. Mais d'aucuns estiment que la nature ne suffit point à la beauté dans sa représentation par l'art... Et cependant, quoi de plus beau que cette beauté choisie — sans y rien changer — parmi les êtres qui nous entourent !

Phidias ne disait-il pas que les artistes donnaient aux dieux la forme humaine parce qu'ils n'en connaissaient pas de plus belle ?

L'artiste ainsi donc, en changeant avec la sempiternelle « figure » au rite consacré « dans les catéchismes officiels », avait vu sa personnalité desservie, et il ne borna point là pourtant ses innovations.

Suivant en cela l'originalité impérieuse qui domine son œuvre, il donna aussi des « morceaux », des tranches de vie, toute une série de beauté fragmentaire, d'esquisses et d'ébauches où le tumulte de ses recherches se résume en un geste inachevé, mais poignant. Comme tous les forts, cependant, Rodin savait *finir;* il l'a magistralement prouvé, mais judicieusement son exécution s'arrête dès que naît le mouvement de la forme. Un peu de plus, elle se figerait cette forme que l'artiste désire mouvante sur ses plans, souple et solide, vivante en un mot.

Disons que cette fantaisie de s'énoncer par tronçons, tel que s'exhume le chef-d'œuvre antique mutilé, n'ajoute rien, évidemment, à la beauté, étant donné

que la *Vénus de Milo*, par exemple, et la *Victoire* de Samothrace, ne doivent point d'être des chefs-

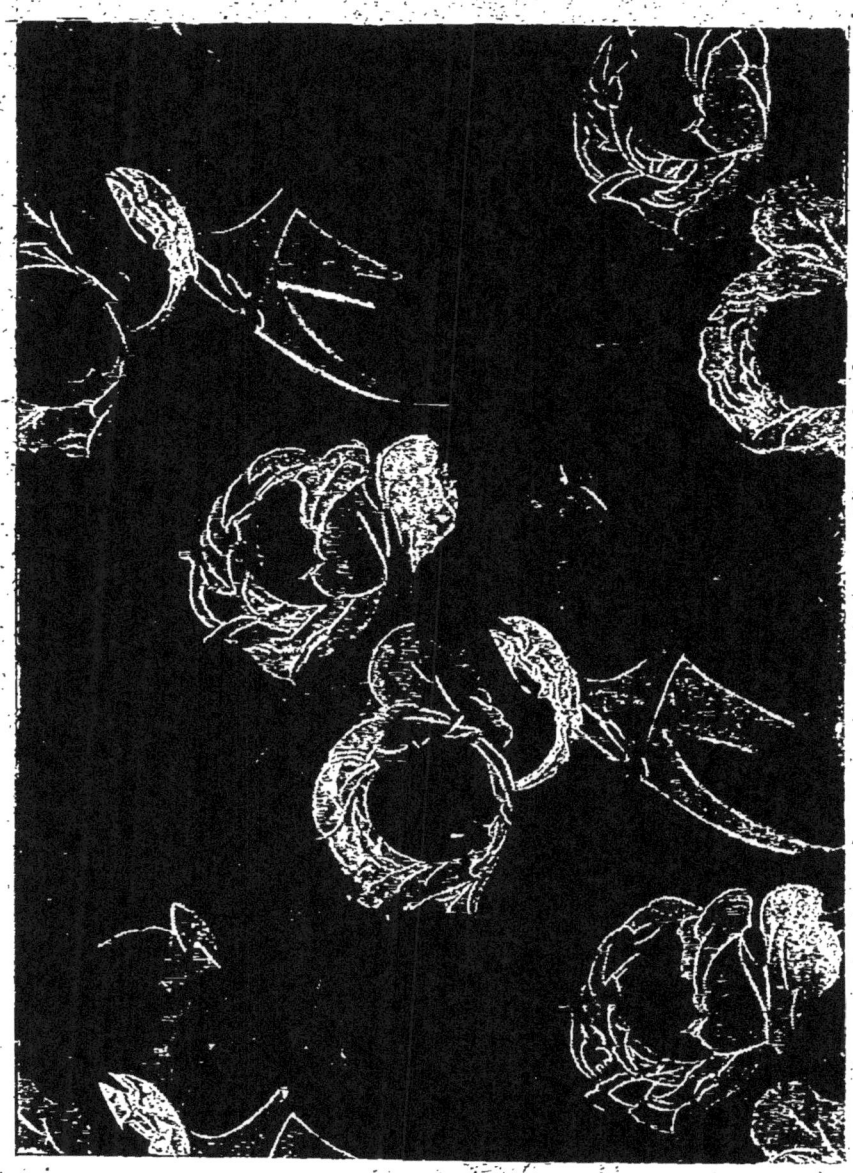

Fig. 100. — *Toile imprimée*, par M. de Feure. (Cornille Frères, fabricants).

d'œuvre à leurs mutilations, pas davantage que la gloire du Parthénon ne résulte de sa ruine. On ne

devance pas des regrets, et, les dégradations voulues offrent la prétention absurde au chef-d'œuvre vénérable dont on auréolerait à l'avance les blessures.

Toutefois, si l'on peut passer à un Rodin ce caprice, il serait fâcheux qu'il fît école, car c'est la porte ouverte à l'ignorance vaine. Et, fatalement, les imitateurs du maître devaient profiter de la manière où ils ne virent qu'un subterfuge.

La manière d'un grand artiste original — le « truc » de facture — a toujours fait le fond des sous-talents. A défaut d'égaler un maître, on tâche de lui dérober son aspect. Et c'est en somme toujours par le petit côté qu'on lui ressemble.

Vous saisissez dès lors la ressource qu'offre la petite esquisse en terre agrandie ensuite et fouillée dans le marbre, les détails d'une figure apparaissant au sein de la matière brute, la femme sans tête, l'homme sans bras...

Ces « facilités », de la part de l'un de nos plus prodigieux techniciens, ne sont point suspectes, tandis qu'elles serviront à point, sous le couvert de l'originalité, nos « faibles », admirateurs de Rodin, parce qu'il leur donne un os à ronger... Ce qu'on ne peut dire, on le chante...

Qu'importe le moyen lorsque la base est robuste et, dans le domaine de la discussion, on pourrait encore contester à Rodin d'autres pratiques dont les

illustres statuaires devanciers se fussent bien gardés.

Envisagez-vous un instant Carpeaux empruntant pour son *Ugolin* le modèle qui posa à Rodin son *Penseur* (entête du chap. 1er ? Comparez seulement les

Fig. 10.1 — *Toile imprimée,* par M. de Feure
(Cornille Frères, fabricants).

deux figures au point de vue distinction de la forme. Et nous ne reviendrons point sur la théorie de vieilles femmes hideusement nues où le maître sut quand même enclore une sorte de grandeur.

Dans la pure beauté frémissante et voluptueuse, Rodin ne fut pas moins vainqueur. Il aima la nature en toutes ses sensations; mais c'est un fait que l'art moderne a affronté la laideur avec un courage qui

est une des caratéristiques de son expression. Peu ou point de représentations de la femme dans l'œuvre de Rodin dont les bustes d'hommes sont, en revanche, nombreux, et d'ailleurs superbes.

La recherche du grand caractère et du mouvement, suffisent à la traduction féminine où l'auteur du *Baiser* se complut. Point de mièvrerie dans la caresse des modelés, point de concession à la grâce, mais une puissante sensualité.

Le génie de A. Rodin a été décrété sur l'heure — pour une fois Goncourt eut tort qui prétend que le génie est le talent d'un homme mort — et, malgré qu'il n'en ait pas été de même pour Puget, Barye, Rude, Carpeaux, Dalou, Rodin porte en lui les vertus et les défauts opposés qui confinent au génie. Il a rendu le mouvement de la vie comme on n'y avait certainement point atteint avant lui, et, pour y réussir, les moyens importent peu, d'autant que ces moyens débordent d'un immense talent qui, répétons-le, certifie leur sincérité.

Certes l'artiste, subordonné en ses travaux par la louange, avant même leur formule définitive, se contenta parfois, prématurément, d'un premier geste auquel la littérature suppléa dans un titre, mais il demeure en ce préambule d'expression une indication toujours précieuse, infiniment préférable à la banalité précise de tant de sculpteurs sans flamme.

Ce besoin du symbole qui hante parfois la statuaire de Rodin et plane au-dessus de la forme, à moins

Fig. 102. — *Damas*, par M. E. Gaillard
(Cornille Frères, fabricants).

qu'elle ne veuille « corser » son expression, a été très discuté. Il aboutit à son comble dans la statue de *Balzac* (*fig.* 56).

M. Léon Daudet estime que le sculpteur a exprimé magnifiquement son modèle... « Ce Balzac est à la fois celui de l'abandon, de la maladie de cœur et de la comédie humaine... Il sort de sa captivité littéraire et des déboires sentimentaux et conjugaux, pour entrer définitivement dans son rêve... » Henri Rochefort, en revanche, déclare qu'émettre la prétention de faire exprimer à Balzac, dans les contorsions des lèvres et les retroussés des narines, les quarante volumes qu'il a mis au monde, c'est pousser un peu loin le spiritisme. « Jamais, poursuit l'ardent polémiste, on n'a eu l'idée d'extraire ainsi la cervelle d'un homme et de la lui appliquer sur la figure. Que Rodin nous donne simplement le nez de Balzac, la bouche de Balzac, le front de Balzac avec la structure de sa tête puissante, et nos yeux, dans cette traduction, distingueront le génie de Balzac. Mais, pour l'amour de l'art, que le sculpteur nous épargne ses commentaires ! »

Si Benjamin-Constant, Olivier Merson sont parmi les détracteurs, M. Gustave Geffroy, Octave Mirbeau, défendent chaleureusement cette œuvre « dont on a ri, qu'on a pris soin de bafouer parce qu'on ne pouvait pas la détruire », cette œuvre, ainsi que l'explique courageusement son auteur, qui est « la résultante de toute sa vie, le pivot même de son esthétique ».

Lorsque les passions se seront tues, on jugera seu-

lement le *Balzac*, loyalement. Mais la moindre « bou-

Fig. 103. — *Lampas,* par M. P. Jallot
(Cornille Frères, fabricants).

lette » ne consacre point le génie ; une esquisse agran-

die ne mérite pas la réalisation en matière ; une statue doit parler d'elle-même tout comme un tableau ; autant de prétextes à discussions où reparaît le péril peut-être, de l'atelier violé par l'incompétence du public, avant l'essor de l'œuvre au point. Nier d'autre part l'originalité au nom de certaine tradition, serait fâcheux. Il est vrai que, dans la norme, nous allons citer, à côté de A. Rodin, un artiste éminent non moins personnel : M. P.-A. Bartholomé.

M. P.-A. Bartholomé, l'auteur d'un chef-d'œuvre : *le Monument aux Morts* (cimetière du Père-Lachaise) (*fig*. 16), a distraitement suivi la voie traditionnelle. Sculpteur doublé d'un peintre, il a donné à son inspiration une enveloppe caractéristique qui ne nuit point à la forme statuaire, mais, au contraire, la dore d'un charme. Ses œuvres sont intégralement présentées, en une formule simple et sentimentale soumise à l'expression naturelle. Sa beauté à lui gît dans la beauté terrestre, et il a exprimé par exemple la grâce de la femme en choisissant tout bonnement parmi des créatures éparses autour de lui.

Si l'art de M. Bartholomé a moins ému la foule que celui de Rodin parce que sans doute il n'a pas versé dans l'extraordinaire que guette la polémique et parfois aussi le goût rare, il n'en demeure pas moins de premier ordre.

Avant de quitter A. Rodin et, après avoir juxtaposé

son œuvre à celui de M. Bartholomé, aussi bellement

Fig. 104. — *Toile imprimée,* par M. J. Coudyser
(Cornille Frères, fabricants).

classique mais moins « moderne » au sens aigu du

mot, moins puissant aussi, nous citerons d'autres pages magistrales de l'auteur de *l'Age d'airain;* bronze, entre parenthèses, que le temps et l'exemple de vérité ont singulièrement relégué déjà parmi les chefs-d'œuvre du passé.

Ce sont : *L'Homme au nez cassé* (au musée du Luxembourg, morceau refusé au Salon de 1864); *Ève*, bronze (1881); *Ugolin* (torse au musée du Luxembourg); *Claude Gelée*, statue (1892), à Nancy; *les Bourgeois de Calais* (même année); *l'Amour et Psyché*, marbre (1894); le *Monument de Victor Hugo* (1901) jardin du Palais-Royal; *l'Esprit de la Source*, marbre (1903); *Paolo Malatesta et Francesca da Rimini;* la *Création de la Femme* (1905); *l'Homme qui marche* (1907); des torses et figures empruntés à une *Porte de l'Enfer* non terminée, les bustes de *Dalou*, de *Victor Hugo*, d'*Antonin Proust*, de *Henry Becque*, de *Roger Marx*, de *Puvis de Chavannes*, de *Henri Rochefort*, de M. *Jean-Paul Laurens* (fig. 57), de M. *Georges Clemenceau*, le médaillon (haut-relief) d'*Octave Mirbeau*, « pas seulement portrait, dit Mme Séverine, mais psychologique traduction ».

« Tandis que l'esprit synthétique et symbolique de Rodin, a dit M. Camille Mauclair, enthousiasme et suggestionne les gens de lettres, la théorie de l'amplification des modelés fait son chemin dans les ateliers des sculpteurs; » et cela est à retenir de la bouche même de

l'un de ses plus passionnés admirateurs, que la littérature précéda la gloire du célèbre sculpteur.

Fig. 105. — *Toile imprimée*, par M. J. Coudyser
(Cornille Frères, fabricants).

Nous ne nous séparerons pas de l'auteur du *Baiser* sans noter ses belles pointes sèches; celles entre autres

de *Henry Becque*, de *Victor Hugo* et d'*Antonin Proust*, qui préludèrent aux bustes de ces personnages ; et quant aux dessins du maître, en dehors de la beauté très nette de certains, le graphisme singulier, « dynamique » du plus grand nombre, demeure plutôt d'ordre cérébral — très attachant à cet égard.

Avant de parler des bons élèves ou adeptes de Rodin, nous ajouterons aux œuvres du distingué sculpteur du Monument aux Morts (*fig.* 16), P.-A. Bartholomé, un beau *Tombeau de Jean-Jacques Rousseau* (au Panthéon) et celui de *Meilhac* (au Père-Lachaise) ; de précieuses figures comme l'*Adieu*, la *Fontaine* du musée des Arts décoratifs, des bustes d'une rare distinction...

A la suite de A. Rodin, enfin, il faut discerner entre la sincérité et l'impuissance des suiveurs. L'exemple du maître était redoutable parce que sa forte technique était à la base de son génie. En même temps que lui, il importe de remarquer l'essor puissant et original d'un Constantin Meunier (*fig.* 58). MM. Henry Bouchard (*fig.* 59) et P. Landowski (*fig.* 60) gardent aussi un parfum bien moderne. Néanmoins, ces artistes sont issus des fortes sources classiques (encore deux grands prix de Rome !) ; l'aspect de leurs œuvres est nettement accessible bien qu'elles soient très personnelles, tandis que Rodin « révolutionnaire armé de la force classique », a donné le branle à toute une théorie d'in-

sipidités. « Mon style, prophétisa Michel-Ange, est destiné à faire de grands sots... »

Fig. 106. — *Tenture du cabinet du Président du Conseil municipal de Paris,* par M. V. Menu (Cornille Frères, fabricants).

Sans nous arrêter à ce néant, nous voyons de dignes artistes marcher dans le sillon fameux.

L'avenir nous dira mieux que le présent ce qu'il faut penser exactement des œuvres souvent vantées à l'égal de chefs-d'œuvre, de MM. Emile Bourdelle, des frères Gaston et Lucien Schnegg, de MM. Pierre Roche (en-tête du chap. VII), A. Marque, Maillol, Halou, du sculpteur gantois George Minne, du statuaire italien Rosso, du sculpteur suisse Niederhausen-Rodo (auteur du *Monument de Verlaine*, au jardin du Luxembourg), du sculpteur espagnol José Clara, de M. Naoum Aronson.

M. Bourdelle a signé notamment les hauts-reliefs romanisants (*fig.* 14)[1] du Théâtre des Champs-Elysées, à Paris, et une œuvre considérable : le *Monument des Combattants*, destiné à la ville de Montauban, dont il exposa des fragments au cours des neuf années que lui demanda ce travail. On lui doit aussi les bas-reliefs de la villa de la veuve de Michelet, à Vélizy, une *Pénélope*, un *Héraclès* (*fig.* 63), des bustes, celui d'*Ingres*, entre autres, etc.

Chez M. E. Bourdelle, il faut disjoindre l'élève de Dalou de celui de Rodin qui nous occupe seul ici, dans

1. Le casque des Achille et des Philopœmen n'est plus en faveur, et, si l'on « romanise » volontiers, aujourd'hui, l'ancienne Égypte — la sculpture nègre même, a ses partisans — ne hante pas moins notre statuaire. De la pierre à peine dégrossie au symbole du monolythe il n'y a qu'un pas, et certains sculpteurs d'aujourd'hui s'expriment ainsi très modernes, en archaïsant. Toujours la théorie des sources primitives pour innover...

cette seconde manière affranchie dont témoignent nos gravures, où il a conquis la notoriété à côté de

Fig. 107. — *Brocatelle*, par Maurice Quénioux
(Cornille Frères, fabricants).

l'auteur du *Balzac* avec qui souvent il collabora. Quant aux nus de Mlle Claudel et de Mlle Jane Pou-

pelet (cul-de-lampe du chap. III), ils partagent avec les sculptures précédentes et celles de MM. J. de Charmoy, J. Bernard, A. Abbal, F. David, etc., le vif intérêt, à des titres et mérites divers, d'une chair singulièrement mouvante, d'une sensibilité savoureuse qui s'imprègnent, avec curiosité et force, d'une vie nouvelle.

Il y aurait aussi à parler, à côté de ces statuaires, des Nivet (entête du chap. x) et des Niclausse revenus à l'ingénuité des champs dans le sentiment de J.-F. Millet. Cette réaction contre le modèle italien posant dans l'atelier le paysan conventionnel, est aussi logique que salutaire, et nous voici débarrassés en sculpture, grâce à l'émotion naturelle, du berger d'opéra-comique...

Les noms de E.-J. Boverie et de M. Jean Boucher viennent ensuite sous notre plume, mais, non plus que les deux artistes précédents apparentés au peintre de l'*Angelus*, l'auteur du *Baudin* et celui du *Victor Hugo* ne sauraient être classés parmi les sculpteurs « d'avant-garde » — sans que cela diminue leur valeur non plus que celle de tant d'autres qui n'ont point leur place ici.

Et puis nous avons vu s'adapter parfaitement à l'architecture de nos jours le talent de MM. Pierre Seguin, Rispal, E. Derré, qui s'ajoute à celui de M. Henry Bouchard déjà vu, dont les paysans, encore, font

excellente figure de vérité à côté de ceux de MM. Nivet et Niclausse.

Fig. 108. — *Cretonne imprimée* ou *papier peint*, par M. Fayet (P.-A. Dumas, fabricant).

En notre cadre étroit, il nous faut seulement effleurer notre matière, et, dans cette fin de chapitre, nous n'oublierons pas de citer les médailleurs modernes.

Si, en remontant à Ponscarme, Chaplain et Roty, on découvre les rénovateurs de la médaille (et de la plaquette renaissance en ce qui concerne Roty), les O. Yencesse (culs-de-lampe des chap. VII et X), les Lafleur, les Niclausse sont plus essentiellement « modernes » par l'aspect nouveau de leurs œuvres, d'une émotion différente et d'une exécution « floue », source d'un charme pénétrant inédit dans l'art de la glyptique.

Là se borne notre exposé de la statuaire strictement moderne. Répétons-le, A. Rodin, sculpteur visionnaire mais rattaché à notre tradition classique, personnifie singulièrement l'art sculptural du moment. Sa liberté, sa fantaisie, sa gloire spontanée, ont servi de massue pour assommer tous les sculpteurs à l'entour. Seuls ont « tenu » dans sa lumière aveuglante les adeptes du maître. C'est à l'avenir qu'il importera de juger s'il n'y a point quelque exagération dans cette admiration « en bloc », quasi exclusive souvent, pour un art *troublant*.

Mais combien harmonieusement cadre notre finale avec notre préambule dans la constatation du bienfait indiscutable d'une telle révélation ! Du coup, le piédestal où se carrait la tradition anémiée des pon-

tifes, s'écroula, et la pensée ne fut plus prisonnière

Fig. 109. — *Cretonne imprimée* ou *papier peint*,
par M. Fayet (P.-A. Dumas, fabricant).

d'un « métier » décadent. On découvrit d'autres hori-

zons à la statuaire, et la vie se reprit à palpiter dans une matière différemment souple, autrement sensible qu'hier. Car tous les chefs-d'œuvre de tous les temps se valent, si tous les maîtres ne résistent pas au caprice admiratif de toutes les époques.

Le Semeur,
médaille, par M. O. Yencesse.

Cabinet de travail, par M. Mathieu Gallerey.

CHAPITRE VIII

L'Art appliqué moderne : le meuble, etc.

En tête de ce chapitre, nous n'hésiterons pas à rendre justice aux arts voués à l'industrie, par la bouche même du sculpteur Klagmann, l'un des fondateurs de l'*Union centrale des Arts décoratifs*. Dans un mémoire à la date de 1852, Klagmann écrivait : « Les artistes qui travaillent pour l'industrie forment une classe nombreuse ; la société les connait à peine

et les oublie quand elle les a connus, et cependant l'industrie doit sa supériorité sur tous les marchés du monde au bon goût, à l'imagination, à l'art en un mot qui préside à ses produits, et ses qualités... lui viennent des artistes qui se sont voués à cette carrière, carrière ingrate s'il en fut, profession trompeuse, véritable impasse pour ceux qui l'embrassent, surtout s'ils sont poussés par une ardente vocation. »

Nous avons dit qu'il n'y avait plus d'art mineur, et voici qu'enfin l'art *industriel* a troqué ce dernier qualificatif contre celui d'*appliqué*. Il va donc s'agir ici d'art appliqué, et c'est là l'étiquette la plus judicieuse. « De Raphaël et de Michel-Ange, a écrit P. Mérimée, procède Benvenuto Cellini ; le grand peintre, le grand sculpteur ont produit le grand orfèvre. » C'est ainsi, par l'immortel exemple, que ne sauraient être diminués nos bons artisans, tandis que tant de mauvais peintres et statuaires prétendent être des artistes !

Quand on envisage l'unanimité des efforts nécessités par la tâche de l'artiste en multiples expressions — car la spécialisation, ainsi que nous l'avons vu, n'est venue qu'après la recherche générale d'une atmosphère — on demeure frappé de la somme de goût et des connaissances esthétiques à déployer.

Mais nous laisserons les tâtonnements de l'artiste, pour aborder l'artisan devant la matière qu'il a choi-

sie en propre, et, auparavant, nous reviendrons aux principes essentiels de notre objet.

Fig. 112. — *Damas*, par Garrine (Cornille Frères, fabricants).

Socrate a défini le Beau par l'utile et, de nos jours, M. George Auriol précise pratiquement la pensée du

philosophe. Nous avons déjà cité cet artiste dans notre exposé du début lorsqu'il caractérisait les arts appliqués en général, continuons notre emprunt...
« La courbe harmonieuse d'un mancheron de charrue, l'anse agréablement tournée d'un panier, c'est de l'art, comme le galbe d'un vase ou les entrelacs d'une dentelle, à condition que ce mancheron soit bien en main, et que l'anse du panier en rende le port facile — car il ne faut jamais perdre de vue, sous couleur d'esthétique, l'adaptation stricte d'un objet au service qu'on lui demande ».

M. L. Bonnier, d'autre part, au cours d'une conférence, accuse en ces termes le *bibelot* qui ne sert à rien : « J'ai lu, je ne sais où, qu'un voyageur avait découvert, en Chine, un admirable mousquet du XVIIe siècle, complet, avec sa grosse crosse, son rouet, ses capucines, sa sous-garde, sa baguette, le tout précieusement orné et gravé comme on savait le faire jadis pour les armes de luxe. Très lourd, par exemple. A l'examiner de près, il s'aperçut que c'était une copie, faite à la suite de quelque naufrage. L'artiste chinois, trouvant l'original curieux d'aspect mais en ignorant l'usage, l'avait copié minutieusement et coulé en bronze d'une seule pièce.

« Cela vous semble idiot, Messieurs. Prenez garde, c'est tout le XIXe siècle, et malheureusement aussi une partie du XXe siècle. C'est l'objet de vitrine. »

Mais nous eûmes l'occasion, précédemment, d'exprimer l'objectif de notre art appliqué moderne

Fig. 113. — *Damas*, par Garrine (Cornille Frères, fabricants).

donnant impérieusement pour base à son essentielle qualité esthétique les lois de l'utilité, de la destina-

tion et de l'appropriation (choix judicieux de la matière), qualité en contradiction avec l' « objet d'art » qui depuis plus d'un demi-siècle a causé la perte de nos métiers.

Qui dira les méfaits de la vitrine ou de l'étagère ! Et combien il parle d'or M. L. Bonnier lorsque, dans la conférence où nous puisons encore, il conclut ainsi : « Aussi, dans nos musées, montrerons-nous à nos élèves des objets anciens où la destination dominera le reste. Des rapières bien équilibrées dont la fusée, les quillons, la garde, la lame, seront surtout compris pour les maintenir bien en main, favorables à l'attaque et à la défense. Des armures aussi heureusement articulées qu'une carapace de homard, en opposition avec les casques des vilains bonshommes dont Louis-Philippe a semé la grande cour de Versailles et dont la visière ne saurait s'abaisser. Des canons décorés, brodés, ciselés, chinois ou Louis XIV, mais ayant servi. Des carrosses où s'affirment contre les cahots des pavés du roi les courbes majestueuses des ressorts et les attelles des valets de pied. Des sièges où l'on peut s'asseoir, des gobelets où l'on a bu. Et nous indiquerons que ces objets n'ont pas été faits pour nos musées, mais pour l'usage journalier : et qu'ils ne sont que plus beaux parce que plus utilisables. »

M. Adolphe Dervaux, d'autre part, poursuit le réqui-

LE MEUBLE 255

FIG. 114. — *Eventail* (dentelle de Chantilly et point à l'aiguille). (E. Lefébure, fabricant).

sitoire : « En ce début de siècle, l'esprit des hommes, même d'esprit, est atrophié par une catalepsie centenaire. Rappellerons-nous en exemple ce fait que les journaux ont relaté avec admiration : l'achat, par un écrivain réputé, d'une devanture de boutique du XVIIIe siècle, encore en bon état dans l'Ile Saint-Louis, pour en faire... devinez?... la boiserie d'une intime bibliothèque !

« Après tout, ce n'est pas plus extraordinaire que de déguiser un ascenseur électrique en chaise à porteurs et une vraie chaise à porteurs en vitrine pour exposer des « objets d'étagère » derrière des glaces remplacées et biseautées, s'il vous plaît d'admettre cette hérésie anachronique... »

C'est prêcher judicieusement le retour à la tradition, au bon sens dans la logique. Cette logique qui se refuse, par exemple, à cacher la vue d'un beau paysage derrière des vitraux, si précieux soient-ils, et condamne une assiette en relief à l'intérieur, fût-elle signée Bernard Palissy, où l'on ne peut manger, un vase où, sans détériorer son décor, on ne peut mettre de l'eau.

M. Maurice Dufrène a judicieusement dit qu' « un lit est un lit et non un poème » et qu'il ne faut pas faire de littérature en édifiant un petit banc. Nous revenons ainsi au meuble.

Après avoir noté les débuts « héroïques » de l'art

moderne, « les erreurs fécondes », de l'école de Nancy, avec Gallé, avec MM. Majorelle et Prouvé, avec Wiéner et Martin, cette école de Nancy « qui ornait avant de construire, abusait des clématites passiflores, de la ronce d'acajou et des citations incrustées de Rodenbach », M. Louis Vauxcelles, traversant le Pavillon de Marsan où expose la Société des Décorateurs : Guilleré, Gallerey (entête du chap. VIII et *fig.* 64), Dufrène, Jallot, les Selmersheim, en arrive au Salon d'automne. « ... Vint le « Salon d'automne », lequel révéla une nouvelle équipe — les coloristes — opposée à celle des techniciens, plus savants, mais de goût si timide. Ces derniers n'étaient d'abord que de divertissants metteurs en scène, des tapissiers humoristes, excellant à jeter une canne et des gants sur un fauteuil, à poser un éventail ou « l'Almanach des Muses » sur un guéridon, à disposer des citrons et des pastèques dans un compotier persan, des œufs durs dans un plat vert, — sans oublier la cage aux barreaux indigo de l'arc polychrome... Puis des rapins, improvisés meubliers, prirent de l'assurance, du métier, influencèrent à leur tour les techniciens timorés; Paul Follot distilla des éclairages câlins, apaisa la stridence des harmonies fauves ; dans une chambre à coucher hyper-littéraire, il évoquait « les soirs prestigieux et embaumés où le ciel et la mer se confondent, parmi des bleus et des

violets où poudroie l'argent des étoiles ». Jaulmes, Süe, Huillard apparurent, et Nathan, Groult, Baignières, Drésa, André Mare, Mallet-Stevens, salade où s'entremêlaient, assaisonnés d'infiniment de talent, des réminiscences Directoire, le néo-pompéien ressuscité, le Louis-Philippe *redivivus*, les langueurs du ballet russe, la sensualité des bals persans, voire la funèbre géométrie des salles de musique allemandes. Et des exagérations, des outrances, une surenchère insensée, des meubles de cuisine peinturlurés de fleurs gigantesques. Quelques-uns, dont Francis Jourdain, réclamaient par contraste « la somptuosité de la belle matière nue », chère à Laoos...

« Ah! les années de polémiques passionnées, de forcené individualisme, où l'on niait, hélas! les vertus de la discipline et de la soumission à l'architecte. Puis l'équilibre s'établit tant bien que mal ; fusion des deux équipes, coloristes et techniciens... »

Observons maintenant l'entrée de la femme dans le home que lui ont aménagé les « coloristes ». Sa toilette, pour ne pas heurter le décor aux dissonances curieusement harmonisées, ne saurait indifférer.

« L'influence d'un Poiret, sur l'ameublement actuel, est incontestable, écrit, en effet, M. Raymond Escholier dans : *le Nouveau Paris*. Avant même que le ballet russe ne vînt révolutionner le goût français, M. Poiret nous avait présenté les violets de cobalt et les

lilas à raies ponceau. Désormais la toilette de la

Fig. 115. — *Store, filet brodé*, par P. Mezzara
(Melville et Ziffer, fabricants).

femme n'est plus qu'un accessoire de l'ensemble chromatique.

Afin que les robes qu'il dessine et colore puissent trouver le cadre qu'il convient, le couturier annexe à son salon de mode un magasin de meubles; et c'est ainsi que les toilettes d'un Poiret ne prennent toute leur signification que dans un salon de Martine.

« Comme il est naturel, conclut logiquement l'auteur, ce mobilier souvent séduisant a le défaut de procéder beaucoup plus du chiffon que de la menuiserie; et c'est bien là ce qui lui enlève tout sérieux et lui assigne une durée des plus éphémères. »

Nous retiendrons au passage le nom de M. Poiret à qui l'on doit l'innovation des tons francs, l'audace des harmonies actuelles opposée aux gris, aux nuances fadement rompues précédentes.

La nécessité de présenter dans une ambiance particulière le meuble nouveau accuse ses défauts, son insociabilité, et nous avons progressé depuis en lui constituant sa vertu esthétique propre. Nous le verrons plus loin, harmonisé parmi les meubles de style ancien, conservant sa personnalité et sa valeur intrinsèque, dans un décor qui n'a pas été créé spécialement pour le recevoir.

Car il est à remarquer que dans nos « capharnaüms » actuels, des fauteuils Louis XIV avec des bergères du XVIIIe siècle entourent une table Louis XIII sans se nuire entre eux et, déjà, le bon meuble moderne s'est introduit, en tenant sa place non moins

harmonieusement ou tout au moins sans discordance, parmi les témoins du passé. Au point de vue écono-

Fig. 116. — *Rideau de théâtre*, maquette, broderie, par M^{me} Ory-Robin (Musée des Arts décoratifs).

mique, cela est considérable, en attendant que le mobilier moderne se substitue entièrement à l'autre.

Mais nous n'en sommes point encore là... et, pour

l'instant, nous apercevrons luxueusement réunies dans des maisons ouvertes par MM. Groult et Iribe, par M. Louis Süe, les créations de tout un groupe de meubliers. Et quelques grands magasins aussi s'attachent à mettre en valeur des boudoirs, des chambres à coucher modernes, pourvus de leurs tentures et tapis, de tous leurs accessoires, de leurs moindres bibelots dans une lumière de choix.

« Chez M. Iribe, écrit M. Maurice Verne, je vois des meubles très précieux : consoles en bois de Bengale aux tiroirs doublés d'ébène, tables volantes à deux plateaux, un rond, un carré, colonnes d'ébène massives et très décoratives, fauteuils en « coquille » tendus d'étoffes métalliques.

« M. Mallet-Stevens emploie des couleurs réjouissantes. Il a fait d'amusantes boutiques. Son hall rouge vif, noir et blanc, a la somptuosité colorée joyeuse de certaines pagodes chinoises que j'ai vues dans mon enfance. M. Paul Follot (*fig.* 65, 66, 67 et 68) a des couleurs plus atténuées, même quand ce sont des tons « intégraux ». Les meubles sont construits avec une technique sûre, ils ont un mouvement convexe ; ils font souvenir du mouvement Grasset; ils sont confortables et souvent précieux. Pour la chambre à coucher de M. Henry Bataille, M. Paul Follot a employé du bois amarante et des soies d'une couleur charmante. M. André Mare a plus d'originalité, semble tâ-

tonner davantage. Ses dossiers de chaises sont souvent très courts. Il se permet de curieuses compositions, où des soies crues à tons de rubis ou de sa-

Fig. 117. — *Broderie*, par Mlle J. Mayonnade.

phirs aigus violentent notre paresse visuelle. J'aime beaucoup ce que fait Lambert. Il s'est d'abord rattaché à l'Empire, au Louis-Philippe. Ses tapisseries ont des jaunes majeurs agréables : les plans sont sobres. Il exposa à Bagatelle des meubles bas, solides, cu-

rieux et pratiques. Mais il eut peut-être le tort de peindre les bois. M. Groult est heureux dans les meubles simples, les ensembles de *studio*. Ses salons, riches mais un peu lourds, nous ramènent au « capiton », bien antihygiénique à une époque où l'on voyage, laissant des mois entiers l'intérieur sous les housses dans le lent travail tissé de la poussière... M. Jaulmes aime M. Vuillard, et ses compositions sont d'un modernisme tremblant, plein de vie, qui se rattache, dirait-on, au xviiie siècle. Voici à présent MM. Gallerey, Landry, Dufrène, Nathan. Quelques-uns d'entre eux font trop souvent encore la ligne pour la ligne... » Et nous ajouterons à ces noms ceux de MM. Baignères, Rémon, Francis Jourdain, P. Croix-Marie (*fig.* 69), Ruhlmann, Menu, Aubert, etc.

S'il y eut quelque écart chez d'aucuns de ces artisans du meuble et du décor moderne avant la guerre — et les observations de M. Maurice Verne remontent à l'année 1913 — si la recherche souvent excessive de la tonalité générale, de l'effet, dans une lumière spéciale, a détourné certains du meuble strictement objectif en sa forme et matière, en sa commodité, en son individualité, l'après-guerre fera ressortir davantage encore notre génie français mis au point dans la précieuse beauté et la confortable utilité.

Déjà le *Salon des Artistes décorateurs*, de 1919, au lendemain de la Victoire, malgré qu'il n'ait pu réunir

qu'en hâte les talents épars aux prises avec les plus déconcertantes difficultés matérielles, a montré quand même l'acuité de notre conception nationale.

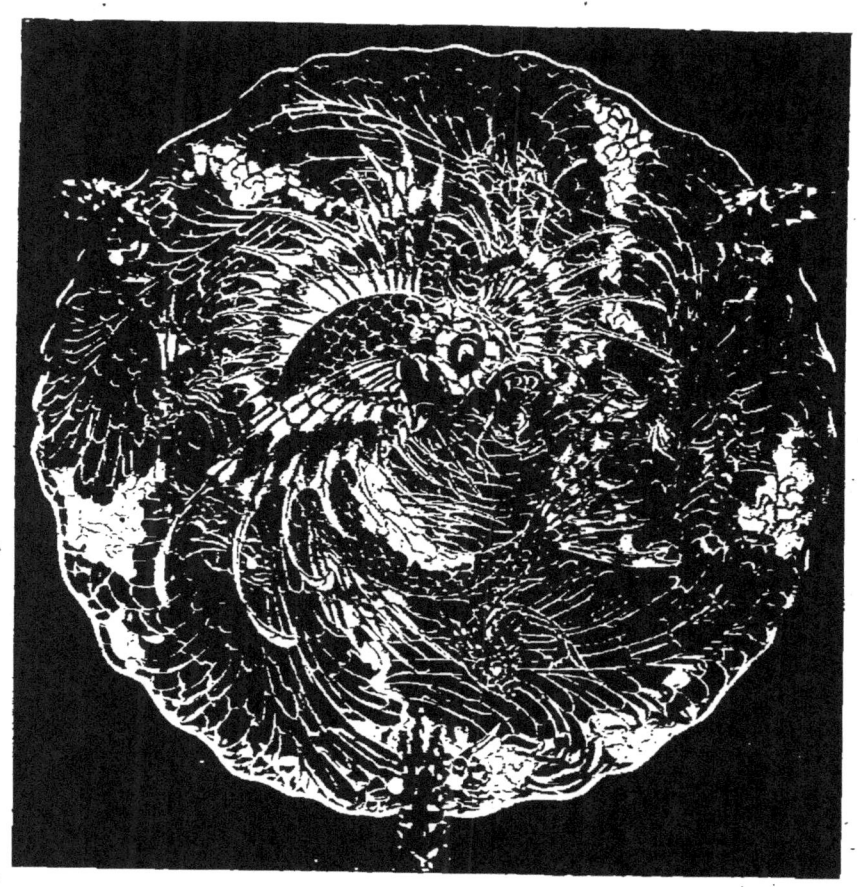

Fig. 118. — *Coupe* (argent et émail translucide), par E. Feuillâtre.

Aussi bien, il s'est révélé à cette exposition où nous retrouvâmes les mêmes artistes, « le meuble à bon marché composé pour être fabriqué mécaniquement en série ». Tout un programme pratique d'industrialisme

chanté en beauté simple par MM. Th. Lambert, Gallerey, Tony Selmersheim, A. Mare et L. Sue, tandis que MM. Majorelle, Dufrène, Follot demeuraient fidèles au meuble de luxe.

Et M. Le Bourgeois, en collaboration avec M. Rapin ou avec M. Jaulmes, montra des meubles (exécutés par l'*Atelier des Soldats mutilés de la guerre*) agréablement peinturlurés, cette fois, tout comme ceux de MM. A. Mare et L. Sue.

Il suffit, pour vérifier les progrès de notre art du mobilier, de se reporter aux débuts de sa recherche. Les points de comparaison ne manquent pas, au musée des Arts décoratifs, notamment. Les meubles modernes qui y figurent, datent déjà, et pourtant ils représentent l'expression dégagée de la conception tortueuse du début. Point encore assez assagie cependant, sans grande aménité encore, quand on considère ce qui a été fait depuis, mais quels excellents sujets d'étude !

L'école de Nancy qui, nous le répéterons, fut, avec Gallé, l'initiatrice de l'art décoratif moderne, avait créé le meuble « vivant », l'inspiration végétale constituant, sans doute excessivement, le mouvement de la forme, le décor absorbant le souci de la ligne simple, passionnant dans le détail ; « ... un perce-neige devenant un gland de tiroir, une pensée servant à végétaliser une clef de vitrine. » C'était répondre par de

la fantaisie, de l'esprit et de la fraîcheur naturelle à la

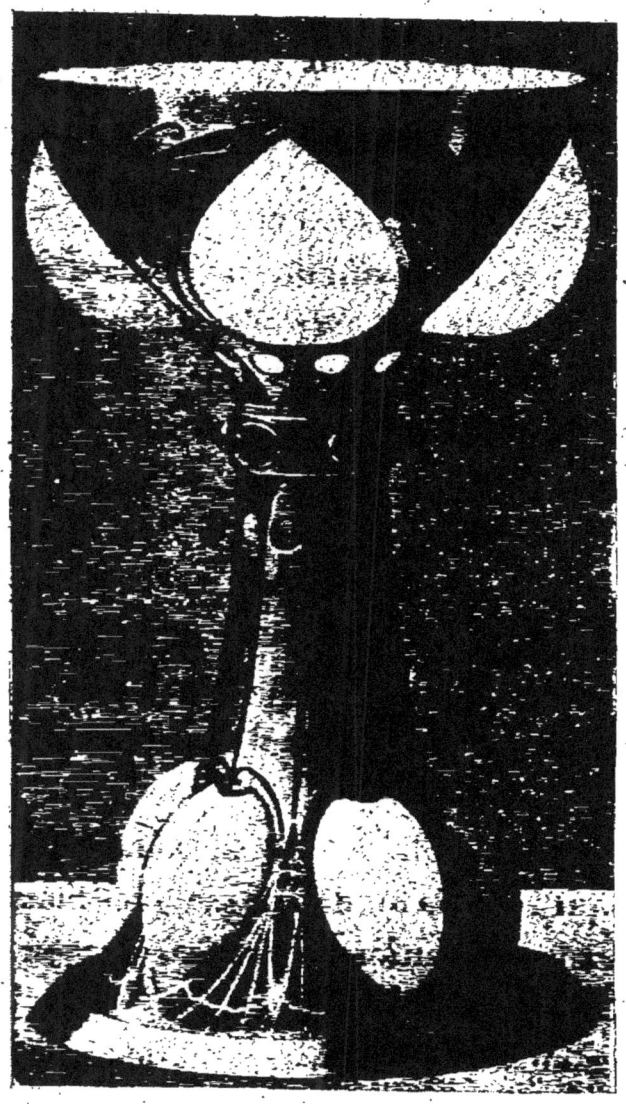

Fig. 119. — *Calice* (argent, émail et soufflure opale), par E. Feuillâtre (musée Galliera).

morne géométrie allemande, mais cela ne concluait

pas à la sobriété linéaire, à l'équilibre d'une silhouette bien massée exigé par le meuble que l'utilité ordonne. Aussi bien ce n'est point l'abondante sculpture qui donne la forme, ni même la parure des placages ; voyez plutôt les pianos modernes dont la magnificence ornementale n'a pu corriger l'utilité de la forme comme impérieusement laide...

Et, d'autre part, le symbolisme concourant à l'édification du meuble est une aberration dans le domaine de la recherche pratique.

Ledoux, au XVIIIe siècle, auteur du charmant château de Luciennes, pour Mme Du Barry, croyait avoir trouvé une merveille en donnant à la maison d'un vigneron la forme d'un tonneau. C'était là l'architecture « parlante » si éloignée de l'idéal constructif qui doit s'enclore dans une masse, dans une harmonie distante de tout rapport exact avec la plastique des êtres et des choses.

Voisine du symbolisme est la suggestion meuble ancestral qui ramena au début quelques bons artisans modernes à la restitution du dressoir moyen âge, par exemple...

Les rares musées qui conservent des meubles modernes avec une hâte louable et féconde en encouragement, autant pour le public que pour l'artiste, démontrent donc fructueusement certains écarts, tout comme le style mobilier de la Régence dut convaincre

d'un étonnant débordement le style épuré de Louis XV au temps de la Du Barry, à si peu d'intervalle.

Il semble enfin que c'est un style moderne de transition que nous révèlent les meubles d'aujourd'hui comparés à ceux d'hier, qui seront encore plus réussis demain et mieux représentatifs, enfin, de notre temps.

Bref, après l'ère des « coloristes », après la manifestation de nos modernes « architecteurs menuisiers », les Louis Bonnier, les Sorel (*fig.* 72), les Guimard (*fig.* 73), les Ch. Plumet, les Selmersheim et autres meubliers renouvelés des Bullant, des Ph. Delorme, des Du Cerceau, des Hughes Sambin, sous la Renaissance, après les créations mobilières dues encore aux peintres (M. Maurice Denis ne s'essaya-t-il pas, un moment, dans le meuble ?) et aux sculpteurs, comme M. Jean Dampt (*fig.* 74 et 75), voire au maître verrier dont nous parlâmes, voici venir les techniciens du meuble.

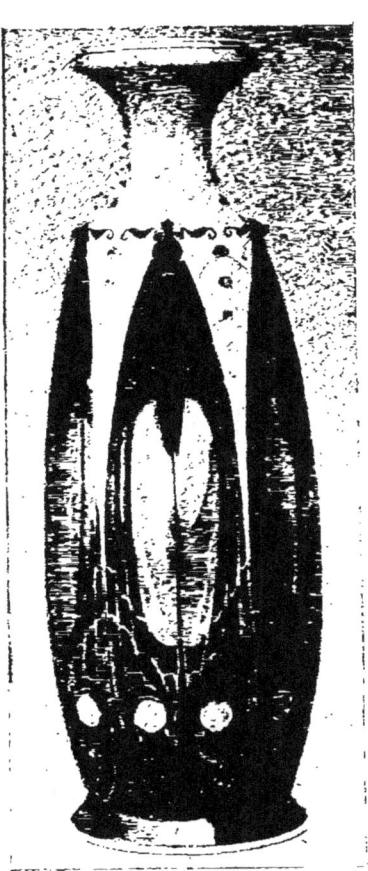

FIG. 120. — *Vase émail, cloisonné d'or* par E. Feuillâtre.

C'est la spécialisation ou presque, à laquelle nous revenons après une digression consacrée à la condamnation du bibelot inutile, de l'objet « de vitrine », au souci impératif de la destination, après une promenade chez le couturier et dans les maisons où exposent des groupes de meubliers.

L'exposition munichoise du Salon d'automne, en 1912, dont nous avons dit, sous la plume encore, de M. L. Vauxcelles, les meubles peinturlurés [1], les conceptions extrêmes, ne pouvait donner à notre goût français qu'une leçon de tempérance. Elle n'impressionna donc pas nos artistes du meuble, quoi qu'on ait dit, par leurs formes massives, par leur inharmonie de couleur et de ligne. L'exemple du laid, mais il faut l'avouer, avec des éclaircies d'intelligente audace indicatrice, préserva seulement de l'abîme en les rappelant à notre tradition nationale les Eug. Gaillard, les Maurice Dufrène (*fig.* 76, 77 et 78), les Jallot (*fig.* 79 et 80), les Majorelle (*fig.* 81, 82, 83 et 84), les Jaulmes, dont les œuvres, par une originalité inséparable de la beauté de la matière, de la grâce esthétique et de la destination confortablement servie, s'apparentent aux meilleures ébénisteries françaises du passé.

1. Il ne faut pas oublier, d'ailleurs, que les meubles « peinturlurés », et quelques-uns même violemment, sous l'influence orientale, eurent des précurseurs d'un goût excellent, au XVIIIe siècle français.

Et ces ébénisteries d'hier ne sont cependant pas toujours impeccables, il faut qu'on le sache, pour que sans

Fig. 121. — *Vitrail*, par E. Grasset
(exécuté par M. F. Gaudin).

cesse on ne nous obsède point avec leur modèle; elles demeurent surtout consacrées, et le fâcheux com-

merce du faubourg Saint-Antoine a fait siennes les hideurs à bon marché, la reproduction « en toc » qui suffit économiquement à représenter la tradition auprès du commun...

« Quand, au Salon d'automne de 1912, écrit M. Adolphe Dervaux, Frantz-Jourdain présenta les Munichois, ce fut un acte de courage, mais surtout une démonstration. Certes, il ne s'agissait pas de prouver qu'un style ne se crée pas, que le bon goût ne s'acquiert pas. Mais il était indispensable de frapper l'imagination du public habitué béatement aux fadaises du pastiche, du bon public français persuadé que l'art s'est fixé à la mort de Louis XVI. »

Pourquoi ne pas emprunter ensuite à M. Raymond Kœchlin (*l'Art français moderne*) ces lignes où nous ferons plus ample connaissance avec le genre des artisans du meuble de nos jours : «... Les uns, tel M. Gallerey, s'appliquèrent au mobilier simple et peu coûteux ; il plut, au contraire, à M. Follot de chercher le boudoir de la mondaine raffinée, tandis que M. Jallot revêtait de ses fines sculptures méplates et toujours si bien en place le solide ameublement bourgeois, et que M. Gaillard portait à sa perfection la sobre élégance de ses meubles quasi classiques ; d'autres allaient de pair avec eux, Th. Lambert (*fig.* 85, 86 et 87), Pierre et Tony Selmersheim, Iribe, Rapin (*fig.* 88 et 89), Dufrène, dont l'enseignement à l'École

Fig. 122. — *Vitrail*, par E. Grasset
(exécuté par M. F. Gaudin).

Boulle fut si fécond, toute une élite. Chacun suit son propre chemin et la variété d'expression est extrême. »

Aussi bien les meubles de luxe empruntent leur riche matière à l'amarante, au laurier rose, à l'emboine, à l'amourette, aux bois de Cuba et de Gou. Les nouveaux modes de débit des bois, tels que le sciage en spirale qui offre les bois déroulés, présente un agrément inédit dont le meublier moderne aurait tort de ne point profiter. Et, à côté des meubles incrustés d'ivoire, d'argent, d'étain, de loupes, ornés de fer et de bronze, il en est de MM. Gallerey (déjà nommé) et Le Bourgeois, ceux de ce dernier sculptés en plein bois de chêne avec tant d'ingénieux intérêt pittoresque. Et les lambris de M. Le Bourgeois (*fig.* 89) vaudront ses meubles, aussi robustement charpentés que les décors de M. A. Karboswky (*fig.* 90) sont délicieusement menus.

Malgré notre désir d'une classification où les artisans du meuble seraient cantonnés, nous n'y parvenons pas, tant l'expression du décorateur est diverse, et des architectes dessineront des lustres et des étoffes, des meubliers aussi. Toutefois nous avons semé en chemin les « coloristes » et, cependant, il n'est pas dit que ceux-ci n'apparaîtront pas encore au bout de notre plume, avec leur enveloppe charmante...

Voyez plutôt l'aubaine, pour un architecte, de réa-

Fig. 123. — *Vitrail*, par E. Grasset (exécuté par M. F. Gaudin pour la Chambre de Commerce de Paris).

liser l'unité de son œuvre en meublant l'intérieur de sa propre construction ! Comment résister à la séduction d'associer le meuble au lambris, de parer tel coin, recoin ou voussure, d'une glace, d'un tableau obéissant joliment à la courbe ?

Le meuble moderne n'affectionne pas seulement cette solidarité avec la pièce où il se trouve, sa préoccupation de confort le réunit souvent à un autre meuble pour n'en faire qu'un ; un sentiment de logique et de simplicité le domine. C'est le buffet de salle à manger cumulant la desserte, c'est l'étagère adhérant à la banquette, le casier à la table de travail...

Du parquet au plafond, des séparations, des bas-flancs, ou, au contraire, des boiseries enveloppantes, surgissent, des alcôves se ménagent, et le raccord entre la boiserie et le plafond se fait sans brusquerie avec des rondeurs qui sont des trouvailles pour la lumière. Celle-ci, distribuée largement ou subtilement ménagée, s'accroche volontairement. Elle rayonne sur les lambris et revêtements ou « frise » les moulures, tour à tour, avec un esprit que poursuit l'éclairage artificiel du soir.

Cette communion entre le meuble et la pièce, dans la couleur et la forme, est toute une vertu subtile qui porte en elle ses défauts d'exception. Cette installation, ce mobilier-là, ne sauraient atteindre les masses ;

Fig. 124. — *Décoration* en lave émaillée, par E. Grasset (exécutée par M. F. Gaudin) (cliché E. Durand)

et le meuble se doit à son unité propre, non à des contingences.

Mais passons, et le cabinet de travail moderne, avec ses casiers ingénieux aux méandres satisfaisant à la plus grande utilité souvent dans un minimum de place, est typique. Il confine au fouillis savant; il tâche de créer l'atmosphère la plus propice à la pensée, à sa spécialité même. Le document a la portée du geste lorsque l'inspiration ne s'échauffe pas à la vue d'un bibelot suggestif disposé à proximité.

Ces préoccupations ne sont point indifférentes. Elles idéalisent le meuble en exaltant sa valeur pratique, malgré qu'elles soient, répétons-le, d'ordre un peu exclusif.

Dans la salle à manger, même accord; la cheminée (*fig*. 92 et 96) apparaît encastrée ou bien le radiateur se cache dans un lambris où des peintures s'emprisonnent, l'huisserie également s'est transformée (*fig*. 91), tandis qu'une galerie courant à hauteur de la cimaise, tout autour de la pièce, présente une joyeuse gamme de pièces céramiques. Cette salle à manger est avenante comme le boudoir sera tendre de tout son bois clair, de tout l'amoncellement de ses coussins moelleux aux dessins souriants et frais.

Cela n'est plus tout à fait du symbolisme, c'est de l'appropriation, car rien ne manque à l'utilité, et la douceur des angles, la souplesse des lignes en géné-

ral, ajoutent à la caresse des yeux en garantissant des heurts fâcheux l'hôtesse envisagée.

Une grande unité, une réelle simplicité dans un

Fig. 125. — *Coupe*, porcelaine blanche ajourée, grand feu, par M. A. Delaherche (cliché du Dr L. Lamotte).

souci du goût élevé et rare ; c'est ce que chantent ces meubles, ces boiseries, ces étoffes, ces cuivres, tous ces bibelots inséparables du mobilier, comme le mobilier ne saurait être dissocié de la pièce.

Le lit de Monsieur se différencie comme il sied de

celui de Madame, et bébé possède un mobilier adéquat à son innocence.

A la combinaison des bois de couleurs répond l'emploi de matières franches, le bois brut, les bois vernis. Des applications de métal ou de cuir repoussé, de grès flammé, des sculptures, des panneaux peints, etc., soutiendront la beauté des boiseries, des meubles. Boiseries aux essences combinées ou singulièrement simples. Souvent un thème décoratif est adopté ; le pin et la fougère par exemple, et des toiles imprimées de pochoirs répondent aux sculptures qui chantent le choix végétal.

Le coton, le lin, la laine (aussi bien que les velours) revêtent, sous le miracle du pochoir, un pittoresque inédit.

L'aspect fruste de la matière écrue, rehaussée de clair sur sombre ou du contraire, offre un fond d'accompagnement qui joue autant avec le thème décoratif du meuble qu'elle rappelle, qu'avec sa couleur.

Aussi bien, mais plus froidement, le mobilier moderne affectionne-t-il la sobriété des tissus unis, voire de la peinture claire, du ripolin.

L'harmonie à réaliser se présente alors dans un esprit différent. Elle recherche toute sa force et sa beauté dans la nudité ; elle séduit par ses défauts qui sont, suivant les goûts, des qualités. La recherche des grands plans, des lignes droites accuse à plaisir des angles, à

moins qu'au contraire ce ne soient des lignes partout sinueuses, des rotondités ménageant des galeries ombreuses, des coins de mystère. Point de tentures ou presque — et les plis de ces tentures, de ces draperies, ne doivent rien à la convention routinière genre « tapissier » — peu ou pas de tableaux, mais quelques rares gravures à larges marges encadrées d'un filet.

Symphonies en blanc, en gris, en bleu pâle, « couleur d'âme », fantaisies déliquescentes que la lumière diaphane glace comme un rayon de lune. Curiosités en somme qu'il importait de noter,

Fig. 126. — *Grand vase*, grès flammé, grand feu, par M. A. Delaherche cliché du Dr L. Lamotte. (Musée des Arts décoratifs).

mais qui sont déjà d'hier et dont nous n'avons point eu la prétention de fixer le type *ne varietur*. En pour-

suivant notre description précédente, moins abstraite, voici des animaux curieusement épannelés dus à M. Le Bourgeois, qui sailliront à la crête d'un meuble comme au poteau d'un escalier ; là un motif de peinture signé Ch. Guérin ornera la tête et le pied d'un lit.

Tandis que les meubles de cette salle à manger sont peut-être dus à Bellery-Desfontaines (*fig.* 94, 96 et 97) et les lambris et la porte dessinés sans doute par M. Rapin, les peintures pourraient être signées Henri Martin. Et la symphonie est charmante ; chacune de ces manifestations conservant séparément sa valeur et contribuant non moins harmonieusement à un ensemble.

La multiplication de ces collaborations d'artistes entraîne autant de combinaisons qui néanmoins s'apparentent. Cela n'est point qu'une simple fantaisie ; cela converge à un style, plus exactement à un caractère, par une volonté d'expression.

Dans l'installation moderne, chaque pièce de beauté est originale, depuis le lustre jusqu'au moindre pot. Et l'abominable suspension de nos pères s'efface devant les délicatesses du lustre-plafonnier, en cristal; en corne — car la lumière ne *vit* pas dans le fer — tout comme la table de nuit de nauséeuse mémoire, tout comme la hideuse armoire à glace que nous avons remplacée par des petits meubles de fantaisie.

Nos marchands sont déroutés par cette fantaisie qui

trompe l'ordonnance de leurs mobiliers « complets », en série.

Fig. 127. — *Vase*, grès, par Michel Cazin.

L'armoire à robes siège maintenant dans la chambre à coiffer ou de toilette, voisine de la chambre à cou-

cher devenue boudoir et l'on voit un « meuble à provisions » dans une salle commune de ferme...

N'oublions pas cependant, que nous venons de pénétrer dans la maison particulière, aux pièces curieusement ménagées, des rondeurs succédant à des carrures, des décrochements à des galeries, à des alcôves recevant le jour d'en haut, d'en bas, harmonieusement distribuées dans un hymne de couleurs chanté par les matières les plus diverses.

Mais nous dirons plus loin le miracle des tissus, des dentelles, des tapis, de ces mille manifestations de l'utilité agréablement, spirituellement et artistiquement présentées, qui participent au concert esthétique du meuble, dans la maison.

Il nous faut sérier la multiplicité d'essor de notre verve française, et il importait de célébrer l'aspect, la physionomie du meuble nouveau dans son effet général sans nuire à sa qualité intrinsèque.

Quand on compare un instant ce souci d'ensemble avec celui que nos marchands du faubourg Saint-Antoine nous offrent, on s'indigne...

Cette salle à manger Louis XIII, ce salon Louis XV, ce bureau Empire ressassés par le mercantilisme et la routine, sont l'écœurement du bon sens même. S'ils comblent économiquement le mauvais goût en flattant ses plus fâcheux désirs, ils n'ont point raison davantage en servant chèrement, d'accord avec l'anti-

quaire, à la clientèle riche, la beauté d'hier ou son truquage. Les grands artistes du meuble ne manquent

Fig. 128. — *Pâtes sableuses*, par M. et Mme Massoul.

pas qui peuvent dignement exalter la belle matière dans la forme et l'esprit de notre temps. Nous croyons l'avoir démontré. Et si les délicats sont logiquement venus à nos idées, le public fera de même quand on se

sera davantage appliqué, cependant, à embellir le foyer propre au poids de la bourse modeste, mieux encore : lorsque l'on aura fait l'éducation de son goût personnel.

Les novateurs ont jeté leur gourme. Ils se détournent maintenant du snob, Mécène d'exception, et sont las d'« étonner le bourgeois ». C'est-à-dire qu'un souci d'art logique, de retour à la tradition originale qui a successivement et diversement charmé les générations, cesse d'halluciner pour convaincre sincèrement. Le style moderne s'affirme et il ne se développera que sous l'égide de l'industriel. Les boutiques d'art individuel ne sont que chapelles de curiosité. L'exposition d'un ensemble de meubles dans un décor, dans un effet appropriés, se rapproche fâcheusement du but du tableau, inséparable d'un cadre, esclave d'une signature. Le meuble ne peut pas être individuel et l'industrie seule propagera les efforts de l'art appliqué, unifié, anonyme, vulgarisé dans la beauté, mais non avili dans la matière.

Autre thèse : l'artisan d'art doit se passer de l'industriel comme du concours de l'État. Mais, en dehors de la question économique, l'individualisme farouche des artistes rend leur accord bien malaisé sinon impossible...

Pour l'instant, si nous goûtons vivement l'attrait stimulateur de la boutique du meublier, nous ne nous y arrêterons point avec trop de complaisance et nous

devrons féliciter surtout l'industrie avisée de présenter des meubles modernes qui font excellente figure à côté des autres et se discernent même d'entre les autres par des qualités propres.

L'avenir de nos créations originales, croyons-nous, réside en l'accord de l'art et de l'industrie, pour éduquer d'abord le goût public.

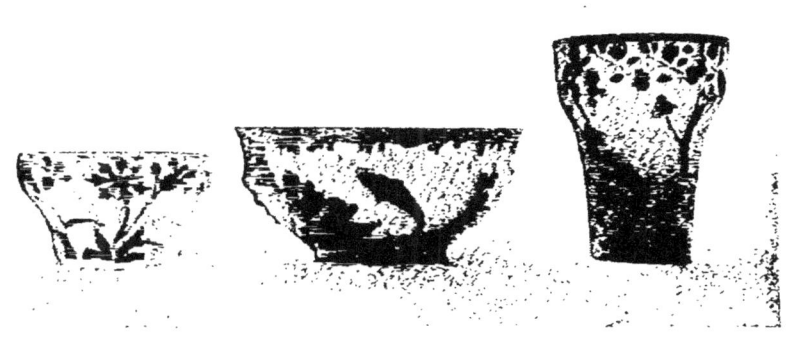

Fig. 129. — *Coupes et vase* en pâte de verre, par M. A.-L. Dammouse (cliché G. Wedemeyer).

Malheureusement, le grand magasin, le bazar, sont les foyers avérés de la corruption du goût de la masse dont on se doit de guider le choix vers un bon marché qui, le plus souvent, hélas! illusionne fâcheusement. Sans compter que la soi-disant beauté chère n'est pas moins fallacieuse.

Mais déjà quelques grands magasins sont rentrés dans la voie judicieuse en sollicitant des directions artistiques qui orienteront progressivement le com-

mun vers une véritable beauté où la question du prix n'aura rien à voir.

Précisément, M. Guilleré qui veille jalousement sur les qualités esthétiques d'un grand magasin parisien, a écrit : « ... Le goût, le bon comme le mauvais, a une forme épidémique. Il s'éveille au contact des choses qui nous entourent, se développe par de subtiles suggestions, se communique par approches. La beauté inventée par quelques rares artistes en des œuvres uniques, a de lointaines répercussions, et arrive peut-être jusqu'aux mains de l'ouvrière qui façonne la rose d'un chapeau ou du vannier qui tresse une corbeille... »

En attendant que l'éducation du goût trouve sa voie pratique, il faut louer l'initiative administrative qui a accueilli officiellement, dans ces dernières années, le meuble de notre temps.

Et cette rupture avec l'habitude invétérée, fit honneur autant à l'Hôtel de Ville de Paris où, en 1914, M. Tony Selmersheim[1] fit un cadre de choix bien moderne au Président du Conseil municipal (*fig.* 98 et 99), qu'au Sous-Secrétariat d'État des Beaux-Arts, où M. Jallot, deux ans après, sur l'initiative avisée de M. Léon Bérard, trouva le moyen de rendre agréable

1. On doit au même artiste le modèle d'une cabine de luxe pour un paquebot de la Compagnie générale Transatlantique (1919).

aux visiteurs l'attente de leur réception par le ministre.

Et les meubles de M. Selmersheim adornent leurs bois rares de bronzes dus à M. Marque, tandis que, dans les lambris de la banquette circulaire de M. Jallot, sourient des panneaux peints par M. Lebasque.

M. L. Bonnier, en revanche, conte spirituellement les mésaventures d'un certain bureau de M. de Vergennes. Ministre de Louis XVI,

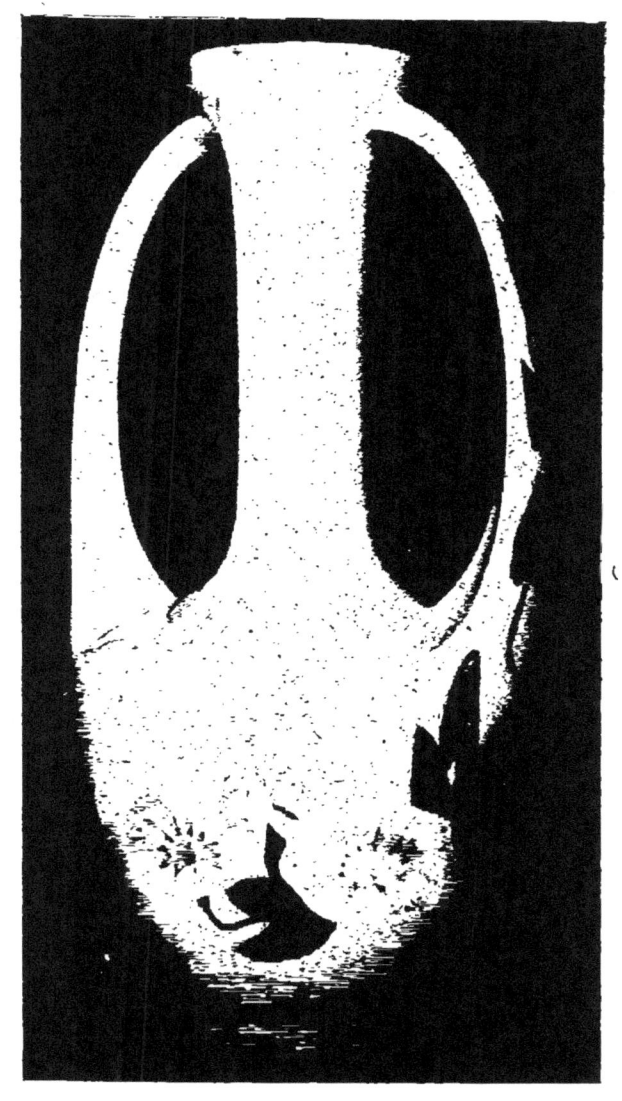

Fig. 130. — *Vase* (porcelaine de la Manufacture royale de Copenhague).

M. de Vergennes poursuivant la bonne *tradition*, n'avait pas manqué de commander du *moderne*...

c'est-à-dire un bureau Louis XVI. Or, il y a quelques années, un ministre de goût résolut de suivre l'exemple de M. de Vergennes et décida d'envoyer au Louvre le somptueux meuble qui, depuis cent vingt ans, représentait au cabinet du ministre des Affaires étrangères... le développement de notre art national. Et, ce beau geste aboutit... à la commande *d'une copie du bureau de M. de Vergennes!*

Mais appréciez aussi la qualité de cette copie! Pour rien, pour le plaisir, on décida de diminuer de sept centimètres la hauteur du nouveau bureau, bouleversant ses proportions et lui donnant, sur ses pieds raccourcis, la plus déplorable ressemblance avec les bassets que dessine si spirituellement M. Benjamin Rabier...

Hélas! on avait compté sans le confort, et, la taille du ministre était impérative, « alors, poursuit M. L. Bonnier, la gaffe constatée, on ne renonce pas, vu la dépense faite et si regrettable, et l'on perche le bureau de Benjamin Rabier *sur des cales en bois de sept centimètres de hauteur,* lui restituant (et comment!) son utilisation première.

« D'autres cales, de différentes hauteurs, permettent d'approprier le meuble aux genoux des différents titulaires du portefeuille du quai d'Orsay. »

Cette conception de l'esthétique française « adaptée », se passe de commentaires... Mais plus près

de nous, nous signalâmes une réaction qui nous console de l'autre.

Dans le domaine administratif, nous louâmes la conception moderne du bureau de Postes et Télégraphes inauguré à Paris par René Binet, et la Maison des Dames des Postes, due à M. Bliault, rue de Lille, présente un ensemble de beauté et de confort modernes aussi délectable. A en juger encore par les œuvres de M. F. Le Cœur (Bureau central téléphonique, faubourg Poissonnière et de M. Lemarié (Sous-Secrétariat d'État des Postes, boulevard du Montparnasse); il faut avouer que les vœux de notre Administration de

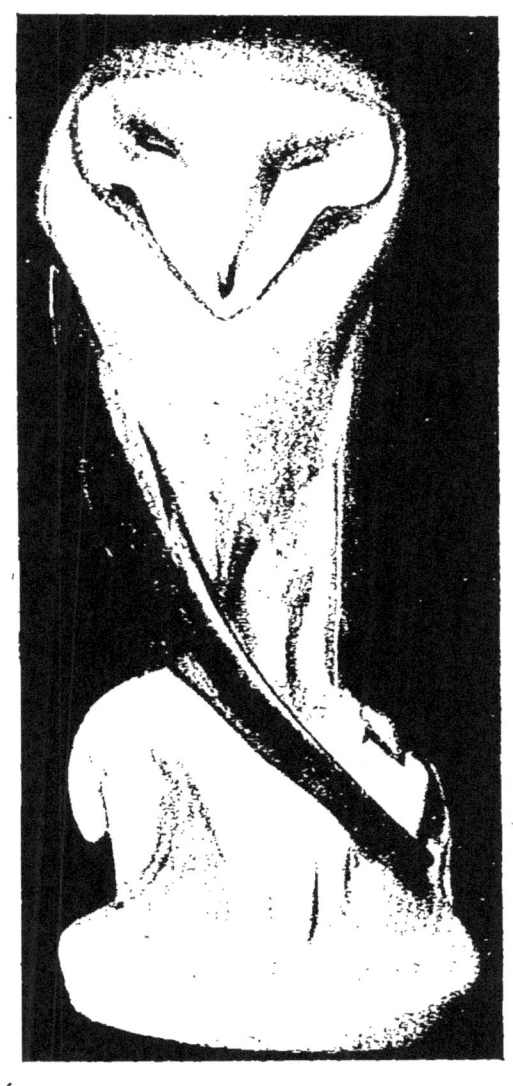

Fig. 131. — *Porcelaine* de la Mre royale de Copenhague.

Postes ont été particulièrement comblés par le progrès.

Terminons ce chapitre du meuble par son aspect au jardin. Il n'est pas jusqu'au jardin lui-même dont nos architectes ne se soient occupés pour en diversifier la curiosité et l'époque. La hideuse rusticité artificielle devait guider le goût vers une recherche d'adaptation à l'allée, au bosquet, au bois. La pergola parfumée de roses réclamait une banquette solitaire où l'on pût esthétiquement rêver, et la gloriette de jardin, des meubles peints à sa fraîcheur.

La tendresse de la couleur comme l'agrément de la forme ne pouvaient être les mêmes que ceux des meubles en rotin dont la blancheur fait si bien, groupée parmi la verdure.

Et MM. Guimard, Georges Robert, Drésa, entre autres, trouvèrent, avec les ateliers « Primavera », le caractère du siège en bois seyant à la campagne, qu'ils accompagnèrent non moins heureusement d'arcades pour roseraie, de poteaux et pylones pour plantes grimpantes, de vases.

Sans compter que MM. G. L. Jaulmes, Poiret et Wybo, nous montrèrent un petit temple, un kiosque, fort bien à leur place sous la feuillée, et que dans le meuble de vannerie, MM. A. et P. Vera ne se distinguèrent pas moins.

Mais il faudrait compléter ce décor du jardin nouveau en piquant dans cette pelouse quelque terme dû

à M. Quillivic, en déposant sur la margelle d'un puits
en ferronnerie rénovée, de M. E. Robert, un vase en

Fig. 132. — *Service de table*, par M. Marcel Goupy (Geo Rouard, éditeur).

grès de M. Delaherche, de M. Delaherche qui a flétri
véhémentement : «... ces statues, ces socles, ces
cache-pots, ces chiens assis dans l'herbe, toutes ces

fantaisies qui nous guettent dans les jardins de Sèvres, au seuil même du superbe musée... Là, s'écrie le maître potier, dans la grande lumière, dans l'harmonie du ciel, des arbres, du sol, ces formes contournées, ces tons faux ne sont plus supportables. Ce sont autant d'affronts à la nature qui les entoure : il faut fuir. »

Éternelle contradiction du goût et de l'harmonie, depuis Louis XIV attentant à la cime des arbres, dessinant des verdures aux ciseaux, jusqu'à ce « style horticole » inventé il est vrai en Allemagne, dernièrement, par le grand-duc de Hesse-Darmstadt dont le fameux jardin bleu devait répandre l'exemple unicolore, jaune ou pourpre...

Lustre, par M. Th. Lambert.

Grès, par Michel Cazin.

CHAPITRE IX

**L'Art appliqué moderne; tissus et papiers peints;
la tapisserie, la dentelle, etc.**

Du meuble nous glisserons aux étoffes, aux papiers peints. La matière chatoyante a, sous les doigts de nos artisans modernes, acquis une subtilité d'expression décorative aussi captivante dans le dessin que dans la couleur. Les tons curieusement heurtés du début, les crudités dissonantes, « les appartements noirs et blancs, bleus et blancs, vert pomme et orange », les noirs et or funèbres, les carrelages aux

angles des tentures, les mornes pendentifs dont nous avaient gratifiés les Allemands, ont fui devant notre goût français.

A l'étonnement du début succède le ravissement qui dit la caresse aux yeux, la suavité rare, mais l'ordre dans l'harmonie.

Et nous allons, en évoquant un précurseur : Alexandre Sandier, redire les noms de MM. Grasset, de Feure (*fig.* 100 et 101), Félix Aubert, Drésa, Louis Sue, Gaillard (*fig.* 102), Jallot (*fig.* 103), Mallet-Stevens, A. Groult, M. Dufrène, Karbowsky (*fig.* 90), auxquels s'ajoutent ceux de MM. Coudyser (*fig.* 104 et 105), Riom, V. Menu (*fig.* 106), A. Boigegrain, Stern, Vera, Jorrand, Maurice Quénioux (*fig.* 107), R. Dufy, Couly, Bigaux, Fayet (*fig.* 96 et 97), Verneuil, Garrine (*fig.* 112), Thomas.

Étoffes imprimées, soies brochées, tapis, papiers peints, autant de prétextes à de riants décors où l'inédit certaines fois, fleure ce parfum vieillot, tout un souvenir attendrissant comme échappé des papiers de garde des bouquins poudreux, des doublures de tant de vénérables coffrets...

Ce rajeunissement de rencontre, purement, est la leçon de la vie qui se renouvelle avec ses idéals. En retournant à la nature, on croise sur le chemin de l'éternelle inspiratrice, des beautés équivalentes, des « connaissances » que l'on salue avec émotion.

La fleur, toujours ; l'animal, encore, hantent ces compositions ingénieuses ou naïves, simples ou touffues, d'une nuance fraîche et neuve en leur stylisation brève. On ne recherche point l'habileté dans ces rin-

Fig. 13°. — *Vase* (faïence de Copenhague).

ceaux, dans ces feuillages enlacés, dans ces semis rayés, coupés de bandes qui imprimèrent les toiles. L'ingénuité, la rusticité plutôt, en harmonie avec la matière primitive, contrastent avec la préciosité réservée aux dessins pour tissus riches où le chatoiement est de rigueur. Les nécessités de l'effet, d'accord avec

les ressources de l'exécution, sont parfaitement observées et là, nous saluons une beauté moderne incontestable dont nos meubles partageront le bénéfice.

L'agrément de la garniture dans un meuble, ajoute à l'attrait de la forme dont le choix du bois complète l'harmonie de couleur. Le créateur d'un meuble est ainsi fatalement conduit au dessin de sa garniture, puis entraîné vers la recherche de son atmosphère, du tapis sur lequel il repose, de la tenture sur laquelle il se détache, de la lumière qui l'avantageront.

L'essentiel est que ces artistes décorateurs ne s'égarent point dans la multiplicité des expressions où autant de connaissances techniques guettent leur fécondité.

L'industriel tend de jour en jour davantage à collaborer avec l'artiste pour chaque métier. C'est l'instant de saluer le goût éclairé de fabricants comme MM. Isidore Leroy, Jouanny, F. et C. Follot, Leborgne, Cornille Frères, Dumas, Tassinari et Châtel, etc., qui, tant dans le tissu que le papier peint, encouragèrent l'effort moderne.

M. Jorrand, parmi les artistes-fabricants, rénovera la moquette et, à sa suite, les précédents dessinateurs de tissus ne se distingueront pas moins. Nous voici enfin débarrassés du tapis-carpette de triste mémoire! La couronne de roses, le lion d'autrefois,

se sont volatilisés sous les pieds de la femme du
xx⁰ siècle. Ce tableau simpliste, d'uniformité hallu-

Fig. 136. — *Vase* (cristal et émail), par M. Marcel Goupy
(Geo Rouard, éditeur).

cinante où s'enclosait le bon marché d'hier, la plate
sauvagerie du colporteur, tout l'idéal de la petite
bourgeoisie et du campagnard, n'a point résisté à la
sincérité de la moindre fleur en deux taches de vérité.

La nuance du fond même suffirait au décor auquel le camaïeu se complaît encore dans une humilité qui s'adresse à toutes les bourses, généreusement.

Les nattes, les linoléums aussi, dépouillent peu à peu leur ornementation caduque et s'ennoblissent sous l'influence du nouvel embellissement propagé. Du paravent au moindre coffret, il y a émulation décorative — si peu soit-il... La pacotille va-t-elle risquer quelque beauté?

Mais il s'agit bien de pacotille, et la manufacture des Gobelins, elle-même, a tressailli sur sa base. Elle demande maintenant à Odilon Redon, à M. Claude Monet, à Jules Chéret, à MM. Anquetin et Raffaëlli ses somptueuses tapisseries que, même, les arts du foyer commencent à solliciter. Sans doute pourrait-on s'étonner que notre peinture moderne aux ébauches savoureuses, aux expressions effleurées, ait prêté à l'exécution en tapisserie dont la matière précieuse exige le fini. Sans doute la collaboration d'un Jules Chéret, décorateur prestigieux autant qu'éphémère, du mur, peut-elle étonner lorsqu'il s'agit d'une matière vouée aux siècles, non moins que le concours d'un Odilon Redon d'une vision aussi fugitive qu'impalpable souvent. Sans doute une tapisserie, pas davantage qu'un vitrail, ne se réclame-t-elle de la technique du tableau, et certaine tapisserie moderne d'après le portrait de Mme Vigée-Lebrun, est une lourde

erreur, mais le branle est donné, et l'art d'aujourd'hui aura sa place logique dans le concert de la beauté.

Fig. 137. — *Ecran* (fer forgé), par M. Szabo.

La manufacture d'État de Beauvais et celles privées, d'Aubusson, suivront cet exemple lorsque le meuble de nos jours régira la tenture, lorsque l'éternelle copie « d'après l'ancien » ou certaine fausse compréhen-

sion du Grand Art ne fera plus illusion à une société bourgeoise, inquiète et conservatrice.

Après la tapisserie : la mosaïque, les deux pratiques sont sœurs. Il ne semble pas que nos modernes aient sacrifié volontiers à cet art dont les expressions, à part celles de E. Grasset, pour la façade d'une église construite à Briare, se rattachent fidèlement au passé. Le décor moderne sauverait seul la monotonie du procédé antique que E. Grasset, pourtant, avait un peu transgressé dans l'œuvre précitée, en usant pour la première fois de petits cubes colorés de porcelaine moulée.

Abordons maintenant la broderie et la dentelle en leur essor rénovateur.

Nos artistes, qu'ils aient nom P. Mezzara ou Coudyser, réagissent contre la monotonie de la machine, sans contredire, néanmoins, aux avantages économiques qu'elle présente. Ils s'adaptent à certain progrès mécanique, le servent et l'améliorent artistiquement, tout en réservant leurs préférences au travail à la main dont la sensibilité d'expression correspond plus entièrement à la délicatesse de leur décor.

Les points classiques, détournés de la copie et du pastiche, sont remis par l'artiste dans la voie ornementale de notre temps. Le goût vient à ces préciosités, à nos fins réseaux qui valent les anciens, et

Fig. 138. — *Grille* (fer forgé), par M. Szabo.

MM. Lefébure (*fig.* 114), Warée, Bellan encouragent l'essor nouveau auquel M. P. Dufrène, encore, avec MM. Méheut et Ph. Burnot, dans le filet, apportent leur souple inspiration. P. Mezzara (*fig.* 115), aussi bien, tire de l'association du point de Venise et du filet un effet de contraste où ses compositions affranchies donnent pour cadre à une légende, la flore, la faune entremêlées.

Un rêve nouveau se tisse en transparence dans la lingerie, le costume et le mobilier. Mme Ory-Robin inaugure la dentelle de corde.

La toile et la corde, humblement, rivalisent d'accord luxueux avec les matières les plus nobles, grâce à Mme Ory-Robin (*fig.* 116) dont les tentures, les paravents, les coussins chantent le rude ensorcellement. C'est d'ailleurs un jeu pour l'art moderne que d'apprivoiser la matière courante et de l'embellir. Nous avons vu la toile écrue séduire richement sous le miracle des cartons des Karboswky, des Couty, et la poterie vulgaire nous ménage d'autres surprises non moins attrayantes.

Gabriel Tarde a lumineusement prédit que l' « art décoratif était destiné au plus glorieux avenir et qu'il pourrait bien sous son ombre étouffer le luxe proprement dit, appelé à décroître, puis à disparaître... ».

L'union de la matière simple et du décor sobre avec une forme élémentaire, a triomphé, de nos jours,

des complications où le mauvais goût s'exaltait. On est revenu au charme de la naïveté, ainsi que nous avons eu maintes fois l'occasion de le faire ressortir, au profit du sentiment et de l'évocation naturelle.

Le bois, la pierre bruts nous illusionnèrent savamment en réaction des présentations sans sincérité, des tours de main et de la composition passive : le but du créateur moderne était ainsi atteint.

Il n'empêche que les matières somptueuses ne devaient pas moins servir la conception de nos maîtres du jour ; il

Fig. 139. — *Grille* (fer forgé), par M. E. Robert.

nous l'ont déjà prouvé, et cependant nous n'avons point parlé encore de la bijouterie, de la joaillerie,

LE STYLE MODERNE.

de la verrerie... Comment, au surplus, glorifier assez — dans la dentelle et la broderie, ces trésors du fil — à côté des noms masculins qui illustrèrent leur décor, tant de jolies mains féminines au service de pures consciences! Connaissez-vous les belles tapisseries de Mme Fernande Maillaud et les précieuses broderies de Mme Alix, de Mlle Jeanne Mayonnade (*fig.* 117)? Et devons-nous souligner que la passementerie se devait d'agrémenter harmonieusement les tissus? Sa tâche, même, n'était-elle point délicate d'accuser savamment la hardiesse d'un ton ou bien de l'apaiser? La passementerie servit donc son cadre ou sa ponctuation, avec le mérite d'un goût approprié à celui du tissu; elle accompagna comme il sied le chant de la couleur, l'importance du dessin; elle contribua excellemment, non moins que le ruban, à l'expression moderne.

Après le tissu nuageux, la souplesse du galon et les larmes de la frange, nous aboutirons à la translucidité de l'émail qui touche à la préciosité encore de la passementerie gemmée, à la fragilité du verre.

A la suite des Louis Tiffany, que nous avons vu rénover l'art du vitrail où se retrouvent les qualités opalines, les irisations de ses émaux, après Brateau et Thesmar, E. Feuillâtre (*fig.* 118, 119 et 120) retrouva l'émail translucide, versant peut-être dans le bibelot inutile pour le seul plaisir de la matière, mais ren-

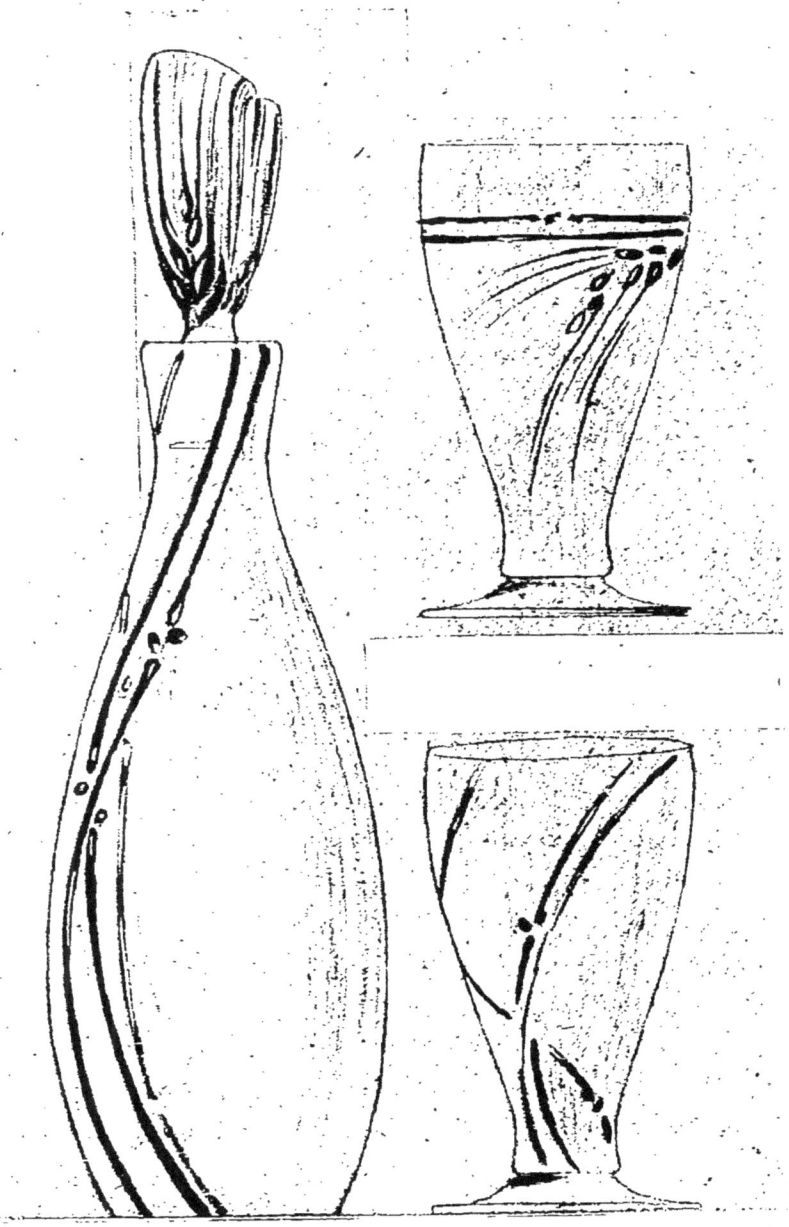

Fig. 140. — *Verrerie*, par M. Bonvallet
(Geo Rouard, éditeur).

dant à la rareté un précieux hommage. Comment ne pas citer encore les beaux émaux de M. Jouhaud! Et les purs ivoires de M. J. Dampt, aujourd'hui membre de l'Institut!

Dans le vitrail, E. Grasset (*fig*. 121, 122 et 123), dont une lave émaillée (*fig*. 124) est non moins remarquable, MM. Valloton, Jacques Gruber, Pierre Selmersheim, Sérusier, Maurice Denis, Roussel, Toulouse-Lautrec, se distinguent encore.

« Mais, s'écrient MM. G.-Roger Sandoz et Jean Guiffrey, le plus extraordinaire artiste de cette classe des cristaux et verreries (Exposition universelle de 1900), c'est toujours Emile Gallé : émailleur, il a créé des camées et des intailles et produit des émaux nacrés sur porcelaine de verre ; il se renouvelle encore et cherche de nouveaux procédés de décors : en soumettant la pâte malléable au contact des poussières sèches ou graisseuses, il a obtenu ces effets de brouillard, ces teintes superficielles, neigeuses, opacifiées, écumeuses, ou bien il incruste sur l'épiderme de ses vases des fragments ensuite repris et gravés, « véritable marqueterie où le robuste relief s'enclôt, se réchauffe et s'anime dans les nuances qui le recouvrent, assoupies et délicates. Le vase devient un vrai joyau, par lequel un paysage translucide, une fleur symbolique traduisent un vers de poète ou une pensée. »

Et cet art-là n'a point été techniquement dépassé.

Proche de E. Gallé : Antonin Daum, verrier de Nancy également, aux tendances similaires, aux réussites parfois comparables. Mais E. Gallé et A. Daum ne créent plus en personne...

Par le charme des colorations subtiles, l'art céramique de M. A. Méthey, où la lumière semble emprisonner ses feux, où s'endorment des ondes irisées comme des profondeurs de ciels et de lacs, s'apparente aux pièces de Gallé. Et, laissant au bâtiment les grès robustes d'un Alexandre Bigot ainsi que les autres revêtements céramiques dont nous avons parlé à l'architecture, nous nous tournerons vers le maître potier Delaherche, vers cet art réservé au foyer où la peinture et la sculpture communient sous la morsure féerique du feu.

Fig. 141. — *Vase* en argent, par M. J. Dunand.

Émule des Jean Carriès, des Salvetat, des Chaplet, MM. Delaherche (*fig.* 125 et 126), Michel Cazin (en-

tête du chap. ix et *fig.* 127), réalisent des grès flammés dont la coulée tient du mystère dans l'imprévu, et MM. Gréber, Avenard, Capon, E. Moreau-Nélaton, Lenoble, Decœur, Massoul (*fig.* 128), tant par la forme que par la couleur, atteignent non moins à la rareté qu'à la pureté dans leurs expressions.

Jean Carriès — ce nom revient sous notre plume — sculpteur de bustes infiniment habiles et chantre du grès qu'il voulait élever à la hauteur architecturale, Jean Carriès dont les masques ont la hideur impressionnante de ceux des artistes de l'époque romane avec une affinité japonaise, Jean Carriès à qui l'on doit une belle porte monumentale en grès (au Petit Palais) où ses aspirations esthétiques semblent se résumer.

Ne faut-il pas évoquer encore, parmi les précurseurs, le céramiste Laurent Bouvier, au décor persan et japonais, en cette époque d'admiration pour l'orientalisme qui excuse ces réminiscences vers 1870 ?

Mais reprenons le cours de notre énumération céramique.

C'est encore M. Taxile Doat dont les mats et les luisants sont dus à une harmonieuse distribution des matières de grès, de porcelaine et de biscuit ; ce sont M. Albert Dammouse (*fig.* 129), si séduisant avec ses vases en pâte de verre ou d'émail où le décor semble s'incendier, MM. P.-A. Dalpeyrat, Clément-

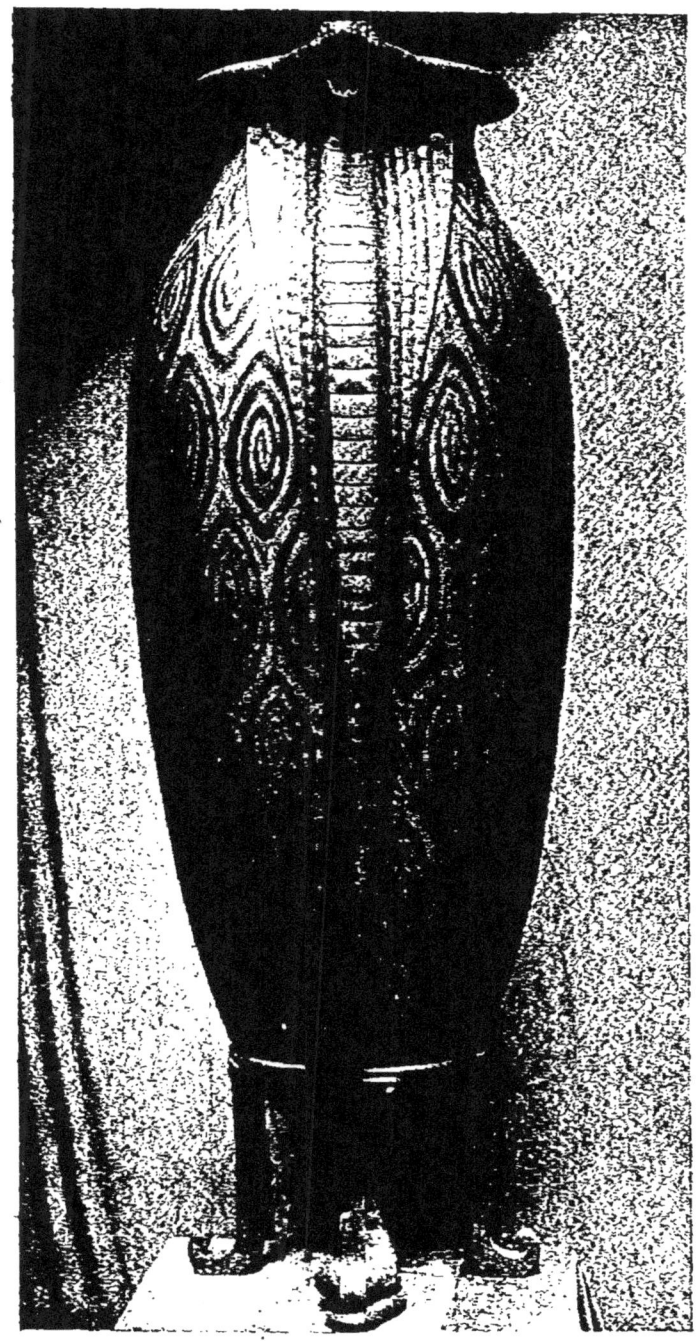

Fig. 142. — *Vase* (cuivre incrusté d'argent), par M. J. Dunand.

Massier et tant d'autres capteurs de gemmes ou prosaïques embellisseurs de carreaux de cuisine.

Du côté de la porcelaine, MM. de Feure et Colonna demeurent fidèles à leurs principes décoratifs généraux. A leurs formes originales s'adapte un décor approprié — le décor doit être solidaire de la forme et cette forme gagnera à être décorée par son créateur. Mais, dans le service de table courant, dans l'objet usuel, l'effort est rare : les fleurettes et filets persistent, banaux. Les fabricants ne semblent devoir faire appel à l'art qu'en vue des Expositions universelles. Les belles pièces de Bracquemond sont nées de cette occasion et combien d'autres !

Dans les œuvres purement ornementales, en revanche, les H. Nicolas, L. Laugier, E. Gérard témoignent d'un goût agréable à côté des Dammouse, Thesmar, Lachenal, Le Chatelier, Simmen, à côté de Deck, de A. Rodin qui travailla jadis à Sèvres et dont deux vases « Pompéi », ornés de compositions symbolisant la *Nuit* et le *Jour*, valent surtout par le détail statuaire.

Gallé et les belles porcelaines de la Manufacture royale de Copenhague (*fig.* 130) ont montré le chemin de l'inspiration directe d'après nature, et les animaux de M. Jouve valent ceux de Copenhague (*fig.* 131). A l'Ecole nationale d'Art décoratif de Limoges, tandis que résiste le porcelainier local, l'orientation féconde

de Louvrier de Lajolais porte des fruits neufs qui se moderniseront encore, tandis que la Manufacture nationale de Sèvres reste indécise.

Le malheur est que l'industrie privée porcelainière s'attache à rivaliser avec la célèbre manufacture, qui « tient boutique de porcelaine », dans l'inutilité ou l'aberration céramique (les services de table bordés d'or ou ceinturés de bleu de Sèvres sont bien regrettables!), dans l'incompréhension souvent, du décor

Fig. 143. — *Vase* étain, par M. J. Desbois.

adapté à la forme, à la proportion de cette forme, autant qu'à la matière, dans le goût critiquable de tant

de peintures mêlées d'or, de tant d'ornementations parasitaires (anses, bases en bronze rapporté).

Les biscuits « colorés » de Sèvres ne s'orientent guère vers la délicatesse, et tant de petites statuettes relevant de sa fabrication, point davantage.

Cependant, les émaux, jaspés, craquelés, etc., témoignent de louables recherches, en dehors de la tradition surannée et périclitante, qui demandent grâce et répit à la gourde en porcelaine d'un « généralissime », férocement brandie par M. Delaherche...

Et puis, dans ces tout derniers temps, des efforts rénovateurs viennent d'être tentés qui valent mieux que des promesses, et M. Edme Couty compte parmi les champions de la réaction bienfaisante.

Du côté de la faïence, M. E. Moreau-Nélaton, notamment, se fait remarquer avec MM. Goupy (*fig.* 132), Dhomme, et incidemment aussi MM. Auriol, Maurice Denis, Henri Rapin (*fig.* 88), par des pièces agréablement décorées.

Alors que la Manufacture de faïences de Copenhague (*fig.* 135), sous l'artistique direction de M. Joachim, aboutit aux caractéristiques d'un type danois, en France on observe quelque tendance à délaisser la décalcomanie aux ramages mornes; des essais durant la guerre de 1914 ont été tentés, qui ont mis en valeur la fraîche ingéniosité décorative des enfants des écoles primaires. Le retour à la naïveté et à la vérité

naturelle, nous ménage d'autres agréments typiques

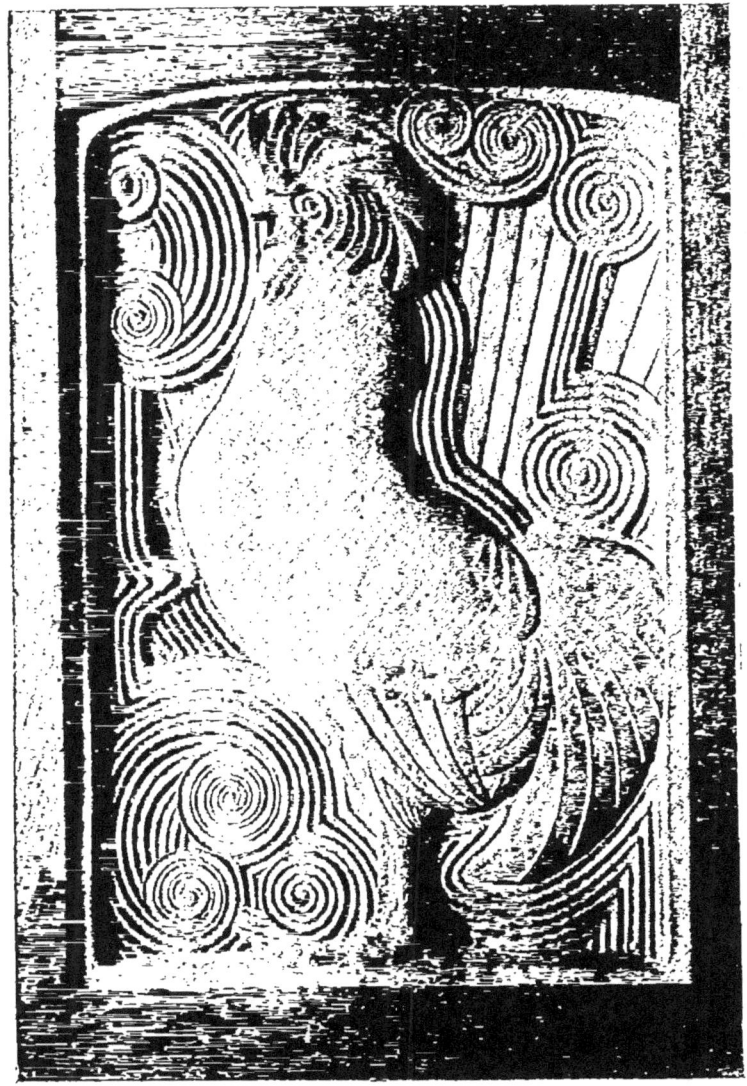

Fig. 144. — *Panneau de bois sculpté*, par M. E. Le Bourgeois.

entre des mains plus expertes. Ce ne sont point les noms flamboyants donnés à des « services de table »

qui sauvent ces conceptions bourgeoises de la banalité esthétique, et Gallé dont les faïences ne pouvaient être indifférentes, ne s'imposait point seulement par la vertu du décor. Roger Marx a distingué de la sorte

Fig. 145. — *Caractères et vignettes* de E. Grasset (Peignot Frères, fondeurs).

les caractérisques de l'expression céramique de Gallé : « Mise en valeur constante de l'émail « stannifère », superposition d'émaux d'opacités inégales, rapprochement de tons sobres et discrets, parfois le contraste du raffiné avec le brutal, l'application de la gravure à la terre molle ou sèche. »

Nous nous garderions d'oublier, au bout de la matière opaque, les pâtes de verre de MM. A. Dammouse, Ringel d'Illzach, Décorchemont et Henri Cros, ce dernier qui adapta si curieusement la transparence de cette matière qu'il inventa, en France, à la statuaire.

Fig. 146. — *Caractères et vignettes* de M. G. Auriol, et une *vignette* de M. Roubille (Peignot Frères, fondeurs).

Et voici, dans l'enchaînement des fragilités, tandis que Salviati poursuit la manière de l'ancienne Venise, les verres aériens de MM. René Lalique et H. Hamm, les verreries émaillées de M. Maurice Marinot, de M. Goupy (*fig.* 136). Les vases en verre coulé et gravé de M. Lalique sont encore des trouvailles de goût,

nous voyons d'ailleurs, le nom de ce grand artiste associé non seulement à toutes les expressions de l'art moderne, mais encore au sommet de son inspiration.

N'oublions pas que nous avons placé E. Gallé et M. René Lalique avec E. Grasset au frontispice de notre rénovation décorative, mais encore faut-il discerner les qualités purement françaises des deux premiers artistes de celles de l'auteur des *Quatre fils Aymon*, qui doit beaucoup à son pays d'origine.

Citoyen suisse naturalisé français, E. Grasset arrive à la nouveauté d'expression par les moyens d'une puissance qui confine à de la lourdeur. Il ignore la grâce, et le charme de son œuvre est plutôt rude, tandis qu'au contraire, sans tomber dans la mièvrerie, sans faillir au caractère, E. Gallé comme M. R. Lalique représentent notre suavité nationale même.

Davantage encore que Gallé peut-être, M. R. Lalique a incliné vers la douceur, prédestiné par son art rare et câlin au décor de la femme. La forme et la couleur, au bout de son geste, apparaissent galantes, et ses recherches décoratives convergent au boudoir.

M. R. Lalique quintessencie, distille amoureusement le modèle dont il rêve. S'il emprunte à E. Gallé sa libellule, il lui prête des ailes encore plus ténues, un corselet plus riche, mais nous ne voudrions point encore aborder le bijou où nous retrouverons le maître-artisan.

L'ART DÉCORATIF

e quelle sollicitude est entourée cette plante délicate et délicieuse ! Que de jardiniers qualifiés ou improvisés lui prodiguent leurs soins ! Rien ne lui manque : ni le labour profond des comités - ni la serre chaude ou tempérée des Ecoles - ni l'engrais de traités variés - ni la douce rosée des conférences - ni la chaleur d'innombrables articles de Revues ou de Journaux ! Et cependant...

Le caractère et les vignettes Giraldon offrent aux imprimeurs une infinie variété d'emplois et de combinaisons.

Fig. 147. — *Caractères et Vignettes* de M. A. Giraldon (Fonderie Deberny et Cie, Tuleu et Girard, Succrs). En-tête extrait de *La douce France*, Plon-Nourry, édit.

Pour changer des matières translucides et transparentes, la diversion de la petite ferronnerie et de la dinanderie se présente. Nous allons revoir quelques maîtres ferronniers dans une expression amenuisée où leur fantaisie nous agréera sans faillir à la robustesse. Le nom de M. Dufrène nous reviendra ainsi avec des lampes électriques en bronze ciselé et doré à côté des lustres et plafonniers de Bellery-Desfontaines et de M. Jean Dampt. Et ces lampes et lustres sont d'un dessin élégant, d'une silhouette bien neuve, parfaitement réalisés en matière, tout comme ceux de M. Szabo (*fig*. 137 et 138), bon ferronnier moderne, et de M. Th. Lambert, architecte-décorateur (cul-de-lampe du chap. VIII).

Et M. Félix Gillon allie, dans ses couronnes de lumière, le fer forgé au cristal. Et MM. Emile Robert (*fig*. 139) et E. Brandt, encore de puissants ferronniers, condescendent aussi aux objets familiers auxquels ils prêtent une grâce singulière faite de puissance souple.

Ce sont encore, dans la dinanderie, les beaux cuivres de M. L.-H. Bonvallet (qui donna aussi des modèles fort agréables à la verrerie (*fig*. 140), de MM. Jean Dunand (*fig*. 141 et 142) et Gallerey. Les cuivres repoussés et émaillés de M. L. Hirtz, les bronzes émaillés de Mme Ténicheff, les émaux cloisonnés de Mme de Rodinat, les coupes en argent

de M. Edouard Monod-Herzen, les vases et sou-

Fig. 148. — *Papiers de garde*, par M. G. Auriol
(E. Verneau et H. Chachouin, éditeurs).

coupes, jardinières, jusqu'aux plaques de portes, de M. F. Scheidecker.

LE STYLE MODERNE. 21

Productions originales, soigneusement cherchées, fort bien conçues dans la matière et satisfaisant à leur but. Du fer au cuivre, nous touchons à l'étain que les belles créations de Brateau, de MM. Jules Desbois (*fig.* 143 et cul-de-lampe du chap. iv), Jean Baffier (entête du chap. ii et *fig.* 15), Pierre Roche ont remis en faveur.

A la statuette comme à l'humble pot, l'étain prête sa parure d'argent pâle, la couleur un peu triste de sa matière que la patine modifie et modèle dans une douceur infinie. L'étain semble créé, pour le médium de son éclat mélancolique, entre le soleil du cuivre et l'argent lunaire. Et quelle chanson harmonieuse ces cuivres, ces étains, ces grès, ces faïences et ces porcelaines entonnent, juxtaposant sur nos buffets et nos étagères, non seulement leurs nuances, mais encore leurs formes, leur ventre rond ou carré, leur col apoplectique ou bien élancé où vibre la note complémentaire d'une fleur!

La recherche d'harmonie hante l'art moderne. Une sensation quasi nerveuse préside à sa création. Mais cela n'a rien de morbide, bien au contraire, c'est de la vie aiguë.

Voyez donc la sensibilité des bois sculptés par M. Le Bourgeois (*fig.* 144) — ces bois qui ne ressemblent à aucun d'autres? Et ceux encore de M. Gallerey ne sont-ils point originalement traités?

Qui niera l'apport du machinisme moderne, lorsque

Fig. 149. — *Papiers de garde*, par M. G. Auriol
(E. Verneau et H. Chachouin, éditeurs).

l'artiste sait tirer parti de la curiosité mécanique, de l'outil nouveau ?

Il n'est point jusqu'à la vannerie, qui ne puisse confiner au bibelot parfois, sous les doigts de l'artisan ingénieux? Nous en avons eu des preuves dans l'art moderne. Aussi bien le bois porte en lui, de par son épiderme et son cœur, dans ses veines comme dans sa chair, l'inspiration la plus affinée.

Nous en arrivons à M. Clément Mère qui, avec M. Franz Waldraff, conçoit de délicieux bibelots en bois et cuir, en cuir, ivoire et bois dont la préciosité de la matière n'a d'égale que l'élégance de la forme. Ces formes, pourtant, sont issues de la plante, de la graine de la fleur, de la fleur elle-même. Elles en ont la couleur, la douceur au toucher, comme le parfum.

Les veinures du bois, son moucheté, ses nodosités sont autant d'indications pour M. Clément Mère, pour M. Waldraff, qui se complétèrent souvent, dans la rencontre d'un idéal commun de rareté, de sensibilité, d'amour de la matière.

M. Clément Mère ennoblit le bois simple; il excelle à le faire chanter et, quant aux essences précieuses, il trouve encore le moyen de les exalter. Exotique sans être ni Persan ni Japonais, tel est le bibelot créé par l'artiste dont les petits meubles, les reliures, les étoffes ne sont pas moins subtils. M. F. Waldraff, d'autre part, a fourni de brillants décors à la soie brochée, au velours frappé, et l'on a dit justement qu'une robe dessinée par M. Waldraff, et dont les

boutons seraient dus à M. Clément Mère, réaliserait

Fig. 150. — *Papiers de garde*, par M. G. Auriol
(E. Verneau et H. Chachouin, éditeurs).

une recherche de somptuosité particulièrement harmonieuse.

Voici encore M. Hairon, fervent apôtre du bois sculpté et incrusté de matières diverses, et M. H. Hamm dont les couturiers se disputent les simples boutons et broches exécutés en série.

Puis, ce sont les bibelots de Mme Waldeck-Rousseau et de Mlle O'Kin, en corne et ivoire; ceux de M. G. Bastard en corne et nacre, témoignant de recherches ferventes dans la forme et l'amalgame précieux. Ils associent des blondeurs à des irisations, des luisants à des mats, des transparences à des opacités en rêvant de chevelures de miel, de chairs idéales que leurs peignes, que leurs bijoux, que leurs éventails s'attachent à flatter.

Nous toucherons maintenant au livre et, avant de procéder à sa reliure, nous parlerons du caractère typographique moderne que E. Grasset (*fig.* 145) et M. G. Auriol (*fig.* 146), sous l'initiative des frères Peignot, que M. A. Giraldon (*fig.* 147), grâce à M. Deberny, ont réalisé.

Le caractère « Bellery-Desfontainesles » ornements « Bellery », les silhouettes et figurines « Roubille » et « Carlègle », les ornements « Auriol », les vignettes « A. Marty », les ornements de Pierre Roy, complètent à la maison Peignot l'intérêt d'une présentation nouvelle du livre auquel ajoute encore l'alphabet composé par M. Giraldon pour la fonderie Deberny et Cie.

M. M.-P. Verneuil a ainsi apprécié les expres-

Fig. 151. — *Reliure, par M. V. Prouvé.*

sions typographiques que nous venons d'indiquer :
« L'aspect des lettres de son alphabet, celui de M. A.

Giraldon) se différencie nettement de celui des lettres des deux précédents (M M. Grasset et Auriol). Il est plus classique en quelque sorte. Non pas que j'entende dire ici qu'il n'apporte pas de franche modernité dans sa composition. Mais sa beauté est plus calme et noble; moins gras que le caractère Grasset, et moins fantaisiste que le caractère Auriol. »

Les ornements qui accompagnent le dessin de l'alphabet du caractère « Grasset » sont dus à M. Maurice de Lambert dont le monogramme M. L. se lit notamment sur des lettres ornées, filets, blocs avec figures ou animaux appartenant à cette série dite néanmoins « Grasset », en raison d'une conception décorative fusionnée sous le parrainage évident de l'auteur des *Quatre fils Aymon*.

Verrons-nous bientôt le nouveau caractère dessiné par M. Bernard Naudin en vue d'une édition de François Villon ? Cette œuvre et ce caractère devaient sortir après la guerre qui coûta à leurs éditeurs, les frères Peignot, une mort glorieuse.

Voici donc une vision du livre marquée au sceau de notre époque. Elle s'est répandue jusque dans l'impression courante, créant un autre « œil », propageant une disposition inédite aussi, que les vignettes spéciales, que les filets nouveaux, commandent.

Et si le caractère Grasset est d'une lourde majesté,

celui de M. Auriol témoigne d'une légèreté spirituelle,

Fig. 152. — *Reliure*, par M. R. Kieffer.

et celui de M. A. Giraldon — accompagné de vignettes ornementales d'une vérité naturelle savamment appropriée — joint l'élégance à la clarté.

M. Lucien Vogel, dans la présentation de sa *Gazette du Bon Ton*, s'exprime moderne avec un goût

rare. Il y traite curieusement des arts, modes et frivolités. La collaboration qu'il a su réunir autour de son idée, nous vaut un champ de documents qui en dit long sur notre évolution, sur le style de notre mode.

Fig. 153. — *Bijoux* de M. René Lalique.

Cet exemple entre autres, d'une publication à la fantaisie, à l'aspect du jour, vaut par sa hardiesse et son intelligence, mais moins encore que par sa qualité rationnelle. A l'esprit nouveau d'un texte, image nouvelle. Le choix d'un format, de l'agrément d'un papier original comme le discernement d'une formule typographique imprévue, doivent concourir à l'harmonie logique des mœurs renouvelées d'hier à aujourd'hui.

Il est vrai qu'à côté de cette innovation typographique s'inscrit la singulière restauration de l'écriture de la fin du xviiie siècle, plus exactement de la Révolution, pour accompagner des images renouvelées

de cette époque — originalement — aujourd'hui...

Fig. 154. — *Bijoux* de M. H. Vever.

Mais revenons au livre et, en attendant sa parure

de cuir, nous aurons recours encore à M. G. Auriol dont les papiers de garde (*fig.* 148, 149 et 150) pour la reliure et la brochure sont, ainsi que ceux de M^me Henches, de M^lle M. de Félice et de M. Dobler, d'une charmante diversité ornementale. Sans compter que la nuance de ce décor naturel, d'une monotonie langoureuse, inciterait à elle seule au désir du livre d'aujourd'hui que l'on n'oserait vêtir encore de la marbrure « au peigne » de nos pères...

Puis, nous voici devant les reliures de M. Victor Prouvé (*fig.* 151) (et aussi du graveur original Auguste Lepère dont le nom se rattache à toutes les expressions modernes). Et MM. René Kieffer (*fig.* 152), Marius Michel, A. Mare, de Waroquier et M^me Leroy-Desrivières encore, parmi tant d'autres théoriciens du cuir, s'attachent à embellir la présentation du livre, à fournir la gaine somptueuse où la pensée de l'auteur sommeillera. Un pittoresque inédit, né du jeu spirituel de la lumière sur des recherches d'épidermes de cuir différents qui varient aussi bien la couleur que le toucher, succède originalement à l'impeccabilité du relieur proprement dit. D'autant que ce pittoresque n'est point éloigné de résulter souvent, non d'une gaucherie technique, mais d'une chaleur du tour de main où l'art échappe à la froideur professionnelle.

C'est ainsi que la matière souple et précieuse du cuir a sollicité de nos jours l'artiste en haine du procédé qui

ne se renouvelle point. La physionomie de la reliure

Fig. 155. — *Pent-à-col* (coquillage or jaune, algues émail et petits brillants, pendeloques, chrysoprase et brillants), par M. H. Nocq.

moderne est toute en son audace de tableau modelé,

patiné, que rehausseraient au besoin des gemmes. Elle gît aussi dans cette sobriété qui n'est point de la platitude.

Nous nous garderions enfin d'oublier le parti élégant et spirituel que Mlles Germain et de Félice ont aussi tiré du cuir dans le bibelot. Cela encore dérouterait le vulgaire praticien dont la matière borne la beauté au lieu qu'elle concoure à son expression.

Et la pensée de M. Delaherche bourdonne à nos oreilles à ce propos : « Cette coupe légère et menue sera tournée en porcelaine claire et translucide, et ce cache-pot robuste sera pétri dans le grès solide et opaque... »

Nous voici maintenant au bijou que M. René Lalique (*fig.* 153) rénovera. Grâce à lui, le bijou ne vaudra plus exclusivement par le coût de la pierre. L'objectif de cherté du bijou ne l'emportera pas sur le souci esthétique. La qualité de matière de la gemme s'associant, inséparable du métal, dans la couleur, l'esprit et la forme.

Le bijou moderne relève donc de la recherche individuelle de l'artiste. Il est unique et porte la marque de son créateur, non plus à l'intérieur de l'écrin, mais dans sa personnalité même. Massin, en 1867, avait indiqué les tendances de l'art dominant a matière où devait triompher M. Lalique qui, au lieu de s'en tenir aux joyaux consacrés et coûteux,

recharcha l'emploi des chrysoprases, des émaux, des agates, du silex, de la corne, du verre même,

Fig. 156. — *Pent-à-col* (argent, coquilles en or, topazes), par M. H. Nocq.

pour réaliser avant tout une harmonie de couleurs et de formes, un chatoiement et une caresse in-

connus jusqu'alors dans l'orfèvrerie et la joaillerie.

Et cette préciosité inédite où commandent au besoin la perle et le diamant, mais non plus impérativement, est mouvante par sa conception éprise exclusivement de nature, rêvant non seulement sur la ligne voluptueuse d'une nudité féminine, mais encore s'efforçant à exprimer la douceur de sa chair. Subtilités qui se poursuivent dans la traduction du pulpe d'un fruit après la réalisation de sa couleur, dans le symbole de la pensée éperdue au sein d'un nuage opalin.

Un poème brillamment réalisé synthétise cet art aux mille applications, du diadème à la bague, du collier à la broche, du pendentif au peigne, où dorment les fluidités de l'air et de l'eau, toutes les grâces sensuelles de la matière d'après la nature.

Nous avons vu M. Lalique verrier à côté de Gallé, nous apprécierons sa maîtrise encore dans l'orfèvrerie, de même qu'il faut la sous-entendre unanimement dans le décor raffiné d'aujourd'hui. Nous saluerons maintenant les magnifiques portes dessinées par H. Tauzin, où la fragilité du verre moulé associée à la robustesse d'un fer forgé par M. Emile Robert (M. Brandt, vigoureux ferronnier, ne sacrifie pas moins volontiers à la délicatesse du bijou) montre la fantaisie hardie de M. Lalique sous un autre jour encore.

Et puis M. Lalique a restauré la plaque de corsage,

créé le bracelet de manche ; il a embelli encore la femme, tant sur elle que chez elle.

Fig. 157. — *Pendentif* (émaux et brillants), par M. H. Dubret.

A côté du grand décorateur-joaillier, les bijoux de M. Paul Iribe aux subtiles raretés, ceux de M. Henri Vever (*fig.* 154), si délicats, alors que ceux de M. Ch. Rivaud sont d'une construction si puissante, moins

cérébraux sans doute que les joyaux de M. Lalique, mais d'un souci technique si prenant, ceux de M. Henry Nocq (*fig.* 155 et 156), de M. H. Dubret (*fig.* 157 et cul-de-lampe du chap. ix) ajoutent à l'excellence du bijou moderne, revenu de ses véhémences initiales qui le rendaient trop « marquant » pour le port usuel, incarnant la parure vivante d'une époque délicieusement réactionnaire.

Aujourd'hui les artistes sont descendus dans l'arène et se mesurent directement avec l'industrie dans une pensée de conciliation, dans un amour d'harmonie qui sont autant de nobles avances. Nous les voyons, les artistes, inventeurs de la mode, mais associés aux couturiers Dœuillet, Poiret, Doucet, Paquin, Callot.

« ... Que ne doit-elle pas (la mode) à un Iribe, qui y a introduit la simplicité des lignes et le goût oriental, à un Drian, à un Bakst, à un portraitiste épris de la souplesse et du raffinement des étoffes, comme Antonio de La Gandara ? »

Et encore MM. Maurice Bernard et Boutet de Monvel, Brunelleschi, Gosé, Maggie, Caro-Delvaille, Abel Faivre, Georges Lepape, Pierre Brissaud, ne se sont point contentés de fournir des modèles à la couture, ils ont donné de « véritables portraits de robes peints et dessinés », qui représentent la Femme française moderne sous les dehors plus aigus de la Parisienne.

Pareillement le costume de théâtre moderne a été cherché par les Maurice Dethomas (*fig.* 158 et 159),

Fig. 158. — *Décor de théâtre* (projet), par M. Maxime Dethomas.

Drésa, d'Espagnat, Francis Jourdain, de Segonzac, Delaw, G. Barbier avec cette même préoccupation

d'harmonie où communient les étoffes, les bijoux et le décor.

Dans l'atmosphère artificielle comme dans la vie, on a tendu, de nos jours, vers la symphonie physique et morale. On a construit le geste adéquat à la pensée, la silhouette solidaire du fond. Préoccupations délicates et ingénieuses où le charme intellectuel se développe devant l'image qui prend plus étroitement corps.

Et, le grand magasin — témoin l'atelier « Primavera » au *Printemps* — a suivi le mouvement de la personnalité ressortissant à la moindre création, de même l' « Atelier français », l'*Association des toiles de Rambouillet* et la *Gergovia*, ce dernier groupement voué aux dentelles charmantes.

Mais la rêverie enclose en un chaton de bague, nous détourna de l'orfèvrerie qui s'enchaîne au bijou lorsqu'elle ne fait pas corps avec lui dans le chant de la matière précieuse.

Nous célébrerons donc la conception nouvelle quoique encore classique des grandes maisons Falize, A. Aucoc, Boucheron, tandis que chez M. Cardeilhac, les argenteries de M. Bonvallet (cul-de-lampe du chap. II) se réclament nettement de l'art moderne, et que chez MM. Debain et Gaillard encore, les artistes modernes sont très en faveur. Le goût sûr de la maison Christofle, d'autre part, poursuit ses suc-

cès passés, orientés par M. R. Rozet, Larroux, Roty,

Fig. 159. — *Décor de théâtre* (projet), par M. Maxime Delhomas.

Joindy, etc., dans le goût du jour — sous l'appellation *Gallia*, et M. G. Roger Sandoz *fig*. 160 exé-

cutera l'épée de M. Roujon, académicien, d'après M. Edmond Becker, et M. Falize, de même, cisèlera officiellement tel autre glaive aussi riche qu'inutile...

Le précédent, cette fois, d'un sabre à poignée de nacre et d'ivoire dessiné par L. David pour... Robespierre et sur sa demande, n'est point à invoquer...

MM. G.-R. Sandoz et Falize représentent la grande tradition française avec les Poussielgue-Rusand, les Armand-Calliat, que des artistes comme Corroyer, Camille Lefèvre, Genuys, etc., poursuivent et rénovent dignement.

Les bronzes de M. Hébrard, enfin, exaltés notamment par M. Husson (*fig.* 161), s'ajoutent à cette brillante fabrication, où, en collaboration avec des artistes souvent anonymes, hélas! la matière sortie de la routine honore une Maison.

Après avoir séparé les artistes « désireux de beaucoup de gloire et d'un peu d'argent », des industriels « souhaitant beaucoup d'argent et un peu de gloire, généralement du moins », M. Frantz-Jourdain, s'il ne partage pas l'irritation de l'artiste vis-à-vis de l'industriel refusant un modèle ou trop coûteux à réaliser ou techniquement irréalisable, accuse de déni de justice l'industriel refusant de donner les noms de ses collaborateurs « ... Je reconnais que cette question de la signature est extrêmement délicate; sans pousser à ce sujet le scrupule jusqu'à faire figurer, dans un cata-

logue d'exposition, le nom de l'éléphant qui a, sans

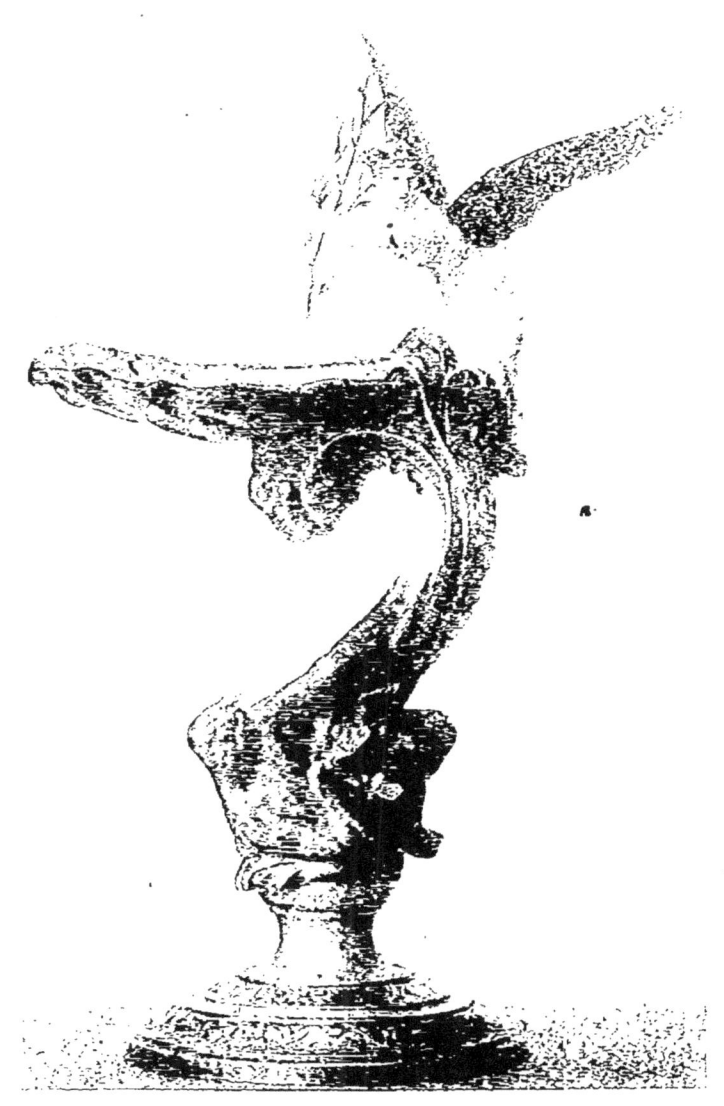

Fig. 160. — *L'Écueil vaincu*, par M. Louis Bottée
(pierre précieuse, or, argent, bronze, ivoire et coquille.)
(M. G.-Roger Sandoz, orfèvre).

enthousiasme d'ailleurs, abandonné ses défenses pour

fournir l'ivoire nécessaire à une œuvre décorative, il serait assez facile de procéder à un choix méthodique permettant de dévoiler au public les collaborateurs du labeur commun... » Et, à propos du droit d'auteur, dont il espère l'extension à un papier peint, à un service de table, à un meuble, etc. M. F.-Jourdain s'écrie non moins généreusement : « ... Le temps est passé où Daniel de Foë vendait 350 francs son immortel *Robinson Crusoé* à un éditeur qui gagnait une fortune scandaleuse avec ce chef-d'œuvre, et nous ne reverrons plus un Murger abandonner en toute propriété, pour 500 francs, la *Vie de Bohême*... »

Mais nous avons dit que plusieurs industriels déjà s'honoraient de célébrer à côté d'eux, nominalement, leurs collaborateurs et, après avoir formé des vœux pour l'institution du droit d'auteur qui scellerait si légitimement l'accord de l'art et du capital, nous terminerons le chapitre de l'orfèvrerie en citant les créations isolées de M. Bourgouin (*fig.* 162 et 165), de Mme B. Cazin (*fig.* 166 et 167), de M. E. Monod-Herzen déjà nommé, dont les bijoux en argent repoussé sont empreints aussi d'une saveur captivante, de Carlo Bugatti, de M. A. Fischer dans l'orfèvrerie religieuse.

On n'en finirait point de noter, encore, la transformation de l'objet usuel, depuis le pommeau de la canne jusqu'à la garniture du sac à main et la monture de l'éventail. Et puis, s'il entre incontestable-

ment de l'art jusque dans la construction d'une machine à vapeur, dont la forme est plus ou moins

Fig. 161. — *Grande vasque* (musée des Arts décoratifs) cuivre, argent et or, par Husson (A.-A. Hébrard, fondeur) (cliché E. Druet).

belle, comment ne pas souscrire aux progrès esthétiques de la carrosserie automobile ?

N'oublions pas que l'architecte-décorateur a tout modifié autour de lui, dans son « home », dans son

« studio », et que le marteau de sa porte garde l'empreinte de sa main comme la béquille de son jonc, comme sa « Panhard » est ou serait tapissée à la nuance de son âme.

Son hôtel lui tient lieu de galerie, d'exposition, de « boutique », et nous l'avons vu se présenter parmi des groupes de meubliers.

Sans revenir sur le reproche que nous adressâmes à cette attitude de l'artiste et de l'industriel, plutôt dos à dos que la main dans la main, nous constaterons avec regret que le *client*, à la faveur d'un malentendu, n'est encore venu le plus souvent à l'artiste moderne que sous les dehors de Mécène.

La comtesse de Béarn, MM. Stern, Rouché, Fenaille, Denys Cochin, Henry Bataille, entre autres, ont noblement encouragé un art d'exception.

Or, c'est dans la vulgarisation d'une beauté économiquement sélectionnée, non confusément ambiante, non exclusivement précieuse, que leur œuvre fleurira pour avoir souri largement.

De même pour le jouet rénové par nos artistes dans la tradition française, son luxe le vouerait à la vitrine, alors que sa confection courante et naïve — qui n'exclut point son goût — lui donne partout accès. C'est ce qu'ont parfaitement compris MM. André Hellé et Carlègle (*fig.* 168) après Caran d'Ache, aux animaux si cocasses que M. Réalier-Dumas exprima

avec non moins de cocasserie, et aussi M. Le Bourgeois, assisté de MM. Jaulmes et Rapin, substituant à la « camelote » allemande, au hideux joujou en pe-

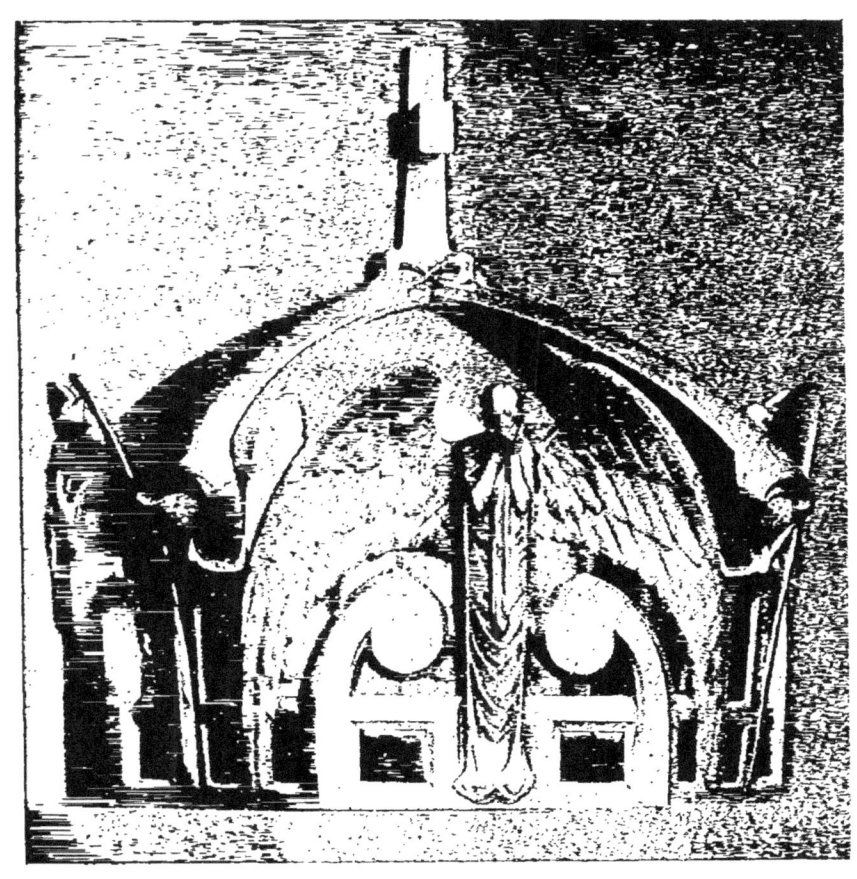

Fig. 162. — *La Couronne du Sacré-Cœur*,
par M. E. Bourgouin.

luche, de Munich, comme au perpétuel chalet suisse, leurs modèles bien de chez nous, par l'esprit et la facture.

Mais on a sérieusement envisagé — sinon déjà so-

lutionné — ces questions d'expansion et d'adaptation, et au chapitre suivant, nous examinerons les devoirs complémentaires de l'État à l'égard de l'effort artistique de notre temps.

Bracelet, fragment (émaux translucides, or et brillants), par M. H. Dubret.

Berger, par M. E. Nivet (cliché J. Dorsand).

CHAPITRE X

Conclusion.

« Tant de choses sont changées par les guerres, qu'il n'est rien que l'esprit et l'invention des Français ne puisse espérer et attendre. Mais il ne convient pas de tout demander au voisin. Il faut s'aider et se montrer. La puissance marchande de nos ennemis tombe en pièces, par le feu des alliances. Il ne faut pas laisser aux ennemis le temps de ramasser les morceaux. *Il faut faire du neuf.* Mais qui fera ce neuf? »

« A la grammaire près, qui a la beauté ferme d'un autre temps, ajoute à sa citation M. Jean de Bonnefon, cette lettre pourrait être signée par le ministre

actuel du Commerce. Elle est tout simplement de Colbert. Les Français d'aujourd'hui doivent aussi *faire du neuf*. Ils demandent aussi quels seront les artisans de ce neuf, quels seront les sonneurs du réveil pour le goût français... »

M. J. de Bonnefon s'inscrit donc au nombre de ceux qui contestent à l'art français moderne son plein essor actuel. Il ne s'en cache point, d'ailleurs, puisqu'il n'a point craint d'écrire : — « La guerre (de 1914) a sauvé Paris de cette germanisation » — « de ce goût allemand qui a fait son apparition destructive en 1898, quand certains architectes ont cru marquer un libéralisme de bon ton en important les lignes fâcheuses, les matériaux désastreux de l'architecture germanique... »

Mais nous nous sommes déjà expliqué sur les injustices de l'étonnement qui sert les satisfactions de l'habitude et entend paralyser les recherches nouvelles.

Nous pensons même avoir démontré que l'expression décorative de notre époque, à part les écarts inévitables d'une intention mal assurée, en dépit de ses faux traits, malgré la jeunesse d'une originalité hâtive et troublée, ne doit rien à l'Allemagne.

Nous serons enfin d'accord avec la compétence de M. Albert Besnard pour trancher le différend : «... Il

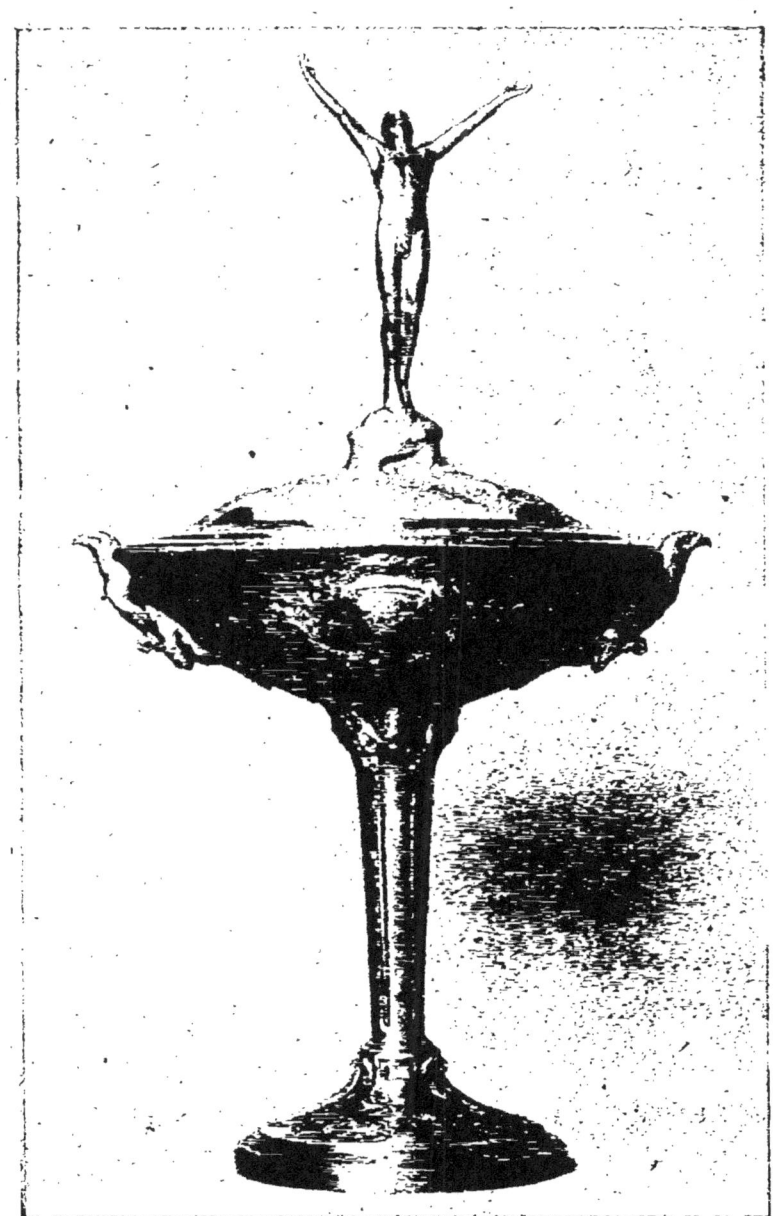

Fig. 165. — *Coupe d'Aviation* (« Ad astra »)
par M. E. Bourgouin (cliché Em. Crevaux).

serait fâcheux, estime l'un des plus grands peintres de notre époque, que notre défiance des productions allemandes nous portât à découvrir hors de propos l'empreinte germanique sur toute tentative moderne de nos décorateurs. Cette hantise, car cela en serait une, serait stérilisante comme toutes les hantises, et puis disons-nous bien que les Allemands n'ont rien inventé et que les voies sont libres... »

Sur ce dernier point, encore, nous nous sommes efforcé d'établir même chronologiquement le système décoratif qui a dominé les œuvres françaises bien avant un soupçon de contamination munichoise.

Au surplus, entre une expression excentrique et une aberration routinière, nous avons fait notre choix. Alors qu'il peut naître quelque chose de l'excentricité, la routine est fatalement stérile. Et les novateurs, au début, les génies, furent traités de fous.

Sans remonter très loin, de quelles invectives n'a-t-on pas accablé la Tour Eiffel que maintenant, n'était la pauvreté de ses agréments décoratifs, on admirerait volontiers? On est aujourd'hui habitué à ses trois cents mètres qui nous avaient irrités au début. Ils chantent, non sans art, le triomphe de l'ingénieur et de la métallurgie.

Pour en revenir à la critique, nous possédons donc non seulement les artisans de ce « neuf » qu'il im-

porte de créer, mais encore ce « neuf lui-même ».

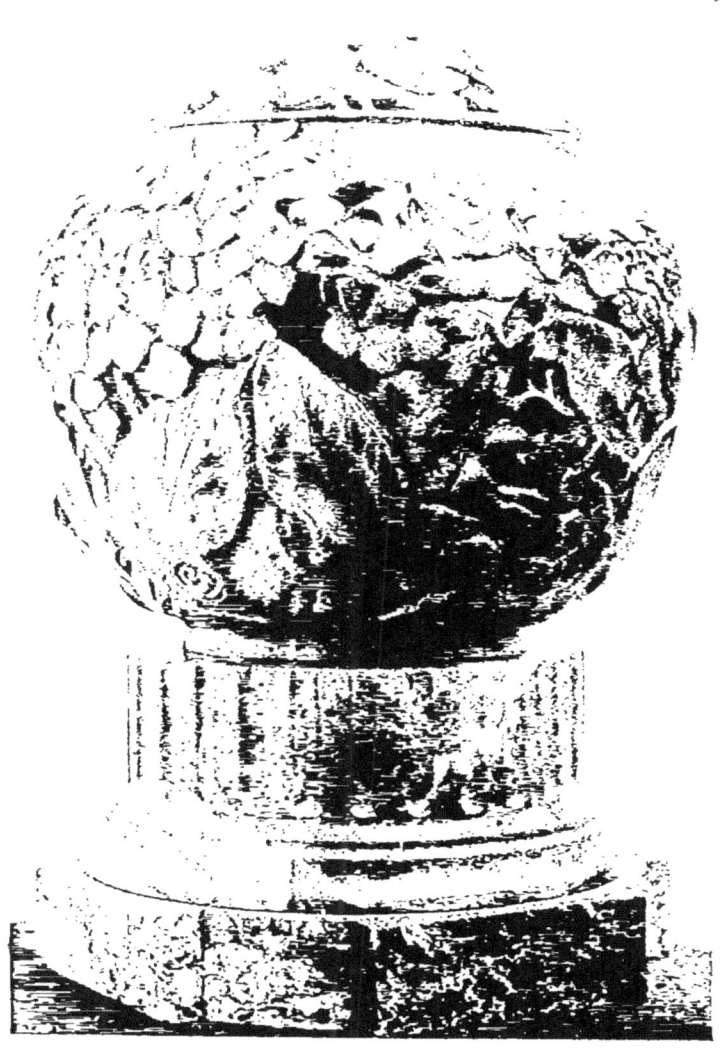

Fig. 166. — *Pièce d'orfèvrerie ajourée,* par M^{me} B. Cazin.

Nous devons cette constatation, nous rendrons cet hommage aux probes artistes, aux grands talents

qui se sont employés à rompre avec les admirations rétrogrades et invétérées.

Cet étonnement que suscitent leurs œuvres atteste leur originalité. Il est seulement pénible que l'épithète de « boche » flétrisse de sa haine tout ce qui rebute notre entêtement ou notre ignorance et, sur ce, nous nous détournerons avec dégoût de la plate imitation d'hier, de la camelote, française celle-là, dont on voudrait bien se séparer, oui certes, mais sans faire pourtant de sacrifice ni accorder aucun crédit à l'idée nouvelle que l'on se contente de calomnier.

Et jugez de toute l'étendue de cette calomnie ! C'est un citoyen suisse qui rend compte en ces termes d'une récente exposition d'artistes décorateurs allemands : « ... Pas un accord qui chante, pas une harmonie concertée : mais une recherche obstinée du criard, de l'aigu, une imitation monotone de l'antique où l'on démêle un goût d'esclave pour le pastiche servile et l'érotisme décadent ; enfin, d'une façon générale, dans la décoration, un amour excessif du noir et des formes trapues : deuil et brutalité. Voilà bien, d'ailleurs, deux des thèmes qu'évoque pour nous ce nom : l'Allemagne. »

« Coloristes » français, voilez-vous la face ! Est-il possible que l'on se méprenne pareillement sur vos suaves expressions ? Mais alors, les « beautés » du

faubourg Saint-Antoine seraient-elles donc impérissables ?

Malheureusement, l'institution officielle du Garde-meuble donne l'exemple en haut de la satisfaction immédiate, déconcertante. Nos ministères, nos grands administrateurs républicains ont ainsi, sous la main, à leur disposition, grâce au Garde-meuble, les mobiliers monarchiques et impérialistes de la France d'hier, dont la beauté consacrée devrait logiquement être reléguée au musée.

« Depuis 40 ans, s'écrie M. François Carnot, nous faisons commerce de toutes les richesses de notre mobilier national ; nous débitons des surmoulages, des commodes, des tables et des fauteuils, des chenets et des pendules, des bronzes et des girandoles, nous vendons des copies de toutes ces merveilles décoratives entassées par les dynasties royales dans leurs palais que nous avons trouvés comme des greniers d'abondance … »

Il s'ensuit, à part les rares exceptions que nous saluâmes, une béatitude nuisible à l'encouragement artistique national.

Quand donc, tant pour l'apparat de ses fêtes (décor de la rue et ordonnance harmonieuse des cortèges) que pour l'esthétique de ses diplômes, médailles, etc., les artistes seront-ils conviés par leurs compétences à fournir des modèles à la République ?

Et pourtant, autrefois, ce fut un peintre comme Louis David qui présenta le plan de la fête de l'Être suprême et ce « grand maître des cérémonies de la Révolution » associa à ses projets des architectes comme Percier et Fontaine.

Et puis Pierre Prud'Hon ne participa-t-il pas officiellement à la décoration des fêtes de la déesse Raison ?

Quand ne verra-t-on plus la Guerre passer par-dessus la tête des Beaux-Arts pour commander un insigne glorieux qui ressemble désagréablement à la croix de fer de l'ennemi et se porte au bout du ruban de... la médaille de Sainte-Hélène ?

Quand ne verra-t-on plus cette même Guerre commander un diplôme commémoratif dont Rude fera tous les frais avec une reproduction *gravée* d'après son admirable *haut-relief* : « le Départ », dit la Marseillaise ?

Qui nous débarrassera enfin du velours rouge à crépine d'or, du matériel impersonnel de l'entrepreneur général des fêtes et des cérémonies officielles ?

Est-ce donc ainsi que l'on encourage les artistes et que l'on sert la Beauté ? Et nous choisissons ces exemples d'aberration entre mille !

Napoléon Ier, remarque M. Léandre Vaillat dans *la Cité renaissante*, ne commanda pas à Riesener, ébéniste de Louis XVI, l'armoire à bijoux de Marie-

Louise, ce fut Jacob Desmalter, ébéniste de

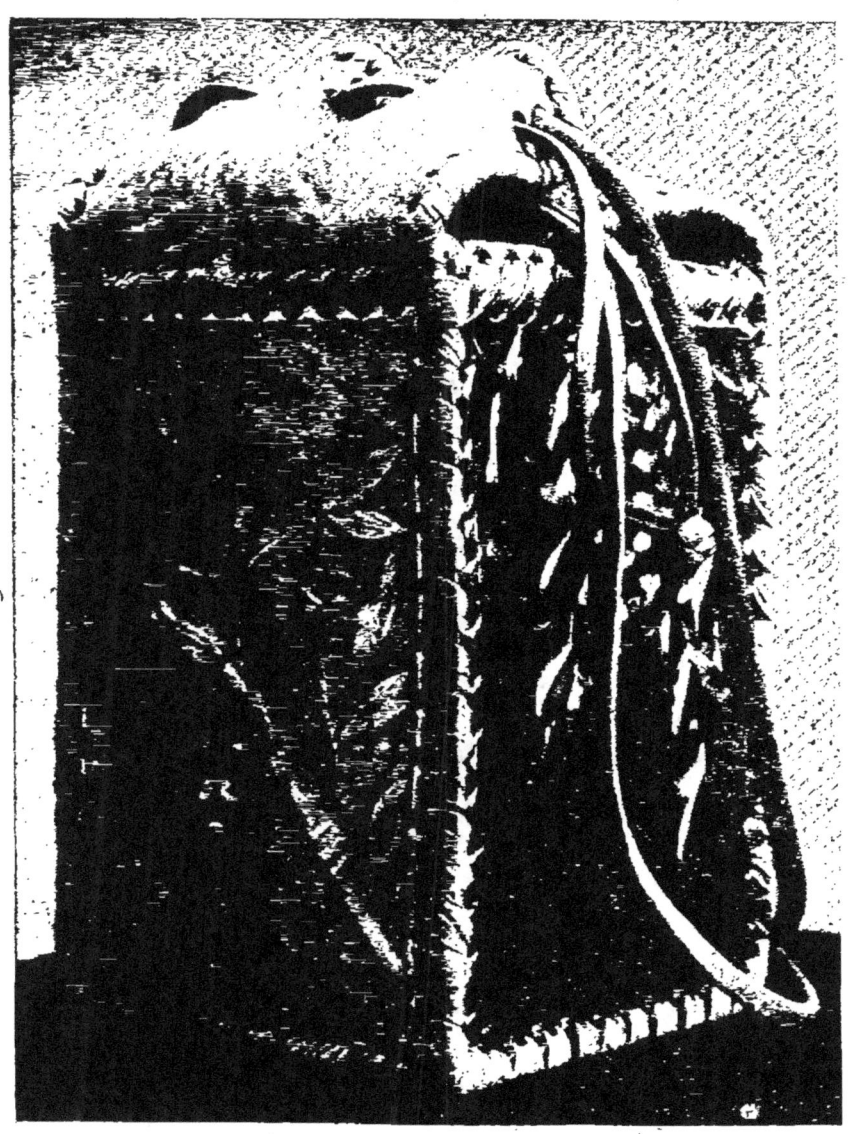

Fig. 167. — *Boîte, argent et cuir*, par Mme B. Cazin.

Napoléon Ier, qui l'exécuta. En cela il encouragea l'art
« moderne » de son temps au lieu de fournir à nouveau

l'occasion à Riesener — qui d'ailleurs était un Allemand — de faire un chef-d'œuvre à la marque de l'infortuné mari de Marie-Antoinette laquelle, aussi bien, était une Autrichienne.

Mais, au fait ! la nationalité des ébénistes : David Roëntgen, Weisweiler, Schwerdfeger, à côté de Riesener, de Oëben et de Bencman devenus Français par adoption, si florissants sous Louis XVI, nous laisse rêveur. N'ont-ils pas contribué ces Allemands, à la gloire de notre art français, sans toutefois que celui-ci ne leur imposât la mesure de notre goût, ne les naturalisât ? Et quand même nos artistes modernes auraient regardé l'art munichois, s'ensuivrait-il qu'ils l'aient démarqué, copié ? Si l'on réfléchit aux emprunts de la France, à travers les étapes de sa gloire artistique, en Flandre, en Italie, en Orient, comment contester à ces influences la personnalité qui en résulta !

Il serait impossible de concevoir « neuf » si l'on ne tenait point le plus grand compte de la tradition, et pourtant la tradition est la langue esthétique des siècles, l'expérience et la référence somptueuse du passé international...

« La Renaissance, observe M. L. Bonnier, a dû sa personnalité relative à ce que nos artistes voyaient d'abord l'architecture romaine à travers leur hérédité nationale, la transformaient sur place dans leur cro-

quis, la déformaient au retour dans leur exécution et

Fig. 168. — *Jouets*, par MM. Carlègle et A. Hellé.

construisaient le château d'Anet pensant faire de l' « antique ».

La pureté du style Louis XVI ne s'altère pas de son inspiration de l'art de Pompéi, et peut-être Rodin

n'eût-il point été Rodin s'il n'avait regardé Phidias et Michel-Ange.

C'est l'histoire de la Nature, modèle éternel, diversifié à l'infini dans l'expression, par la vision et l'émotion jaillies d'un tempérament.

Dans notre fin, nous examinerons en quelques lignes l'espoir rénovateur de notre art appliqué lié au progrès de nos industries, en notant les initiatives officielles de l'Allemagne et celles que nous avons mûries au cours de la guerre de 1914 pour compléter notre victoire sur le terrain de la paix.

Aux puissantes associations de négociants, comme la *Werkbund* (l'Union dans l'œuvre), le *Merkur*, etc., en Allemagne, dont l'objectif commun est la réaction contre notre suprématie dans les arts du luxe en favorisant l'expansion d'un art sinon populaire, voué du moins aux classes moyennes de la société, M. Dalimier, sous-secrétaire d'Etat des Beaux-Arts français, opposa, en 1916, la création d'un *Comité central consultatif technique des Arts appliqués*, lequel se compléta de *Comités parisien et régionaux* collaborateurs.

Quel est le but de la Werkbund? Apporter aux écoles et syndicats industriels allemands de chaque province un appui moral et matériel, répandre dans les moindres petites villes d'Allemagne et d'Autriche sous les feux croisés d'une active propagande par le

journal et la revue, des modèles nouveaux d'objets mobiliers de fabrication courante et... leur déversement pour arracher dans le monde la prédominance de l'art et du goût français.

Fig. 169. — Dessin de M. G. Barbier (M. Meynial, éditeur).

Quelles sont les intentions du *Comité central consultatif technique des Arts appliqués*? Préparer, d'accord avec les Comités régionaux, l'organisation défensive de nos industries d'art en infusant un sang nouveau à certaines d'entre elles, périclitantes; tâcher de ressusciter celles qui ont disparu, favoriser enfin le retour à l'art régional dont le chef-d'œuvre décentralisé fit jadis la gloire de nos provinces.

« ... Nous voyons trop de nos établissements éclai-

rés par les lampes de Nuremberg, chauffés par les radiateurs de Leipzig, tapissés avec les étoffes de Gladbach et de Crefeld, et garnis de meubles de Darmstadt et de Munich ! A cette évidente constatation de M. Dalimier, adhèrent de toute leur gloire nos robustes sculpteurs sur bois, bourguignons, normands et bretons, nos délicates dentellières normandes, vosgiennes et auvergnates, etc., nos habiles verriers du Gard, nos célèbres tisserands du Lyonnais, nos parfaits émailleurs bressans, nos dinandiers de Villedieu, de Tinchebray et du Jura, nos bijoutiers provençaux, nos ferronniers de Bayeux, d'Orthez, nos ivoiriers de Dieppe ; nos vanniers landais et meusiens, etc., etc.

Or, pour réaliser ce vaste programme de Beauté nationale, pour mieux l'envisager sous toutes ses formes, le *Comité central technique* est subdivisé en trois sections ou commissions dites : de l'*Enseignement*, de *Propagande et d'Expositions* et de *Législation*.

Ces titres sont éloquents et leur développement excéderait notre tâche. La réforme théorique et professionnelle de l'enseignement des ouvriers d'art, inséparable de la question de l'apprentissage, la contribution financière de l'Etat, l'accord de l'art et de l'industrie, l'éducation du goût chez la masse, etc., sont autant de problèmes dans la voie de solution desquels le Comité technique est résolument entré. Il

fonctionne ardemment. Il importe de faire crédit à ses efforts dans l'intérêt de la Patrie et de notre renommée d'art menacée.

Mais, de grâce, que l'on ne conteste point à nos artistes la source essentiellement française de leur énonciation présente. Il y va du salut de l'invention — inventer ou périr, a dit Michelet, — de la recherche audacieuse qui ne doivent point être découragées, faute de quoi la routine poursuivra ses méfaits au profit du honteux commerce, de la plate satisfaction. Et le beau rêve de nos dignes artistes s'écroulera...

Plaquette, par M. O. Yencesse.

INDEX ALPHABÉTIQUE
DES NOMS CITÉS

A

Abbal (A.), p. 244.
Abbey, p. 210.
Achille, p. 242.
Alcibiade, p. 54.
Alix (M^{me}), p. 306.
André (Val d'Osne), p. 31.
André, p. 164.
Anquetin, p. 300.
Arnoux (Guy), p. 214.
Aronson (N.), p. 242.
Aubert (F.), p. 171, 264, 296.
Assuérus, p. 19.
Aubanel, p. 31.
Aubry, p. 23.
Aucoc, p. 28, 340.
Auguste, p. 22.
Auriol (G.), p. 85, 92, 214, 251, 314, 317, 321, 323, 325, 326, 328, 332
Avenard, p. 310.

B

Baffier (Jean), p. 17, 39, 94, 142, 213, 322.
Bakst (L.), p. 208, 210, 338.
Baignières, p. 258, 264.
Balzac (H. de), p. 27, 178, 233, 234.
Bapst, p. 22.
Barbedienne, p. 31, 44, 71.
Barbier (G.), p. 119, 208, 218, 339.
Barrias (L.), p. 77.
Bartholomé (A.), p. 41, 150, 236, 237.
Barye, p. 28, 38, 220, 232.
Bastard (G.), p. 326.
Bataille (Henry), p. 262, 346.
Baudin, p. 244.
Baudon-Gaubaud, p. 22.
Baudot (A. de), p. 108, 114, 145.
Baudry (P.), p. 80.
Bayard (Emile), p. 207.
Béarn (comtesse de), p. 215, 346.
Becker (E.), p. 342.
Behrens (P.), p. 160.
Bellan, p. 304.
Bellangeret, p. 25.
Bellery-Desfontaines, p. 94, 129, 221, 223, 282, 320, 326.
Belloni, p. 22.
Belville (A.), p. 88, 92.
Beneman, p. 358.
Benezech, p. 144.
Benjamin-Constant, p. 234.
Benouville, p. 88, 92, 153.
Benvenuto Cellini, p. 32, 33, 250.
Bérard (Léon), p. 288.
Berlioz, p. 28.
Bernard Palissy, p. 256.

Bernard (J.), p. 244.
Besnard (A.), p. 197, 198, 350.
Bical, p. 144.
Bidermeyer, p. 108.
Bigaux, p. 296.
Bigot (A.), p. 120, 136, 309.
Binet (R.), p. 2, 3, 134, 136, 152, 291.
Bing (S.), p. 95.
Bliault, p. 291.
Bluysen, p. 154.
Boigegrain (A.), p. 296.
Boileau (L.), p. 13, 137, 154.
Bonnard, p. 204.
Bonnefon (Jean de), p. 349, 350.
Bonnier (Louis), p. 23, 27, 29, 33, 56, 64, 86, 95, 106, 114, 139, 140, 144, 152, 252, 254, 269, 289, 290, 358.
Bonvallet (L.-H.), 48, 167, 307, 320.
Bonvallet, p. 21, 340.
Bottée (L.), p. 343.
Bouchard (Henry), p. 121, 143, 240, 244.
Boucher (F.), p. 57.
Boucher (Jean), p. 244.
Boucheron, p. 71, 77, 340.
Bouguereau (W.), p. 204.
Boulle, p. 62.
Bourdais, p. 70, 107.
Bourdelle (E.-A.), p. 37, 146, 153, 242.
Bourdet, p. 120.
Bourgouin (E.), p. 167, 344, 347, 351.
Boutet de Monvel (L.-M.), p. 81.
Boutet de Monvel (Maurice-Bernard), p. 338.
Bouvard (R.), p. 146.
Bouvier (L.), p. 310.
Bouwens, p. 107, 153.
Boverie (E.-J.), p. 244.

Bracquemond (F.-J.-A.), p. 77, 80, 93, 216, 312.
Brandon (R.), p. 81, 154.
Brandt (E.), p. 166, 320, 336.
Brateau, p. 76, 306, 322.
Brindeau, p. 167.
Brissaud (P.), p. 338.
Brunelleschi, p. 338.
Bugatti (C.), p. 344.
Bullant, p. 269.
Burette, p. 22.
Burne-Jones, p. 94, 102.
Burnot (Ph.), p. 304.

C

Calliat (A.), p. 71, 76, 342.
Callot, p. 338.
Camp (Maxime du), p. 28.
Capon, p. 310.
Cappiello (L.), p. 125, 212, 214.
Caran d'Ache, p. 346.
Cardeilhac, p. 48, 340.
Carlègle, p. 211, 214, 326, 346, 359.
Carnot (François), p. 354.
Caro-Delvaille, p. 338.
Carpeaux (J.-B.), p. 174, 220, 231, 232.
Carrier-Belleuse (A.-E.), p. 32.
Carrière (E.), p. 198.
Carriès (J.), p. 77, 93, 309, 310.
Cavelier (J.), p. 26, 36.
Cazin (J.-C.), p. 71, 76.
Cazin (M.), p. 127, 295, 309.
Cazin (Mme B.), p. 344, 353, 357
Cézanne (P.), p. 97, 200.
Chabal-Dussurgey, p. 36.
Champier (V.), p. 26, 82.
Chaplain, p. 246.
Chaplet (E.), p. 77, 309.
Chapu, p. 38.
Charmoy (J. de), p. 244.

INDEX ALPHABÉTIQUE

Charpentier (A.), p. 94, 129.
Charpentier (M^me), p. 200.
Chassériau (Th.), p. 206.
Chatel, p. 209, 298.
Chebeaux, p. 36.
Chedanne, p. 137, 153.
Chenavard, p. 26.
Chennevières, p. 74.
Chéret (J.), p. 212, 300.
Chesneau (E.), p. 27.
Chevalier (M.), p. 35, 42, 82.
Chifflot (E.), p. 120, 154.
Chorier, p. 25..
Christofle, p. 28, 42, 71, 77, 340.
Clara (J.), p. 242.
Claudel (M^lle), p. 243.
Clément-Thomas, p. 107.
Cochin (Denys), p. 346.
Colbert, p. 350.
Colin (A.), p. 154.
Colin (E.), p. 217.
Colonna, p. 88, 92, 106, 312.
Copenhague (Manuf^re de), p. 130, 131, 135.
Coquart (E.-G.), p. 107.
Cornille Frères, p. 229, 231, 233, 235, 237, 239, 251, 253, 298.
Corot, p. 201.
Corroyer, p. 342.
Costaz (baron), p. 22.
Couder, p. 26, 36.
Coudyser (J.), p. 237, 239, 296, 302.
Courbet, p. 201.
Couty (E.), p. 296, 304, 314.
Craig, p. 216.
Crane (Walter), p. 94, 102, 162.
Crescent, p. 62.
Croix-Marie (P.), p. 165, 264.
Cros (H.), p. 317.

D

Dafrique, p. 28.
Daguerre, p. 172.
Daguet, p. 21.
Dalimier, p. 360, 362.
Dalou (J.), p. 224, 232, 242.
Dalpeyrat (P.-A.), p. 310.
Dammouse (A.), p. 70, 71, 77, 286, 310, 312, 317.
Damon, p. 76.
Dampt (J.), p. 129, 175, 177, 211, 215, 269, 308, 320.
Daudet (L.), p. 234.
Daum (A.), p. 309.
David (L.), p. 10, 21, 22, 23, 57, 191, 342.
David (F.), p. 244.
David d'Angers (P.-J.), p. 26.
Davioud, p. 38, 70, 107.
Debain, p. 340.
Deberny, p. 326.
Debussy (C.), p. 97.
Deck, p. 38, 77, 312.
Decœur, p. 310.
Décorchemont, p. 317.
Degas (E.), p. 7, 95, 176, 198, 200, 222.
Delacroix (E.), p. 27, 57, 65, 69, 99, 188, 201, 206.
Delaherche (A.), p. 77, 86, 279, 281, 293, 309, 314, 334.
Delaw, p. 339.
Delicourt, p. 32.
Delorme (Philibert), p. 269.
Denis (Maurice), p. 146, 169, 196, 204, 269, 308, 314.
Denières, p. 28.
Derré (E.), p. 121, 244.
Dervaux (A.), p. 153, 164, 166, 254, 272.
Desbois (J.), p. 94, 98, 312, 322.

Despiau (C.), p. 149, 151.
D'Espagnat, p. 216, 339.
Dethomas (Maxime), p. 216, 339, 341.
Dhomme, p. 314.
Didot, p. 22, 42.
Didron (E.), p. 70.
Dilh, p. 22.
Diomède, p. 76.
Doat (T.), p. 310.
Dobler, p. 332.
Dœuillet, p. 338.
Dollfus-Mieg, p. 25.
Donatello, p. 222.
Dongen (Van), p. 190, 191, 204.
Doré (Gustave), p. 207.
Drésa, p. 117, 208, 216, 258, 292, 296, 339.
Drian, p. 338.
Du Barry (Mme), p. 269, 270.
Dubret (H.), p. 337, 338, 348.
Dufrène (Maurice), p. 179, 181, 183, 256, 257, 264, 266, 270, 272, 296, 304, 320.
Dumas-Descourbes, p. 25.
Dumas (P.-A.), p. 245, 247, 298.
Dunand (J.), p. 309, 311, 320.
Duncan (R.), p. 54.
Duponchel, p. 42.
Duran (Carolus), p. 226.
Dürer (A.), p. 218.
Dutert, p. 72, 74, 107.
Duvelleroy, p. 76.

E

Eggert, p. 158.
Eichmuller, p. 144.
Eiffel, p. 72, 74, 352.
Erard, p. 25.
Escholier (Raymond), p. 86, 258.
Esnault, p. 22.
Etler, p. 216.

F

Faivre (A.), p. 214, 338.
Falguière (A.), p. 77, 224.
Falize, p. 76, 77, 340, 342.
Fauconnier, p. 28.
Félice (Mlle de), p. 332, 334.
Fenaille, p. 346.
Feuchères, p. 26, 36.
Feuillâtre (E.), p. 265, 267, 269, 306.
Feure (de), p. 88, 92, 106, 229, 231, 296, 312.
Fischer (A.), p. 344.
Flaubert (G.), p. 8.
Foë (Daniel de), p. 344.
Follot (F. et C.), p. 298.
Follot (Paul), p. 157, 159, 161, 163, 257, 262, 266, 272.
Fontaine, p. 22, 23, 93, 356.
Forain, p. 214.
Formigé, p. 70, 74, 107, 121, 150.
Fragonard, p. 176.
France (Anatole), p. 222.
Frémiet (E.), p. 224.
Frichot, p. 28.

G

Gaillard (E.), p. 106, 233, 270, 272, 296.
Gaillard, p. 340.
Galand (P.-V.), p. 38, 80, 82.
Gallé (E.), p. 68, 70, 71, 76, 79, 80, 130, 257, 308, 309, 316, 318, 336.
Gallerey (M.), p. 49, 155, 249, 257, 264, 266, 272, 274, 320, 322.
Gandara (A. de la), p. 204, 338.
Garrine, p. 251, 253, 296.
Garnier (Ch.), p. 108.
Garnier (T.), p. 154.
Gaudin (P.), p. 271, 273, 275, 277.
Gauguin (P.), p. 103, 200, 233.

INDEX ALPHABÉTIQUE

Gayet, p. 74.
Geffroy (G.), p. 224, 234.
Geiger, p. 28.
Gentil, p. 120.
Genuys (C.), p. 100, 104, 145, 152, 342.
Gérard (E.), p. 312.
Germain (M^{lle}), p. 334.
Gibbson, p. 210.
Gill (A.), p. 212.
Gillon (F.), p. 320.
Giraldon (A.), p. 92, 214, 319, 326, 328, 329.
Giraud (H.), p. 112.
Gogh (Van), p. 109, 204.
Goncourt (E. de), p. 234.
Gosé, p. 338.
Goupy (M.), p. 293, 299, 314, 317.
Gouthière, p. 21.
Graham, p. 94.
Grasset (E.), p. 79, 80, 85, 92, 99, 104, 208, 212, 271, 273, 275, 277, 296, 302, 308, 316, 318, 326, 328, 329.
Gréber, p. 310.
Greenaway (Kate), p. 80.
Groult (A.), p. 258, 262, 264, 296.
Gruber (J.), p. 308.
Gruel, p. 76.
Guérard, p. 22.
Guérin (Ch.), p. 204, 282.
Guérineau, p. 120.
Gueyton, p. 32.
Guichard, p. 37, 43, 44.
Guiffrey (J.), p. 18, 25, 46, 74, 308.
Guilbert, p. 148.
Guilleré, p. 257, 288.
Guillot, p. 16, 120.
Guimard (H.), p. 73, 75, 102, 104, 106, 144, 152, 154, 155, 166, 168, 173, 269, 292.

H

Hairon, p. 326.
Halou, p. 242.
Hamm (H.), p. 317, 326.
Hankar, p. 104.
Haviland, p. 77.
Hébrard (A.-A.), p. 342, 345.
Heckel, p. 22.
Hellé (A.), p. 346, 359.
Henches (M^{me}), p. 332.
Henry (F.), p. 36.
Hermant (J.), p. 132, 134, 154.
Herscher, p. 154.
Hesse-Darmstad (Grand-Duc de), p. 294.
Hinzelin (E.), p. 156, 158.
Hirtz (L.), p. 320.
Hollebecque, p. 93.
Horta (V.), p. 100, 104, 106, 154.
Houdon, p. 178.
Hugo (V.), p. 148, 176, 244.
Husson, p. 342, 345.

I

Ingres, p. 10, 57, 80, 206.
Iribe, p. 66, 208, 210, 214, 262, 272, 337.
Isabey, p. 22.

J

Jacob, p. 21, 22, 92.
Jacob-Desmalter, p. 92, 357.
Jallot (L.), p. 185, 187, 235, 257, 270, 272, 288, 289, 296.
Janin, p. 120.
Jansen, p. 76.
Jaulmes (G.), p. 258, 264, 266, 270, 292, 347.
Jeannety, p. 22.

Joachim, p. 314.
Joffre (Maréchal), p. 86.
Joindy, p. 341.
Jorrand, p. 296, 298.
Jouanny, p. 298.
Jouhaud, p. 308.
Jourdain (Frantz), p. 45, 74, 136, 152, 272, 342, 344.
Jourdain (Francis), p. 216, 258, 264, 339.
Jouve, p. 312.
Jouvet, p. 21.
Jusseaume, p. 216.

K

Karbowsky (A.), p. 209, 274, 296, 304.
Kieffer (R.), p. 329, 332.
Klagmann, p. 38, 249.
Klein (Ch.), p. 120, 123.
Kœchlin (Daniel), p. 25.
Kœchlin (Raymond), p. 67, 108, 160, 161, 272.
Krog, p. 94.

L

Laborde (de), p. 18, 20, 26, 32, 43, 57, 68, 82.
Laboureur (J.-E.), p. 217.
Labrouste, p. 107, 166.
Lachenal, p. 312.
Lafleur, p. 246.
Lainé (L.), p. 36.
Lalique (R.), p. 79, 80, 317, 318, 330, 334, 336, 338.
Lambert (Th.), p. 199, 201, 203, 263, 266, 272, 294, 320.
Lambert (Maurice de), p. 328.
Lamour (J.), p. 164.
Landowski (P.-M.), p. 145, 240.

Landry (A.), p. 106, 264.
Laroche, p. 26.
Larroux, p. 341.
Lassus, p. 148.
La Tour, p. 204.
Laugier (L.), p. 312.
Laurent (E.), p. 198, 206.
Lavastre, p. 216.
Lavirotte, p. 120.
Lebœuf, p. 28.
Leborgne, p. 298.
Le Bourgeois (E.), p. 207, 266, 274, 315, 322, 347.
Lebasque (H.), p. 204, 289.
Lebrun, p. 56.
Le Chatelier, p. 312.
Lechevallier-Chevignard, p. 82.
Le Cœur, p. 147, 154, 291.
Lecomte, p. 107.
Ledoux, p. 268.
Lefébure, p. 37, 255, 304.
Lefèvre (Camille), p. 120, 145, 342.
Lemaire, p. 22, 28.
Lemaresquier, p. 138, 154.
Lemarié, p. 291.
Lenoble, p. 310.
Lenoir (Marcel), p. 214.
Léon (Paul), p. 142.
Lepape (G.), p. 113, 115, 208, 210 338.
Lepère (A.), p. 217.
Le Play, p. 42.
Leprince, p. 214.
Lerolle, p. 37.
Leroy (Isidore), p. 298.
Leroy-Desrivières (Mme), p. 332.
Liberty, p. 94.
Lignereux, p. 21.
Lœbnitz, p. 74.
Louis XIII, p. 57, 260, 284.
Louis XIV, p. 52, 56, 254, 260, 294.
Louis XV, p. 56, 57, 269, 284.

INDEX ALPHABÉTIQUE

Louis XVI, p. 108, 272, 289.
Louis-Philippe, p. 28, 40, 63, 66, 90, 254, 258, 263.
Louvrier de Lajolais, p. 38, 100, 313.
Luyne (de), p. 32, 35, 82.

M

Maggie, p. 338.
Magne (L.), p. 120, 128, 148, 150, 166.
Maillaud (Mme F.), p. 306.
Maillet, p. 25.
Maillol, p. 242.
Majorelle, p. 189, 193, 195, 197, 257, 266, 270.
Mallet-Stevens, p. 258, 262, 296.
Mame, p. 42.
Manet (E.), p. 83, 196, 200.
Manguin, p. 204.
Maple, p. 94.
Mare (A.), p. 258, 262, 266, 332.
Marie-Antoinette, p. 358.
Marie-Louise, p. 356.
Marinetti, p. 56.
Marinot (M.), p. 317.
Marque (A.), p. 242, 289.
Marquet, p. 204.
Marrou, p. 76, 167.
Martin, p. 208.
Martin, p. 257.
Martin (Henri), p. 197, 198, 206, 282.
Martine, p. 260.
Marty (A.), p. 208, 326.
Marx (Roger), p. 80, 316.
Massier (C.), p. 77, 310.
Massin, p. 71, 77, 334.
Massoul, p. 285, 310.
Matisse (H.), p. 111, 204.
Mauclair (Camille), p. 224, 238.
Mayonnade (Mlle J.), p. 263, 306.
Méheut (M.), p. 214, 304.

Meissonier, p. 172.
Menu (V.), p. 241, 264, 296.
Mère (Clément), p. 324, 325.
Mercié (A.), p. 77.
Mérimée (P.), p. 36, 250.
Merson (O.), p. 234.
Merson (L.-O.), p. 80, 214.
Messel, p. 160.
Méthey (A.), p. 309.
Meunier (Constantin), p. 141, 240.
Meyerhold, p. 216.
Mezzara (P.), p. 259, 302.
Michel-Ange, p. 32, 33, 62, 122, 222, 241, 250, 360.
Michel (Marius), p. 76, 332.
Michelet, p. 242.
Millet (J.-F.), p. 201, 244.
Minne (G.), p. 242.
Monduit, p. 74.
Monet (Claude), p. 87, 200, 300.
Monod-Herzen, p. 321, 344.
Moreau-Nélaton (E.), p. 310, 314.
Morel, p. 32.
Morin (Louis), p. 214.
Morot (A.), p. 226.
Morris (W.), p. 68, 94, 102, 162.
Mourey P., p. 37.
Mucha, p. 92, 121, 123, 212.
Muller (E.), p. 74, 120, 123, 136, 145.
Müntz (E.), p. 38.
Murger (H.), p. 344.

N

Napoléon Ier, p. 24, 30, 66, 99, 357.
Napoléon III, p. 42.
Nathan, p. 258, 264.
Naudin (Bernard), p. 129, 214, 328.
Niclausse, p. 244, 245, 246.
Nicolas (H.), p. 312.
Niederhausen-Rodo, p. 242.

Nivet (E.), p. 245, 349.
Nocq (H.), p. 333, 335, 338.

O

Oberkampf, p. 25.
Odiot, p. 22, 36.
Oëben, p. 358.
O'Kin (Mlle), p. 326.
Olbrich, p. 160.
Ory-Robin (Mme), p. 261, 304.

P

Pajou, p. 23.
Panhard, p. 346.
Paquin, p. 338.
Parvillée, p. 74.
Pawlowski (G. de), p. 190.
Payet, p. 245, 296.
Peignot (Frères), p. 316, 317, 326.
Percier, p. 22, 24, 99, 356.
Perret (A. et G.), p. 146, 154.
Phidias, p. 228, 360.
Philopœmen, p. 242.
Picard (E.), p. 96.
Piot, p. 204, 216.
Pissaro (C.), 101, 200.
Pleyel, p. 25.
Plumet (Charles), p. 51, 55, 59, 61, 106, 120, 152, 153, 269.
Poiret, p. 208, 210, 258, 260, 292, 328.
Pompadour (Mme de), p. 56.
Ponscarme, p. 246.
Poterlet, p. 36.
Potin (F.), p. 138.
Potter, p. 21.
Poulbot, p. 53, 214.
Poupelet (Mlle J.), p. 78, 243.
Poussielgue-Rusand, p. 71, 145, 342.
Pradelle (G.), p. 120, 154.

Pradier, p. 26, 32.
Préault (A.), p. 7.
Prouvé (Victor), p. 29, 257, 332.
Prud'Hon, p. 22, 356.
Ptolémée Philométor, p. 19.
Puget, p. 232.
Puvis de Chavannes, p. 197, 198.

Q

Quenioux (Maurice), p. 243, 296.
Quillivic, p. 293.

R

Rabier (Benjamin), p. 290.
Rackham (A.), p. 210.
Raffaëli, p. 300.
Raffet, p. 218.
Raphaël, p. 80, 250.
Rapin (H.), p. 205, 207, 266, 272, 282, 314, 347.
Rault, p. 71.
Réalier-Dumas, p. 346.
Redon (Odilon), p. 300.
Rembrandt, p. 188, 190, 218.
Rémon, p. 264.
Rémusat, p. 22.
Renoir (P.-A.), p. 89, 200.
Riesener, p. 356, 358.
Ringel d'Illzach, p. 317.
Riom, p. 296.
Rispal (J.), p. 120, 244.
Rivaud (Ch.), p. 337.
Rivière (Henri), p. 131, 217.
Robert (E.), p. 166, 293, 305, 320, 336.
Robert (Georges), p. 292.
Robespierre, p. 342.
Roby, p. 21.
Roche (P.), p. 219, 242, 322.
Rochefort (H.), p. 234.

INDEX ALPHABÉTIQUE

Rodenbach, p. 223.
Rodin (A.), p. 1, 7, 135, 137, 139, 178, 192, 220, 222, 224, 225, 226, 227, 228, 230, 231, 232, 233, 236, 240, 242, 246, 312, 359, 360.
Rodinat (Mme de), p. 320.
Rœderer (comte), p. 90.
Roëntgen, p. 358.
Rossetti, p. 102, 162.
Rosso, p. 242.
Roty, p. 246, 341.
Roty (L.-O.), p. 77.
Roubille, p. 211, 214, 317, 326.
Rouché (Jacques), p. 346.
Roujon, p. 342.
Rousseau, p. 26.
Rousseau (Th.), p. 27.
Rousseau-Léveillé, p. 77.
Roussel, p. 204, 308.
Rouveyre (A.), p. 213.
Roy (P.), p. 326.
Roze-Cartier, p. 25.
Rozet (R.), p. 341.
Rude, p. 27, 174, 220, 232, 356.
Ruhlmann, p. 264.
Rupert-Carabin, p. 129.
Ruprich-Robert, p. 79, 99.
Ruskin (J.), p. 18, 32, 82, 102.
Russinger, p. 21.

S

Sallandrouze de Lamornaix, p. 42.
Salvetat, p. 77, 309.
Salviati, p. 317.
Sambin (Hughes), p. 269.
Sandier (A.), p. 296.
Sandoz (G.), p. 77.
Sandoz (G.-Roger), p. 18, 25, 30, 36, 46, 74, 308, 341, 342, 343.
Sarazin, p. 126.

Sauvage, p. 126, 154.
Scheidecker (F.), 167, 321.
Schenck, p. 167.
Schey, p. 22.
Schnegg (G. et L.), p. 130, 242.
Schœlkoff, p. 154.
Schwabe (Carloz), p. 92.
Schwerdfeger, p. 358.
Sédille (Paul), p. 38, 68, 74, 77, 107, 136.
Segonzac (de), p. 339.
Seguin (P.), p. 120, 244.
Selmersheim, p. 153, 171, 225, 227, 257, 266, 269, 272, 288, 289, 308.
Sem, p. 213.
Sérusier, p. 308.
Séverine, p. 238.
Sevin (Constant), p. 32.
Sézille, p. 144.
Signac (P.), p. 198, 206.
Simmen, p. 312.
Simon (Jules), p. 43, 44, 70, 82.
Sisley, p. 91, 200.
Sommerard (du), p. 38, 46.
Sorel (L.), p. 19, 35, 47, 106, 138, 144, 152, 153, 171, 269.
Steinlen, p. 214.
Stern, p. 296, 346.
Süe (L.), p. 154, 258, 264, 266, 296.
Szabo, p. 167, 301, 303, 320.

T

Tabarant (A.), p. 188.
Tarde (Gabriel), p. 304.
Tassinari, p. 209, 298.
Tauzin (H.), p. 13, 137, 107, 336.
Ténicheff (Mme), p. 320.
Téniers (David), p. 56.
Thesmar, p. 306, 312.
Thibault, p. 28.
Thiébaut-Sisson, p. 179.

Thiévet, p. 23.
Thomas, p. 296.
Thomire, p. 22, 28, 36.
Tiffany, p. 94, 306.
Toulouse-Lautrec (de), p. 105, 204, 308.
Train, p. 104, 107.
Tronchet (G.), p. 154.

U

Utzschneider, p. 25.

V

Vaillat (Léandre), p. 356.
Valloton, p. 204, 308.
Vandevelde, p. 106, 154, 155.
Vaudremer, p. 104, 107, 120, 148, 152, 166.
Vauxcelles (Louis), p. 62, 257, 270.
Vechte, p. 26, 32.
Velasquez, p. 188.
Vera (A. et P.), p. 292.
Vergennes (M. de), p. 289, 290, 296.
Verlaine (P.), p. 242.
Verne (Maurice), p. 262, 264.
Vernet (Horace), p. 227.
Verneuil (M.-P.), p. 92, 296, 327.
Vever (H.), p. 76, 321, 337.

Vibert (P.-E.), p. 217.
Vierge (Daniel), p. 207.
Vigée-Lebrun (Mme), p. 300.
Vignole, p. 106.
Villeroy, p. 21.
Villon (François), p. 328.
Viollet-le-Duc, p. 62, 102, 107, 148.
Vogel (Lucien), p. 329.
Voguë (E. de), p. 72, 82.
Voltaire, p. 15.
Vuillard, p. 204, 258, 264.

W

Wagner (Richard), p. 63.
Wagner, p. 28.
Waldeck-Rousseau (Mme), p. 326.
Waldraff (F.), p. 324.
Waleffe (Maurice de), p. 176.
Warée, p. 76, 306.
Waroquier (H. de), p. 332.
Weisweiler, p. 358.
Wibo, p. 292.
Wiéner, p. 257.
Willette (A.), p. 53, 214.
Wolowski, p. 28.

Y

Yencesse (O.), p. 246, 248, 363.

TABLE DES MATIÈRES

Chapitres. Pages.

I. — Considérations générales sur l'art moderne. 1

II. — Quelques mots sur l'historique des arts appliqués.............................. 17

III. — Du style moderne....................... 49

IV. — Du style moderne (suite). Ses promoteurs en France et à l'étranger................ 79

V. — L'Architecture moderne.................. 99

VI. — La Peinture moderne.................... 169

VII. — La Sculpture moderne................... 219

VIII. — L'Art appliqué moderne : le meuble, etc.... 249

IX. — L'Art appliqué moderne : tissus et papiers peints, la tapisserie, la dentelle, etc...... 295

X. — Conclusion.............................. 349

 Index alphabétique des noms cités.......... 365

Tours. — Imp. DESLIS PÈRE, R. et P. DESLIS. — 11-19.

www.ingramcontent.com/pod-product-compliance
Lightning Source LLC
Chambersburg PA
CBHW071607220526
45469CB00002B/263